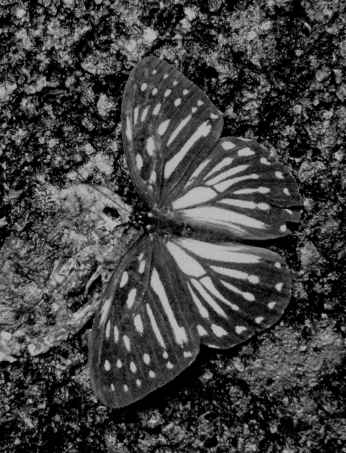

攝影旅途的奇妙際遇

楊塵攝影文集 06

楊塵 ｜ 著

自序

攝影旅途處處充滿人生奇妙的際遇

　　攝影不是我的工作，也從來不是我賴以謀生的職業，但自大學畢業後開始學習攝影以來，這期間斷斷續續，攝影卻也陪伴著我走過人生數不清的旅程。我的攝影其實大部分是伴隨著日常生活、工作、休閒和旅遊而來，很少是為了特定目的，因此在攝影的過程是比較隨性和隨緣的。在這個過程中，我也沒有特別的主題和對象，完全心隨境轉，想拍什麼就拍什麼，能拍就拍，不能拍也不勉強，鏡頭快門之外是一顆自由的心。或許就是因為沒有什麼侷限，這樣的心靈視野，總讓我在攝影的旅途上，遇到很多人生難得的際遇，那些奇妙的際遇充滿各種驚豔、快樂、感動和憂傷。

　　我在田間碰過辛勤勞作的農夫；在海邊碰過和大海搏鬥的漁民；在工廠碰過和時間競賽的工人；在都會市區碰過異議人士；在街上碰過為養家糊口忙碌的小販；在景區碰過許多愉悅的自拍者；以及山路上和我擦肩而過的修行者。我曾在水塘邊碰到一隻獨眼的青蛙；在山壁上碰到會寫字的大蜘蛛；在花叢中碰到睡覺的金龜子；在馬路上碰到悼念同伴之死的蝴蝶；在山谷裡碰到一隻喜歡百里香的小狗；在草地上碰到兩隻正在爭鬥的山羊；在海邊碰到一隻喜歡望海的小貓；以及在沙灘上碰到一隻徘徊在死亡螃蟹旁的小螃蟹。四季更迭裡，我在柳岸清風中碰到孤寂的白鷺；在荷塘落花下碰到蟄伏的青蛙；在銀杏和楓葉覆蓋的水面碰到一群金魚；在積雪厚重的屋頂碰到雪崩的瞬間。另外我也曾經遇見，母雞帶著小雞覓食於春天的草地；年輕人結伴裸泳於夏日的溪流；情侶攜手漫步於晚秋的楓林；牧羊人孤獨地放牧在寒冬的雪原。

　　攝影雖說最後的結果是照片，但攝影旅途中產生的樂趣，以及遇到的各種人事物，往往更讓人有所感悟和收穫。小孩在春光裡玩花的笑聲；漁夫在暮色蒼茫中駕一葉扁舟的身影；彼岸花盛開在幽暗的角落；藍色雪花閃耀於晶瑩的冰河上；獼猴呼嘯在高山的雲海前；現代上班族徘徊在城市的邊緣等等，這些旅途中的際遇隨著我的相機快門一一變成人生難忘的回憶。

　　這本攝影文集，我將每張照片拍攝過程的際遇、情境、想法、手法和感受以短文加以搭配，祈能和讀者共享個人的心路歷程。感謝攝影旅途上和我共同經歷的家人和朋友，同時也感謝每張照片背後的人事物，以及他們所共同演繹的故事。

<div align="right">楊塵 2021.5.1 於新竹</div>

緣起

你選擇的道路，就是你人生的際遇。

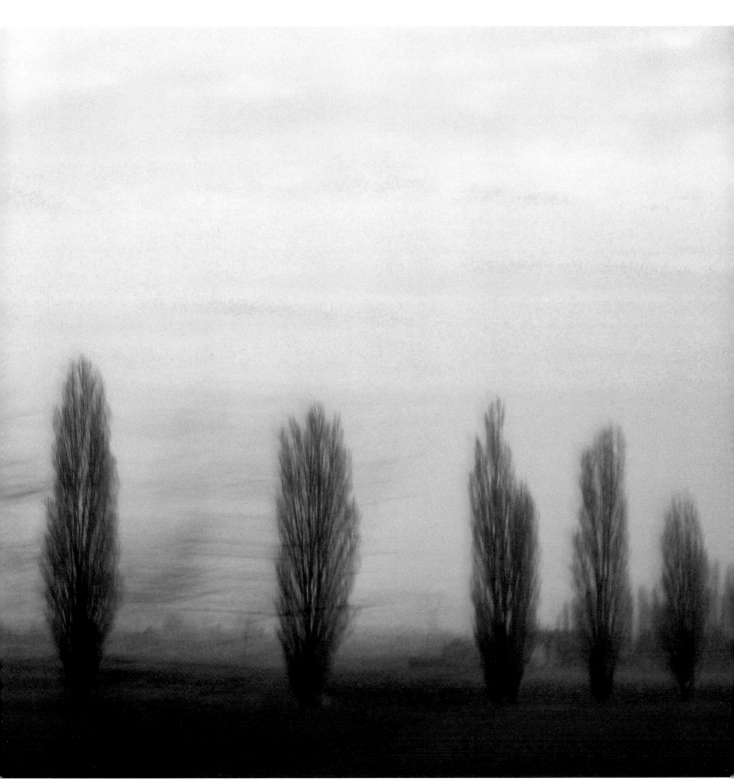

義大利 佛羅倫斯 2007

目錄

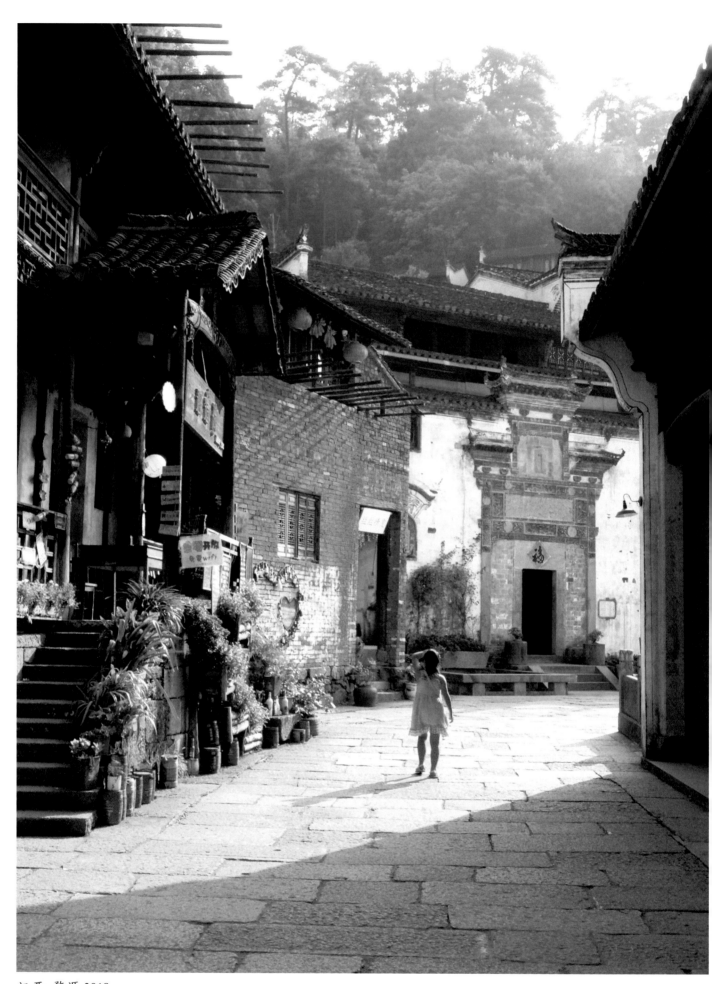

江西 婺源 2019

老街的早晨

夏末的婺源篁嶺，修竹蒼翠，綠蔭盎然，而蔬果已成熟採收。各戶農家把採收的辣椒、豆子、南瓜、玉米等，用碩大的竹編簸箕裝著，然後放在屋簷邊的木架上曬乾，這是篁嶺獨特的生活勞作，也是一道美麗的風景。各種果實金黃紅火，在陽光照耀下鮮豔絢麗，煞是好看，又因為曝曬果實的季節剛好由夏末一直到入秋，因此這一農家勞作寫實又有一個專有名詞叫「曬秋」。婺源素以春天的油菜花海聞名，夏末來此雖已錯過春花盛開的季節，但陽光明媚，藍天白雲，遠山空曠，綠野綿延。清晨漫步在山村的老街上，兩旁的古宅，粉牆黛瓦，磚牆紅白交錯，陽光剛好照在老街轉彎的街口，前面的小女孩走在石板路上，伸手遮擋耀眼的光芒。我看到這一幕，有一種童年時光倒流的觸動，於是拿起相機把小女孩定格在篁嶺山村，一條夏日晨光斜照的石板老街上。

廣西 陽朔 2006

灕江印象

桂林山水甲天下，陽朔山水甲桂林，而陽朔山水的靈魂卻是一灣灕江。印象灕江是大陸著名導演張藝謀在風光秀麗的灕江岸邊所導演的一齣大型山水真人實境舞臺劇，因為要展現整體虛實的燈光效果，因此選擇在夜晚演出。廣西的冬末天氣微寒，當時我所使用的數位相機是一臺 Lumix 微單眼相機配備 24-120mm 變焦鏡頭，由於舞臺很大我的座位離舞臺很遠，因此我儘可能地把畫面拉大，而夜晚的燈光有限我也只能把相機的感光度調大。舞臺上成排的舞者穿著各種 LED 發光顏色的服飾，多少彌補了相機設備能力的不足，但我的測光顯示拍攝光線依然不足，但這種情境下我不可能使用相機腳架，唯一的辦法只有把光圈調大並把快門放慢儘量爭取光線，我儘可能讓手不要抖動，但人算不如天算，舞臺的舞者在歡樂的歌聲中速度移動很快，在快門速度跟不上的情況下，最終在黑夜的背景下形成三股顏色華麗的模糊影像，這便是我的印象灕江了。

玉龍雪山的冰川

玉龍雪山無疑是雲南麗江的聖山了，初到玉龍雪山山下感覺天氣只是微寒，但路邊有許多出租大衣商家，我有點納悶，怎麼需要如此多的冬季大衣呢！和商家閒聊才知道山上溫差極大，保暖不夠非常危險，於是租了一件大衣上山。春天的玉龍雪山比我預期還要寒冷，山上白雪皚皚，霧氣飄渺，壯麗的山峰最吸引我的是大峽谷的冰川，當時天氣晴朗，三個遊客站在山巔的觀景臺上拍照，我剛好位於下方仰視高聳的山崖。遠方的天邊霧氣離迷，細膩的白雪覆蓋整個山谷，山崖露出粗獷的黑岩，而身穿紅色大衣的遊客剛好位於絕佳的高處，此刻我覺得機不可失，於是按下快門完成了我的玉龍雪山冰川快照。

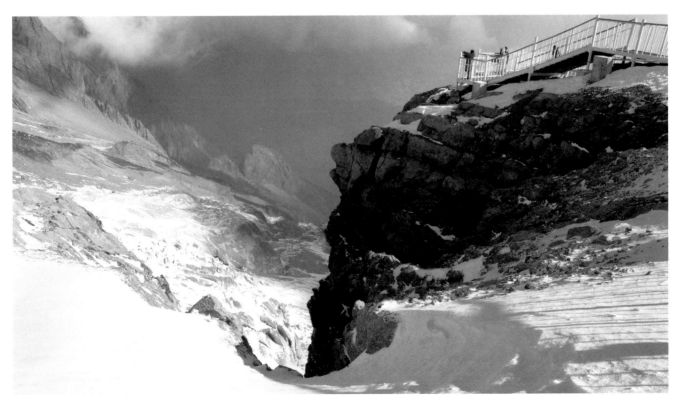

雲南 麗江 2006

山中的修行者

我大學畢業後到新竹科學園區工作，假日閒暇第一個去探訪的便是獅頭山。獅頭山是佛教曹洞宗的名山，這裡很多寺庵依山而建，山中林木蔥鬱，清幽肅靜。沿途山徑，峰迴路轉，眺望遠處山谷，霧靄飄渺。我最喜歡的是勒刻在山壁上的一首詩：「山色蒼蒼聳碧天，煙波江上送漁船。詩情好共秋光遠，洞壑鐘聲和石泉。」以及山門石柱上勒刻的另一首對聯：「塵外不相關幾閱桑田幾滄海，胸中何所得半是青山半白雲。」再度遊訪獅頭山已是中年之後，山中偶遇一位僧人，彼此停下來閒聊片刻便互道安好辭別。僧人年歲已高，拄著拐杖緩步前行，小徑蟬鳴噪動，更覺山林幽靜，有感於人生偶遇的一面之緣，我以隨身的相機拍下一張修行者離去的背影。我放下相機，只覺當時天光掩映，一地落葉無聲。

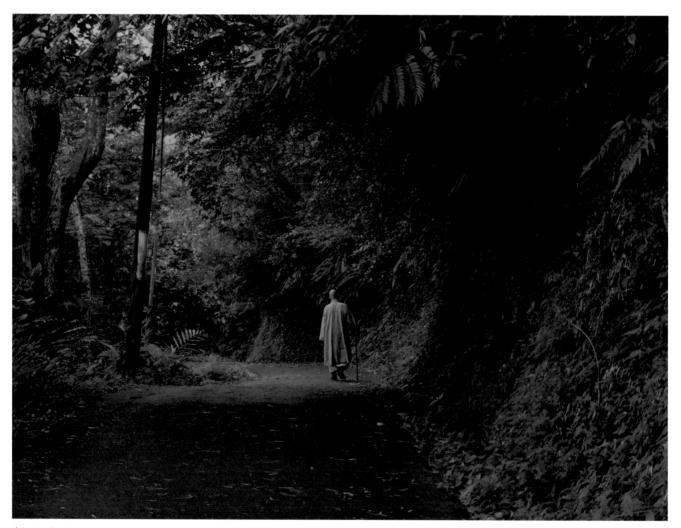

新竹 獅頭山 2017

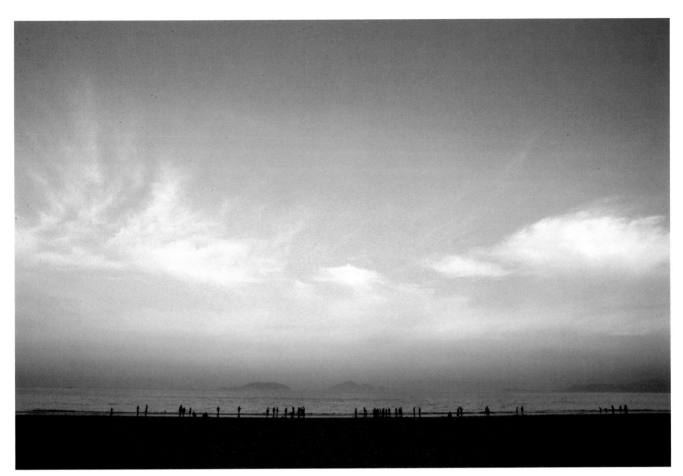

浙江 普陀山 2017

午后的普陀山

普陀山是浙江外海的佛教聖地，來此參拜禮佛的善男信女絡繹於途，島上有一尊巨大的觀音雕像，保佑著海上過往的漁民和商旅。夏日來此，登高遠眺，海風暢暖，沿著環島小路信步低迴，不知不覺來到海岸沙灘已是午后暮前。由於天氣晴朗，夏日戲水的遊客此起彼落，而當時的天空，白雲輕如鴻羽，遠處的小島朦朧如畫，佇立仰望，忽覺水天一色，天高地迴，而人置身其中因為背光剪影卻宛若點墨。這讓人想起唐代才子王勃的《滕王閣序》「秋水共長天一色」的情景，想起詩人千年之前臨江登高的即興雅作，於是我把相機的變焦鏡頭放到廣角的盡頭，讓視野呈現極致的寬闊。雲彩如絲，海風綿柔，我按下快門的瞬間，思緒隨著波濤渺渺也飄散到九霄之外。

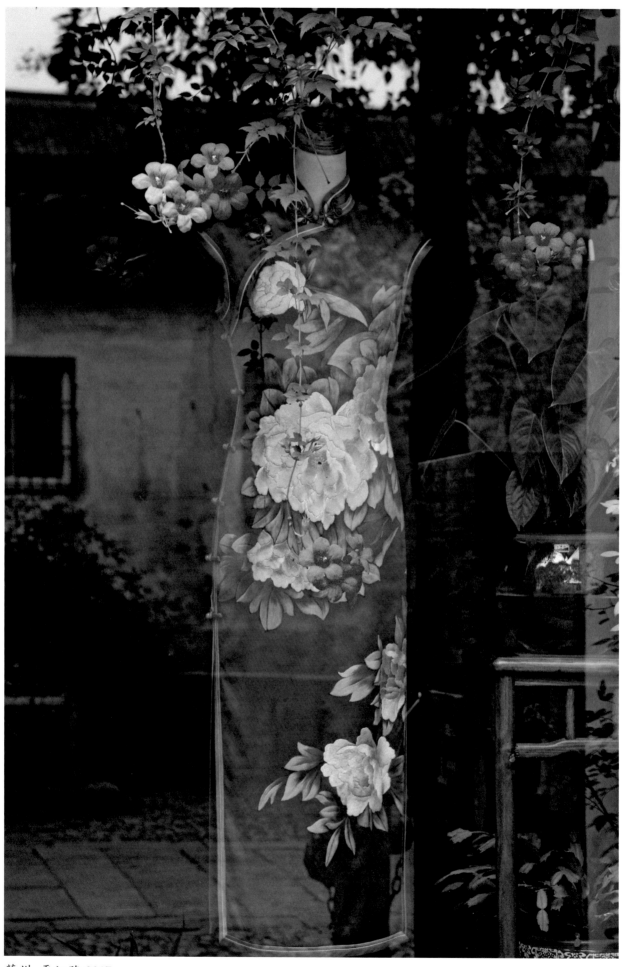

蘇州 平江路 2017

街上的旗袍

攝影有很多手法。技術上，相機和電腦後製有很多功能可以製造很多意想不到的畫面，尤其是重複曝光和拼圖，但技術上的樂趣比不上攝影過程那種自然的偶遇和驚豔，特別是物換星移不可重來。蘇州的平江路上有幾家旗袍店，店家會用模特兒的身架把旗袍穿上，展示在門口的玻璃窗內。夏日的某天，我剛好路過平江路一家旗袍店門口，櫥窗內的旗袍是一襲綠葉襯著盛開的白色牡丹，而旁邊木架上是一盆闊葉的綠蘿。屋簷上紅色的凌霄剛好在這個季節延展綻放，假如這件旗袍原本就是紅花綠葉，那麼就沒有如畫面那樣的畫龍點睛。而窗前花崗岩石板的街道與白牆黑瓦的房子和窗扉也一併倒映在玻璃窗上，我看到這樣虛實交錯的場景，美得說不出話來。駐足欣賞了不知多久，才慢慢拿出相機，把這一天然時空組合定格在盛夏的早上，一個美妙難以言喻的邂逅。

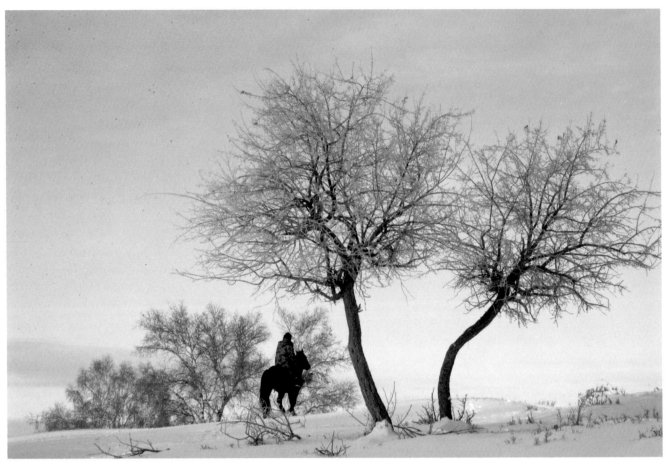

內蒙古 塞罕壩草原 2017

躍馬雪原

十二月底內蒙古的塞罕壩草原早已不見夏日的鬱鬱蔥蔥，取而代之的是白茫茫的冰雪世界。和劉泰雄老師的攝影團來到內蒙拍照，雖然也安排了諸如駱駝、馴馬、趕羊和火車等拍照行程，但頂著零下二十幾度的氣溫來此，我卻對一條幾乎快被冰封的小河倍感興趣。一條小河被冰雪覆蓋到只剩下一點水流，我想拍一條白雪蜿蜒起伏的小河映著晨曦泛著晶瑩剔透的亮光；在我蹲到河岸邊上準備拍照之時，有個騎馬的牧民從我坡上的雪地躍馬而過。我本能地轉過頭去，發現他剛好行經兩棵結冰的樹下，而遠處還有一些雪霧迷濛的小樹露出枝梢，馬踏著深厚的雪地有些吃力，否則這人將迅速消失在我的視線。此刻，這個畫面讓我想起一個古代俠客踽踽於途，也許像武俠小說裡的那種千山萬水獨行的劍客，蒼茫雪原裡有一種天地寂寥的孤獨感。頓時我把相機精準地凝結住這個畫面，之後那人和馬很快地消失在我的眼前，只留下我快要凍僵的手指和遠處飛嘯而過的風雪。攝影的美妙更多是一種無心插柳柳成蔭的驚豔，而這種快感來自於自己和對象目光交匯的瞬間，而瞬間有時成了永恆。

竹林暮色

和兩個在科技職場的老同事一起到四川宜賓，一開始是去參觀五糧液酒廠。五糧液是我在臺灣第一次喝到的大陸白酒，當時參加阮義忠老師的攝影研習會，用餐時老師的夫人袁瑤瑤做出了令人驚豔的拿手菜，一道是蓮霧炒蝦仁，一道是水梨炒牛肉，老師拿出珍藏的五糧液請大家下酒品嘗，當時美酒佳餚至今令人難忘。參觀完五糧液酒廠，眾人一起前往宜賓附近的蜀南竹海漫遊，竹海翠綠綿延，挺拔幽靜，這裡據聞也是著名導演李安拍電影《臥虎藏龍》的外景地。來到竹海已是午后，入暮之前走到一處竹林小徑，茂密高聳的竹葉擋住了天空，整條路上光線幽暗除了盡頭露出一口亮光。我想拍一幅這樣有暗亮層次的竹林小徑，此時剛好有一個單肩背著背包的女子，從地平線的遠端進入我的鏡頭，這個巧合讓我當下決定把她收納到我預定的畫面。由於背光，高拔的竹林之下，女子的身影顯得晦暗而渺小，因為那時天快黑了，竹林顯得更加幽深，後來我檢視照片時乾脆把藍色調加深，就這樣形成了這張竹林暮色。

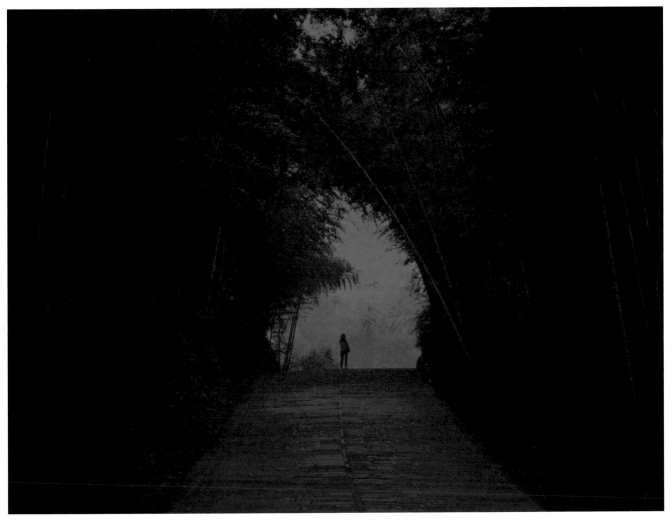

四川 宜賓 2008

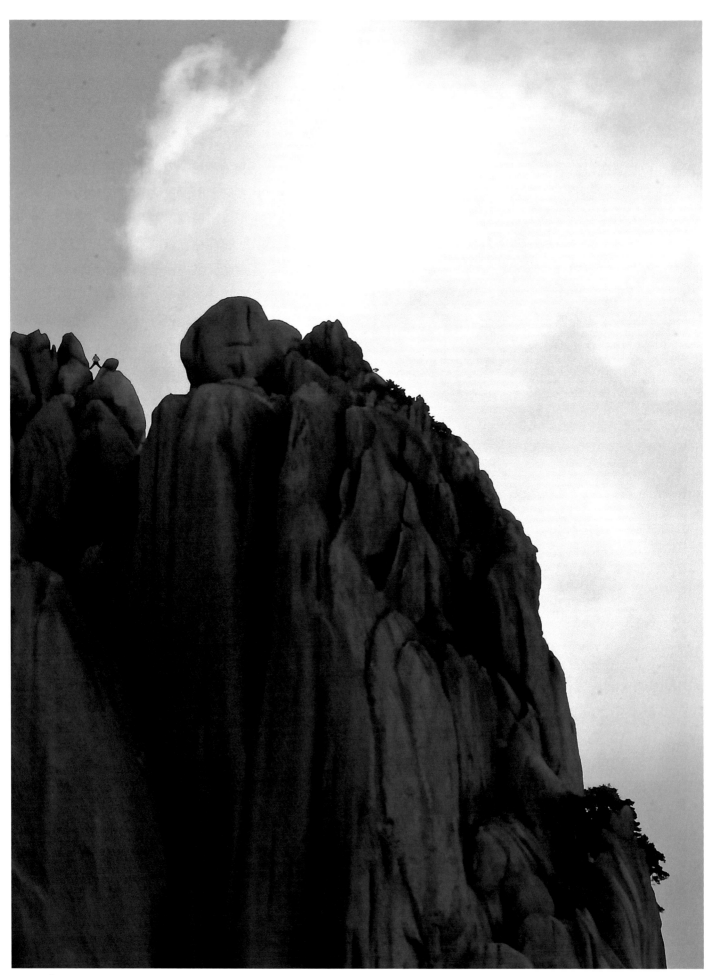

安徽 黃山 2019

016

站在黃山的雲頂

位於安徽省的黃山以奇松、怪石、雲海和溫泉而聞名遐邇，著名的明代旅行家徐霞客對黃山的讚歎，更是令後人衍生出「五嶽歸來不看山，黃山歸來不看嶽」的佳句。首次到訪黃山時值盛夏之際，山下豔陽高照，到處暑氣蒸騰，排隊等候搭乘纜車上山，更是人聲鼎沸，讓人幾乎快要暈眩窒息。一旦登上纜車，凌越疾馳，忽覺如天馬行空，而整個山谷豁然開闊，其間奇巖錯落，青松羅布，一一在腳下飛掠而過，這就是我初到黃山的感覺。下了纜車走在山腰小徑，天空晴朗依舊，但是很明顯氣溫降了很多，沿途綠蔭掩映令人身心舒適。我是帶著一臺 NIKON D 850 單眼相機上山，考慮到爬山的負荷，我想乾脆就是配一個 24-300mm 的變焦鏡頭，一機到底。穿梭山中小徑，到處可見奇峰羅列，松林起伏，最妙處卻是山路蜿蜒，似乎前方已無路可去，而行到山崖盡處，忽覺眼前峰迴路轉，視野開朗，遠處盡是山脈連綿。面對大自然的鬼斧神功，我並不急著拍照，倒想坐在青松下好好欣賞，卻突然覺得遙遠的嶙峋怪岩之上似乎有物體移動，我拿出相機把變焦鏡頭拉到最大，發現對面山頭有個遊客兩腿岔開，把自己架立於山巔的兩塊岩石之上，這個氣勢巍峨凌空，有如神仙佇立于雲頂。懷著激動羨慕的心情，我對著藍天白雲按下快門，把一位陌生的有緣人定格在我探遊黃山的相簿裡。

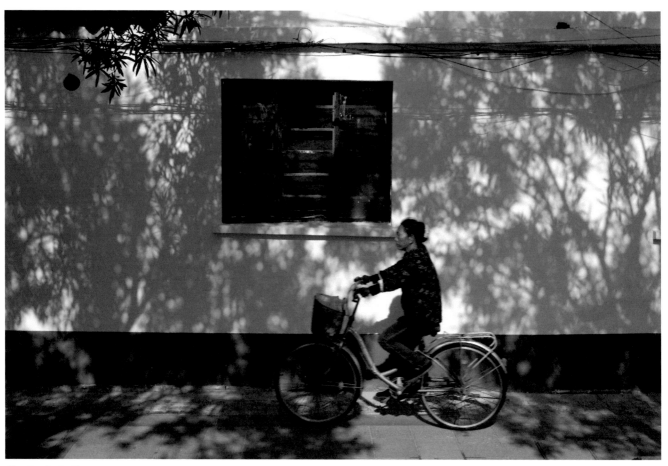

蘇州 盛家帶 2019

夾竹桃的秋末

蘇州是典型的江南水鄉，此地到處小橋流水，而我喜歡盛家帶附近一條沿著小河的花崗岩石板路。這條小路兩岸民家枕河而居，濱河多處建有碼頭，沿著石階拾級而下可以乘船往還。河流兩岸石橋相接，沿路垂柳林立，我和同學 SY 有時從這裡走路到蘇州大學的後門。秋末的午后，同樣在這條小路閒遊，兩岸垂柳搖曳依舊，只是漫步行經一處記不得名字的石橋時，忽覺夏日這裡盛開的白色夾竹桃盡已凋謝，只剩下疏密錯落的枝葉影子鮮明地映在一堵白色的粉牆上。白色的粉牆開有一口罩著玻璃的木窗，夾竹桃的枝影如水墨般的幽柔，我故意讓夾竹桃露出一角枝葉好讓畫面呈現一點深淺層次。只是路上行人不時來往，騎摩托車的，騎電動車的，走路的，在我還沒準備好之前斷續干擾我的計劃。攝影有時並不需要多餘的元素，尤其不合時宜的東西，而人算不如天算，就在我畫面定格完成準備按下快門之際，一個騎腳踏車的中年婦人突然衝入我的鏡頭。她的腳踏車顏色和下半身長褲的顏色，竟然和粉牆底部的踢腳線顏色如此一致，而上半身的外套色塊斑駁，卻替大面積黑白色調的粉牆增添了活潑而立體的元素。我從驚訝、遲疑到決定，幾乎在一秒之內心情出現快速轉折，按下快門的剎那，我想起佛陀的揭示，這也許就是機緣吧！

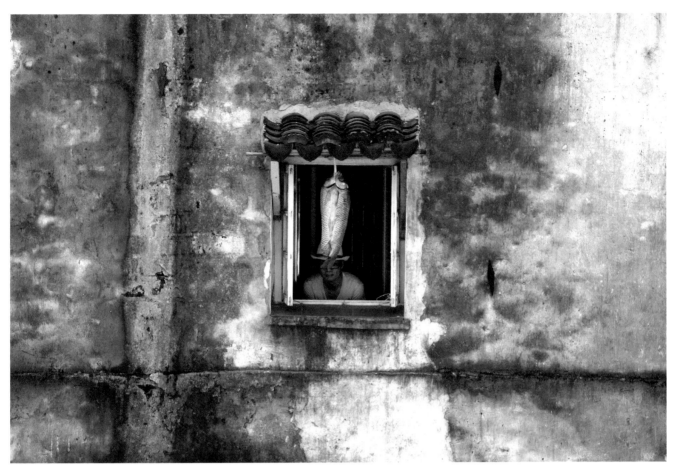

蘇州 平江路 2017

吊著青魚的窗口

平江路算是蘇州最有名的老街了，來此參觀、購物和小吃的遊客一直絡繹不絕。這裡沿河的民居古色古香，商家餐館比鄰而建，而小橋流水的河面不時有搖櫓的船家唱著船歌晃悠而過。來平江路踏著堅實的花崗岩石板路前行，一邊挨著商家門口，一邊隔著小河可以看到對面民居的屋牆。走到中途想找個倚河的石欄坐下休息，剛好發現小河對面一大片斑駁的牆壁，牆壁上的粉刷幾乎快掉光了，露出青灰色的牆體。大面的牆體只開了一個小窗，小窗上有少許用來遮雨的黑瓦，窗下掛著一隻攤開的青魚乾；青魚下有一個帶著帽子和眼鏡的年輕男子安靜地坐在那裡。這個畫面我第一眼看到覺得有點怪異，此刻無風，魚掛在那兒一動不動，而男子坐在那兒良久也一聲不響，這有點像黑澤民電影裡沉默靜止的畫面，但沒有任何旁白。我拿著相機遲疑在胸前，沒有立即拍攝，我的目光一直移動並注視著那口小窗，而魚尾巴正好從男子的頭到鼻梁垂下遮掩，只露出兩顆眼睛。就在我和那男子目光快要交匯之前，像決鬥一樣，我突然如拔刀一般快速地按下快門，把他定格在一個平行世界的兩端，刀光一閃了結了心頭的疑惑，而什麼事好像也沒發生。

內蒙古 克什克騰旗 2017

拍火車的人們

冬日的內蒙古氣溫都是零下一二十度，和劉泰雄老師攝影團去內蒙古的克什克騰旗拍火車，攝影器材加上防寒衣物，每個人都是重裝備。一行人爬坡登高到一個高處，剛好那裡有一座大轉彎的高架橋坐落於山谷之中。這個季節早已寒氣深沉，花草凋萎，舉目四望山脈灰蒙，林木蕭索，雖然只有薄雪覆蓋，但感覺非常陰冷。大夥架好腳架，摩拳擦掌，等著火車駛過高架彎道時能拍出一列優美的火車弧線。我和同學 Anthony 則往更高處爬，爬到這座小山的最高點，想看是否有更好的視野，畢竟拍火車我也不是非常感興趣。山頂怪石嶙峋而冷風拂面宛如刀割，我們兩個只得把在山下買來的二鍋頭拿出來禦寒，順便玩起互拍。火車還沒來，山腰下的那群攝影團友穿著厚重的羽絨服色彩斑斕，在這樣一個嚴寒蕭瑟的季節形成鮮明對比。我居高臨下，望著遠處連綿的山脈，只覺天地寂寥，曠遠冷峻，又喝了幾口二鍋頭，趕快按下快門，把一群人定格在某個冬日的山谷。

獨坐青空下

臺灣多山，草原大部分位於平地，而南投清境農場因為有一片高山草原而聞名全臺。清境農場也因為養羊吸引很多小朋友前來旅遊，而每年二月此處櫻花盛開更是令賞花人士蜂擁而至。因為暖冬，櫻花綻放吐蕊的清境農場二月，天氣並不冷，倒是陽光明媚的山裡，到處藍天白雲，溫度宜人。小朋友們都去餵羊和追羊了，大人們大部分都去賞櫻花和拍櫻花了，能夠閒坐下來好好觀賞整個山谷美景的反而少數。當日天氣晴朗，青空如洗，整個天空像一塊湛藍明亮的畫布，只有幾朵白雲輕柔地點綴著。我在山坡下望著青青草原，感覺白雲像棉花一樣，比一旁的松柏還要低，甚至低得快要貼在山坡上，我想拍這麼一個簡單而而澄淨的午后。快門還沒按，沒想一個穿紅色上衣和黑色外套的女子，走到山坡水平線向下彎折的交界點，就坐在那裡悠閒地眺望前方遠處的群山，微風偶爾揚起她的長髮。這個突然出現的闖入者打亂我原先非常純粹的風景照，此刻白雲飄動得有點快，我怕很快會飛出我的畫面，於是就在那女子回首的瞬間，我按下快門形成了獨坐青空下這樣一張照片。

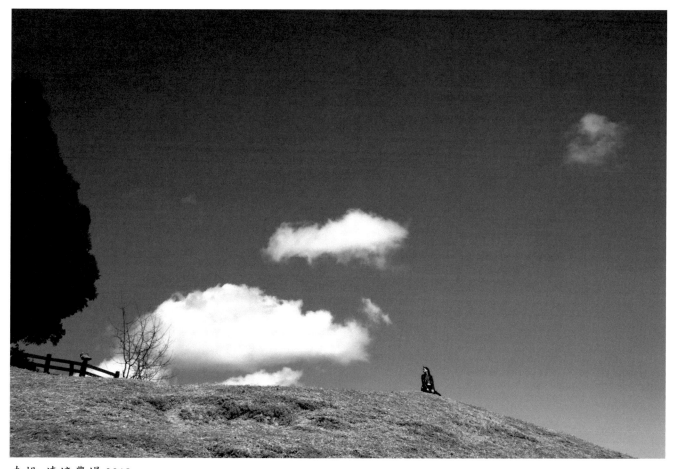

南投 清境農場 2019

湖上的小鴨

攝影的朋友大都知道，即便價格再貴也很難找到一款完美的相機。雖然廣角到望遠的變焦鏡和定焦鏡相比，有畫面變形和光圈不夠大的缺點，但對於場景的應對變化比較有彈性，而且一機到底攜帶方便，此種變焦鏡頭適合日常旅遊拍照故又稱旅遊鏡。我的拍照最多應用是配合寫作出版，少有純粹的商業用途，因此近年來拍照的鏡頭也以 24-200mm 或是 28-300mm 為主。旺山是蘇州的郊山，這兒許多人跑來泡溫泉，某個冬日來此，附近有一個小湖，湖邊的建築物映在清澈的水面上，而湖波微微蕩漾把房子的倒影泛耀成油畫般的質感。我原本是把變焦鏡調到廣角，好讓整個建築物與湖面的倒影以及後面的遠山和天空全部拍進來，剛調好畫面忽然從水裡冒出一隻野鴨，野鴨很遠又很小但游速很快，在廣角鏡頭裡只是一個小點在移動。此刻，我頓時改變心意，決定把泛起漣漪的小鴨和油畫般的倒影合而為一，於是把鏡頭調到望遠的焦距，就這樣形成了一副虛實交錯的影像。

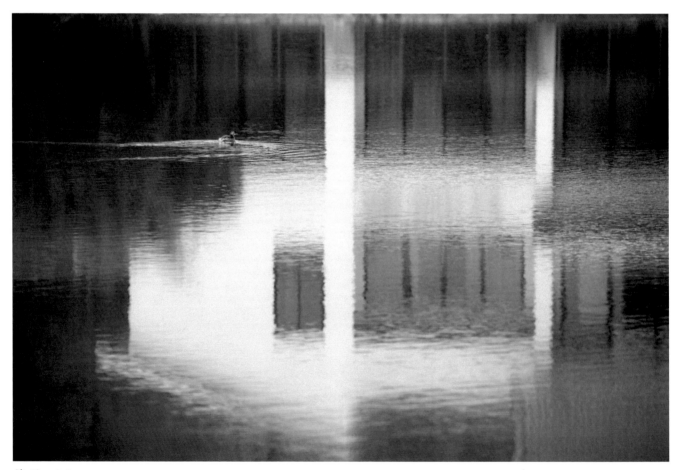

蘇州 旺山 2018

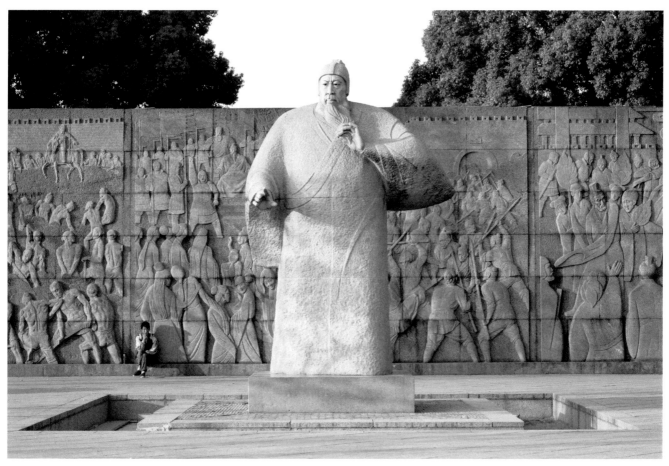

蘇州 胥門 2019

伍子胥的雕像

伍子胥本是春秋時代楚國人,楚平王無道殺其父兄,子胥逃亡吳國受吳王闔閭重用,官拜相國。
之後奉吳王之命建闔閭大城(後稱姑蘇城),子胥相水嘗土,象天法地終於建成。闔閭死後其
子夫差繼任吳王,夫差寵西施信讒言,子胥死諫,被吳王賜死。子胥死後於五月初五被拋屍於
錢塘江,後來吳國被越王勾踐所敗,夫差自盡前用白布矇住雙眼,謂無顏見子胥於陰間。因為
這個歷史由來,農曆五月初五端午節,各地都在紀念屈原,唯獨蘇州是為了紀念伍子胥。現在
蘇州護城河畔仍有一胥門,是伍子胥衣冠塚舊址,旁邊立有一尊巨大的伍子胥花崗岩雕像。每
回和同學 SY 繞護城河來到胥門,歷史的恩怨雖已久遠,但望著伍子胥的雕像,還是令人不勝唏
噓。某個冬日的午後,陽光斜映在伍子胥的雕像上,剛好四周無人,只有一位男子獨坐在雕像
背後的浮雕牆角,人和雕像的比例形成極大差距。我本來就想拍一張伍子胥的雕像,於是決定
把相機的變焦鏡頭調到最廣角,讓小人物凸顯出伍子胥的偉大。

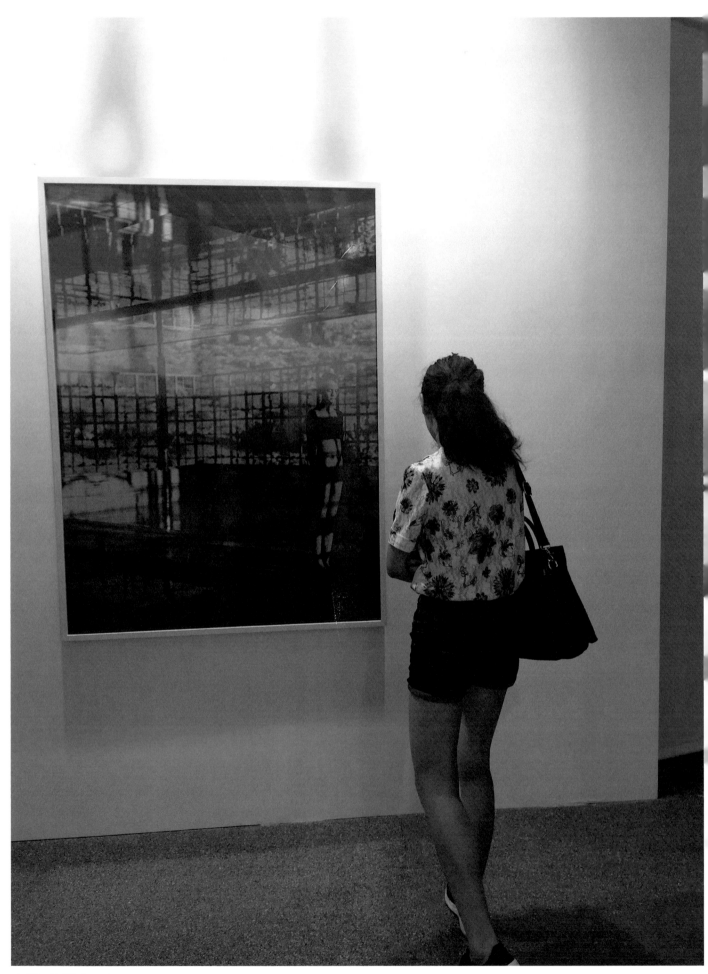

上海 展覽中心 2016

看展覽的女子

攝影是一種視覺藝術，相片中的各種元素，有時它很直接的傳達一些資訊，但有時卻很隱約地包裹著作者內心創作的思想。上海展覽中心每年都會舉辦視覺藝術展覽會，海內外的攝影作品都會在這裡展出。有一回我去參觀，展廳內作品琳瑯滿目，參觀者到處川流不息，剛好參觀到其中一幅作品時，有一位女子在我前面駐足欣賞。攝影作品是一位長腿女子站立在光線掩映的建築物內，而現場也是一位身材高挑的長腿女子和她正面相對，照片中的女子和現場的女子形成一種呼應。雖然我不知道現場的女子在想什麼，但這虛實交錯的場景我把它定格在一種不同時空的交匯，於是拿起手機拍下了這個畫面。

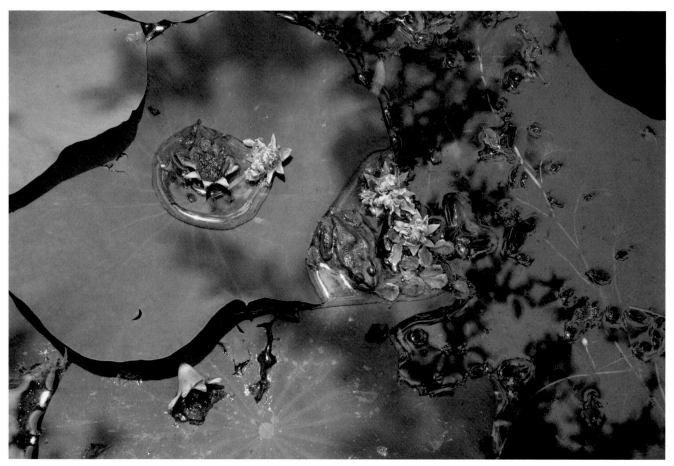

蘇州 可園 2017

荷葉上的青蛙

可園是典型的蘇州園林，曾經是宋朝名將韓世忠的官邸，園子面積不算大，但亭閣軒榭一應俱全，環境清幽雅緻，人置身其中心曠神怡。晚春來此，天氣宜人，園中湖面蓮花未開，倒是湖岸幾株石榴掉落許多花朵，花朵散落在荷葉上以及映著枝葉倒影的水草邊。我漫步湖岸意外發現一隻小青蛙匍匐在荷葉上曬太陽，綠葉、紅花、光亮的水草、水墨般的倒影，這個畫面假若局部定格很像宋人繪畫裡的工筆。青蛙很小，只比花朵稍大，離岸上有些距離；我的變焦鏡頭有點局限，因此我必須儘量靠近，但又不能驚動青蛙。於是踏著一塊最靠近湖面的岩石，躡手躡腳地像個小偷，小心翼翼地靠近水面，連相機動作都不敢太大，秉氣凝神地按下快門，鬆了一口氣，好像完成一幅工筆畫最關鍵的一撇。

拍旭日東昇

和劉泰雄老師攝影團到土耳其拍照，每天早出晚歸，雖然收獲豐盛，但其實還挺累的。在土耳其卡帕多奇亞為了拍日出，大夥四點半就起床了，每個人背著相機，扛著腳架，摸黑來到攝影地點。太陽還沒出來，對面的山頭卻已紅霞煥發，而天空雲層很厚，又壓得很低，看來今天的日出不太好拍。大夥一字排開，每個人都架好了位置，調好了相機，像狩獵圍捕一樣，準備只要太陽一探頭就開始進行射擊。我目睹這個畫面，甚為有趣，決定拍一張日出攝影紀念照，因為相機已經架好在預定位置，懶得再卸下來，於是拿出帶在身上的 ipad 往後退，把攝影團的夥伴們定格在旭日東昇的卡帕多奇亞山谷。

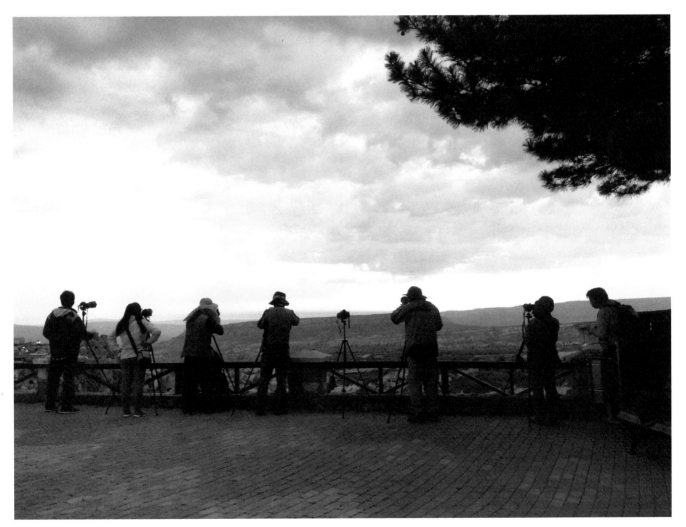

土耳其 卡帕多其亞 2015

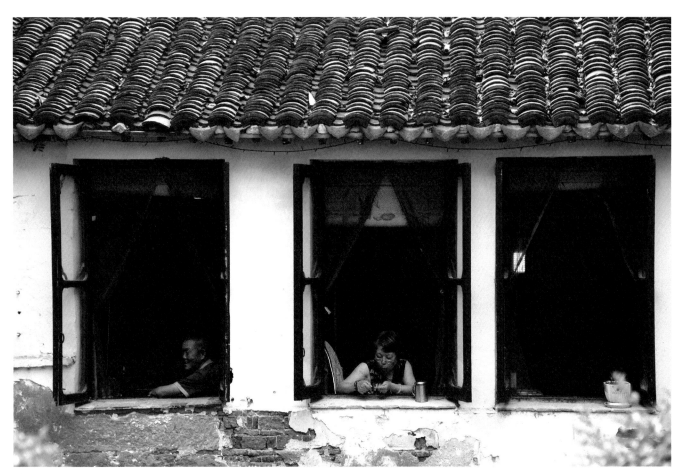

蘇州 錦溪 2018

窗口

攝影的樂趣和驚豔，有時是一種不可預期。小河邊的一棟老房子，白牆黑瓦，牆上依序開了三個窗，牆壁的粉刷剝落得露出了青磚。我本來把相機調到廣角，拍整個老房子，重點是它有挨著很近的三個窗。因為白牆面積大，三口幽暗的窗戶顯得很突出。我還來不及拍照，左邊的窗口冒出一位穿綠色衣服的大叔，他側坐胳膊倚著窗臺，神情愉悅地斜視著遠方，看來應該心情不錯。正在猶豫要不要拍，中間的窗口鑽來一位穿花衣服的大媽，端放著一杯水，很悠閒地開始修起指甲來。此時，我揣度著剩下的那個窗口，沒準也會出來一個人，而我不知是怎樣的人。可是我心頭忽然閃過一個念頭，留下一個空空的窗口，留下一個懸念，可能更俱有令人探索的吸引力。於是就在兩個窗口的人物各自消磨時光之際，我把鏡頭轉成望遠並趕快按下快門，留出一個未知的黑黑的窗口。

山路上的獨行者

蘇州的穹窿山相傳是戰國時代孫武寫兵書的所在地。此地山巒蒼翠，曠野清寂。初春來此，新芽滋長，林木蔥鬱。沿著石階拾級登高，初覺竹林茂密遮天，有點悶得喘不過氣來，及至登頂，沿著山陵小徑，一路視野遼闊，美不勝收。我沿著陵線，來到一處古建築的室外平臺，此處已是山陵的盡頭，往前再無去路。我停下來休息順便喝口水，憑倚石欄，眺望遠處，涼風吹來，舒暢無比。再稍微往下俯瞰，發覺山中有一公路被包圍在青山翠嶺之中，只露出一小截青灰色的柏油路。再仔細一看，公路中有一位踽踽於途的行人如螞蟻一樣的移動。此刻有些霧靄籠罩山巒，我並不想用望遠鏡頭把人放大，我想讓這個獨行者渺小於一條公路上，濃縮在整個穹窿山春日的蒼翠中。

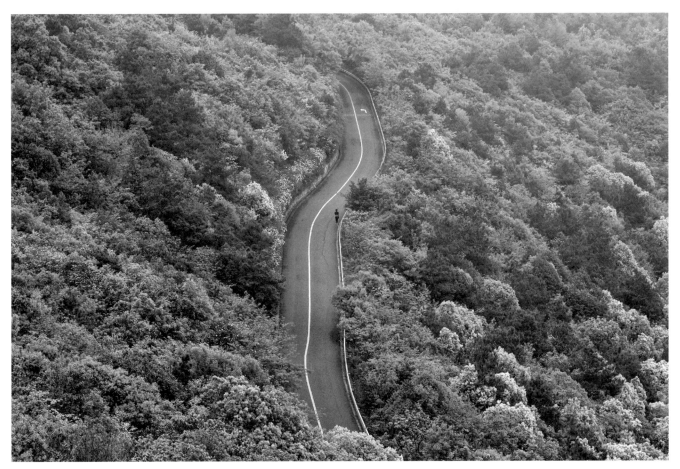

蘇州 穹窿山 2019

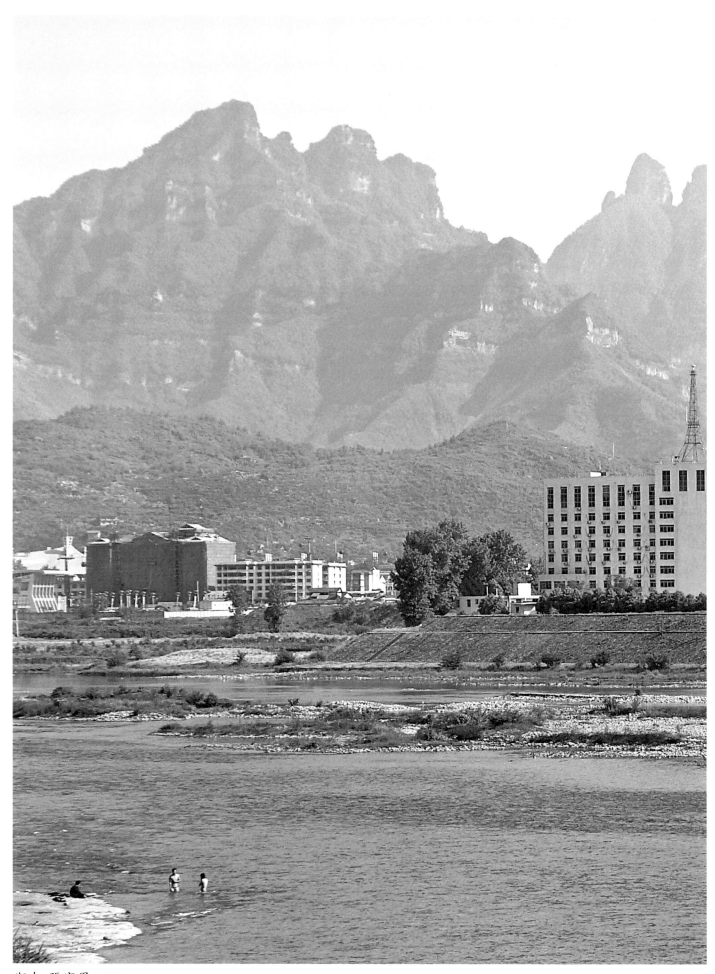

湖南 張家界 2007

天門山下

天門山是湖南張家界永定區的最高山，這裡終年雲霧繚繞，山體的岩壁因為經過長年擠壓至碎裂崩塌，開出一個大洞，遠遠望去好似一座大山在天上開出一個門戶，故名天門山。初到張家界，一望天門山，山勢陡峭，拔地而立，蒼翠鬱鬱的山峰籠罩在霧氣迷濛之中。五月的張家界，天氣已經暖和，山下河水蜿蜒流淌，清澈沁涼，有兩個男子跳下河裡游水談天，另有一人坐在岸邊岩石上。眼前山勢高聳，流水淙淙，戲水和悠閒的旅客，或坐或立，一副太平盛世，人間歲月靜好的景象。此情此景讓我憶起，小時候每年春夏總是在村邊的溪流玩水，光著身體泡在清涼的河水裡，只露出一個頭悠閒地望著曠野四周，於是我拿起相機記錄了此刻山下的溪流，一灣清水好似流到遠方，泛起一個遙遠故鄉童年的回憶。

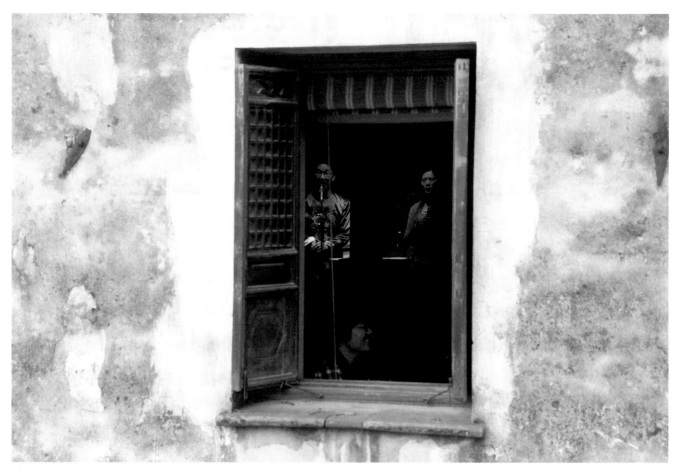

蘇州 平江路 2019

評彈的窗口

蘇州評彈是蘇州評話和蘇州彈詞的總稱。此種說唱表演藝術是以當地方言吳語來完成，一般兩人一組，男的撥三弦，女的彈琵琶。在蘇州平江路或山塘街一帶，目前仍有許多店家有在演出，平日沒事去喝杯茶，啃啃瓜子，吃些小點，這是蘇州特有的風情。冬日的蘇州，我漫步在平江路一條石板路上，沿河對岸的商家牆壁開著一口窗扉，昏黃的燈光下有一對男女在表演評彈，而靠窗的一位女子帶著眼鏡，神情愉悅地正和對面的人在聊天。我剛好路過，不想錯過這一特別的場景，拿起相機記錄這一幕，一間河邊的老房子，一個說唱繚繞的窗口，在一條小河慢慢流淌的午后。

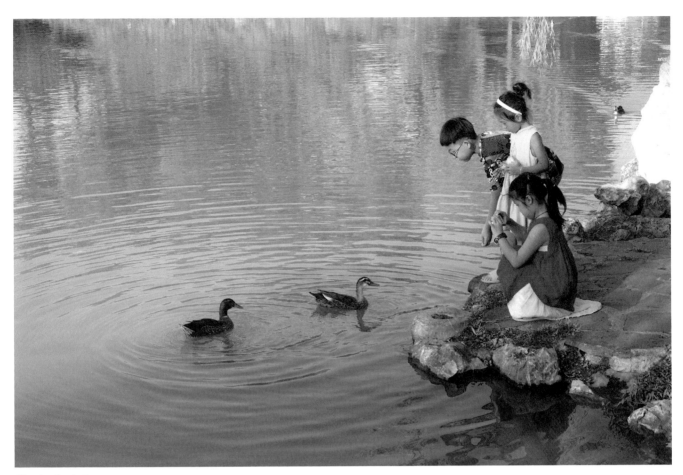

揚州 瘦西湖 2019

童年的回憶

揚州的瘦西湖景色堪比杭州西湖,因湖面形狀消瘦狹長故命名瘦西湖。夏日的瘦西湖,兩岸垂
柳搖曳,飄渺的水面映著翠綠的倒影,幾隻鴨子悠游湖上泛起陣陣漣漪。三個小孩在湖畔,一
個彎著腰準備餵食鴨子,一個站立手上拿著飼料,另一個則拿著相機捕捉小鴨游水的畫面。盛
夏的午後,陽光燦爛,天空浮著少許薄雲,感覺天氣有點悶熱,我便躲在湖岸的柳下納涼。一
個不經意的回首,看到這個生動有趣的畫面,趕快拿起相機並把光圈調到中間值,企圖讓畫質
處於最佳狀態,拍下一個生活日常寫照,好似我昨日童年的回憶。

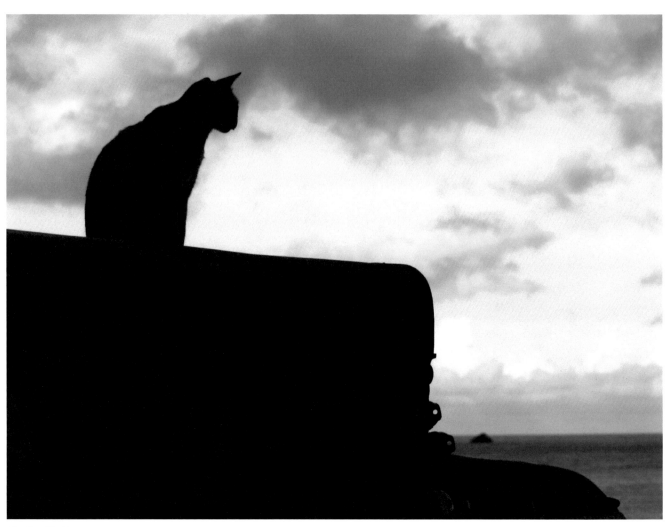

臺東 蘭嶼 2013

看海的小貓

蘭嶼是臺東外海的一個小島，這個島上曾經到處長滿蘭花故名蘭嶼。初次到蘭嶼是個酷熱的夏日，從臺東富岡漁港碼頭乘船到蘭嶼約莫四十分鐘，當日風浪有點大，船在海上一路顛簸並不舒服，一些暈船的旅客早已吐得七葷八素，我儘量望著窗外的藍天避免被隔空感染。抵達蘭嶼之後，一踏上陸地，終於感覺人平穩了下來，而一顆蕩漾起伏的心也才風平浪靜。入住一間民宿，稍做休息已是午後，夏日的蘭嶼海岸，雲團映著天光明暗深淺，我輕裝背著相機到處閒逛。來到一處海邊高臺，一隻小貓坐在上面望著大海，也許牠在覷覦水下的游魚，也許牠只是望著碧海藍天，反正我不知道牠的心事。海風靜靜吹著小貓，我處在背光面，而牠完全無感我的存在，我輕輕拿起相機，替小貓留下一張與雲朵齊揚共濤聲同唱的晚照。

崖頂拍照的遊客

土耳其卡帕多奇亞以奇特的石灰岩地形而聞名於世，光溜溜的岩石立體而飽滿，但也常常寸草不生。春天來到一處河谷的崖頂，此處可以俯瞰一條河谷峭壁上的岩石，曲折而豐盈，而中午強烈的陽光把山體照得更顯白皙，宛似女人的肌膚。從這裡遠眺對岸的高原，一直延伸到地平線的盡頭，天氣晴朗，藍天白雲盡收眼底。這個極佳的眺望平臺放了一張長椅，兩位遊客穿著鮮豔的衣服一正一背對著我，頭頂的太陽把左邊兩人的影子緊緊地壓縮在腳下，而右邊斑駁的椅子映出彎曲的長影，剛好用來平衡左邊豐富的色彩，此時我剛好相機在手，就很隨意地拍下一張以崖頂拍照的遊客為主題的快照。

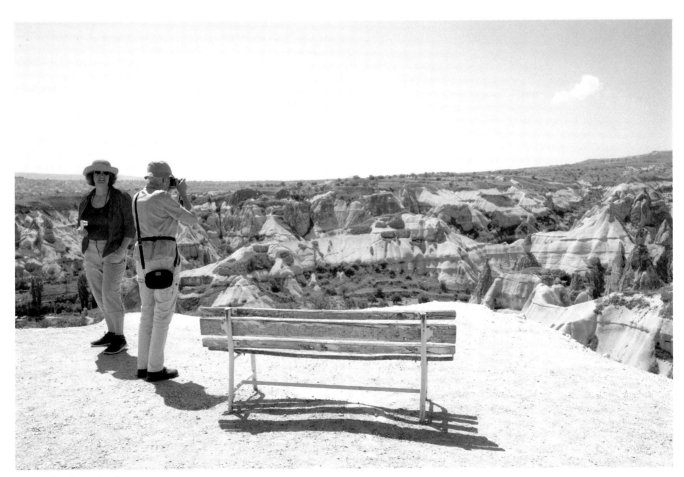

土耳其 卡帕多其亞 2015

蘇州　陽澄湖 2018

彩色的黑影

印度有一個傳統節日叫灑紅節,也叫胡里節或者彩色節。這個節日源於印度著名的史詩《摩柯婆羅多》,到時不分男女老幼載歌載舞並在臉上和全身上下塗滿了五彩繽紛的彩色顏料,而參加節日的來賓也會被潑灑得五顏六色。中秋到陽澄湖畔,主要是去吃大閘蟹的,在蘇州,金秋賞楓吃蟹已經成了一年一度的重要雅事。趁著吃蟹之便,順道沿陽澄湖岸邊的木棧道隨便走走,午前的陽光柔和,兩岸垂柳隨風搖曳,走到木棧道其中一段,地上灑滿了各種顏料,好像打翻了彩色盤一樣。我估計是前幾天的中秋節,有人在此辦類似印度灑紅節的活動,此時陽光正好把樹上的枝條以及我的身影掩映在繽紛的木板上。我望著自己的影子,覺得平時都是一團黑影,難得今天色彩繽紛,於是拿起隨身攜帶的相機準備拍攝。但對相機而言這是一個美麗的錯誤,因為較大面積的黑影會造成自動測光的誤判,最後我把曝光補償調低 2ev 用來避免曝光過度,於是在一處安靜的小徑上我替自己完成一幅彩色的黑影照。

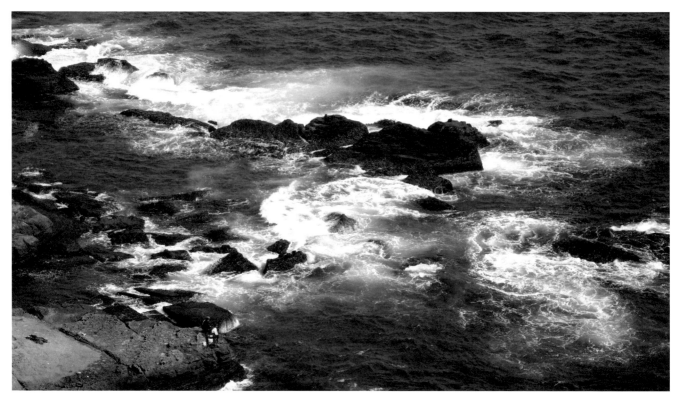

新北市 鼻頭角 2012

垂釣天地間

十月來到鼻頭角，陽光依然燦爛，而東北季風開始增強了。這對我想要拍臺灣美麗的海岸線很有利，一是絢爛的陽光可以讓太平洋的海水更湛藍，另外更強的東北風可以讓激盪的海水捲起的浪花帶著絲綢般的飛舞。東海岸的海水因為礁岸的深淺和波濤的湧動，在陽光的照耀下會呈現很多層次的顏色，從浪花的白色到淺綠、碧綠、碧藍、湛藍、深藍、墨藍，這樣的海水配上粗獷而黑褐色的礁岩，顯得輕重有別而層次分明。本來拍這樣的畫面我就很滿足了，沒想到居高臨下，就在我俯瞰大海的波濤之際，有兩位釣魚的男子比肩而坐。海岸和人離我遙遠，雖然我想要表現一種天高地闊的感覺，假如變焦段設在最廣角，那麼人只有螞蟻那麼大，於是我決定在囊括大部分浪花的同時把人稍加放大。另外波濤湧動的速度相當快，為了避免浪花過度模糊影響海水通透的感覺，我又把快門速度加快到 500 分之 1 秒。最後，得力於其中一位釣客穿著桃紅色背心，才讓垂釣於天涯海角的情境顯得突出，也讓我在鼻頭角的某個秋天午後，劃下一個令人滿意的拍攝句點。

山羊一家

蘇州上方山最有名的當屬春天的花季，每年三到四月，這裡的櫻花、海棠、油菜花相繼開放，百花競妍，色彩繽紛，令人流連忘返。沿著山路蜿蜒登頂，兩側青松夾道，高聳參天，等到達山頂可以眺望山下的石湖，垂柳迤邐，碧波飄渺。上山途中，有一岔路，我剛好時間充裕就想到處亂晃，順便運動減肥。走到一處小山坡，開滿許多小小的藍色花朵，雖然四處無人，卻有一隻繫著繩子的母山羊，還有兩隻小羊依偎在母羊身邊。陽光柔煦，春風微微，這個溫馨的畫面令人感到窩心，也因為這難得的美好時光，我不想太靠近去驚動這山羊一家。以山羊為對焦點，我儘量後退並把變焦鏡頭拉到望遠，如此一來便壓縮了景深，把遠處背景的樹林也變幽暗了。

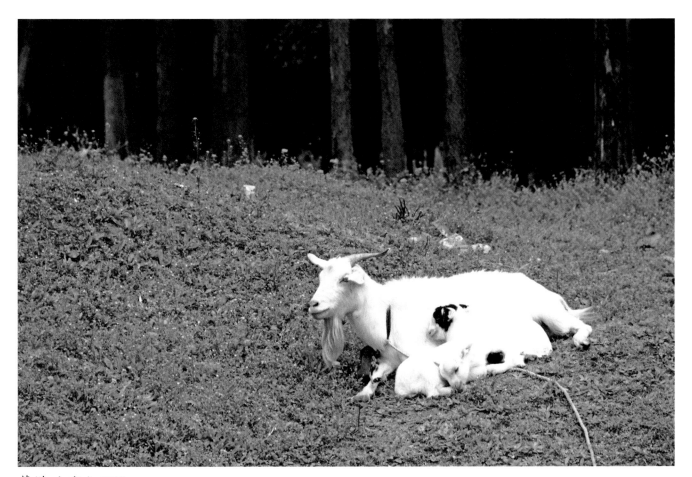

蘇州 上方山 2019

驚濤駭浪

一般人都懼怕驚濤駭浪，可是對一些嗜愛釣魚的人來說，那可能是最佳的垂釣時機，某些魚種風平浪靜的時候不易出現，反而偏偏是大風大浪的時候傾巢而出。冬日的南方澳附近，東北季風呼嘯震天，海岸的礁岩尖峭疊疊，我來到海邊剛好一位釣友佇立在岸邊的礁岩獨自垂釣。海面的風浪起伏洶湧，礁石激起的浪花不時飛濺到釣友的身上，我在他背後觀看，真是替他捏出一把冷汗。此時，我想拍下這令人觸目驚心的一幕，但前面的礁石太過平緩顯得有點氣勢不足，於是我走到側面一個礁石如劈的轉彎處，想把角度壓低，盡可能地靠近海面。這樣撞擊礁岩的浪花可以顯得飛雪漫天，而孤獨的釣者被包圍在黑沈沈的礁岩與白花花的水沫裡。把相機的快門速度調快到 250 分之 1 秒等在那裡，其實心裡很怕被突如其來的海浪吞噬，終於在一個風浪磅礡一擊的瞬間，我按下快門，心有餘悸地快速逃離現場。

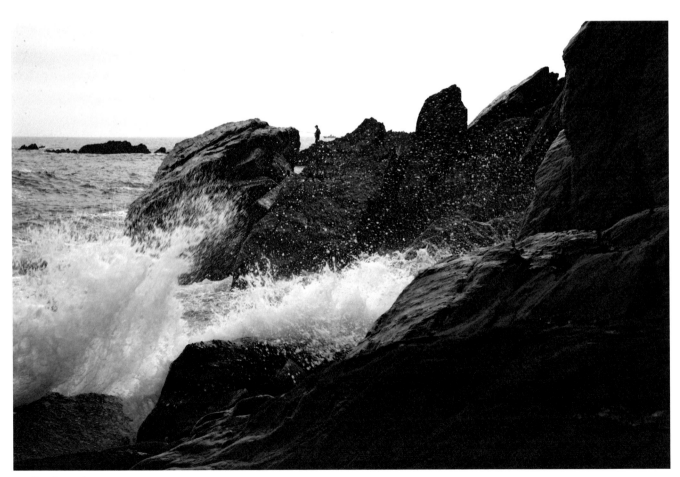

宜蘭 南方澳 2017

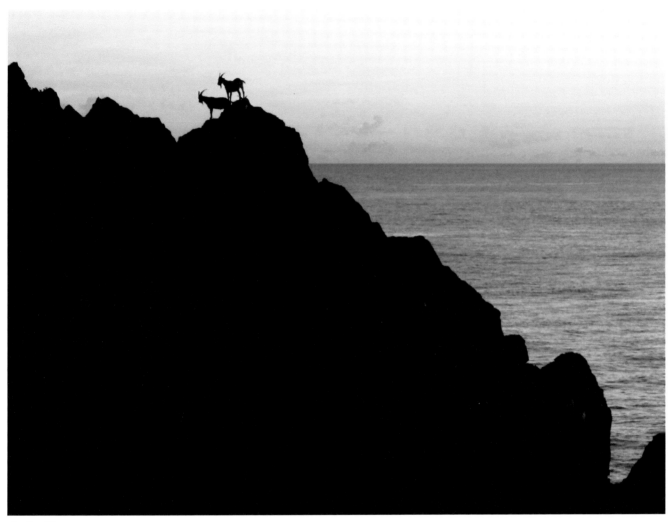

臺東 蘭嶼 2013

天涯海角

蘭嶼島上的原著民是達悟族，每年春天這裡會舉辦全臺唯一的飛魚祭，這是族人用來祈求飛魚捕捉順利的一種祭典。來到蘭嶼正是酷暑之際，雖然我早已錯過了飛魚祭，但還是在民宿飯店吃到了油炸飛魚，以及在小吃店吃到了飛魚乾炒飯，這多少彌補了幾許失落的心情。盛夏時節的蘭嶼，陽光燦爛，大白天自然是熱氣蒸騰，然而入暮之後氣溫明顯下降，加上晚風吹拂，此時最適合到海邊欣賞落日前的雲彩，最好選個山崖順便眺望大海無盡的波濤。蘭嶼全島到處有人放羊，有一處靠海的山崖，羊群會在傍晚匯聚在崖頂的陵線上，映著黃昏的霞光，山羊和尖峭的石壁錯落成美麗的剪影，這個景象真是令人驚豔和讚嘆。山羊、晚霞、峭壁、海浪，這個天涯海角的組合，其實不必什麼太好的相機或高超的技巧，只要你身臨其境，隨便拍都可以拍出很美的照片。

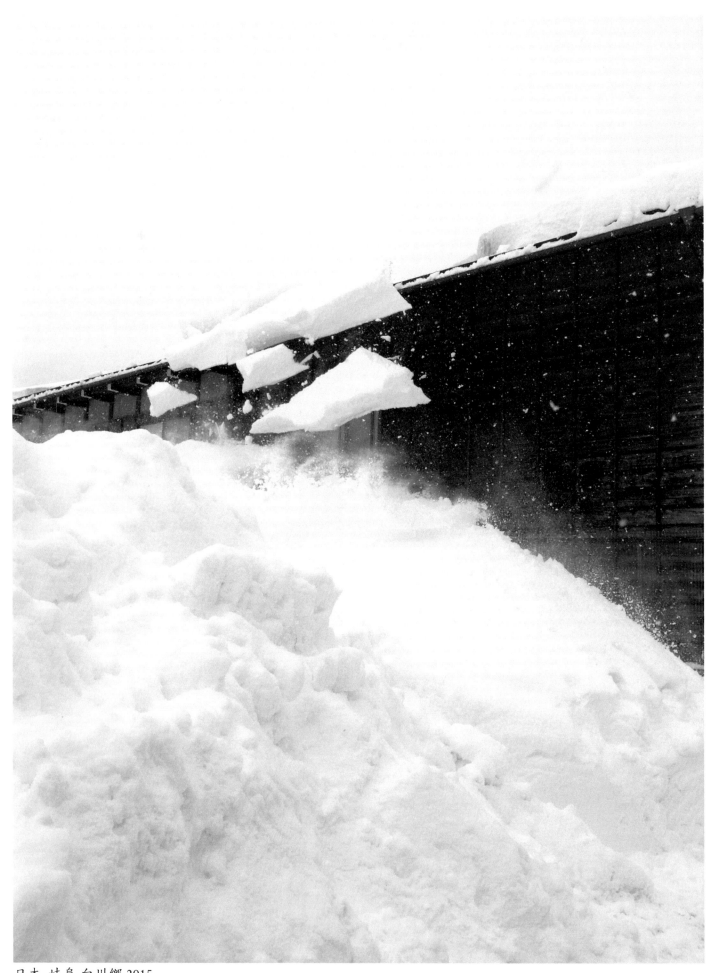

日本 岐阜 白川郷 2015

雪崩的瞬間

攝影界有一個名詞叫「攝影眼」，指的是攝影者和一般人注意的東西不同，擁有一雙銳利的眼睛，像老鷹一樣密切注意獵物的出現，使用相機像老鷹的利爪一樣，隨時待命準備擷取獵物。或者說同樣的景物出現在眾人面前，而攝影者總是會有異於常人的眼光或角度去攝取獨特的畫面。不管如何，攝影確實可以訓練一個人面對眼前的事物，思考要呈現什麼，要怎麼呈現，但這一過程的訓練，到最後只能化成一個直覺，因為現實的情形是許多瞬間的機遇，根本讓你來不及思考，而且稍縱即逝。我的經驗是，光憑眼看四面還不夠，而且還必須耳聽八方，眼耳交織成一個立體的直覺感知器，才不會錯失重要畫面，因為有些機遇是不可重來。冬天的日本岐阜白川鄉合掌村，民家的木房屋頂上積雪厚重，我在路上行走，耳後傳來一聲脆裂的噪動。我的直覺告訴我有什麼東西要掉下來，當時我手上拿著 iPAD，轉頭過去時剛好有一片積雪崩落下來，我就用 iPAD 把它給逮個正著，這個過程大概只有一至兩秒鐘，而我一直掛在脖子上的單眼相機根本來不及使用，英雄無用武之地。

海邊戲水的人群

春天來到新竹後龍的龍鳳漁港，正值下午二三點左右，此刻其實豔陽高照。這是一個小漁港，平常沒什麼人，即便假日來玩的人也不多。我也就是路過順道來這裡隨便晃晃，漁港沒什麼特別的景色，倒是有幾根巨大的風力發電機，迎著海風忽快忽慢地旋轉。漁港旁邊剛好是一條小河的出海口，河水蜿蜒流過把海邊的沙丘分成兩邊，我剛好站在沙丘的前面，左前方碼頭的路燈一路延伸到海邊，而小河對面的沙灘有八九個人正在戲水。太陽此刻在我頭頂稍微往前的方向，這個時候拍照處於很強的逆光狀態，在正常曝光條件下，大部分的物體都會呈現黑色的形象，但得力於海水的反光以及凹凸不平的沙丘，這樣的逆光卻造就一個明亮交錯的立體效果。雖說這個時間點對拍照很不利，也是許多攝影朋友不願拍照的時段，但逆勢而為，光線簡化了複雜的元素，我在海邊戲水人群的歡笑聲中，留下這張簡單近乎黑白的浮光掠影。

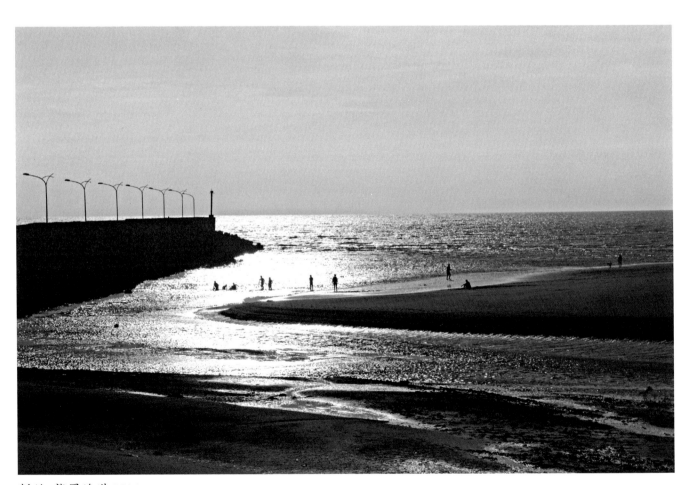

新竹 龍鳳漁港 2014

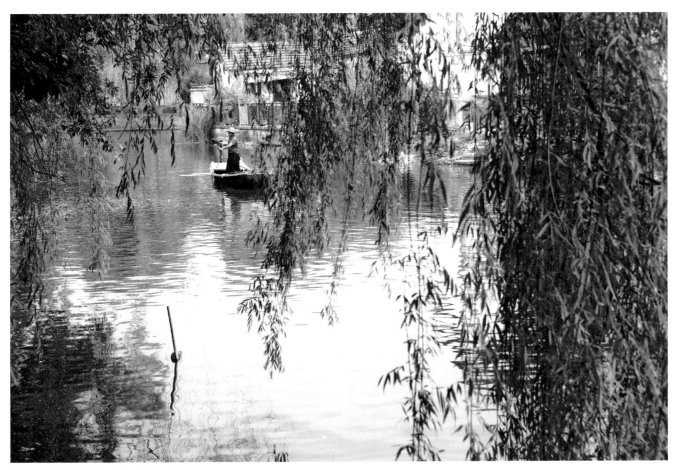

蘇州 常熟 2018

泛舟河上

蘇州常熟的尚湖，相傳周朝的姜尚（字子牙）曾在此隱居垂釣故得名，這裡與虞山，湖水青山相傍。尚湖除了湖光山色，最有名的當屬春天的牡丹花節，每年三四月牡丹綻放，園內遊人如織，爭先恐後。五月初來到尚湖，牡丹早已謝落無蹤，倒是園內綠芽滋長，草木茂盛。來到一處濃密樹林盡頭，最外面成排柳枝垂掛如簾，置身其中環境晦暗，低頭再往外一探，頓時天光乍現，比鄰有一條小河，河的對岸就是民居，這個過程真有柳暗花明的感覺。我駐足觀察一會兒，遠處有位長者泛舟而來，隨著搖櫓越來越近。這時我想拍這個場景，於是我開始移動位置想把船夫放在我前面的垂柳之間，但又不能被柳葉遮擋，船一直靠近，人就會變大，垂柳茂密剩下的空間有限，很快就會裝不下這個移動的物體，因此我儘量靠近柳樹並把變焦鏡頭稍為調到廣角，趕快按下快門，深怕一不留神，那人就在一片碧波柳浪之中泛舟而過。

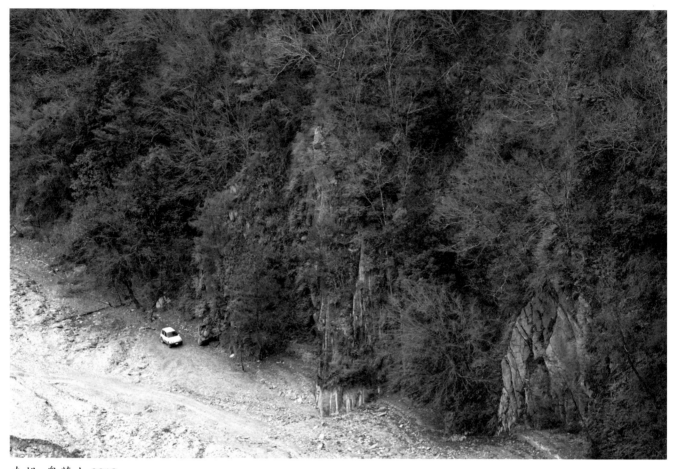

南投 奧萬大 2019

溪谷裡的小車

南投仁愛鄉的奧萬大以峽谷地形著稱,而每年最吸引遊客在此流連忘返的是,秋天的楓樹以及
春日的櫻花,另外碧湖的湖光山色也是令人難以忘懷。冬末來此,紅葉早已落盡和塵土與共,
而早開的山櫻花已陸續綴滿枝頭;穿過一片蕭瑟的楓林,沿著小路一直通往一座吊橋,吊橋橫跨
整條萬大溪谷。從吊橋俯瞰腳下的萬大溪,冬季的水流減少,讓寬闊的溪谷只剩中間區域仍有
湍急的溪水,即便是這樣,流水的轟鳴依然如雷貫耳。吊橋甚高,山風吹來有時搖搖晃晃,讓
人很是緊張,於是抓著橋上的鋼纜才敢把目光往深處探索。令人驚訝的是,峭壁如削的溪流谷
岸竟然停放著一輛白色小汽車,很難想像是何人有這個能耐把車開到溪底。充滿疑惑之際,拿
起相機想要拍下這一幕,奈何東北風把吊橋擺盪得厲害,最後只得一手抓住鋼纜,一手拿著相
機,在一陣驚心動魄之中儘速按下快門,留下一張和懸崖峭壁相比宛如一只玩具小汽車的照片。

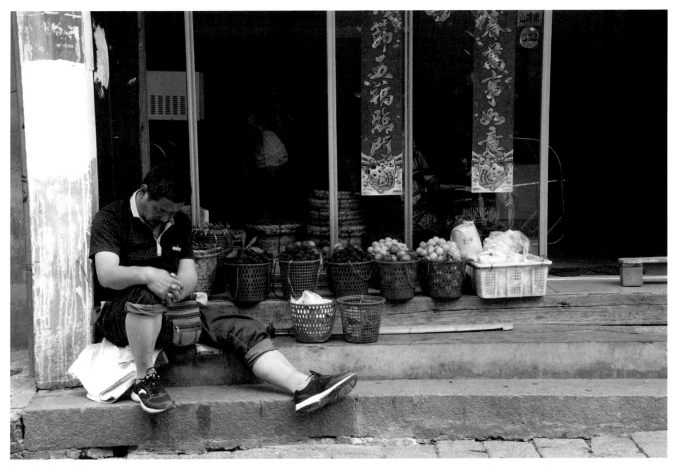

蘇州 山塘街 2017

賣水果的小販

蘇州從虎丘到閶門，有一條山塘河貫穿，而沿著山塘河岸的民居有一條山塘街。山塘街和平江路一樣都是蘇州古老的街道，平江路店家林立，商業活動頻繁，而山塘街自古也是繁華熱鬧，至今依然遊人如織。唐朝白居易任蘇州刺史時，開挖山塘河，建設山塘街，從虎丘到閶門全長約 3600 米，約合七華里，故又名七里山塘。到七里山塘時已是六月，天氣已是開始炎熱，李子和楊梅紛紛成熟，小販在山塘街的街道邊用竹簍裝得一簍簍滿滿的，綠的，紅的，甚是誘人。水果剛出來，還不是盛產期，估計價格可能較高，一時乏人津問。天氣溫暖，春風一吹，賣水果的小販睡著了。我路過商家門口，也不忍吵醒小販，小心翼翼地稍微遠離，用望遠功能拍下這市井小民真實生活的小插曲，順便也把自己的身影映在了商家的玻璃門上。

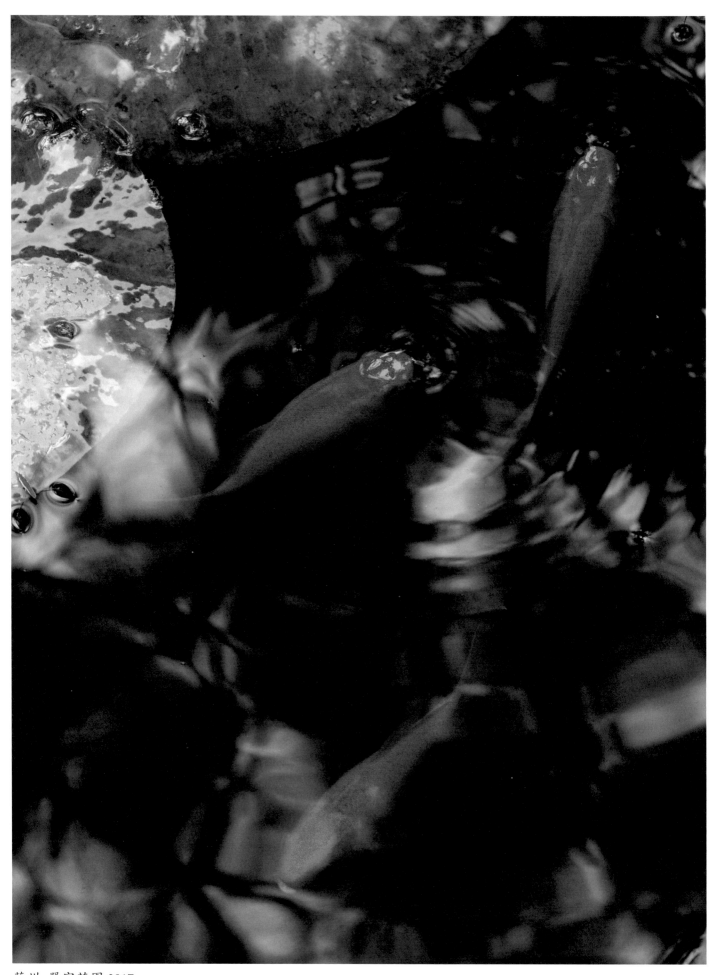

蘇州 嚴家花園 2017

金魚

蘇州最有名的人文景觀，便屬分散在市區各處的古典園林，這些古典園林歷史悠久，而且自古以來受到文人雅士以及王公貴族甚至各朝皇帝的青睞。位於蘇州木瀆古鎮的嚴家花園便是其中一座名園，這裡最早是清朝乾隆皇帝的老師，詩人沈德潛的故居，後來由民國時期的政要嚴家淦的祖輩買下，歷經家族三代經營和維護始成今天的規模。嚴家花園花木扶疏，樓閣軒廊錯落有致，假山荷塘高低迂迴，我多次來此非常喜歡這裡的清雅靜謐，一股濃厚的書香人文氣息。園中的水塘寬敞開闊，水中荷花亭亭玉立，對面假山堆疊起伏，而水中金魚成群悠游。我特別喜歡看金魚在荷花之間漫游，尤其水中的樹影形成一個天然的黑色背景，這樣紅色的金魚顯得格外豔麗，但魚到處亂竄不聽使喚，於是我只能把所有攝影條件設好，耐心等待金魚游到樹的倒影之下，才按下快門，讓金魚在暗色的背景下形成豔麗的色彩反差。

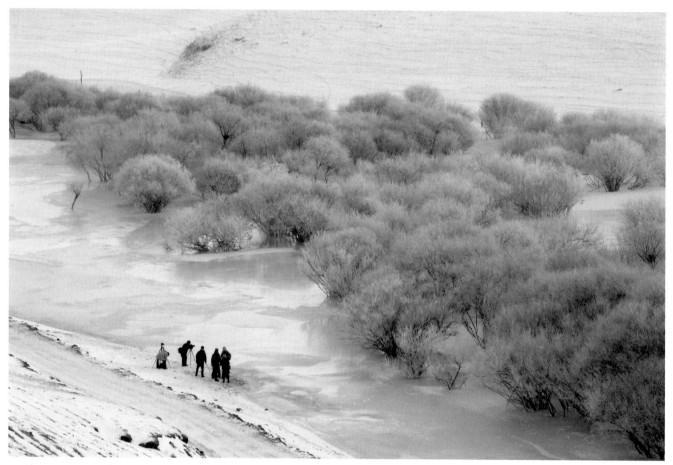

內蒙古 塞罕壩草原 2017

霧淞攝影

霧淞是一種非常特別的自然景觀，又俗稱掛樹，在一定低溫之下空氣中的水氣直接凝結在樹枝上，好像冰棍掛在樹上一般。這種景觀只發生在冬季寒冷的地方，通常河流旁邊的樹木，比較有機會，即便如此，俱有霧淞條件的地方還是很少。拍霧淞除了天氣夠冷，一般還要在清晨，趁著陽光尚未高照，否則上昇的溫度可能會讓霧淞消融於無形。隆冬來到內蒙古的塞罕壩草原，夏日一望無際的青草地，如今已是一個白雪世界。早上四點半起床，摸黑來到一條小河邊，小河河面已經結冰，河裡的一片小樹幸運地形成霧淞景觀，銀花千樹，如夢如幻。冒著接近零下三十度的低溫，能一睹霧淞奇觀，感覺仍是值回票價。幾個攝影團的朋友在河岸架起腳架，趁著太陽尚未升起，研究怎麼拍霧淞，我則是不管三七二十一，跑到河邊的山頭，居高臨下，想拍一條冰封的河流，於是順便把人也一併收納到一片樹林霧淞的大景裡。

山水相逢天地間

臺灣東北角是太平洋沿岸的美麗風景線，這裡懸崖峭壁，碧波萬頃。站在崖頂可以眺望大海無盡的波瀾，以及海水拍打岸邊礁岩激起雪白的浪花，而人置身其中宛若滄海一粟。我來到新北市瑞芳南雅奇石一處山壁如削的海岸邊，因為薄雲佈天，陽光不是很強烈，相對海水看起來不是很湛藍。我找到一個山崖錯落有致的角度，由低而高，看起來比較有層次感，只要在波濤撞擊礁石時掌握浪花的迴旋，那麼應該就可以輕鬆完成一張風景照。正當我打算拍一張這樣風景照的同時，老天意外送來一份禮物，崖頂來了一對男女，本來我的風景照為了把山體儘量涵蓋，只能採用廣角來拍，但如此一來，那兩人看來就像兩隻螞蟻一樣渺小。而這樣也好，面對大自然的偉大，本來人就是渺小的，而這對情侶在這樣一個畫面下，有一種山水相逢天地間的意境。

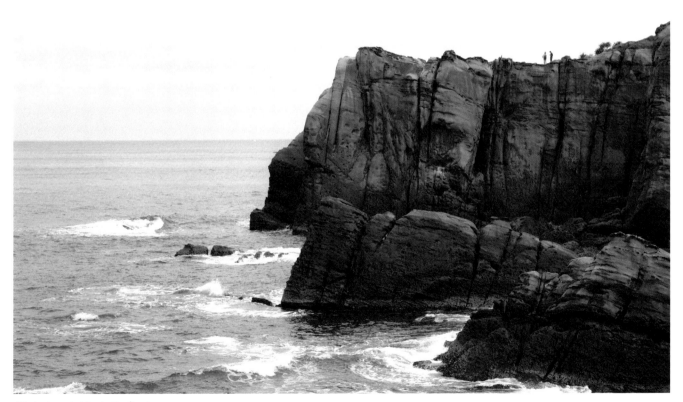

新北市 瑞芳 南雅奇石 2017

狗上長城

位於河北省承德市的金山嶺長城始建于明朝，朱元璋的大將徐達和抗倭名將戚繼光曾先後在此修築長城。長城自古是漢族抵禦匈奴的北方防線，如今歷史的煙硝已遠，更多的是愛好旅遊和攝影的朋友前來拍照以及尋找歷史的遺跡。北京近郊的八達嶺長城因地利之便，遊客甚多，而爬金山嶺長城的人相對較少，這對攝影愛好者來說是件好事。冬日訪金山嶺長城，北風冷冽，還好當日天氣晴朗，天空蔚藍。我爬到長城一處敵樓廢墟遇到一對老夫婦，敵樓是長城的制高點，是古時屯兵和糧草的所在地，年代久遠如今只剩一面牆和一座平臺。婦人穿紅色大衣抱著一隻泰迪狗，男子裹著紅色圍脖忙著拍照。冬日的長城和山體都是灰褐色，感覺相當單調，剛好兩人的服裝替寂寥的景色增添一些色彩，重點是小狗也上長城了。戰亂年代有時人不如牲畜，而太平盛世貓狗卻比人好命；此刻敵樓斜映著長長的影子，光線落在了人與狗的有利位置，唯一面對我的是狗，感慨之餘，按下快門，替太平盛世的長城留下這幅照片。

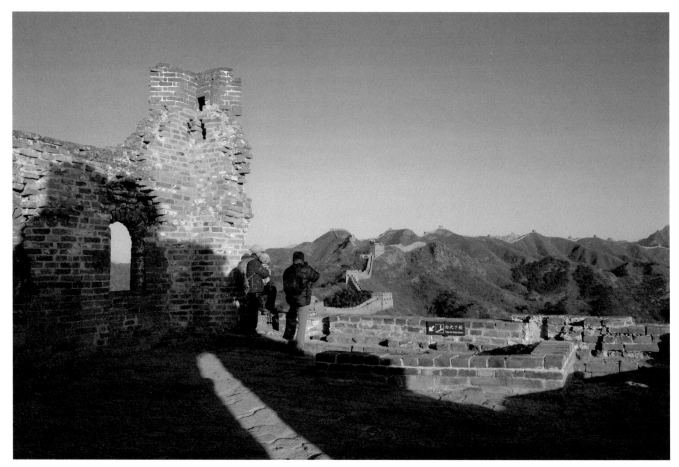

河北 承德 金山嶺長城 2017

橋上的風景

蘇州護城河畔的一座花崗岩石橋，石橋是半月形的拱橋，橋體高大，橋下可以行船，沿著石階拾級上下剛好跨過一條護城河的水面。冬日的下午，入暮之前，天光還算明亮，天空有些薄雲散佈其中。我剛好路過橋下，橋上有一男子佇立在石階的最高點看手機，這大概是現代人沒事時最普遍的寫照了。我處在低處仰望天空，那人剛好落在雲彩之下，而拱橋兩側的遮欄一直延伸到天空的盡頭。背光讓人只有黑色的輪廓，而前景除了石階的稜角其餘顯得幽暗，我覺得這個畫面簡單，有日常生活歲月靜好的味道，於是隨手拍下這幅照片。

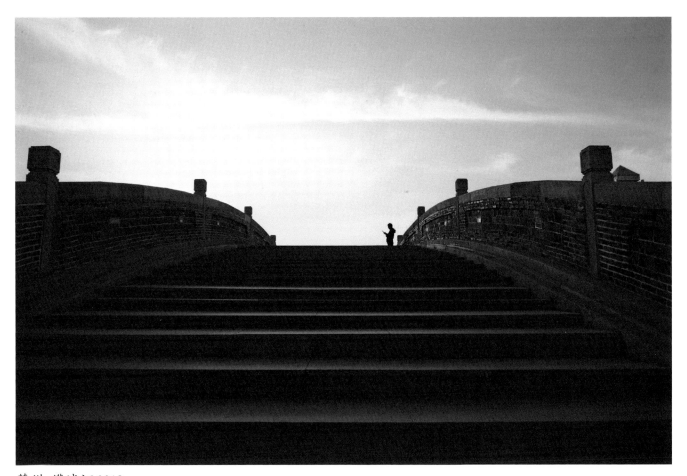

蘇州 護城河 2019

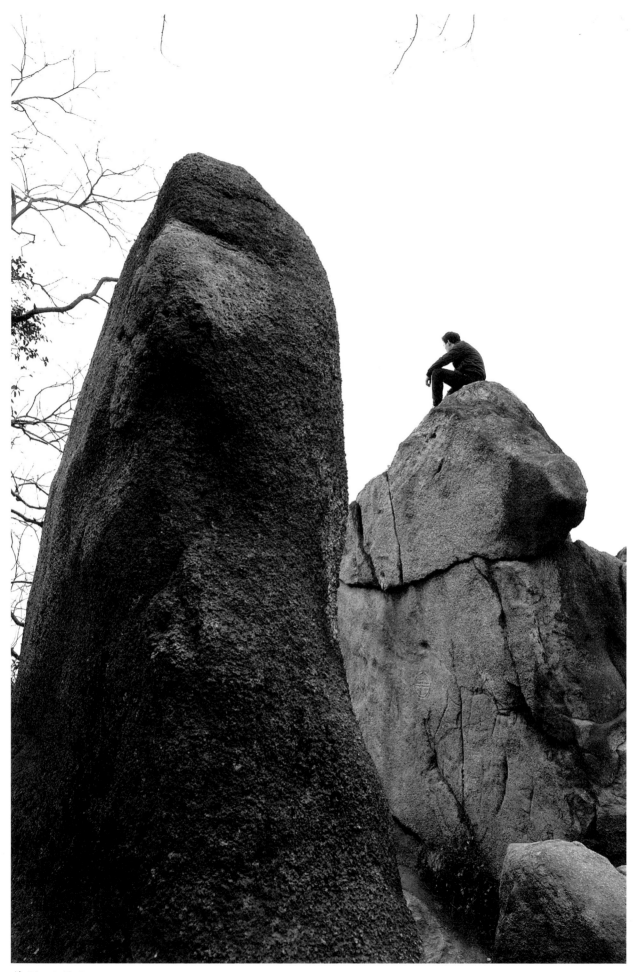

蘇州 天平山 2017

獨坐崖頂

蘇州靈岩山位於木瀆古鎮近郊，山上有一座古寺，寺內有一處遺跡，是春秋時代吳國管娃宮的遺址。吳王夫差寵西施，曾在此替西施建夏宮，以供娛樂宴飲。宮殿建築需要的木材，沿河漂運來到山下，竟造成河道港瀆擁塞，故古鎮名叫木瀆。靈岩山，山岩疊疊，到處怪石林立，登山小徑，路面嶙峋，並不好走。山雖不高，但一旦登頂，視野極佳，一邊可以眺望太湖水面，波光粼粼，一邊可以俯瞰城市樓房，鱗次櫛比。初冬來此，巨岩聳立，沿著山路攀爬而上，中間還會經過許多狹窄的夾石通道。到了山頂，每個人氣喘吁吁，除了拍照，最需要的是找地方休息，然而山頂各種形狀的石頭散落起伏，要找到一處平臺小憩並不容易。有位全身穿著黑色運動服的男子，乾脆爬到一顆巨石的上面坐著休息，我剛好處於下方，那人居高臨下，眺望著山下的蒼茫林野，有一種傲嘯煙雲的意境。我心生羨慕，拿起相機把鏡頭調到廣角，讓眼前的巨石和石上的人一起入鏡，留下這張獨坐崖頂的寫真。

玉山上的獼猴

阿里山和玉山交界的附近，有一處野生獼猴的棲息地，獼猴並不怕人，有時還會搶食旅客的食物。隨著人類的開發，動物和人的棲息地存在競爭的緊張關係，而人對野生獼猴的最大誤解，是覺得猴子看起來很可愛，忽略了牠的天賦野性，因此每年被獼猴攻擊的事件時有所聞。因此拍猴子這種野生動物一定要用望遠鏡頭，人不能太靠近。由於我沒有專拍野生動物用那種長距離的望遠鏡頭，當日清晨，天光還不是很亮，我的 24-200mm 的變焦鏡即使望遠到最大，猴子的身形還是太小，導致畫面四周雜物太多。而我畫面的重點是只要猴子以及牠背後的山脈和雲海，如此逼得我必須更靠近猴子，也讓我開始緊張起來，腦海裡一直揣度著萬一猴子躍起來攻擊，我該如何防禦。於是決定採用一隻手拿著相機，另一隻手抓著背包隨時準備阻擋，就這樣懷著緊繃的情緒，我把光圈儘量調大，並把快門調得比平時更快，避免手的抖動可能模糊畫面，按下快門拍了幾張之後趕快後退，終於鬆了一口氣，完成了一隻獼猴在玉山雲海前的獨照。

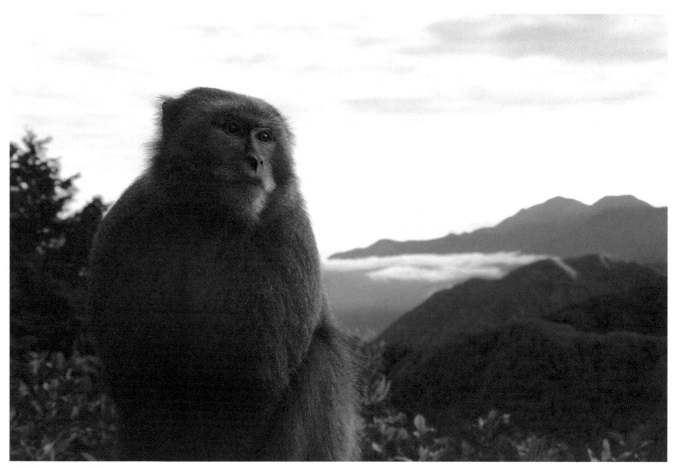

嘉義 玉山國家公園 2014

水裡的金魚

以「先天下之憂而憂，後天下之樂而樂」此句名言而聲名大噪的宋朝名臣范仲淹，他的老家位於蘇州天平山山腳下，至今仍保留了范氏家族園林舊址的遺跡。天平山最出名的其實是每年入秋之後的賞楓活動，這裡有一大片楓樹林，深秋時節，楓葉轉紅，層林盡染。秋末來天平山看風景，楓樹高聳茂延，楓葉鮮紅似火，陣風吹來，落葉滿天飛舞，撒滿湖面和草地。沿著山路悠晃一圈，飽覽楓林秋色之後，來到范仲淹家族的老宅，這裡有幾口水池，水邊種了銀杏，池裡養了金魚。濃密的枝幹倒影映在水裡宛若水墨，燦黃的銀杏灑落水面猶如金葉，澄紅的金魚悠遊其中，看起來一副富貴華麗的景象，這個畫面美極了。小魚怕人，一旦靠近，迅速鑽入水下，因此我稍微遠離，並把變焦鏡頭調到望遠功能來拍照，替這天平山的金秋畫上一個完美的句點。

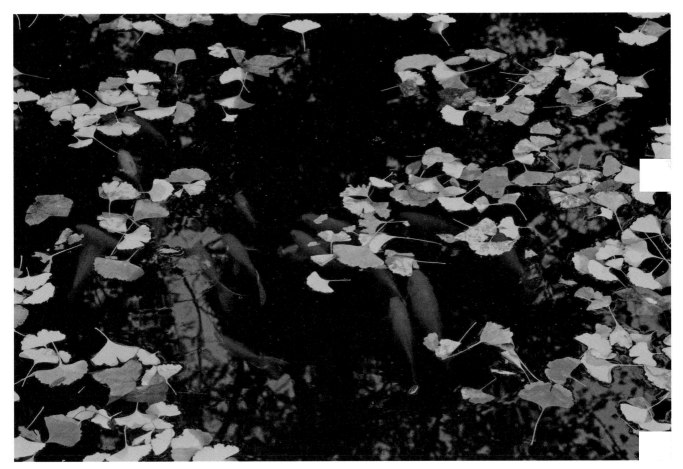

蘇州 天平山 2017

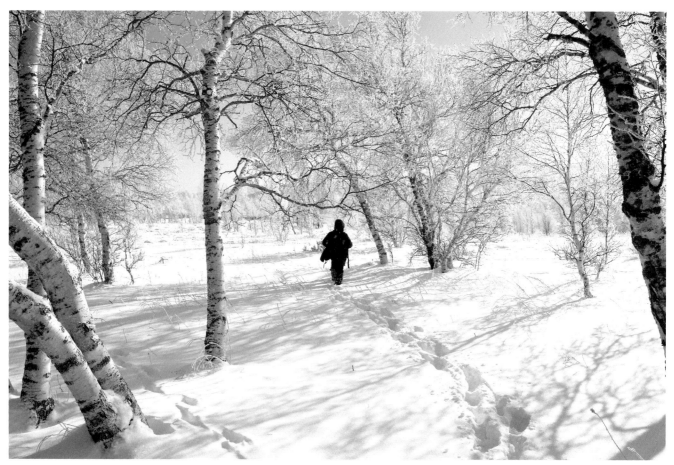

內蒙古 克什克騰旗 2017

攝影者的身影

隆冬到內蒙古克什克騰旗拍照，這裡早已大雪覆蓋，到處是一片銀色的世界。難得陽光普照，天空如洗，好像平時空氣中的灰塵和雜質，在嚴寒的氣溫下，都被凝固在地表並被白雪封住了，因此天空特別明亮乾淨，空氣冷冽而清新。在零下二十幾度的上午來到高原樹林，這裡崖石錯落，荒野曠寂，除了呼嘯的北風偶爾吹落樹上的積雪，整個林野悠遠靜謐。白樺樹枝幹，紋理鮮明，黑白相間，樹梢枝椏結冰猶如瓊花綻放。陽光把白樺樹長長的身影映在雪地，猶如筆墨繪畫於宣紙；同學 Anthony 周背著厚重的攝影器材走在我的前頭，雪沒及膝，在晶瑩的雪地上留下一條深深的腳印。我望著安東尼的背影，覺得這個畫面美極了，於是即興拍下這張照片。照片原本是彩色拍照，但我重先檢視這張照片時，發現整個畫面元素很單純，於是把它調成黑白色調，讓攝影者的身影獨立於大雪封山的白樺林，這樣顯得更有意境。

漫步沙灘

金門位於閩江口和廈門隔海相望，早年國共冷戰對峙時期，這裡曾是戰略防禦的最前線。隨著海峽兩岸交流日益繁盛，如今金門已是兩岸人士的旅遊勝地。金門除了戰地觀光，最有名的當屬金門高粱酒，到金門旅遊沒喝當地高粱，好像從沒來過一樣。因此和同學 Anthony 周參加劉泰雄老師的金門攝影團，每天晚上剝著帶殼花生，閒聊天南地北，必喝金門高粱。來到金門一處海邊拍日落，當天雲層很厚，落日勉強露出柔弱的餘暉，從這裡眺望廈門的高樓大廈，籠罩在一片暮色蒼茫之中。架好腳架等著，本想拍日落海面的畫面，但暮靄濃重，恐怕沒有機會，而漲潮的海水已開始沒入腳踝。趁著夕陽仍有雲彩，正打算拍完趕快收攤，此時正好一對情侶手牽著手走入鏡頭，這是一個美麗的巧合。海上的天光映著男女的身影，我毫不猶豫地按下快門，在戰地金門的黃昏，用相機悄悄地譜下一曲無聲的戀歌。

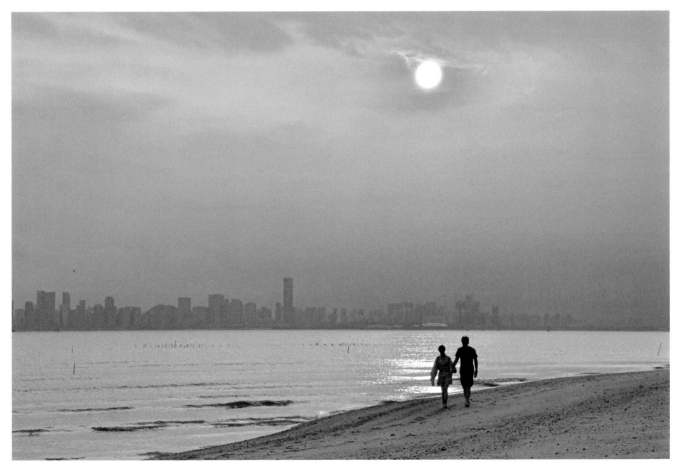

金門 2019

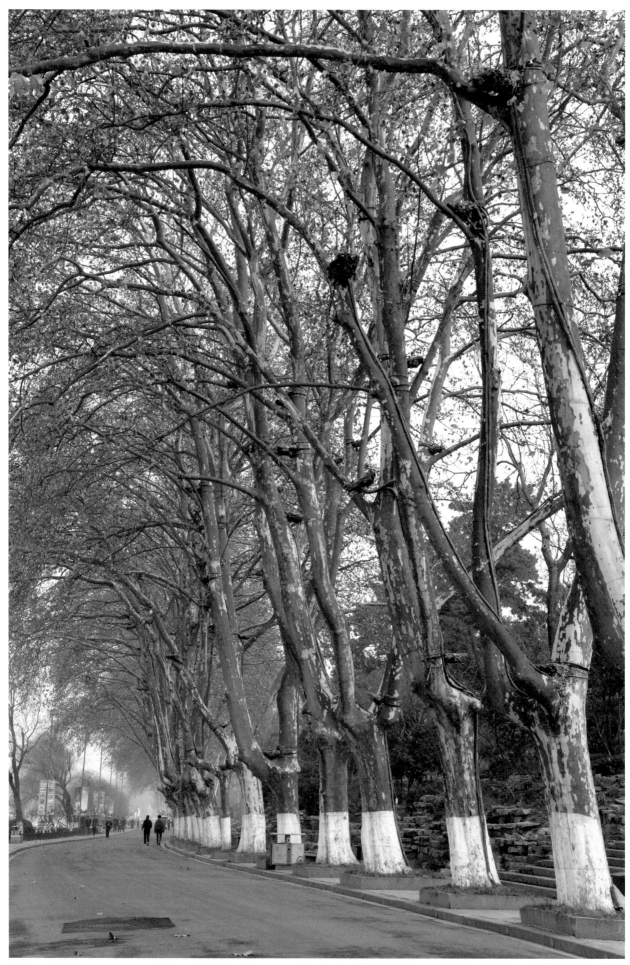

南京 玄武湖 2018

梧桐路上

我在大陸很多地方看過法國梧桐，尤其是用來當街樹，夾道而立的法國梧桐。上海的法國梧桐
大部分位於原外國租借，街道的兩側有人行道，人在樹下行走，至今仍保有一種特別的風情。
而我見過最為高大的法國梧桐是在南京玄武湖畔的路上，當時正是寒冬，天空灰蒙，遙望玄武
湖上冷氣氤氳。走在一排高聳入天的梧桐樹下，路上行人稀少，樹上黃葉乾枯凋萎，一片氣
象蕭瑟，早已不復夏日的鬱鬱蔥蔥。遙遠的路上剛好有幾位行人，其中一人穿著紅色的大衣，
再往前路的盡頭，一片霧靄茫茫，感覺眼前的景緻有如水彩畫一般。我想把枯黃的樹葉和路
上的行人一起入鏡，表現一種冬日寂寥的景象，只能把鏡頭調到最廣角，但發現梧桐實在過
於高大，廣角也無法全部涵蓋，最後只得把相機畫面直立，拍下這張高大的路樹以及人如彩
畫的梧桐路上。

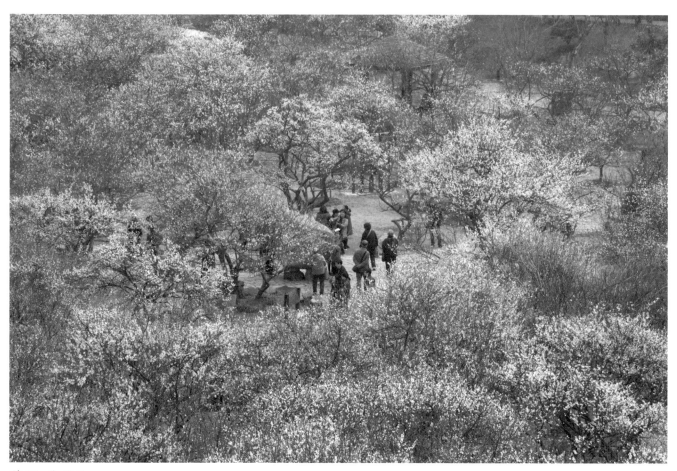

蘇州 香雪海 2018

香雪海

蘇州光福的鄧尉山一帶自古即以種梅聞名。清朝康熙年間江蘇巡撫宋犖來此遊歷,正值梅花吐蕊,暗香浮動,而遠遠望去,一片花海,如白雪皚皚。宋犖雅興勃發,題名「香雪海」三個大字,後摩崖石刻於山壁,從此香雪海名聞天下。康熙曾三次來此探梅,乾隆六下江南,更是來此賞梅題詩而後被勒碑園中。初春,慕名而來,遊人如織,整片梅林,如白雪覆蓋。循小徑登山,人猶如在花海下穿梭,及至山頂往下一望,梅林粉白相間,春風吹來,香氣隱約,花蕊搖曳如白浪湧動,還沒拍照就先自我陶醉了。等欣賞夠了才想要拍照,我把變焦鏡放在廣角拍了幾張全景,居高臨下看到山下賞梅的人群正穿梭於梅林空地。我想太平盛世,人到中年還能有這個雅興來此賞梅是何等幸運,決定把鏡頭拉回望遠功能,用相機記錄一張香雪海的春天,一群遊人被淹沒於一片花海的景象。

看海的情侶

臺灣的東海岸是一條美麗的風景線，太平洋的海水在藍天白雲下好似一泓夢幻的波濤。宜蘭南方澳近海的礁岩嶙峋起伏，堅固的形體粗黑而焦黃，這和湧動的碧藍海水形成鮮明的對比。一對看海的情侶手牽著手佇立在水涯的邊緣，我剛好位於水涯下方的灘石上拍海浪，於是我決定讓這對情侶處於遠方的黃金交叉點上。一切都已準備就緒，只差前方低處湧出一股白色浪花，為了避免浪花太模糊，我決定把相機的快門調到 250 分之 1 秒。浪花一波接著一波但激起的高度不夠理想，我決定繼續等待但又深怕那對情侶突然離開，當時心中真是忐忑不安，還好皇天不負苦心人。就在一股海浪激起千堆雪的瞬間，我猛然按下快門，像一隻草原狂奔的獵豹，把一頭獵物精準地咬在嘴裡，完成這幅看海的情侶。

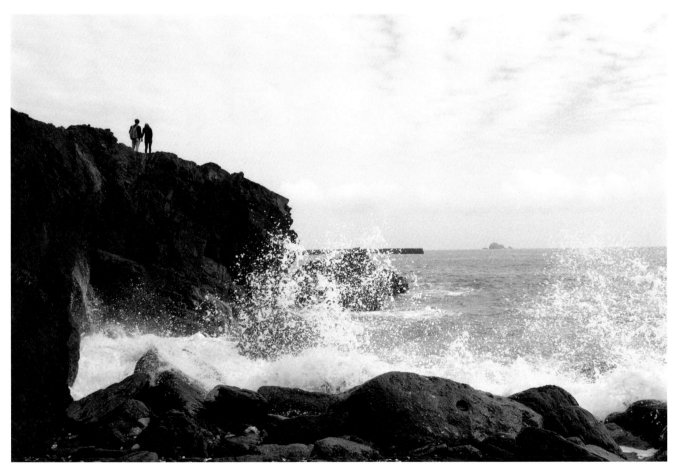

宜蘭 南方澳 2017

歷史的滄桑

清東陵是清朝皇家帝王的陵園所在。到清東陵去探訪歷史的遺跡，正值夏日炎炎，來到慈禧定東陵的神聖功德碑外，功德碑建在一座小型的殿宇之內，往內一探，令人驚詫。功德碑是用漢白玉雕刻，由一隻巨大的贔屭駄著。三個當地的小孩爬到贔屭上面玩耍吃糖果，他們應該不知道背靠的石碑正是歷史上頗具爭議的慈禧太后，更談不上保護古蹟的意識，這可能只是他們童年秘密玩耍的地方。贔屭形似龜是龍生九子之一，能駄重，相傳大禹治水期間得力於贔屭之移山填海，治水成功後又怕贔屭亂跑，到處興風作浪，因此就把贔屭治水的豐功偉績銘刻在一塊巨碑上，然後叫贔屭駄著讓牠不要亂動，後世帝王立碑大都沿用此一形式。小孩爬在上頭更顯得贔屭和石碑的巨大，我嘗試著把相機調到最廣角想把這一幕拍下來，但石雕實在太大，我往後退到牆角也只能拍到局部，於是保留贔屭頭部和三個小孩，留下這幅帶著幾許歷史滄桑的照片。

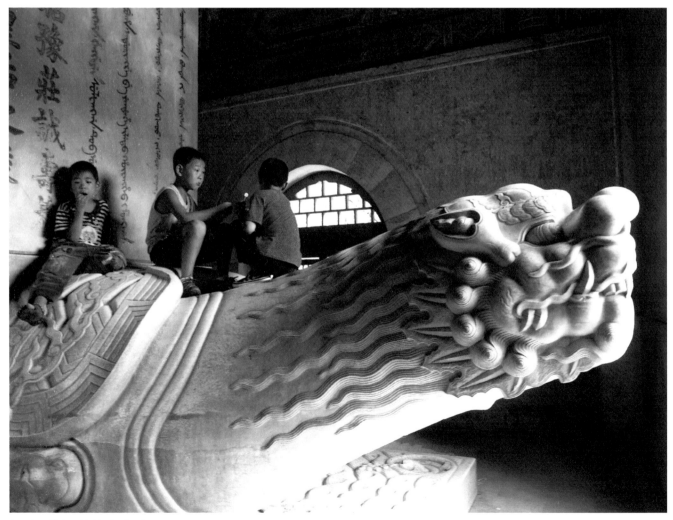

河北 遵化 慈禧定東陵 2010

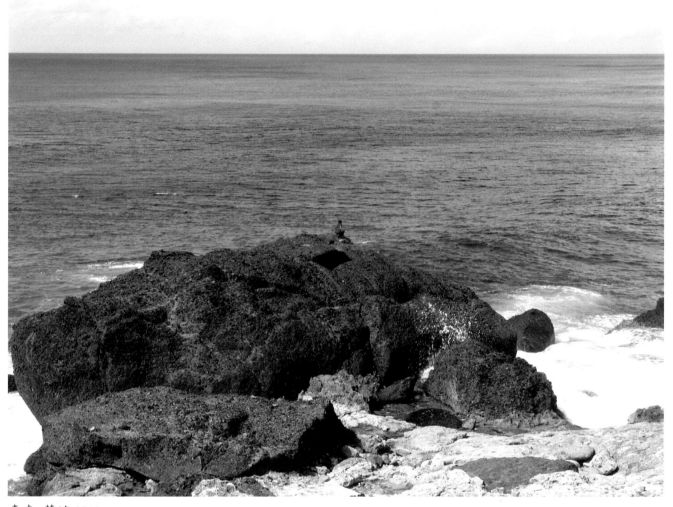

臺東 蘭嶼 2013

滄海一粟

中國有句名言:「讀萬卷書,不如行萬里路」。讀書固然可以增加知識,但世界很大,有很多風土人文是書裡無法詳細記載的,另外宇宙的浩瀚和大自然的偉大,有時也要身歷其境才會有深刻的感受。因為喜歡遊歷和拍照,有機會就上山下海,慢慢地逐漸領悟古人一些成語的造句哲學。到蘭嶼去拍照,某日天氣晴朗,陽光普照,騎機車在沿海公路上飛馳,一邊山崖陡峭,藍天白雲,一邊礁石錯落,白浪翻騰。路過一個轉彎覺得好像錯失了什麼,回頭再望,海邊一個紅色小點固定在一塊巨大的黑褐色礁岩上。那是一個穿紅色衣服的釣客,獨自一人垂釣於大海茫茫之濱,萬頃碧波湧動得令人驚心動魄,若是一直注視水面久了,會感覺頭暈目眩。我停下機車,駐足路旁,眺望前方,海闊天空,感覺人何其渺小,而釣客那一紅點宛如滄海一粟。雖是瀕臨中午,海風吹得相當強勁,我拿起相機等待一波急猛海浪的湧入,當海浪蕩起白色雪花,我懷著對大自然的敬畏之心,按下快門,瞬間了悟了古人所經歷的意境。

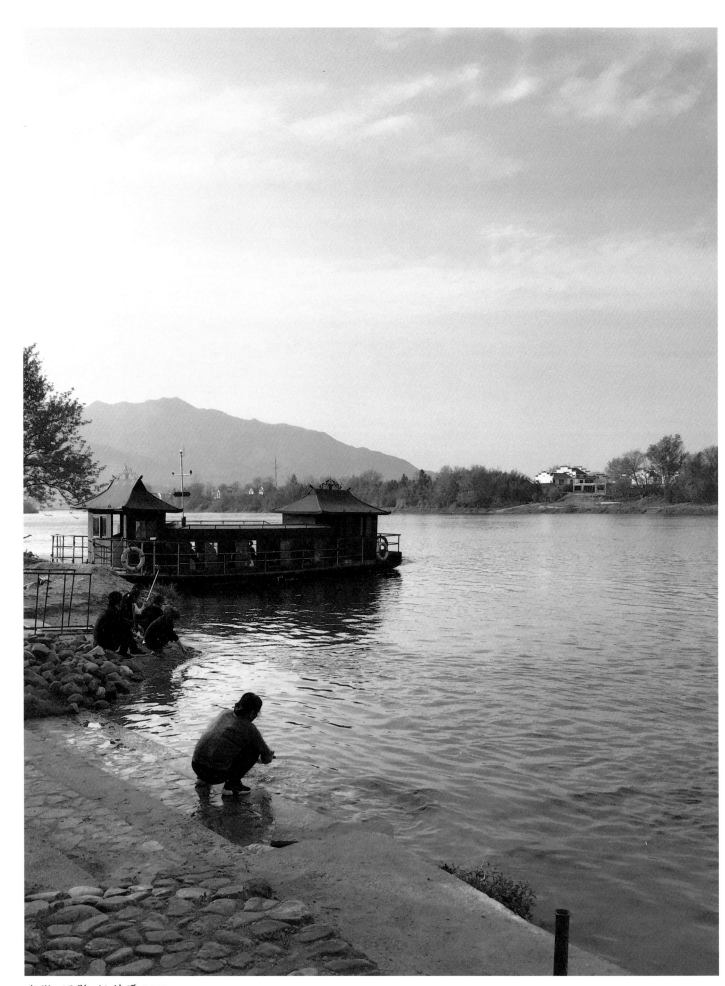

安徽　涇縣　桃花潭 2019

桃花潭

安徽宣城市涇縣的桃花潭因為大唐詩人李白的一首詩《贈汪倫》而聲名大噪。桃花潭人汪倫仰慕大詩人李白，寫信邀李白來此做客，信中說此地有十里桃花，萬家酒樓。李白一看又有桃花又有酒樓，便慨然前往，及至該地，雖然桃花不及十里，而酒樓也沒有萬家，只是一個萬姓老闆開的酒樓。不過在汪倫的熱情款待之下，李白仍是非常高興和感激，就在離開桃花潭時以詩相贈：「李白乘舟將欲行，忽聞岸上踏歌聲。桃花潭水深千尺，不及汪倫送我情。」春天來訪桃花潭也是想尋一下李白的足跡，此時正值桃花盛開，草木新綠，而一泓潭水，清澈碧綠。沿著水岸小徑蜿蜒起伏，風景幽美秀麗，感覺時光倒流，猶如李白當年的寫照。如今萬家酒樓已人去樓空，而汪倫也埋骨於當地村落。沿岸閒逛到黃昏時剛好有一婦人在水邊洗滌，此時潭水蕩漾，遠山杳杳，於是隨手拍了這張照片。離去前我還特別乘船於潭水之上，感受一下李白乘舟欲行的情境，再會了桃花潭，再會了汪倫，再會了李白。

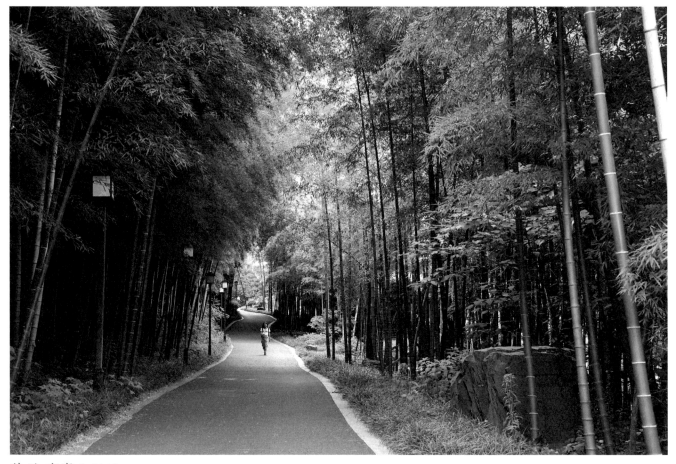

蘇州 穹窿山 2018

漫步竹林幽徑

蘇州近郊的穹窿山歷史人文非常豐富。春秋戰國時代傑出的軍事家孫武曾經隱居於此，並完成其名著《孫武兵法》，漢武帝的名臣朱買臣出仕為官之前也曾在此砍柴讀書。穹窿山同時也是道教的名山，山頂的上貞觀是道教出名的洞天福地。春日上穹窿山，一路古道蜿蜒，綠樹參天，及至登頂，豁然開朗，俯瞰遠處山巒，蒼蔥翠綠，雲霧飄渺，轉頭眺望太湖水面，一片波濤渺渺。沿著陵線行走，山風吹來，清爽宜人，把剛剛登山的熱氣滌蕩殆盡。翻越山頂往山下走去，小徑山石錯落，鳥叫蟲鳴，而最令人印象深刻的是，滿山修竹蒼翠，春風拂過，搖曳作響。走到山下，道路兩旁，茂密處竹林蔽天，稀疏處天光掩映。我站在路邊環顧四周，沉浸在一片翠綠世界。此時一位女子從小路遠處逶迤而來，路上因為竹林的疏密而明暗交錯，我打開相機守在一旁，等她走到天光明亮處，按下快門，完成一張漫步竹林幽徑的照片。

放風箏

獨墅湖是蘇州近郊的湖泊，據載是宋代一次大地震形成的，和旁邊的金雞湖相通。春天的獨墅湖畔櫻花盛開，楊柳吐綠，而湖邊的草地一片翠綠。來獨墅湖的，有踏青的，有釣魚的，有拍婚紗照的，有放風箏的，甚至有帶吊床來睡午覺的。春天來獨墅湖自然不想錯過櫻花綻放，但更喜歡坐在湖邊楊柳樹下的岩石上，遠看湖水渺渺，靜聽碧濤拍岸。春風此刻清新微涼，讓人頭腦清晰，來到湖邊的綠地，青草氣息濃厚，湖岸一棵大樹孑然兀立，和對岸的高樓大廈遙遙相望。一對情侶剛好來到草地放風箏，風箏慢慢起飛直入雲端，我覺得這是一個人間四月美麗的時節，就把相機調到最廣角，讓人和風箏統統納入畫面，讓這張照片有一種天高地闊的感覺，卻也不由自主地想起唐朝詩人孟浩然「野曠天低樹」的詩句。

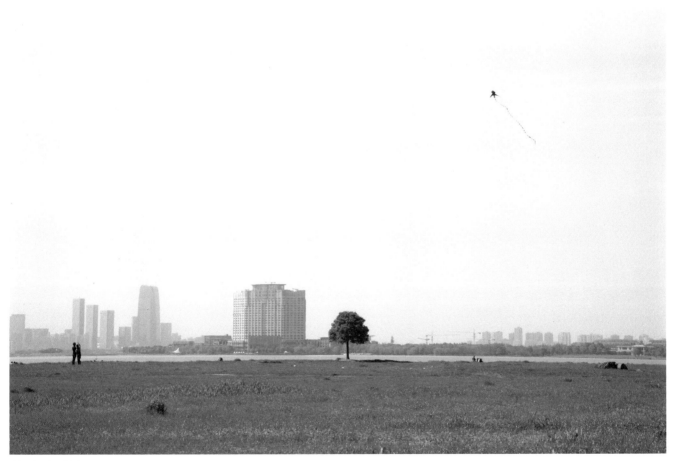

蘇州 獨墅湖 2017

海邊的風景

攝影雖然有所謂的九宮格，黃金分割例或是黃金交叉點，但其實不必太拘泥於這樣的限制，因為攝影的情境變化萬千，而且想要傳達的信息因人而異，這就造就了表現手法的多樣性。拍人像，眼神和臉部表情最能傳達一個人的情感，但人在大自然中的位置和形狀也會傳達一種肢體語言，好像時光凝結的一種情境。幾根殘斷扭曲的漂流木，靜靜地躺在炙熱的沙灘上，後面有三組人分散在遙遠的海邊。我用廣角鏡把漂流木當前景。漂流木是靜止的姿態，做為主角的動作和表情不會有任何變化。而後面稀疏的人群是動態的，我可以選擇性地等待我要的肢體語言時再按快門，於是右邊穿紅衣服的年輕人摸著後腦勺獨自看海，中間一個女兒擺好自信姿勢讓媽媽拍照，而左邊一位男士也正好在替一位姿勢張揚的女子攝影。漂流木已是腐朽的身軀，再也不能動彈，而前方各自的人群，各自演繹著自己生命動態的瞬間。

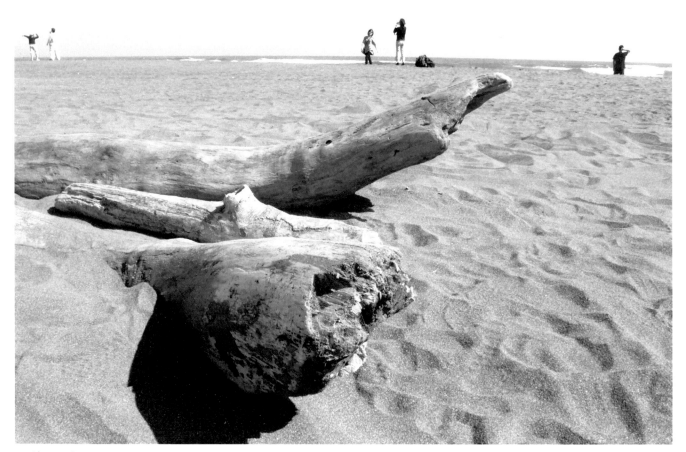

宜蘭 頭城 2012

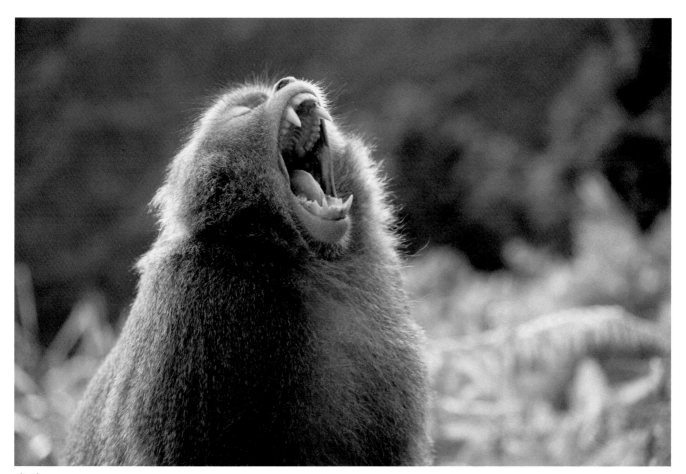

嘉義 玉山 2014

呼嘯山林

拍野生動物最大的問題是牠不受指揮，無法溝通，也很難駕馭。不能靠近的難題雖然可以用望遠鏡頭克服，但兼顧背景的選擇，仍得在野生動物四周轉來轉去，此時最好的策略便是安靜地等待。在玉山山麓的清晨拍野生獼猴，猴性好動撒潑，上竄下跳，有時真難拍到想要的畫面。八月的高山清晨依舊氣溫寒人，獼猴聚集在一處寬闊的山崖，這讓望遠鏡頭對背景的虛化有較好的效果。我一直把相機拿在胸前，專注觀察獼猴的一舉一動，耐心的等待終於贏來回報。此刻，天光開始轉亮，遠山的白雲逐漸清晰，就在一隻公猴仰天呼嘯的瞬間，我迅速按下快門，留下一張獠牙駭人宛若誇張藝術表演的劇照。

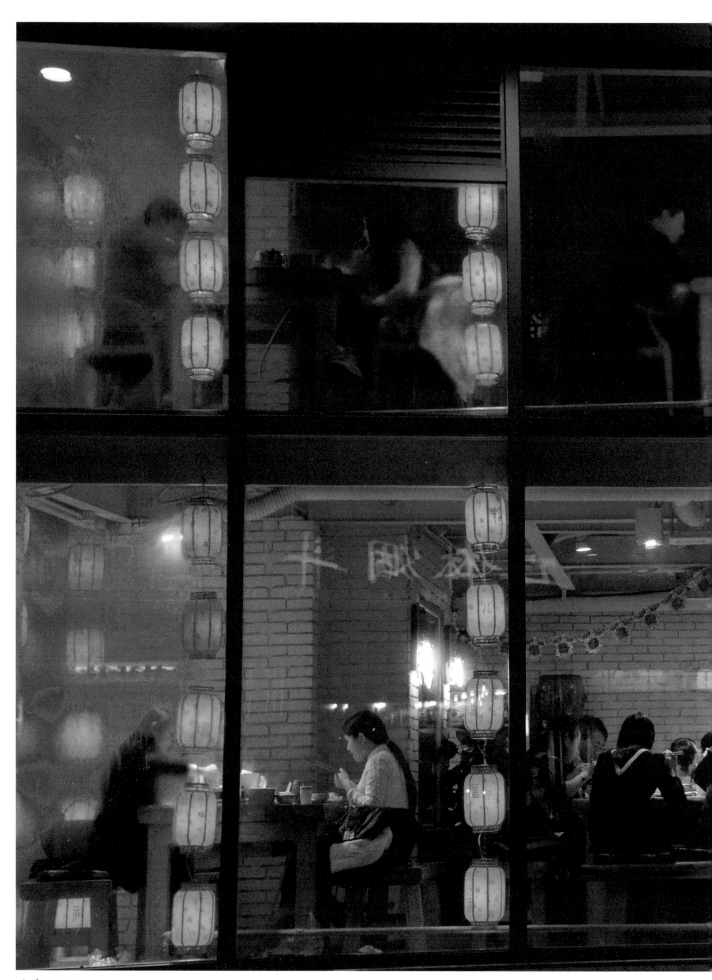

北京 2015

火鍋店

自從重慶火鍋虜獲了中國人的味蕾之後，全國各地到處麻辣四起，店家林立，紅紅火火。就連北京這個帝王古都，如今也是到處火鍋沸沸騰騰，滿街飄香。重慶火鍋之所以迷人，在於其獨特的火鍋湯底，火鍋湯底的熬製是每個商家的獨門祕方，也是顧客之所以流連忘返的魅力所在。北京朝陽區的一家火鍋店，牆壁盡是透明玻璃，外頭可以一覽無遺地看到店內客人用餐的情景，紅紅火火的燈籠襯托之中，還打著四川口語「好吃才是硬道理」。寒冬臘月，夜晚的溫度零下十度左右，我剛好路過此店，飢腸轆轆的五臟廟也禁不起這樣的誘惑，進店消費之前，我決定先用相機記錄一下此刻的因緣際會，於是拍下這張照片，或許多年之後，看到這張照片，就能憶起那年寒冷的冬天，我在北京涮著麻辣火鍋就著牛欄山二鍋頭，度過一個令人難忘的夜晚。

金雞湖畔

手機絕對是二十一世紀最偉大的發明，它本來只是一個撥打和接收電話的通訊工具，得力於互聯網的通訊技術，它變成了現代人出門最重要的配備。現代人出門可以不用開車，可以不帶錢，可以不用帶水，可以不帶證件，但不能不帶手機，因為一機在手，可以解決上述的問題。金雞湖位於蘇州工業園區，是太湖的支流，這個湖泊被開發成現代城市忙碌的上班族，假日休閒的最佳去處。有名的李公堤橫跨湖面，道路兩邊的湖岸，餐廳林立，柳樹成行，在這裡用餐，還可以眺望湖濤渺渺。湖中央有桃花島，因有桃林數片得名，可以乘船登島，到島上轉悠一圈。湖的另外一邊建有文化藝術中心和月光碼頭休閒廣場，冬天來此，梧桐夾道，氣象蕭索，湖上有帆布搭建的涼亭，岸邊的石階建有便橋與之相通。滑手機已成現代人生活的顯學，一位男子坐在湖岸滑手機，頭上是枯黃稀疏的梧桐，岸邊是白色的涼亭和便橋，遠處是霧靄朦朧的桃花島。我心裡想著，這也許是他獨自悠閒的難得時光，湖上清風緩緩，水面微微蕩漾，在一個冬日的下午，我替一個年輕人拍下一張在城市邊緣的寫照。

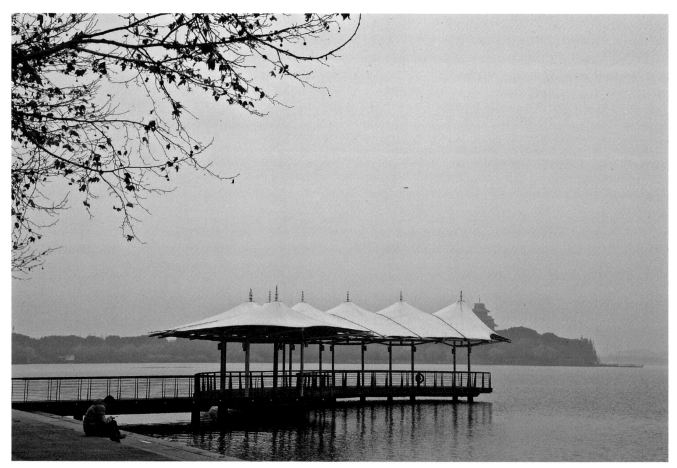

蘇州　金雞湖 2018

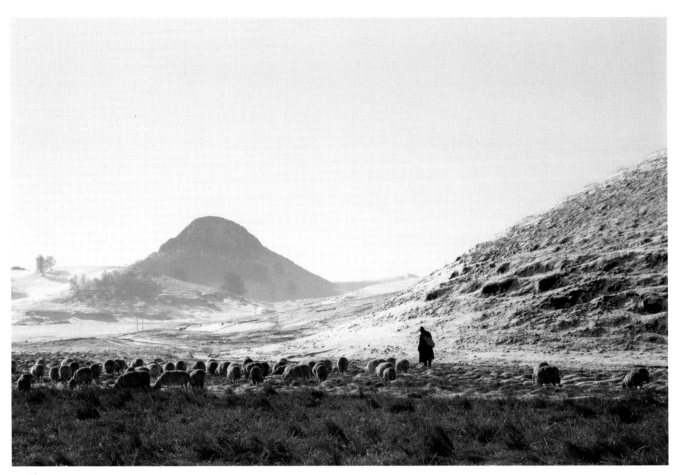

內蒙古 2017

牧羊人

隆冬之際來到內蒙古草原，到處草木枯黃，一片冰天雪地，氣溫通常都是零下二三十度。未到內蒙古之前，接觸最多的可能是歷史上漢族與匈奴征戰的故事，其次是在蒙族餐廳吃烤羊排以及聽蒙古族歌手騰格爾唱他的成名歌曲《天堂》。冬日的內蒙草原，廣闊曠寂，寒風如刀，走在茫茫雪地，剛好遇到一個牧羊人，孤獨地放牧一群綿羊。這個情景令人想起蘇武牧羊的故事。漢武帝時中郎將蘇武持符節出使匈奴，被匈奴單于扣留，單于威脅利誘逼蘇武投降，蘇武不降被拘禁在北海（今俄羅斯貝加爾湖）牧羊，蘇武啃氈吃雪歷盡折磨，十九年後才回到長安，舉國無人不敬仰蘇武的氣節。雖說不曾相識，但和牧羊人寒暄交談，竟是同齡人。天寒地凍，臨別彼此互道保重，我把隨身攜帶的半小瓶北京二鍋頭拿出來送他，以聊表這天涯相逢的一面之緣。眼前荒草凋零，遠山白雪皚皚，天地蒼茫之間，我望著一群綿羊以及牧羊人佝僂的背影，心有所感地拍下這幅照片。

長堤之上

攝影的朋友都知道，有時拍照要靠天氣，而天氣好壞要靠運氣，職業攝影者更是常常要靠老天賞飯吃。拍風景照尤其對天氣非常敏感，大自然的狀況變化多端，而且經常稍縱即逝。有時到一個風景美麗的地點，跋山涉水，歷經千辛萬苦，結果一個壞天氣，把計劃打亂了，把興致打涼了，結果怎麼拍都拍不出好照片。事實上我拍照也遇過各種惡劣天氣，而且還遇過幾次攝影器材故障，最後導致所拍的照片全部化為烏有，當下也感嘆人生無常。後來經歷多年的心理磨難，慢慢學會安慰自己，不再那麼怨天尤人。春天來到獨墅湖，這裡原本草木青翠，花朵亮麗，但當天霧霾嚴重，天氣有些灰暗，因此我就對拍草木花朵興趣寡然，甚至把相機都收到背包裡了。沿著湖岸來到一處空地，發現遠方有一條長堤深入湖面，長堤一頭有一間老舊的房子，另一頭佇立著一個男子，而長堤的更遠方隔著湖水，現代化的高樓籠罩在霧靄蒼茫之中。這是何等難得的際遇，我把鏡頭聚焦在河堤，心想假如今天是好天氣，就不會有霧靄蒼茫的背景。趁著那人尚未離開，而且人與房子的距離剛好，趕快按下快門，完成我在獨墅湖邊偶遇的一張照片。

蘇州 獨墅湖 2019

蘇州 常熱 尚湖 2018

水墨韻動

冬天到常熟尚湖，據載周朝名相姜尚（字子牙）曾經在此隱居垂釣。遊湖期間在一處水岸剛好
看到三隻野鴨在水面悠游，身後還蕩起三道漣漪。這本是極其普通的情景，但湖對岸的一排水
杉，在冬日灰蒙的陰天裡，高低錯落地映在水面，而水面微微泛起的波紋，把水杉的倒影渲染
得宛似水墨。假若是在其他季節，可能不會有如此景象。冬天氣溫寒涼，夏日碧綠蔥鬱的水杉，
此刻枯黃蕭索，又碰上天氣灰蒙陰冷，這才讓映在水中的倒影呈現水墨的質感。一片水墨倒影
為虛景，三隻小鴨為實體，水杉固定靜止，而湖面漣漪波動；因而這個畫面是一個虛實相生，動
靜交錯的場景。我覺得眼前水墨韻逸靈動，趁著野鴨快要游離水面，趕緊按下相機快門，留下
這張有趣的照片。

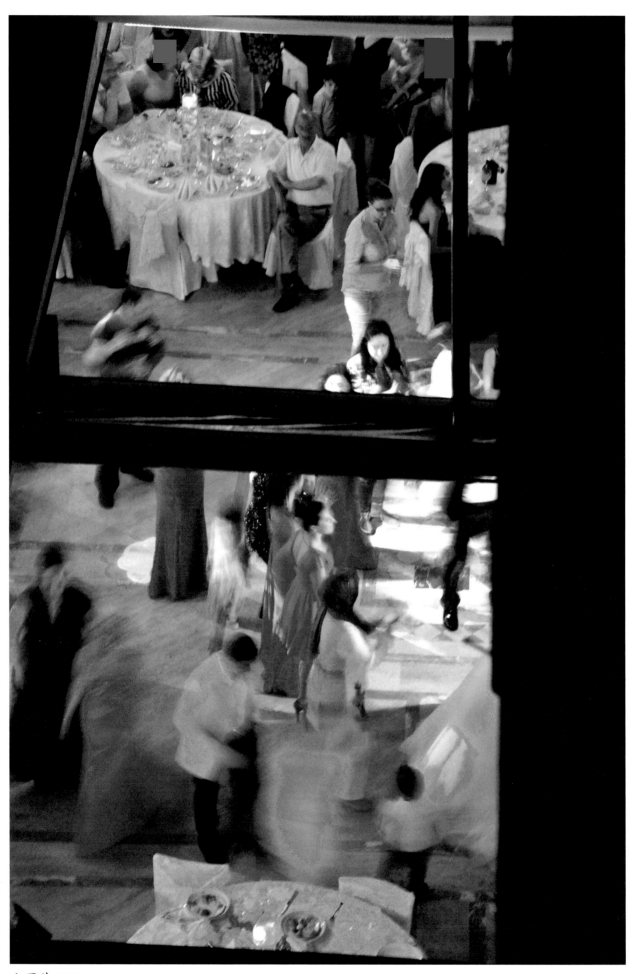

土耳其 2015

窗裡的婚宴

在土耳其攝影時，下榻在一家小飯店的樓上，當晚對面一樓的大廳剛好舉辦一場結婚晚宴。婚宴上歡快的音樂聲隔窗傳來，我也被感染了一陣喜悅的心情。宴會空地上的紅男綠女載歌載舞，而餐桌上一些客人則在一旁喝酒欣賞，我隔窗望著這一場景甚感愉快，於是決定拿出相機來記錄這次旅途當下的際遇。眼前這扇窗戶的中間剛好橫著一根木條，若是一般情況，這會是拍照的一大阻礙。幸運的是跳舞的人群集中在前方，坐著喝酒的人群分散在後方，而窗戶中間的橫條剛好把這一動一靜的場景粗略地一分為二。我把相機放到望遠功能，只要能夠涵蓋整個窗戶即可，按照平時的快門速度，能夠清楚地掌握後面坐著的人即可，那樣前方快速舞動的男女，就會呈現一種模糊的動感影像。遮擋對攝影是一種阻礙，但有時也是一種助力，一口窗戶的橫條讓我的畫面形成自然的分割，在一個令人難忘的夜晚。

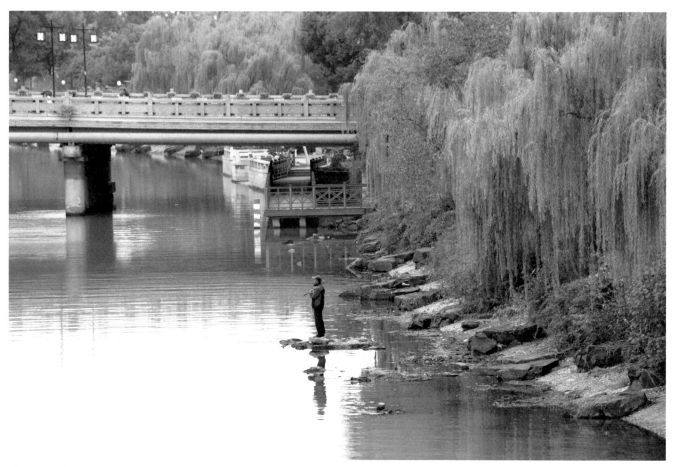

蘇州 護城河 2018

河畔釣魚

釣魚的人，有一些是呼朋引伴，但我看到更多的是獨自一人。獨自釣魚雖說孤獨一人，但除了消磨時間，更多是獨自和自己對話，和溪流林野對話，和清風浮雲對話，和游魚飛鳥對話，身體輕鬆自在，內心自由安靜。對釣者而言，能釣到魚固然令人驚喜，但有時釣不釣到魚已不是重點，有些人是借此鍛練自我，練習從容，培養耐心。秋初路過護城河，河岸邊岩石錯落，有個穿紅色外套的男子站在河面的岩石上獨釣，當時曠野無風，水面平靜，而其身後垂柳濃密，腳下水草碧綠。一棵楓樹橘黃亮麗，剛好在此時變色，我覺得一個人在此垂釣，自由自在，情境極美。我在河邊駐足良久，羨慕之餘，拿起相機，替這位河畔的釣者，拍下一張秋天的獨白。

南京 玄武湖 2018

三重組合

數位化時代，相機和電腦的功能強大，要做影像重疊或組合非常容易，但失去了攝影的樂趣，
也失去了攝影旅途那種驚豔際遇，所以一般多用在商業廣告上。傳統上，相片要做影像重疊或
組合，只要在相機上設定重複曝光的功能，相機就會把不同快門截取的影像重疊在一起，這也
是一種創作手法。而現代的電腦修圖軟件，功能強大，可以把各種照片加以重疊組合，從作品
上看，有時還難辨真假。除非對影像創作有什麼特殊的思維，否則我對影像重組沒什麼興趣。
倒是在攝影旅途偶遇的瞬間，我獨自享受那種時空交錯下，畫面元素的自然衝擊和組合。在玄
武湖冬日的公園裡，有一棵枝繁葉茂的桂花樹長在房子的落地窗前，桂樹在玻璃窗上映出幽暗
的身影，玻璃窗後面有一些建築和一條小路，此時剛好一個穿橘色夾克的路人匆匆走過。我驚
豔於這樣的多重元素組合，把眼前的桂樹，窗上反射的影像，以及穿過玻璃後面的建築和行人，
在一次偶然的瞬間，把它們統統都收納在同一平面空間，完成了這幅照片。

蘇州 獨墅湖 2018

樹下午憩

中國傳統的節氣,是過了端午節之後,天氣就明顯地變熱了。端午之前,天氣忽冷忽熱,很不
穩定,出門很難穿衣服。小時候聽媽媽講過一句閩南語諺語,到現在都還清楚記得:「未吃五
月粽,裘仔勿當放。」這用閩南語來讀,發音還帶著押韻,意思是端午節未過,天氣還不穩,
大衣暫且還不能收起來。裘仔,原是古代皮裘大衣,現指禦寒外套。入夏之後天氣炎熱,中午
時刻,現代人基本上躲在室內吹空調。剛好一年初夏來到獨墅湖,湖岸綠草如茵,草地上一個
小樹林,落羽松翠綠濃蔭,一個男子把機車停在一旁,架了一床吊床在兩樹之間,悠閒地躺在
在樹下搖蕩。暖風吹來,使人欲睡,眼前一幕,令我羨慕。我站在遠處,不忍打擾,拿起相機,
用望遠鏡頭拍下一個夏日美好的午憩。

雨中賞楓

天平山賞楓是蘇州秋季的一大雅事，一到賞楓時節，交通壅塞，人聲鼎沸。楓林主要集中在山前的園林，園林中間有一個湖泊，楓樹高大，沿湖林立。湖中間有一座長長的石橋跨越，透迤前行可以把湖岸一圈的紅葉濃淡盡收眼底。由於此處是絕佳賞楓地點，平時人群魚貫出入，橋上紅男綠女總是絡繹不絕。秋日來此，空氣清涼帶有寒意，天上薄雲密佈，看不見太陽。我剛好站在一處高臺眺望對岸楓林，湖面橋上原本人聲喧騰，但天空下起雨來，眾人紛紛四散避雨。最後只剩一位帶傘的婦人，撐起雨傘，獨自一人佇立橋上繼續賞楓。我看到這一幕，欣賞這位婦人從容淡定的雅興，拿起相機，在雨霧朦朧之中，拍下這幅雨中賞楓的照片。

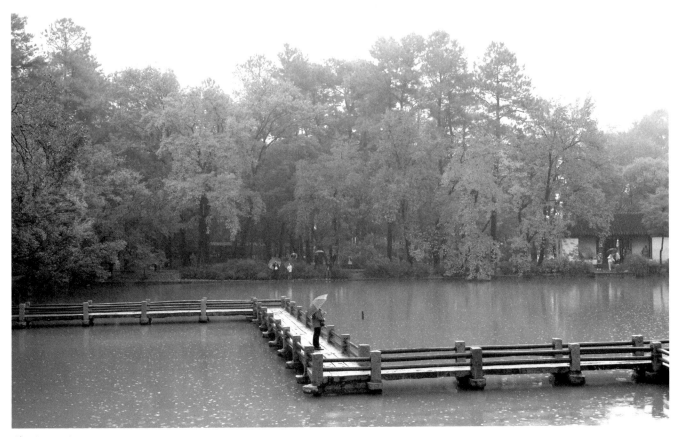

蘇州 天平山 2016

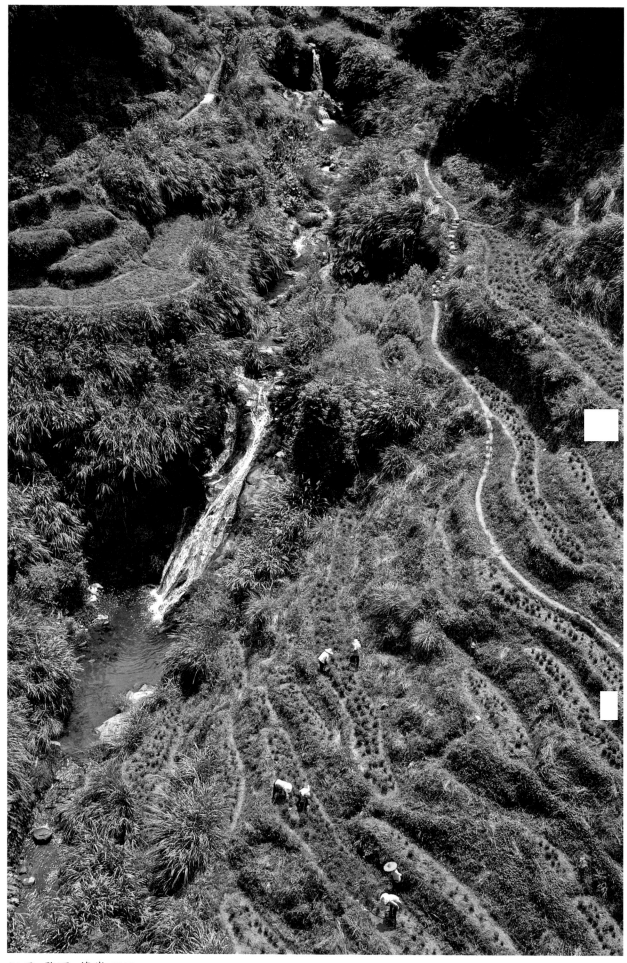

江西 婺源 篁嶺 2019

梯田上的農作

江西婺源的篁嶺,是一個古老的山村,居民沿著山腰建屋而居,房屋白牆黑瓦錯落在一片清翠的山巒之中。這裡最有名的除了春天的油菜花海,還有夏末初秋的「曬秋」,故名思義,就是曝曬秋天收獲的果實。夏末來此剛好遇上「曬秋」,除了拍攝曬秋,我更喜歡到處亂竄,看看當地居民的生活景象。夏末的篁嶺,陽光依然燦爛,藍天白雲,山野清曠,我沿著山腰小路一直來到村落的邊緣,這裡剛好和對面的山村遙遙相望,而兩山之間有一座吊橋橫跨山谷。我走在吊橋上,往下俯瞰山谷,山谷中有溪流飛竄,而溪流兩邊便是蜿蜒而上的一階一階梯田,此刻辛勤的居民正頂著太陽曝曬集體在田間勞作。我居高臨下,雖然相機有望遠功能,能把人拍得大一點,但我更想把整個山谷梯田的景象中,人們農作勞動的情況,一起融而為一的拍攝下來,儘管這樣人顯得相當渺小。

印象麗江

麗江是雲南一座美麗的古城,而麗江最壯闊雄偉的山峰當屬玉龍雪山。大導演張藝謀本身是學攝影出身,他導演過許多著名的電影像《英雄》、《滿城盡帶黃金甲》等,都特別注重美學的呈現。而張藝謀另外一個創作,是在中國各地執導大型山水實景真人演出的舞臺劇。《印象麗江》便是以玉龍雪山為背景,在海拔 3000 米的高地進行的大型歌舞表演。麗江是馬幫的納西族人的居住地,女人耕田勞作,吃苦持家,男人涉險經商於茶馬古道,熱情好酒。春日來看《印象麗江》,玉龍雪山山下,白天依然寒氣逼人,當時我的相機只能變焦 24-120mm。觀眾席場地寬廣,還好觀眾沒有很滿,我也沒管我的座位,出於拍照的本能,立馬衝到一處無人的地方。露天舞臺,表演人數眾多,我的目標很簡單,把表演者定格在雲霧繚繞,白雪皚皚的玉龍雪山之下。於是我讓山峰露出一點天空,讓表演者前方露出一點前景,在巍峨的山前,人顯得渺小,我按下快門,以一種仰天敬神的情懷留下這張照片。

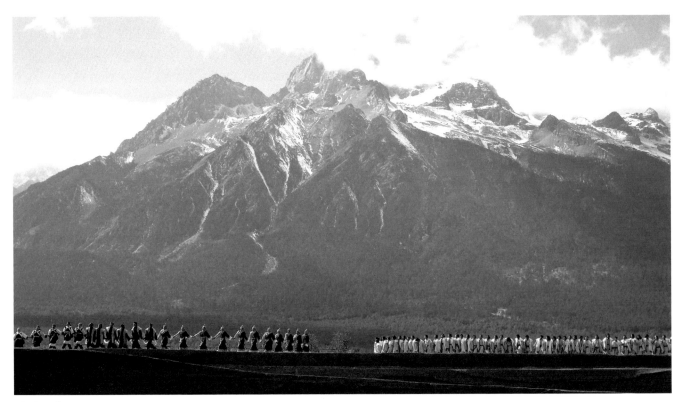

雲南 麗江 2006

臺東 蘭嶼 2013

山水遨遊

蘭嶼是臺灣臺東外海的一座小島，島上主要的旅遊景點都在環島公路上。夏日來蘭嶼旅遊，陽光燦爛，徒步走路，太過酷曬。開車固然也可以吹空調，但和外面的碧海青山不夠親近，有一種令人不夠豁然開闊的隔離感，因此繞行環島公路的最佳選擇便是機車了。騎機車的好處是，穿著短褲和拖鞋馳騁在白雲藍天之下，一邊青山環繞，一邊波濤拍岸，海風吹拂，暑氣全消。騎機車另外一個好處是停車方便，騎行到各個美麗景點，隨時可以停車欣賞和拍照。我到蘭嶼也是租了一輛機車出行，沿著環島公路到處拍照獵豔，就在一處怪石堆壘的岸邊，我正在拍海浪撞擊礁岩捲起千堆雪。剛好一對男女共乘一輛機車，從我身後呼嘯而過，我側面轉身望著他們離去的背影。此時，青空如洗，澄淨開朗，白雲很低，輕如蠶絲，而青山高聳如入雲霄。我感覺人在馬路上奔馳而行，多麼自由快活啊！，於是迅速按下快門，捕捉眼前令人心頭興奮的一幕。

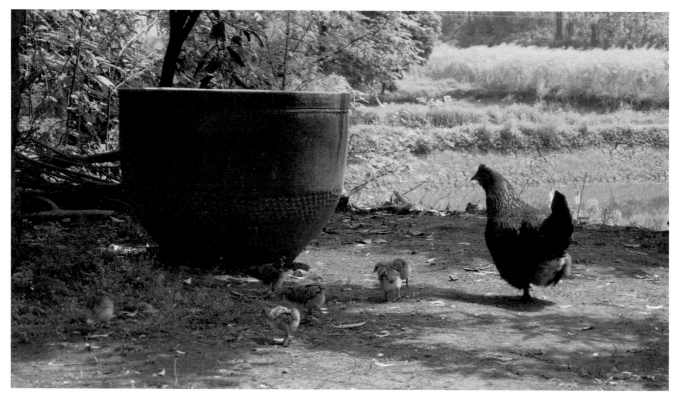

湖南 沅江 2007

洞庭人家

位於湖南省的洞庭湖古稱雲夢，水域遼闊，又稱八百里洞庭。洞庭湖同時也是長江流域重要的
調蓄湖泊，可以調節長江水量，發揮蓄水防洪的功能。唐代詩人李白曾來洞庭湖遊歷，泛舟湖
上，寫下有名的詩篇《遊洞庭湖五首·其二》：「南湖秋水夜無煙，耐可直流乘上天。且就洞
庭賒月色，將船買酒白雲邊。」春日來到洞庭湖畔的支流沅江，此地江湖相接，眺望水面，一
望無際。江上捕魚人家，穿梭往來，迎著波濤，泛舟忙碌。來到洞庭湖畔農家做客，上桌的盡
是當地湖鮮水產，尤其韭菜辣椒小河蝦令人印象深刻。農家養雞、種菜、養魚，此刻的春天，
蔬菜在土地滋長，野草於田埂蔓延，而枝葉繁茂於陽光燦爛的樹梢。一隻母雞羽翼豐滿，帶著
六隻小雞覓食於綠樹掩映的空地，旁邊有一口碩大的陶缸，顏色和母雞相互輝映。我望著此景，
春光明媚，草地如茵，隨手拿了相機，拍下洞庭人家閒逸質樸的景象。

歸宿

陝西乾縣，除了有著名的武則天和唐高宗李治的合葬墓乾陵，還有釋迦牟尼佛指骨舍利的出土地宮所在地法門寺，另外是大如車輪的烤餅鍋盔。在乾陵看完歷史上最有爭議的無字碑，心中充滿疑惑之際，想順道去探訪一下章懷太子墓，章懷太子是武則天和李治所生的次子，但死於武則天的權力鬥爭之中。從乾陵回西安的路上，經過一處村落附近的農田，田中有一個土堆看起來像一座新墳，有位婦人在墳前燒紙，田間綠色的莊稼之上，冒出青煙裊裊。每個人魂歸西天之後都有不同的歸宿，而中國人講究葉落歸根，或許逝者選擇落土自己的鄉土，那塊自己一生辛勤勞作的土地。我短暫駐足，路旁的兩行白楊樹枝條蕭索，寒天寂寥，拿起相機記錄生命陰晴圓缺的一刻。

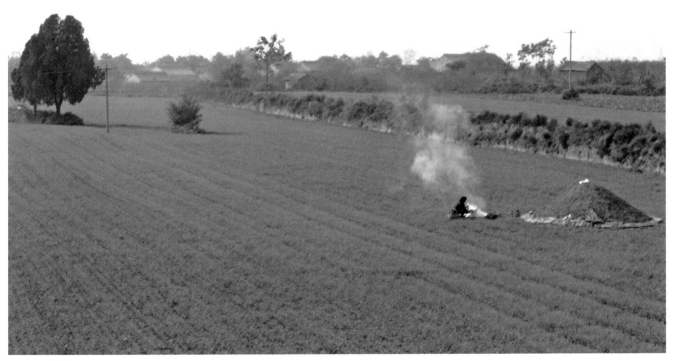

陝西 乾縣 2010

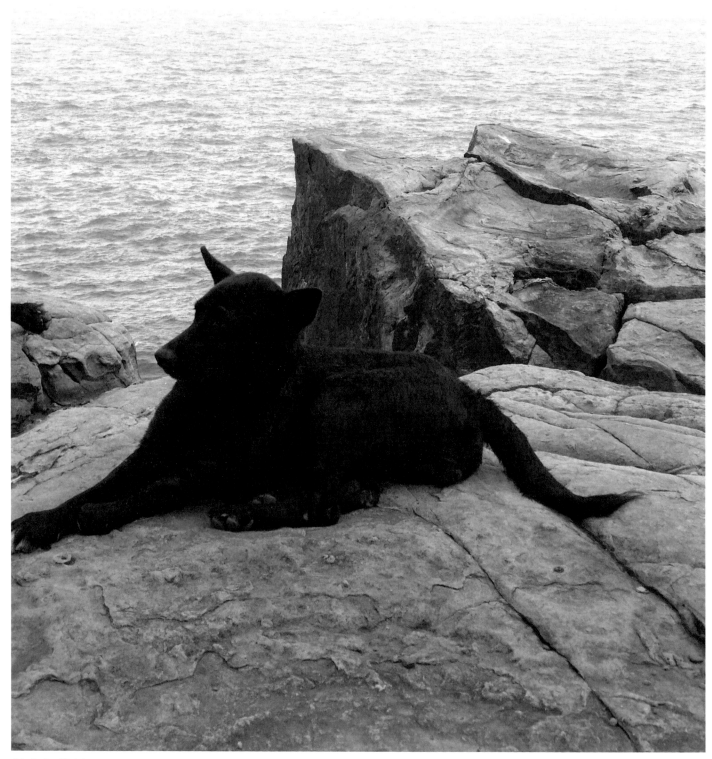

新北市 龍峒 2012

流浪到天涯

龍峒是臺灣東北角非常令人激動的海岸。此地懸崖峭壁，奇石突兀，站在萬仞之上，可以眺望太平洋無盡的波濤。這裡的地質相當奇特，石頭形狀怪異多變，紋理斑駁龜裂，顏色深淺明暗。十月來此，海風已經開始增強，穿梭於一大片岩壁之間，其實並沒有明顯的路徑，只是隱約循著前人走過的足跡前行探索。經過一陣上下起伏的路程，只覺到處斷崖尖峭，山石嶙峋，終於攀爬到崖頂盡處，眺望海上波瀾，無際無邊。遠方除了少許漁船飄蕩，偶爾會飛過成行的海鳥，此時發現來此欣賞美景的不只我，還有一隻黑狗。這隻黑狗，看起來像是流浪狗。流浪的狗肯定三餐不繼，而且還得露宿野外，日晒雨淋，餓著肚子應該是常有的事，這是一般人看到流浪狗的正常想法。但我想流浪狗也不完全如此不堪，眼前的流浪狗跑到這天涯海角，即便不會欣賞眼前美景，卻也悠閒地吹著山風，沐浴著和我同樣的陽光，或許牠的心靈是自由的。我打開相機，對著山崖下方碧濤蕩漾，替牠留下一張流浪到天涯的獨照。

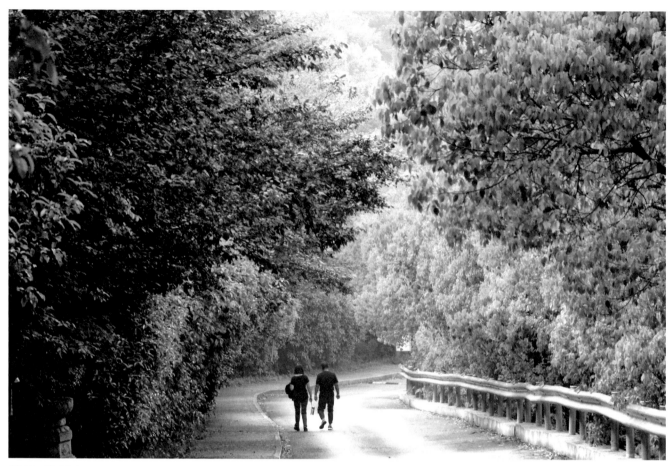

蘇州 穹窿山 2019

漫步林野

春天的穹窿山，草木繁盛，翠綠無邊。來這裡爬山，一開始有點吃力，氣血循環逐漸加速，但慢慢筋骨開始舒展開來，就會漸入佳境。一旦登頂，豁然開朗，目移四野，青山環秀。陵線上山巒起伏，高閣涵雲，微風徐來，讓人神清氣爽。下山途中，沿著一條公路逶迤前行，忽覺兩旁路樹夾道參天，枝葉如翡翠相間。而春天新芽滋長，疏密不齊，在天光掩映之下，顯得明暗交錯。剛好道路轉彎之前，除了一對夫婦沿著下坡徒步緩行，路上無人，而綠蔭深處偶爾可聞鳥叫。我望著這一場景，覺得很有休閒逸靜的氛圍，拿起相機，拍下陌生的爬山同好，漫步林野的生活照。

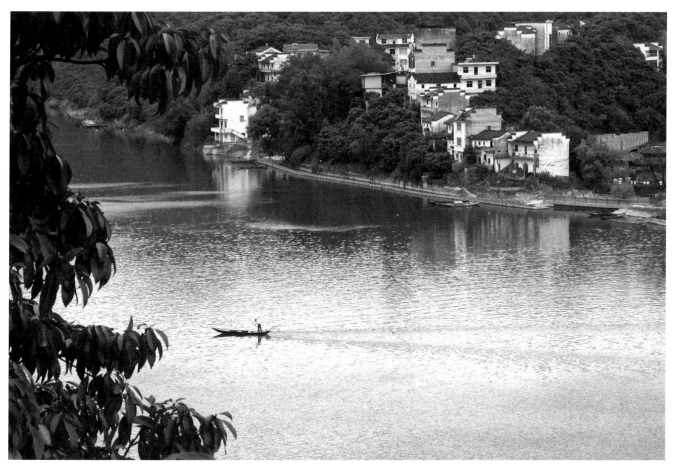

安徽 新安江 2019

橫渡江水

到安徽新安江正值酷暑之夏，天氣炎熱，市區街道的柏油路上到處熱汽蒸騰。慕名而來是想搭船遊覽新安江兩岸風光，此處因山水如畫故有新安江山水畫廊的美稱。那些沿江而建的民房，白牆、黑瓦、馬頭牆，都是傳統的徽派建築，當地居民或背靠山巒或面倚江水，出入交通除了門前那條小路，更多是依靠那一灣碧綠寬闊的江水。乘船在水上行走，兩岸青山在眼前環繞不絕，而江水清澈，還不時有活魚躍出水面，令人驚艷。白日雖熱，但入暮開始，江風涼爽，江上捕魚的小船漸多。我站在高處，一葉扁舟划過江面，拖曳出長長的水痕，前景是一樹茂密的枝葉，背後是一片村落民房隱身於青山之中，天色已暗，我把握最後機會拍下江邊居民日常的生活寫照。

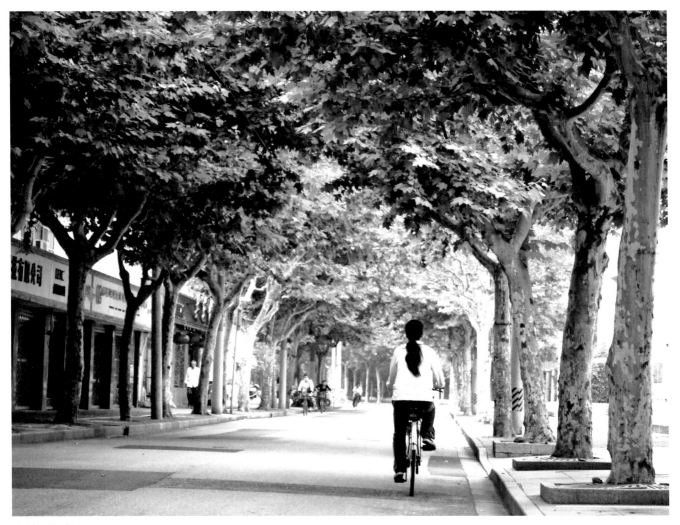

上海 徐家滙 2013

梧桐樹的街道

　　上海市區尤其是以前外國租借的老城區，最令我印象深刻的便是道路兩旁的法國梧桐了。成行林立的法國梧桐在夏季綠蔭蔽天，高聳的枝幹夾道延展，把道路裝飾得像一條綠色隧道。夏日的大都會非常酷熱，一般柏油路熱得都快冒煙，開車沒有空調那肯定吃不消。如果有幸騎車或行走於梧桐繁盛的林蔭道路，享受那股難得的陰涼，會感覺好像進入另外一個世界。六月的上海街道，梧桐蒼翠鮮綠，行走於一條人行道上，疏密相間的枝葉把陽光掩映得明暗交錯，此刻路上無車，只有幾個騎自行車的行人散佈於各處。我剛好隨身帶著相機，就來一張街拍，記錄一下這個大都會裡，一條梧桐青青的街道。

秋末的小徑

每個人人生歲月不同，所選擇的舞臺不同，走的路不同，看到的風景也不同。人生舞臺經歷過的朋友也許很多，但年老後回歸平淡，能有三五好友已屬不易，若論人生知己更是寥寥無幾。山塘河畔的七里山塘，可以從虎丘走到閭門，這是一段歷史古老的街道，歷代很多文人雅士或者乘船或者徒步，都曾在此留下足跡。和同學 SY 尋古人足跡，由虎丘往閭門走，靠近西園寺前，小河遠處，拱橋橫立於水氣氤氳之中，岸上垂柳倒映在霧靄水面之上。路旁的楓樹濃密延伸，花崗岩路上黃葉散落，兩位中老年男子倚肩同行，腳步緩慢，邊走邊聊，我目視如此情景有一種說不出來的感受。年紀至此，能有知己結伴同行，人生難得。我拿起相機望著落葉的小徑，兩個即將離去的背影，用相機詮釋一種秋末幽靜的情懷。

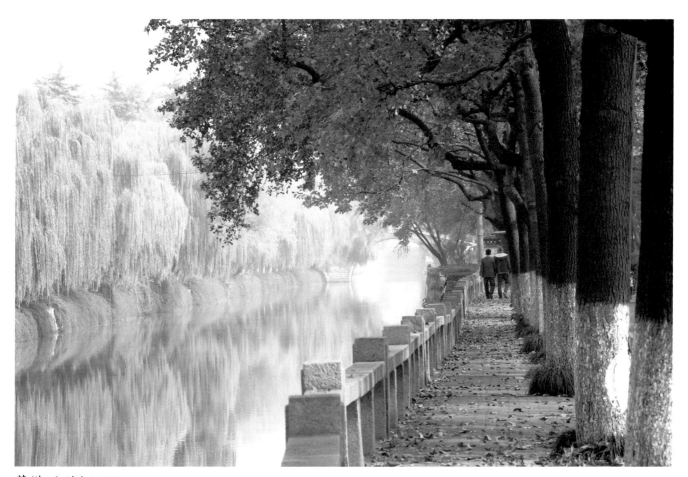

蘇州　山塘河 2018

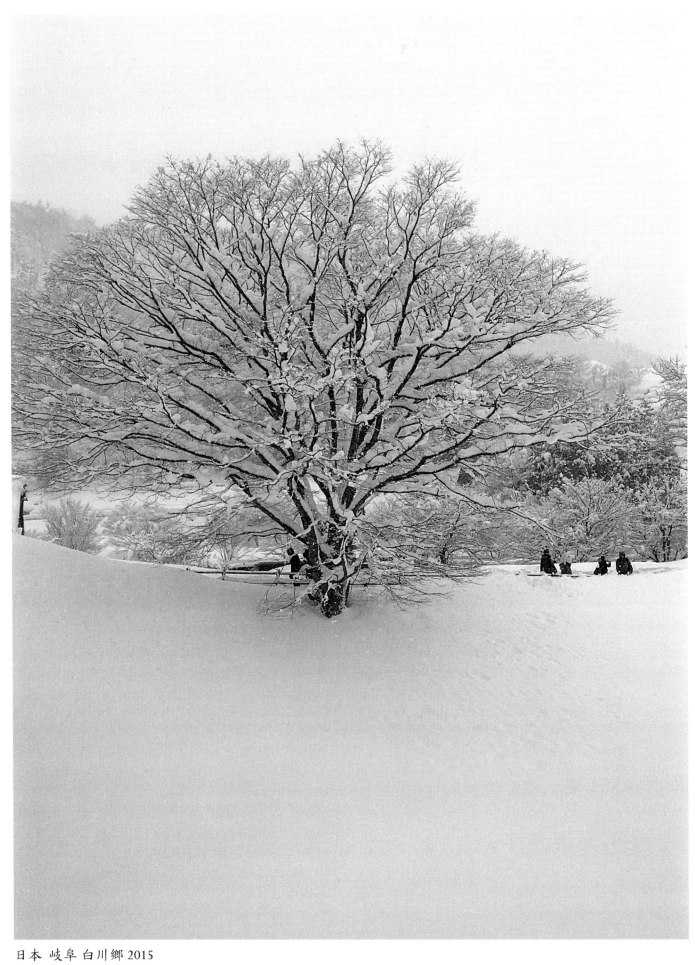

日本 岐阜 白川郷 2015

雪地的大樹

攝影雖說也有很多技巧和公式，但就像平時練武功的招式一樣，面對突然出現的對手，馬上要
有本能地還手應對能力，根本沒有時間去思考如何出招。靜物拍照雖然變動較少，但大自然的
條件其實變化萬千，稍縱即逝，而人的因素除非是商業攝影，否則更是難以掌握。日本岐阜縣
白川鄉的冬季，飛雪鋪天蓋地，山谷、河流、田野、道路、屋頂、樹木，到處天寒地凍，白茫
茫的一片。這個季節來此一遊，剛好路過一條小路，對面的山坡有一棵大樹，這樹如果在夏季
一定枝繁葉茂，但此時樹上的積雪厚重，看上去宛如一顆巨大的白色珊瑚。樹後有一條小路，
由於山坡積雪太高，幾個路過的行人，從我的角度看起來沒深及腰。山野曠寂，雪花紛墜，我
的相機沒準備好，但又擔心這行人匆匆離去，於是隨手從背後抽出 iPad，拍下一棵雪地的大樹
以及這及時偶遇的冬景。

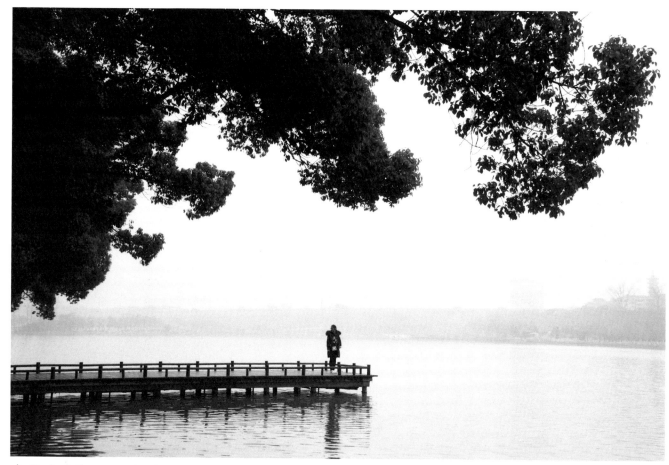

南京 玄武湖 2018

在水一方

冬天比較容易遇上晦暗的霧霾天氣。霧霾是一種空氣污染，各種工廠的排廢氣、民生取暖的燃煤廢氣、路上汽車的排廢氣等等都是霧霾的來源。霧霾和霧不一樣，霧基本上是水汽的蒸騰，顏色是白的，而霧霾是一種灰蒙不清的顏色。冬天碰上霧霾就很難拍照，拍起來晦暗無光，整體感覺有一種壓抑難解的惆悵。冬日的南京玄武湖本就水氣氤氳，再遇上霧霾天氣，整個天空就是灰蒙一片。一處木橋深入湖面，湖岸高大的樟樹依然枝繁葉茂，有一女子來到橋上佇立，背後是湖對岸朦朧的影像。剛好女子穿著紅色上衣，否則整體色調會相當單調，水面有少許波紋蕩著微光，我抓住女子往岸上回首那一刻，拍下一張冬日蕭索的在水一方。

異樣的眼神

屋後的小園，繡球花凋謝了，但是依然枝繁葉茂。野貓在過去的季節常常深夜亂叫，倒是春天過後，好像安靜了。夏日的早晨，天還未亮，感覺室外突然疾風驟雨，香樟樹茂密的枝葉在風中沙沙作響。天亮後的庭院，除了一地落葉以及濕嗒嗒的泥土，感覺無風無雨，好像昨夜什麼也沒發生。紫蘇種在繡球花的前側，早餐本來想摘點紫蘇來煎雞蛋的，但無意中發現兩隻小貓躲在繡球花下，應該清晨跑來躲雨的。我跑到屋內拿出相機想隨便拍兩張，兩隻小貓和我正面相對，橘色小貓表情有點膽怯而無奈，虎紋小貓則表情冷靜而鎮定。這是兩隻同胎出生的小貓，表情迥異，令我驚訝。或許天賦使然，動物和人一樣，出生時便是秉性各異。我用相機在夏季的清早，把兩隻小貓異樣的眼神，定格在一個相同的時空。

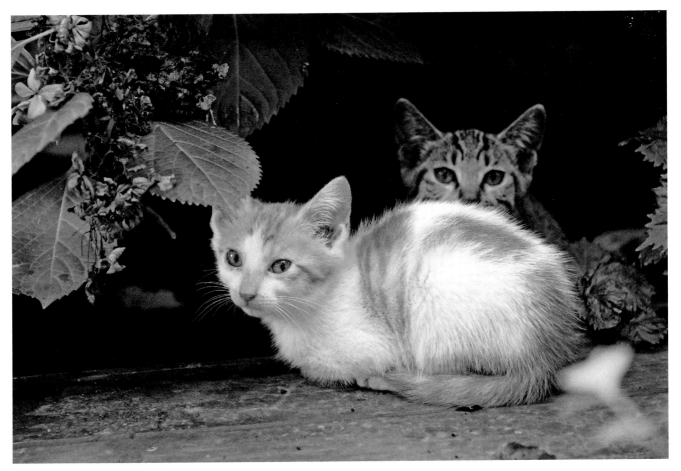

蘇州 御花園 2019

獨樂時刻

人生的快樂有很多種，有時是呼朋引伴，有時是知己相逢，有時是獨樂自得。不管是哪一種情境，快樂形式有很多種，但快樂的本質只有一個，那就是真正的快樂來自於內心的怡然自得。獨處對於很多人來說會有一種焦慮，有時會有點慌亂，不知道自己要做什麼，甚至有一種莫名的恐懼。說穿了就是沒辦法和自己的內心對話，或者說沒辦法安頓自己的內心。獨處有很多種方式，有些人選擇一個人的旅行，有些人或者獨自在家沏壺茶看看書，有些人可能待在咖啡館慵懶地冥想，有些人熱衷於孤身跋山涉水，而有些人則鍾情到大海、湖泊或溪流獨自垂釣。夏天來到寶山水庫，水庫四周綠樹青竹環繞，湖水碧綠，波濤蕩漾。路過一處茂密的竹林，從竹林空隙處俯瞰湖面，有一男士獨自垂釣於湖岸，旁邊還有一把紅色遮陽傘。我看到這樣一幅怡然自得的情景，也沒打擾眼前的釣客，直接把他納入夏日的風情，一個釣者獨樂的時刻。

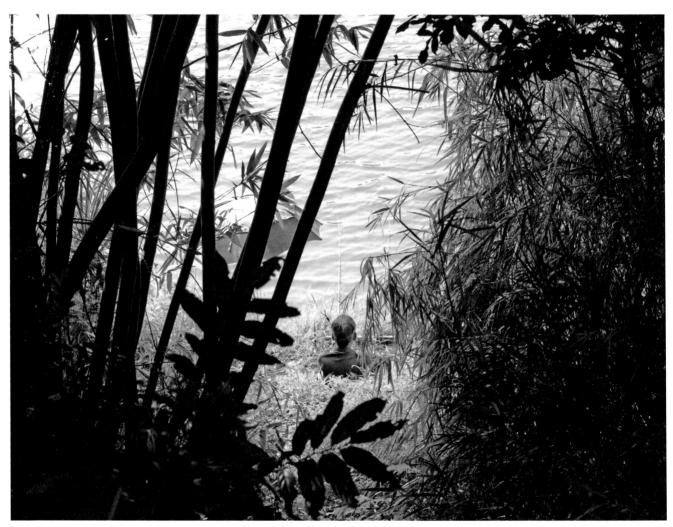

新竹 寶山水庫 2018

河邊歇腳

烏鎮位於浙江省嘉興市桐鄉，屬於太湖流域水系的鄉鎮。這裡是典型的江南水鄉，到處小橋流水，白牆黑瓦，至今仍保留很多明清時代的古建築，老百姓枕水而居，巷弄相連，路橋交錯。烏鎮同時也是世界互聯網大會的永久會址所在地，每年除了世界互聯網巨頭在這裏開會，同時很多現代金融科技和人工智能科技也在這古老的城鎮試驗和發表，可以說這裡是古典和現代的完美結合。來烏鎮自然不能錯過乘船遊河，隨著小船的搖櫓，可以看盡兩岸民居的建築特色，而不時小船從橋下穿過，真正體會人在橋上走船在橋下遊的情景。走路走累了還可以坐在石板路的岸邊休息，俯瞰腳下河水慢慢流淌。盛暑之際來到烏鎮，在古老的街道到處轉悠，讓人有一種時光倒流的感覺。在石板路的一處，一個女子應該走累了，坐在岸邊屋簷下歇腳，兩旁木柱直立，河上水波輕柔。我用廣角鏡頭，記錄古鎮一個夏日的午後，一個在河邊歇腳的悠閒背影。

浙江 烏鎮 2013

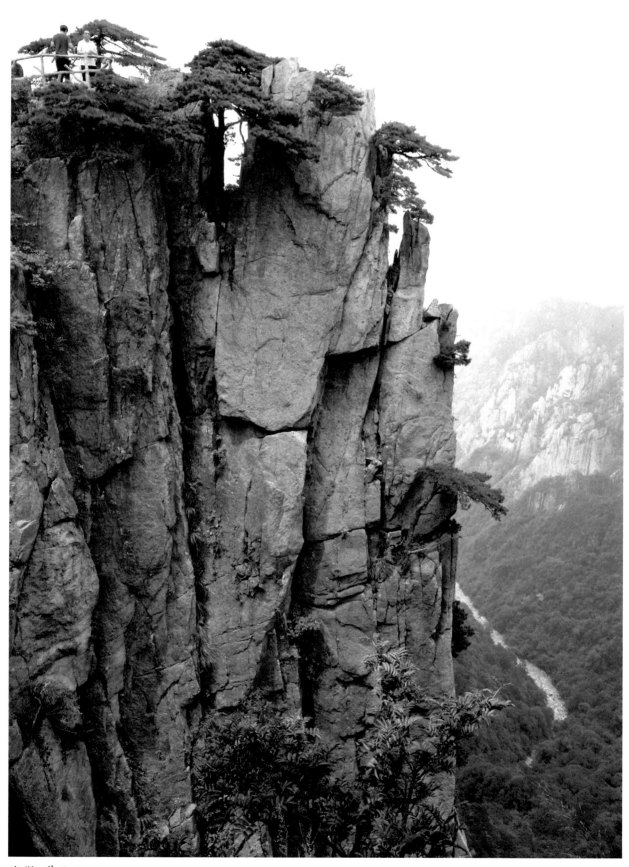

安徽 黃山 2019

崖頂談天

位於安徽省南部黃山市境內的黃山，原名黟山，因峰岩青黑，遙望青黛而名，後來傳說黃帝軒轅曾在此煉丹，又改名黃山。黃山素以奇松、怪石、雲海、溫泉聞名，在明代旅行探險家徐霞客把黃山介紹於世之前，黃山還不怎麼出名，如今黃山已成為旅行者或登山者必到的一座名山。初登黃山給我的感覺很像以前在陝西登華山一樣，雖然山勢華山更雄渾陡峭，但黃山更加優美內斂，不過兩座山都是典型的中國山水畫的雛形。如果有一些人不懂怎麼去欣賞國畫的山水寫意，最好是建議他來爬黃山，爬完黃山就什麼都了然於胸。黃山美景太多，簡直令人拍不勝拍，是喜歡攝影者的天堂，也是美術界朋友的天然導師。我到黃山除了拍美景，其實一直想拍像國畫山水中，旅行者駐足觀山的一種天人合一的情景。在山徑中邊走邊拍，在一個轉彎處遙望對面的山崖上，剛好有兩個人憑欄觀山，立崖聊天，懸崖峭壁上幾棵蒼松依山挺立，有一種頂天立地的感覺，我一看機會難得，於是拍下了這張兩位遊客在黃山崖頂談天的畫面。

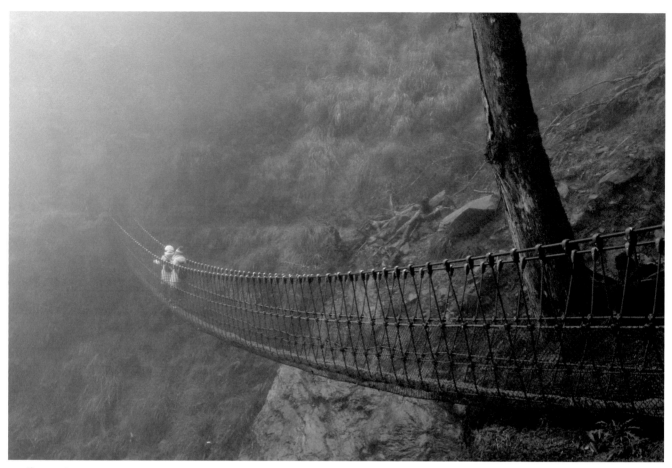

宜蘭 太平山 2018

雲中漫步

宜蘭太平山是臺灣有名的林場，過去由於林木砍伐的運輸需求，山中建有森林鐵道。現在著重環保和森林復育，老舊的鐵道大部分已成歷史遺跡，只保留一部分開闢成觀光用途。時空境遷，老舊毀損的鐵道如今成為森林步道，而歷經多年的颱風和地震，有些路基已經崩塌消失，取而代之的是簡易吊橋的修建。冬日的太平山，溫度溼冷，崖石滑潤，樹上長滿菟絲和苔蘚。森林中到處霧氣瀰漫，濃霧所至，常常看不到前方也望不到後路，令人有不知身處何處的迷惘。一處崩塌的山崖架起一條簡易吊橋，此刻霧氣籠罩整個山谷，人走在吊橋上，前頭看不到出路，宛若雲中漫步。我在吊橋的一頭，旁邊只有一棵獨立樹，我原想避開這個樹幹，但發現這樹幹有平衡畫面的作用，讓畫面不至於太單調，於是就讓它當前景，在寒天瑟瑟的山谷拍下這幅照片。

一個人的時光

手機是現代人最重要的通訊工具。很多人認為現代人對手機有嚴重的依賴性，但不可否認，手機的功能已經改變了現代人的生活方式，因而滑手機變成現代的一種顯學。手機在閱讀上有輕薄短小的便利性，於是到咖啡館喝咖啡或者到戶外公園坐坐，點擊一些自己喜歡的文章來閱讀，其實也是很令人賞心悅目的，這就好比你帶一本書去閱讀一樣，只是更加方便攜帶罷了。秋末路過護城河，午後的陽光把河岸邊的樹林斜照成一條條細長的影子，一位女子坐在草坪的長凳上安靜閱讀自己的手機，溫暖的光線籠罩整條石板路上。於是一部小小的手機，一方矮矮的椅子，一片高高的樹林，一掬亮亮的陽光，一列長長的影子，一條靜靜的小路，交織成一個現代人無遠弗屆的世界。路過石板路上，我用相機記錄了現代生活的顯學。

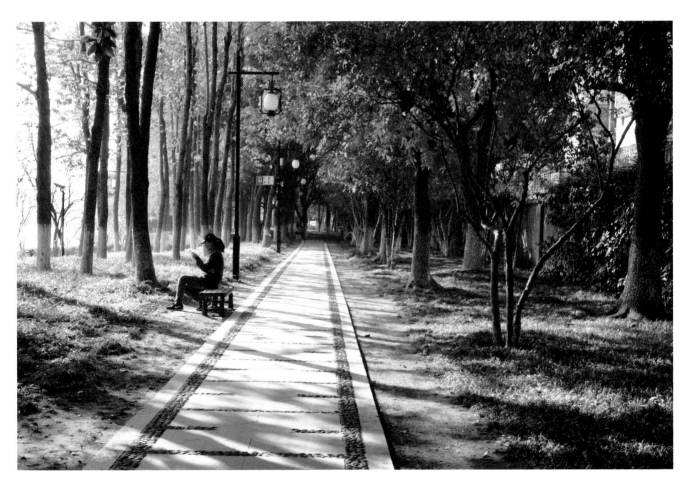

蘇州 護城河 2019

帝國的滄桑

土耳其的前身是奧斯曼帝國，而其首都伊斯坦堡曾經是東羅馬帝國的首都君士坦丁堡。到土耳其旅遊最令我驚訝的其實是奧斯曼帝國時期的托普卡帕皇宮內的中國青花瓷，這裡收藏著中國歷代超過一萬件的景德鎮青花瓷。眾多青花瓷中，最出名的當屬 40 件大型的元青花，這些元青花體型碩大，富麗雄渾，即便在中國也少有，在世界更是罕見。奧斯曼帝國由於地處歐亞大陸的交匯地帶，因而兼具東西方文明，而帝國於十九世紀初開始沒落，歷經戰爭烽火，最後滅亡。在土耳其一處古代宮殿遺址參觀，只見到處斷垣殘壁，而高大的宮殿石雕毀損嚴重，但依稀可以看出過往的雄偉。一位女子走過牆邊的小路，旁邊是一排高大的雕花石柱，這讓人顯得相對渺小。我用相機廣角功能把全景整個攝入，記錄一個帝國的滄桑和它昔日的輝煌。

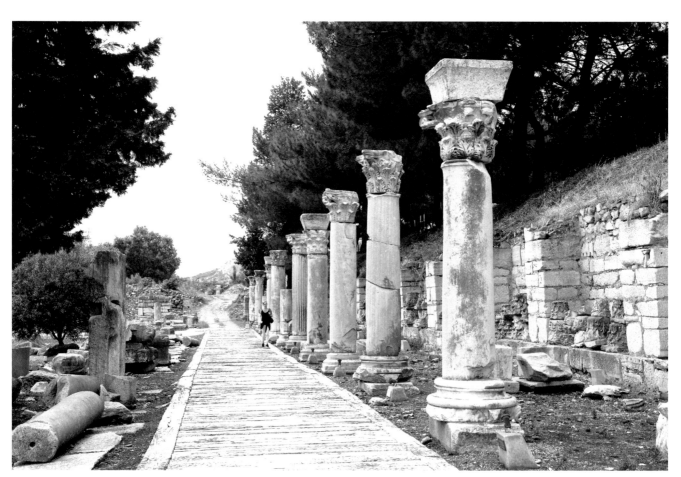

土耳其 2015

樹下的午飯

宏村位於安徽省黃山市黟縣。此處依山傍水，保留許多明清時代民居，有畫裡鄉村的美稱，同時也被世界教科文組織登錄為世界文化遺產。宏村也因為著名臺灣導演李安的電影《臥虎藏龍》在此拍攝取景而聲名大噪。炎炎夏日來到宏村，入村旁邊有一個大荷塘，此時剛好荷花綻放，嫣紅亭立。湖邊沿岸大樹環繞，綠蔭蔽天，坐在樹下躲避酷日，清風吹來，頗為涼爽。我沿著湖岸欣賞水中荷花搖蕩，涼風拂面也在湖上泛起漣漪。時值中午，湖對岸的農家在門口樹下吃飯，一個坐在竹椅背對著我，一個蹲在岸邊低頭扒飯，兩個人的身影倒映在清澈的水面。當成一種閒情逸趣，我把相機鏡頭調到望遠功能，在青山靠背，白牆黑瓦的老房子門口，忠實地記錄了當地居民樹下的午飯。

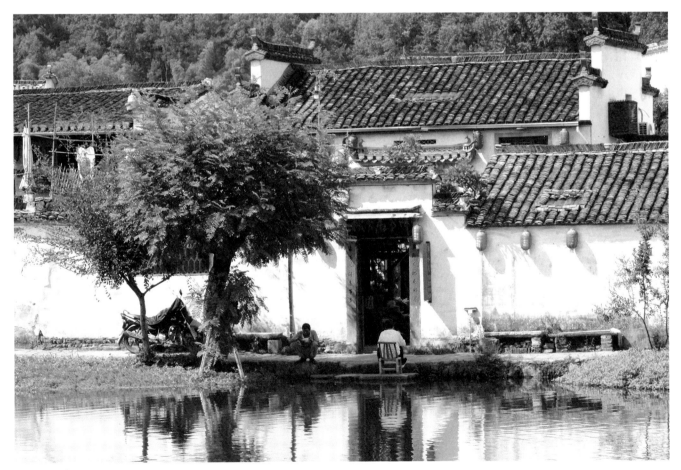

安徽 宏村 2019

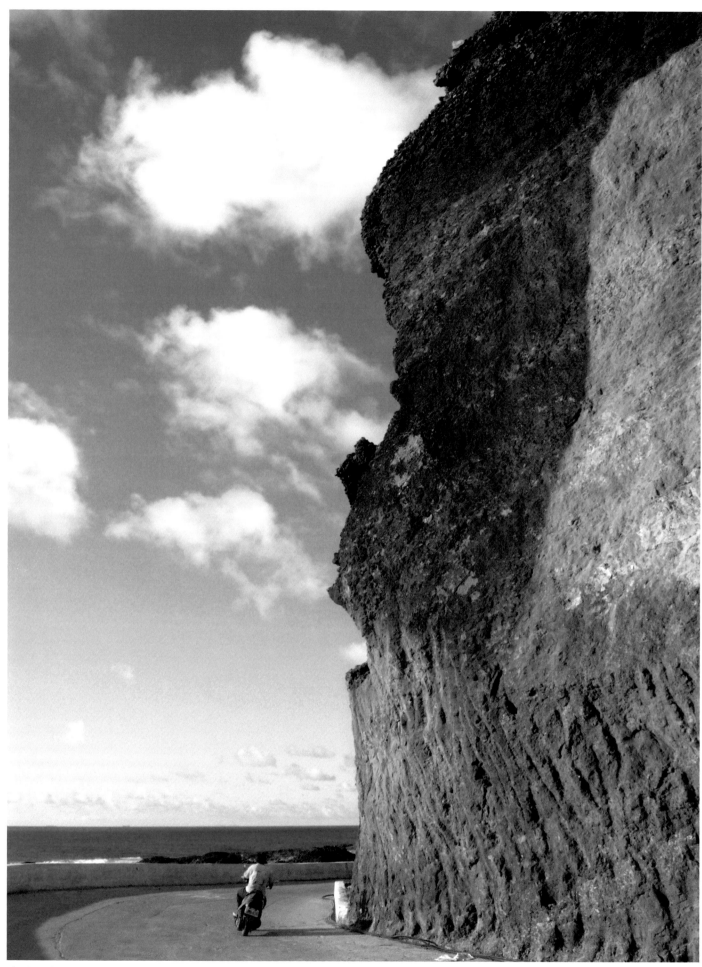

臺東　蘭嶼 2013

騎行在碧海雲天

攝影的甘苦有時除了攝影者外是不足與外人道的。年輕時自學攝影，有時跑到荒郊野外，曾經在一個理想的小道想要等路上的行人入境，哪知等了一個多小時，還是不見人影，最後只能悵然離場。蘭嶼的夏天，陽光普照，但是時常有午後暴雨，我在蘭嶼拍照被淋過幾次，已經很有經驗。又是一個午後時刻，來到一處海岸公路，一邊是懸崖峭壁，一邊是碧海藍天，天空的白雲輕柔如女子的絲絹。公路的轉彎處從鏡頭上看剛好山水相逢，這個絕佳的地點若是有個行人路過那就更完美了，於是我決定把相機調好，靜靜等待一個未知的到來。等了一會兒還不見人影，這時我開始擔心起午後的雷陣雨，那可能把我的計劃泡湯，心中忐忑之餘，忽聞車聲呼嘯而來。我本想既是來車那得把攝影快門速度加快，哪知機車騎士速度太快，已經沒有時間調整相機，只得儘量把變焦鏡頭調到廣角，以防騎車男子逃離我的畫面。於是趕緊按下快門，在騎士轉入彎道，在一片碧海雲天之前拍下這一幕，算是稍微彌補了年輕時悵然若失的經歷。

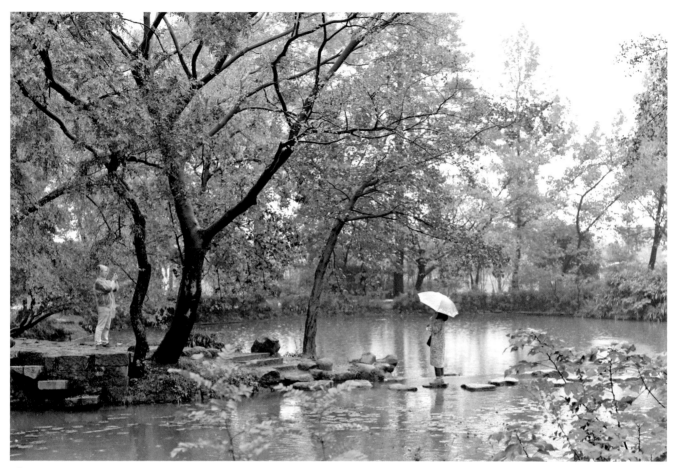

蘇州 天平山 2016

雨中留影

以前我在科技公司工作時，我的老闆有句名言：「計劃趕不上變化，變化趕不上一通電話」，科技職場瞬息萬變，計劃很久的東西有時趕不上市場的快速變化，而在應對變化的過程，你思考了老半天，常是老闆一通電話就把你的想法給推翻了。如今離開科技職場多年，老闆的名言在工作和生活上還常常會遇到。秋日來天平山，計劃是拍楓葉，這算是蘇州一年一度的雅事，這個季節來此遊賞的人也不少。茂密的楓林故然濃豔美麗，但有時過於繁複，倒是幾棵稀疏的楓樹孤立，有時反而凸顯秋意的蕭瑟。我走到一處湖岸，對岸邊上有一顆楓樹紅葉似火，緊鄰一條石階小徑，斷續間接，深入湖中，後面遠處還有一棵楓樹燦黃如金。我想拍這個秋景，不料天空下起雨來，便躲到樹下整頓一會兒相機，再回頭來拍，發現這個位置有一對遊興不減的男女正在拍照。女的撐著藍色雨傘站立湖中，男的穿著藍色雨衣在岸上替她拍照。我沒帶雨傘，不能在這個地方駐足太久，因此決定把這一幕納入我的場景，於是就有了這幅雨中留影照片。

吶喊

很多人都知道《吶喊》這幅油畫，由挪威著名畫家愛德華·蒙克於 1893 年創作。背景是挪威首都奧斯陸峽灣，一個身體扭曲的人站在筆直的橋上吶喊，背後是湧動的海水和流動的雲彩。海灣是黑藍色的幽暗色調，而天空是像血一樣紅色的粉彩。重點是雙手搗著耳朵那張變形的人臉，蒼白的臉孔表現一種孤獨、壓抑、焦慮甚至恐懼的內心向外吶喊的一種情緒。這幅作品雖說是作者繪畫藝術成熟手法的創作，同時也是作者本人實際生活遭遇的內心感受。某年的冬天來到新竹雪霸農場，這個農場地處深山林地。走過一條山中小路，路邊有一排斑駁粗壯的柏樹，墨綠色的枝條流線型地伸向天空，而樹下有一截棄置的樹頭，放在那裏風吹日曬雨淋不知多久了。我往前一探，頓時有感，一張扭曲變形的臉，張著大大的嘴巴，和愛德華·蒙克的《吶喊》有異曲同工之妙。於是拍下這截樹頭，以黑白照片色調處理，用來呼應作者創作所帶給的聯想。

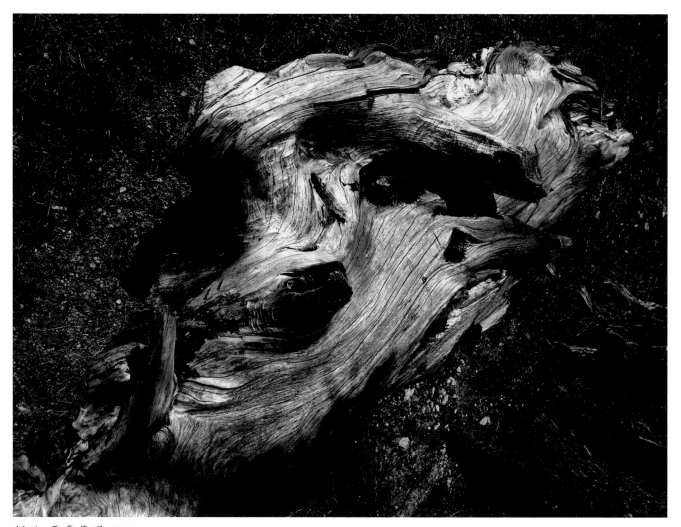

新竹 雪霸農場 2015

111

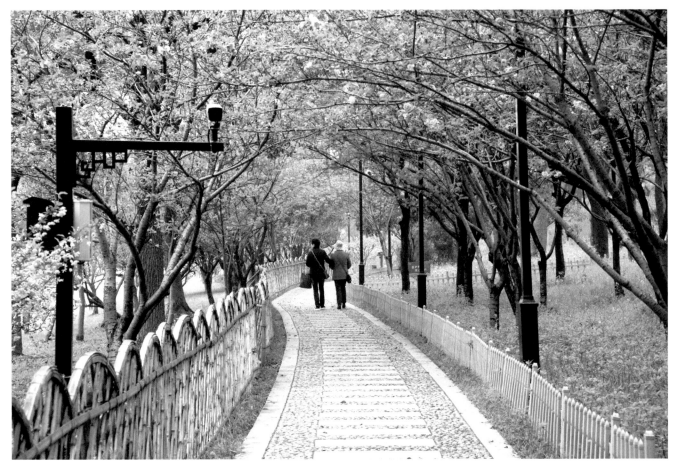

蘇州 護城河 2017

陪伴

人到老年，最需要的並不是物質和金錢，而是健康和陪伴。人生歷經出生、成長、茁壯、衰老，最終走向死亡。可以說生老病死是一種規律，無可避免，猶如春、夏、秋、冬，四季之輪迴。年輕時體力旺盛，上山下海，征戰四方，活動領域廣闊。但年老力衰，身體各器官組織退化，不容易跋山涉水和上竄下跳，能走動的範圍相對有限，故散步被視為對老年人最好的活動。既是散步，最好能在安靜又美麗的地方，一方面活動筋骨，一方面悅目賞心。春天，蘇州護城河岸無疑是最佳的散步地點，這裡芳草鮮綠，柳樹發芽，而梅花、茶花、桃花、櫻花、海棠相繼盛開。春日沿著護城河岸的步道行走，一條蜿蜒的石板路上，一位中年婦女挽著媽媽的手併行散步在櫻花林下，櫻樹夾道，黃鸝鳴跳枝頭，綻放的花朵猶如色彩繽紛的天幕，我望著這樣的情景，深受感動，拿出相機，拍下春天最美的一刻。

睡在車頂的小貓

夏日的蘭嶼，天亮特別早。可能第一次來這個小島特別興奮，竟然天還未亮就已醒來。拉開窗簾一角向外窺視，海上的波浪泛著夜光，而路邊的海岸線透著灰白，整體天色還有點晦暗。既然已醒就想到外面隨便晃晃，雖然天未破曉，還是帶著相機開始轉悠。沿著海岸公路，獨自一人行走在海陸交匯地帶，路上無人，非常安靜，此刻大海的濤聲更加響亮。走到一處路邊，停著一輛賣柴燒窯烤披薩的小貨車，車上無人，倒是車子塗得五顏六色非常搶眼。我駐足觀察了一會兒，赫然發現車頂橫躺著一隻小貓，應該是昨夜睡在這裡聽濤，熟睡到連我靠近都不曾發覺。我想拍下這一幕，但高度不夠，於是小心翼翼地爬到公路另一側的斜坡上。碧海泛著波浪的微光，濤聲像母親哼著催眠曲，橘色小貓安然睡在像玩具小車的平臺上，我不忍吵醒這一幕，靜靜地按下快門，記錄眼前這一難得的時空際遇。

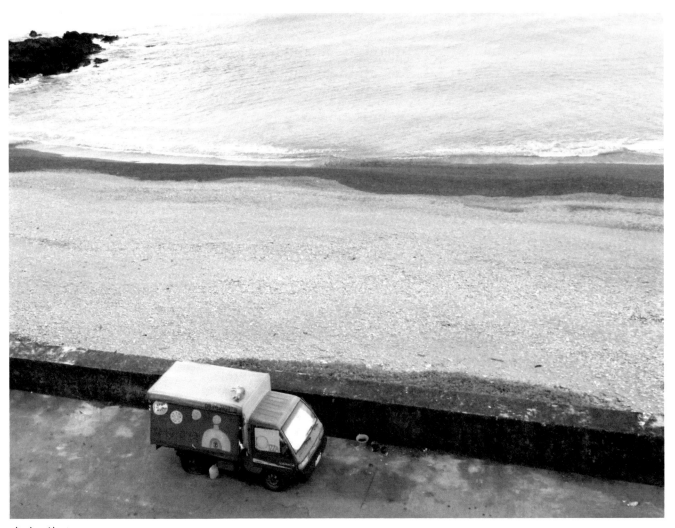

臺東　蘭嶼 2013

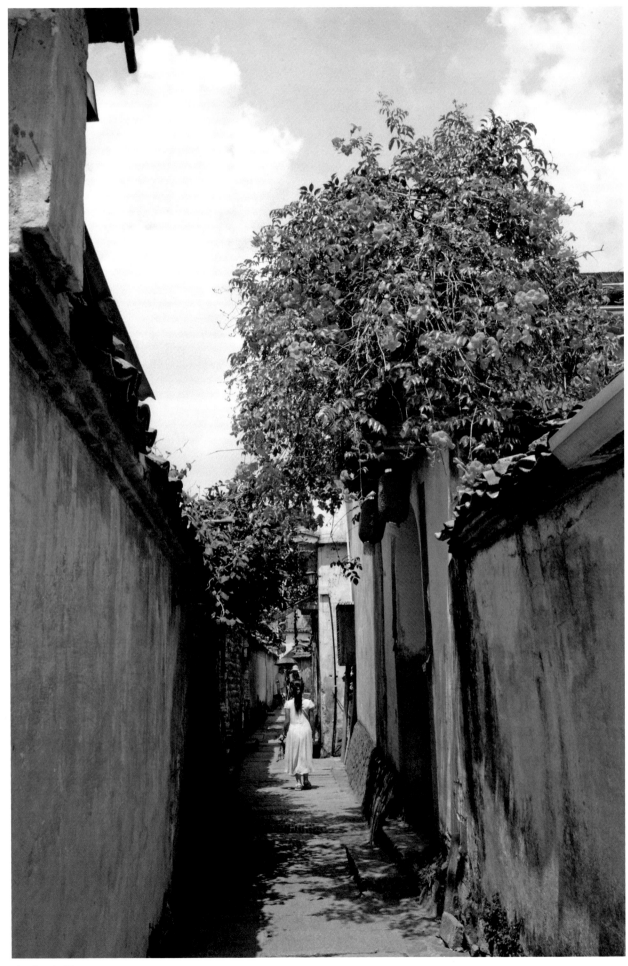

安徽 宏村 2019

凌霄盛開的小巷

人間四月，春暖花開，百花競顏，芬芳吐豔，大地那時五彩繽紛，好像一個天然調色盤。一旦
進入夏日，天氣開始炎熱，則草木葳蕤，枝葉茂盛，到處蔥鬱翠綠，這個時候春花就逐漸黯淡
枯萎。如果正值八月酷暑之際，則到處如熾燒火烤，昔日的春花妖嬈也就逐漸銷聲匿跡，這個
時候取而代之的是水中的荷花以及屋簷上的凌霄。說起凌霄，這種爬藤類的植物，好像是為夏
日而生，走在江南古鎮的巷弄，白牆黛瓦的屋簷牆上常常可以發現它枝條蔓蔓，花朵繁盛，紅
豔似火，而且天氣越熱越開花，好像溫度越高越激發出一種生命的熱情。夏天大暑之日，行走
在宏村古鎮的小巷內，抬頭仰望天空，藍天白雲之下，凌霄垂掛屋簷，凌空開放，燦爛奪目。
一個穿著和天空一樣顏色的小女孩剛好沿著窄巷行走，這個畫面美麗極了，我把相機轉成直立
拍攝，以便把人、凌霄和天空全部納入，於是有了這張夏日凌霄盛開的小巷。凌霄啊！凌霄！
在盛夏，凌霄綻放。

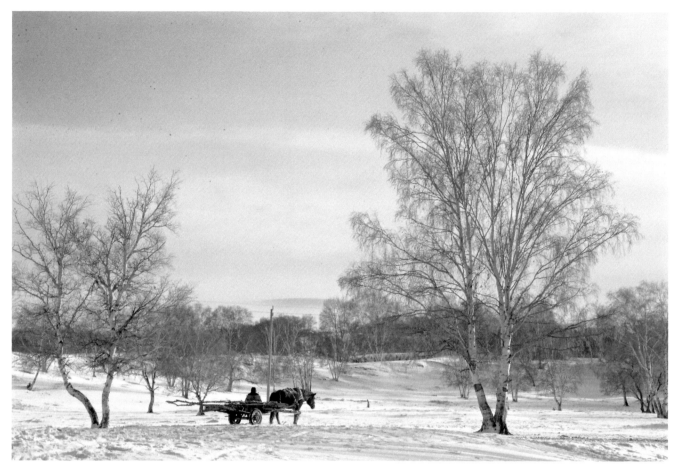

內蒙古 塞罕壩草原 2017

歸途

冬日的內蒙古草原，除了一望無際的冰雪，最漂亮的當屬雪原上的白樺樹了。雪原上若是遇著大風，那真是漫天冰雪如白砂飛天，若無風下起大雪，那又如瓊花碎玉亂墜。若是幸運碰上好天氣，無風無雪，陽光普照，那是草原最美的時刻。那時候陽光把白樺樹纖細的枝條映在雪地上，幽幽的身影和晶瑩剔透的雪地交融成一幅美麗的圖案。清晨的雪原接近零下三十度，如果不是從嘴裡吐出一些熱氣，在空中拉出一縷白煙，感覺整個空氣似乎都被凍結了。來到一處冰封的小河谷旁邊，早上的陽光特別讓人感覺溫暖，天空淡藍蒙著一層薄雲，近處白樺樹清晰錯落，而遠處小樹矮山起伏迷濛。一位駕著馬車的牧民載著幾根木材準備回家，我想這麼冷的天氣也許他正需要一些柴火，陽光此刻剛好灑落在馬身上，我拿起相機想捕捉這一鏡頭，就在人馬跑到兩棵白樺樹之間時，按下快門，把他們定格在白色的雪原之上。

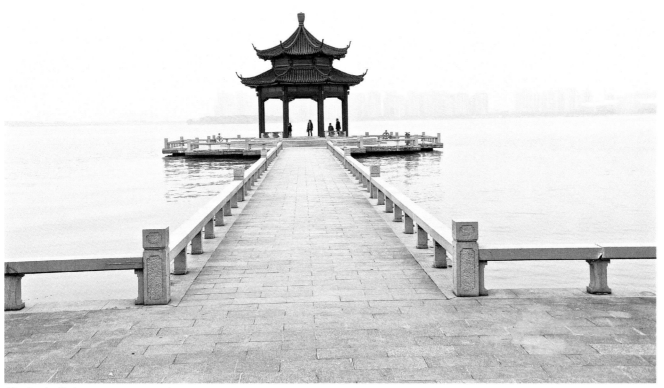

蘇州 金雞湖 2018

水岸涼亭

蘇州的金雞湖有一條著名的李公堤，李公堤上視野最好的地方當屬深入湖心的八角亭，從八角亭可以環顧金雞湖四周。沿著花崗岩的石橋走到八角亭下，這裡或坐或站眺望湖對岸的高樓大廈，蘇州最現代化的建築盡羅列於此，可以說一水之隔就從古典跨越了現代。夏日酷熱，但駐足八角亭下，湖風吹拂，全身舒暢，暑氣全消。冬日來此，雖有寒意，但只要不是颱風下雨，這裡空氣清新，四野曠寂。如果不是遊客太多，小坐涼亭，喝茶小憩，望著湖面水波浩渺，會有一種天高地迥，遺世獨立的感覺。遙看對岸車水馬龍的市區，這裡聽不到街道的喧囂，沒有摩肩擦踵的人群，彷彿隱居在另外一個世界。我佇立石橋前方，筆直地望著涼亭，通透的亭下有幾個遊人，氤氳的水面一直延伸到朦朧的遠方。於是拿起相機，拍下一個古典和現代交融一起的畫面。

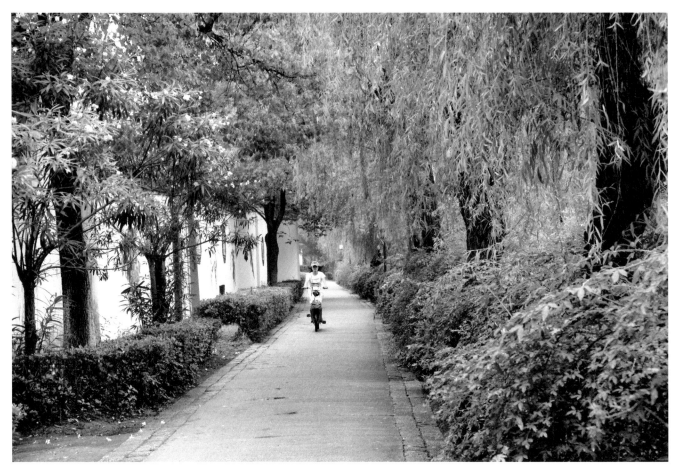

蘇州 平江路 2017

柳暗花明

　　宋代詩人陸游有一則很有名的詩句：「山重水復疑無路，柳暗花明又一村。」雖然這是陸游遊西山村時描述當時農村山野的景象，但在現代都市的蘇州，依然可以感受到柳暗花明的情景。蘇州的平江路是一條歷史文化老街，臨河兩岸商家古老的建築林立，小船的搖櫓還不時從橋下擺盪而過。平江路沿河兩岸柳樹成行，入夏之後柳條濃密幽綠，而其他花卉綻放鮮明，漫步沿河小徑，也常令人有柳暗花明的驚歎。我剛好在一個初夏的早上，走在這樣一條綠蔭蔽天的小徑，前方柳葉低垂，繼有白色夾竹桃盛開明亮。一位騎電動車的女子剛好迎面而來，天光在路上明暗交錯，我想起陸游的詩句，拿起相機，按下快門，拍下了一條老街讓人憶起的昨日風情。

門內的小孩

安徽省宣城市涇縣的桃花潭因李白的一首詩《贈汪倫》而名聞遐邇。春日的桃花潭雖然桃花不多，但是依然沿著一泓清澈的潭水美麗綻放。桃花潭園內有一些古建築，典型的徽派建築，白牆黑瓦，雕樑畫棟。我沿著木製階梯登上一座古宅的二樓，從二樓的採光陽臺回頭看我來時的門洞，那是一扇用花崗岩砌成的門，鑲崁在一片巨大的粉牆中間，粉牆之上是瓦當整齊排列的屋簷。藍天有些淺淡，而午後的春光，把側面的屋簷斜映在白牆的的一角，剛好影子切過門洞的下方。我想拍一張白牆黑瓦掩映著光影的徽派建築，剛好一個從門洞鑽出來的小女孩，穿著紅衣黑裙的漢服，就在門洞的出口與我目光交匯，短暫佇立。我毫不猶豫地按下快門，讓這古樸雅趣的一幕，定格在李白曾經造訪過的地方。

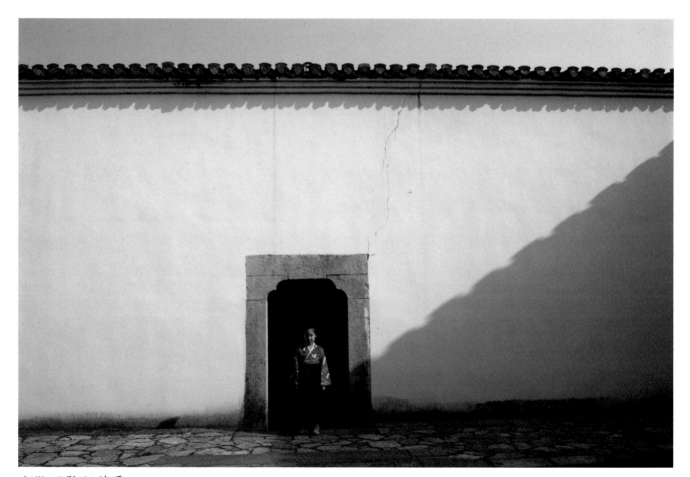

安徽 涇縣 桃花潭 2019

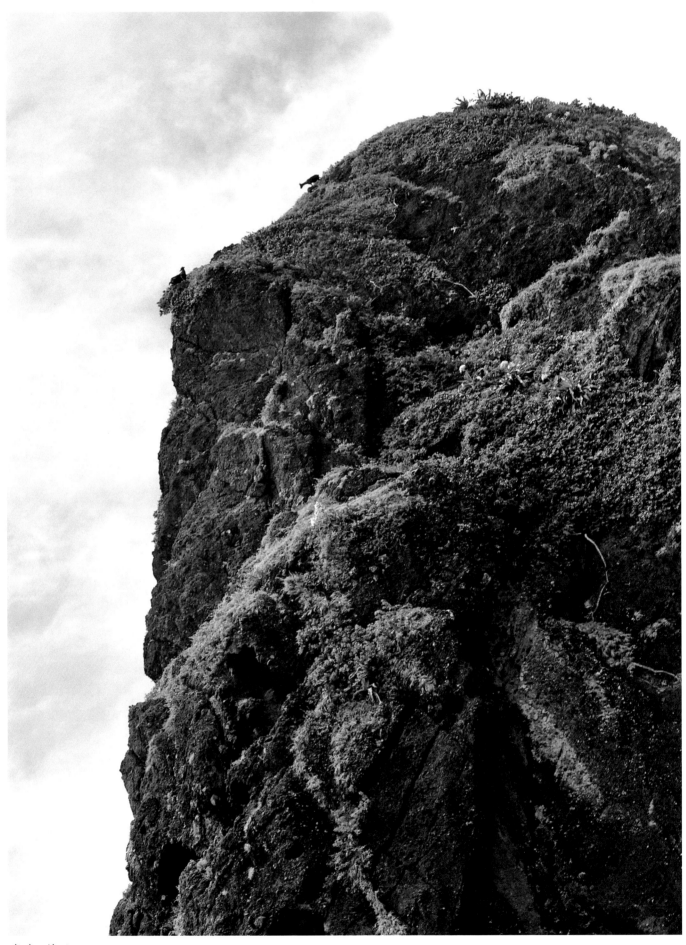

臺東 蘭嶼 2013

崖頂的山羊

蘭嶼這個小島，昔日因整個島嶼遍佈野生蘭花而得名。如今這個小島，野生蘭花已不易覓見，倒是到處可以看到山羊的蹤跡。蘭嶼的山羊常常位於懸崖峭壁處覓食，有時令人看了不免心驚膽顫。蘭嶼是遠古火山熔岩從海底噴發的遺跡，故山體皺摺烏黑，而長在上面的小草看起來特別鮮綠。騎機車繞行在環島公路，藍天白雲，海天一色。經過一處山崖，抬頭仰望，崖頂有兩隻黑色的山羊正在吃草。山勢險峻，雲彩淡薄，黑羊看起來相當渺小，如果不特別注意，很容易就被忽略。我佇立山下，危崖陡峭，感覺小小的山羊好似站在雲端，這個情景令人羨慕又害怕。我拿起相機，調到廣角，讓高聳的山體儘量入境，稍微傾斜角度讓山勢更加有些張力，在強勁的山風吹拂之下，拍下這張崖頂的山羊。

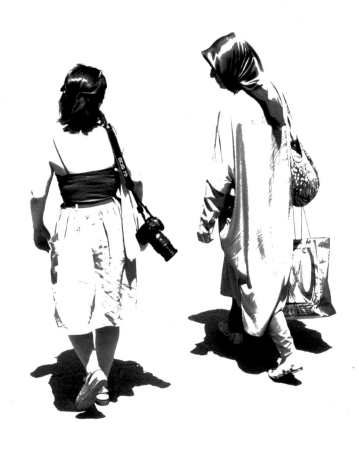

土耳其 伊斯坦堡 2015

交談者

穿長袍和包頭巾是伊斯蘭教傳統的女性服飾，感覺比較保守，而以基督教為主的歐美女性服飾相對比較開放，這是文化和宗教上的差異。在土耳其伊斯坦堡的街上，剛好有兩位女士走在一起交談，一位穿著長袍，裹著頭巾，背著肩包，提著袋子；另一位穿著裙子和露背上衣，背著相機而頭上頂著太陽眼鏡。當時正值中午，強烈的陽光從頭上方向把兩個人的身影壓縮在地面，地面淡淺色的花崗岩反光強烈，而我拍照時用手動曝光忽略了這個因素，故影像成型後變得曝光過度。現在的電腦後製能夠輕而易舉地解決曝光不足的問題，但對曝光過度尤其嚴重曝光過度，基本上很難補救。過度的曝光已讓顏色的飽和度降得很低，因此唯一能補救的便是乾脆把色彩飽和度調降成黑白色調，然後把對比度增加。於是兩個迴然不同文化和服飾的女子，在完全沒背景的畫面下，便簡潔而同框出現在這幅相片中。

黃昏的昆明湖

北京西北郊的頤和園是清朝的皇家園林，園內依山傍水，山是指萬壽山，而水就是昆明湖，湖上有一座漢白玉砌成的十七孔橋叫玉帶橋。湖泊面積寬大約占整個園區四分之三，這裡景色秀麗，風光旖旎，乾隆曾於湖上泛舟並寫下詩句：「何處燕山最暢情，無雙風月屬昆明。」夏日的昆明湖，湖面碧波蕩漾，湖岸柳樹搖曳，人們泛舟湖上，宛似江南。而冬天的昆明湖，湖水結冰，柳條蕭瑟，大人小孩溜冰湖上，不亦樂乎！隆冬來到北京除了品嘗烤鴨、涮羊肉、爆肚、炸醬麵、驢打滾等當地美食之外，當然不能錯過頤和園的湖光山色。來到昆明湖畔，走著走著便已入暮，湖上溜冰的人群已大部分散去。夕陽西下，天空和湖面映著黃昏的霞光，遠處河堤矮樹朦朧，而眼前柳條稀疏清冷，一位穿風衣的男子在冰上行走。我拿起相機，記錄當下的風情，想起古代帝王的無雙風月，留下這張夕陽晚照。

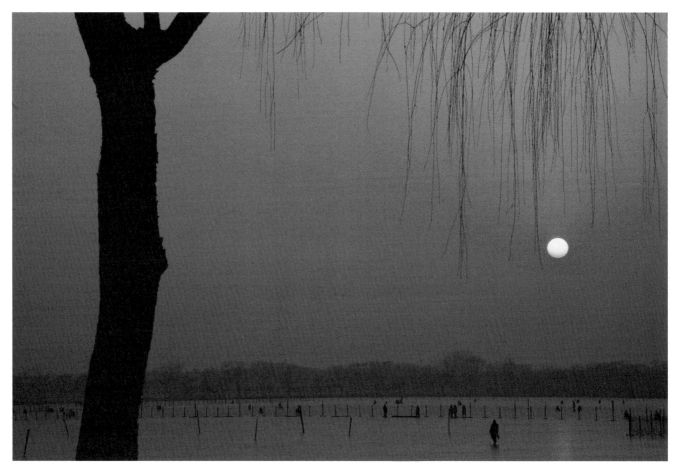

北京 頤和園 2015

帶狗蹓躂

如果規定出門只能帶兩樣東西，現代人毫無疑問的會選擇鑰匙和手機，甚至連鑰匙也不見得是
必要。因為很多人家中的門鎖已是密碼或指紋辨識開鎖，而人臉辨識也已在開發應用，況且電
子支付早已取代許多現金付費，最後出門唯一要攜帶的東西就只有手機一項。手機應用得包山
包海，無遠弗屆，已是現代生活的顯學，很難想像沒有手機的現代人怎麼過活。石湖是蘇州市
區近郊的一處休閒景點，這裡依山傍水，湖面碧波蕩漾，湖岸垂柳柔黃，平日很多人喜歡來此
散步遊走。初春來此，新柳冒芽，仍有寒意。路過一處湖面，有一對男女牽著一隻小狗蹓躂橋上，
小狗穿著背心，兩人手持手機，女子還邊走邊刷屏，橋上的人、狗倒影清晰，一一映在盈盈水
波之中。我剛好站在湖水另側的路邊，於是用相機，記錄了這個時代人們生活休閒的寫照。

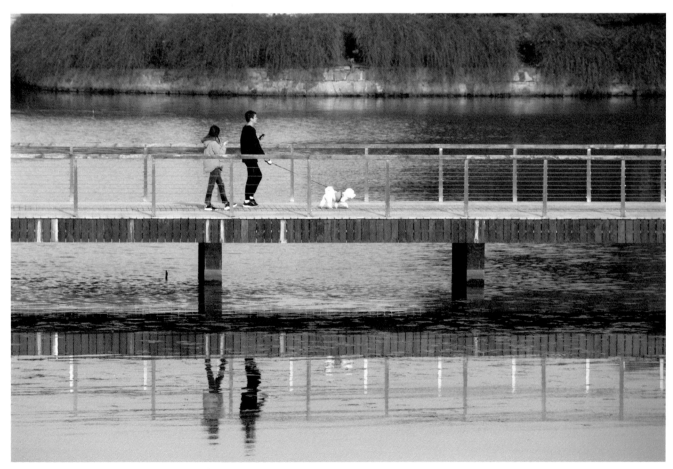

蘇州 石湖 2019

蘇州　護城河 2018

護城河畔

蘇州自古人文薈萃，名人輩出。但蘇州人尤其古城區最不會忘記的應該就是伍子胥了。伍子胥於兩千五百年前奉吳王闔閭之命興建的闔閭大城（後稱姑蘇城），到現在街道和水道都還在使用，尤其是沿著護城河繞行的步道，成了市民最佳散步和慢跑的地方。另外護城河也是遊船的美麗風景線，河畔多處除了古蹟名勝，也有幾處可以喝茶和喝咖啡的地方，但令人最羨慕的應該是可供釣客消磨一整天的絕美釣點。沿河多處岸邊有太湖石高低堆磊，如若剛好位於樹下，盤坐太湖石上垂釣自然也甚愜意，但更讓我驚豔的是垂釣於柳暗花明處。雖說夏末入秋，天氣還是熱的，一位釣客在一片濃密的柳蔭下面河垂釣，旁邊是一樹盛開的夾竹桃。我在河的對岸，望著枝條翠綠柔黃，花朵鮮紅明亮，把相機鏡頭調到廣角，從盈盈水波、灼灼桃花到款款柳浪，以及一個不知名的釣客，全部納入我的畫面。

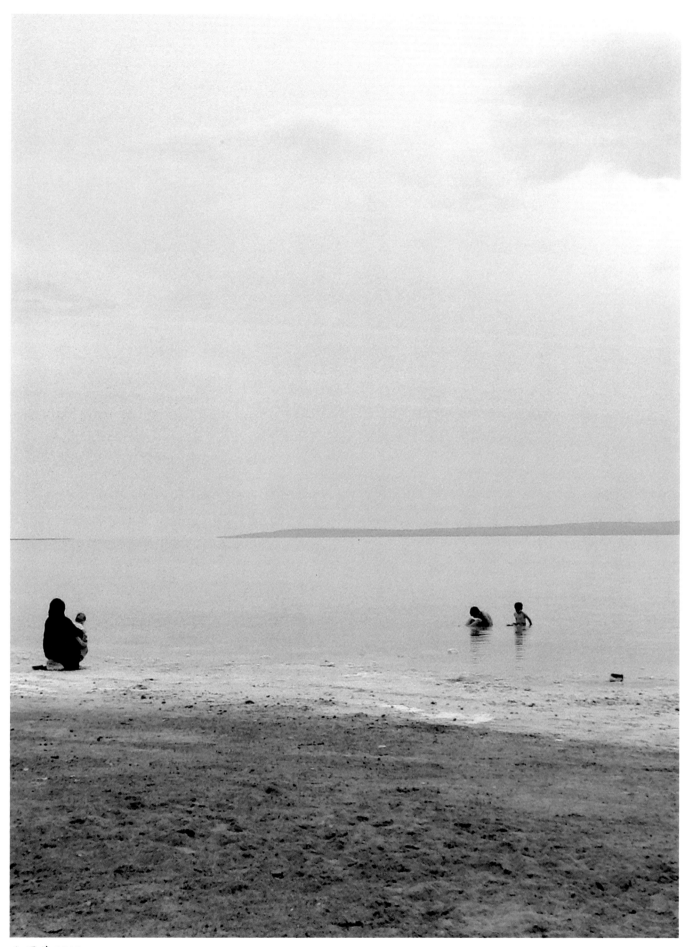

土耳其 2015

鹽湖戲水

攝影領域很寬廣，因而主題和風格迥異。有一派人是以極簡風格著稱，這類照片以黑白攝影為主，稱為極簡攝影。我也喜歡極簡攝影，讓畫面以極簡的元素來呈現攝影的美學。極簡攝影以景物為主比較容易，若是要人物和景物都極簡，除非特別安排，模特處於事先設計的位置，否則可遇而不可求。春末，在土耳其一個鹽湖旅遊，這裡遊客來來往往，有很多人都跑到湖裏戲水，尤其青年男女。而有一家四口也到此遊玩，一個母親帶著三個孩子，比較大的兩個小孩下湖戲水，當母親的擔心小孩的安全，抱著尚在襁褓之中的那個，坐在岸邊盯著小孩玩耍。小孩坐在淺灘弄水，背後是平緩的沙丘以及薄雲的天空，前景可以看到泛白的鹽灘，以及裹著頭巾的女人和小嬰兒的背影。這樣的人物組合和背景非常簡潔，適合用黑白色調來呈現，於是我用相機在土耳其鹽湖岸邊記錄了一家四口，那種隔著一灣湖水卻親情心繫的畫面。

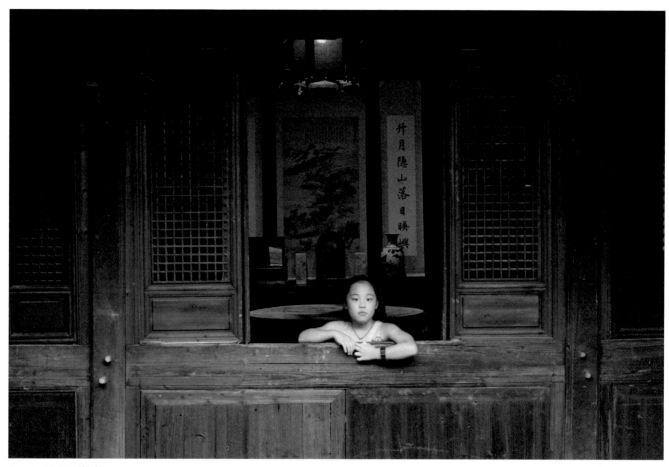

江西 婺源 篁嶺 2019

古宅童顏

　　小孩好動又不聽使喚，拍照不太好拍，但小孩純真比較自然，從這個角度看，又比較好拍。大人則剛好相反，大人可以配合拍照，比較好拍，但思想複雜，有時過於矯揉做作，反而拍不好。江西婺源春天最有名就是看油菜花，但來到婺源篁嶺已是接近夏秋之交，正好趕上篁嶺曬秋，農家把夏季收成的農作物用很大的竹篩架在屋頂曬乾。這個山中古村落，依山而建，房子隨著山勢高高低低，錯落有致。從這裡可以眺望山下的梯田，畦畦相接，阡陌縱橫。村落地處偏野，遺世獨立，至今仍保留很多徽派古老建築。小孩好奇在古宅內鑽來跑去，在閣樓的客廳剛好有兩扇木牖敞開，面對一口露天天井，小孩攀窗佇立，光線很好。就著背後客廳的字畫和昏黃的燈火，我用相機，把小孩純真的童顏，定格在古宅歲月的光輝裡。

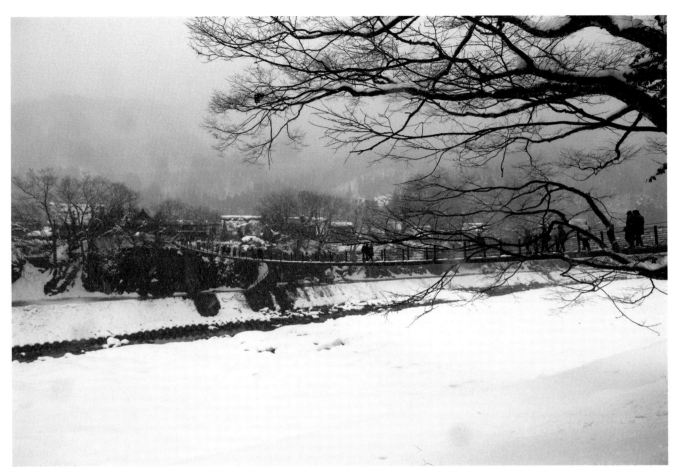

日本 岐阜 白川鄉 2019

風雪中的吊橋

北國的冬天白晝很短，尤其下雪的午後，天黑得很快。隆冬的白川鄉，早已到處冰天雪地，就連通往合掌村的河流也已積滿厚厚的白雪。在這樣一個飛雪漫天的季節來此，通往村落唯一的捷徑便是一條橫跨河谷的狹窄吊橋。其實從橋的入口這端眺望遠處村落，除了群山朦朧的黑影以及樹梢稀疏的枝條，基本上看不出村落長什麼樣子。而蒼茫天地之間，好像一切都枯寂沉默了，如果不是吊橋上還有一些移動的人影，感覺連空氣都要凍住了。在這樣的天氣拍照，如果拍大場景那就只有黑白色調，何況雪花到處亂竄，把相機鏡頭和機身粘黏得到處都是。正好有少數行人穿著比較鮮豔的大衣走過吊橋，否則我都想放棄拍照了，於是跑到一棵大樹下，轉身背對風面，避免飛雪打到鏡頭。為了讓大樹上頭的積雪也能涵蓋，我把相機調到廣角，把河谷的白雪、迷濛的山村以及行人路過風雪中的吊橋，一一收納到這張照片裡。

蘇州　盛家帶 2017

花下過客

六月，走到山塘街盛家帶附近，白色的夾竹桃滿樹綻放，春風吹來搖曳如飛雪。此處剛好有一座古老的花崗岩拱橋橫跨河面，我沿著石階拾級而上，登到橋中央左顧右盼，可以望著一灣河水蜿蜒而來又迤邐而去。再回首剛剛登橋的小路，蜂巢形的石板鋪於路面，路邊是一間民房的大片粉牆和幾扇窗戶。我登高臨下，決定在此等候一位行人路過，就在高高的白色花下，完成我想像中的花下奇遇拍照。頓時心中閃過許多念頭，有窈窕淑女路過固然最好，不然來個騷人墨客也行，或者來個頑皮小孩也不錯。等了半天沒有任何收獲，正想放棄，忽然聽到有一點動靜，結果一位資源回收的大爺，騎著單車衝入我預設的陣地。我的花下過客就這樣在意料之外完成了，拍照有時要靠老天賞賜，而你永遠不知道老天會給你什麼禮物。

盛夏的庭院

安徽歙縣現隸屬黃山市，在古代是徽州府的所在地。歙縣也是徽州文化的發源地，徽商、徽菜、徽墨、歙硯都源自於此。而歙縣的徽州古城還與山西平遙、雲南麗江、四川閬中，並稱中國四大古城。夏天來到歙縣，天氣非常炎熱，遊罷古城，入暮之後到新安江遊船，才感覺江風涼爽一些，江上岸邊有一處三角亭，記載是李白來此問路的地方。徽菜由於歷史文化因素，口味偏鹹偏重，臭鱖魚和毛豆腐是名菜，但吃完感覺不太適應，倒是黃山燒餅，香酥脆甜頗為對味。來到一處民國初年的老房子，庭院裡面樹木高大，濃蔭蔽天，特別是桂樹古老粗壯，令人嘖嘖稱奇。天氣酷熱，院內天光掩映，坐在樹下喝茶，樹上蟬鳴鳥叫，店家老闆還送上冰涼西瓜，令人感覺格外涼爽舒適。質樸的庭院，樹下掛著鳥籠，簡潔的建築，庭前放著腳踏車，而小孩在廊下的吊床上蕩來蕩去。在這樣酷熱的天氣裡，難得有這麼一個靜謐的避暑角落，我決定以桌上的西瓜和茶當前景，用廣角鏡頭，把整個情境融入在一座盛夏的庭院裡。

安徽 歙縣 2019

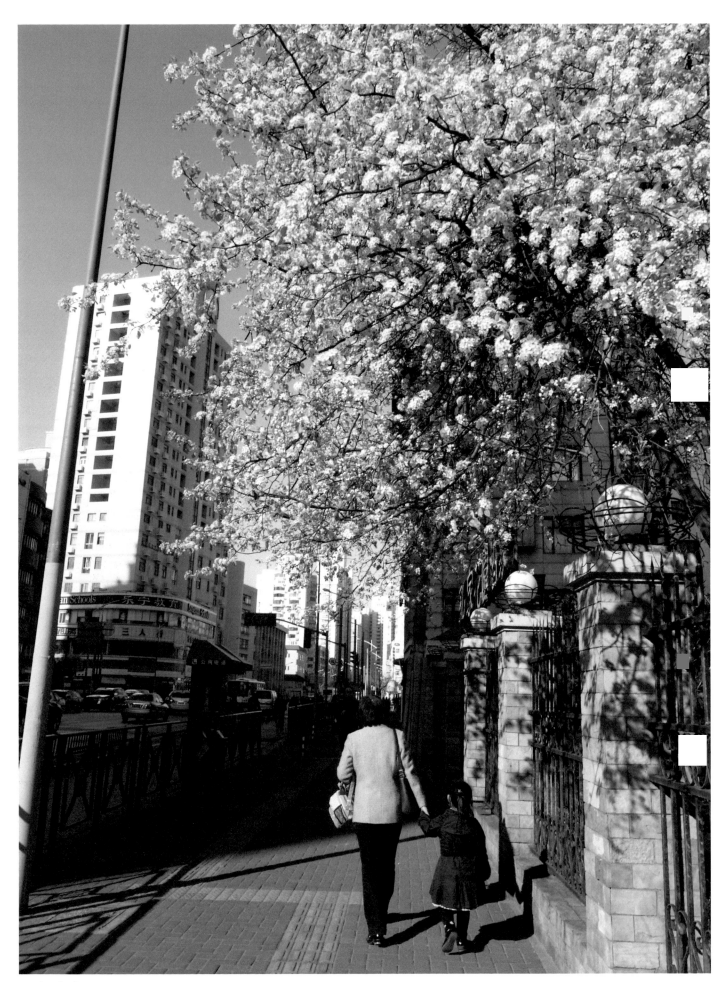

上海 徐家滙 2014

春暖花開

上海這個大都會，臥虎藏龍，同時也是龍蛇雜混。下到販夫走卒，上至達官顯貴，從藍領工人、白領上班族、老闆到企業家。這裡是中外人士的大鎔爐，也是中國商業金融中心，同時又是小資的天堂。上海的建築，現代化高樓大廈之間夾雜著老房子、老洋房、私人花園和別墅。路過高樓林立的一條街道，一處私人花園的梨樹延展出牆，鮮綠的嫩葉剛剛滋長，白色的花朵枝頭綻放，圍牆上映著鮮明的枝條身影。一位奶奶牽著孫女的小手，走過樹下的人行道，此刻陽光明媚，春暖花開，我拿起相機拍下這偶遇的溫馨時刻。

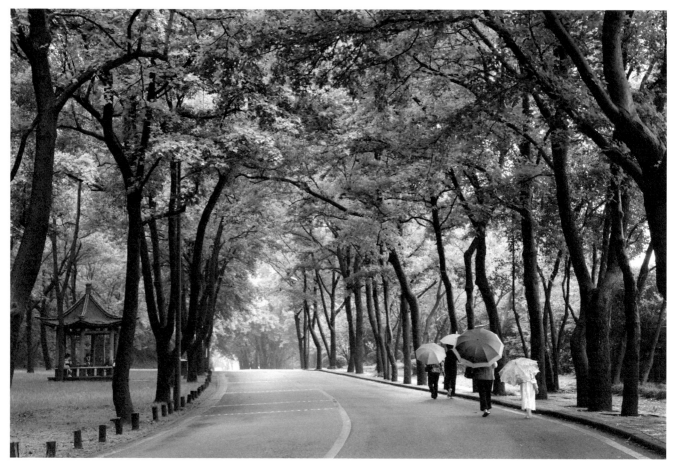

無錫　黿頭渚 2017

林蔭大道

太湖是一個跨江蘇、浙江兩省的廣大湖泊，水域遼闊，風光旖旎，而太湖之濱的諸多景點中，江蘇境內的無錫黿頭渚被封為第一。此地是太湖水岸突入湖中的一塊瀕水陸地，狀似大龜的頭部，故名黿頭渚。黿頭渚最有名是每年春天的櫻花，但即便不是櫻花盛開時節，這裡依然景色秀麗，值得一遊。工商業發達的現代，全球氣候變暖，四季更迭的時間已和古代有所差異，入秋之後城市街道依然相當炎熱，烈日之下外出還得撐傘。初秋來到黿頭渚，這裡綠色植披廣大，氣溫明顯低於城市，走在通往太湖湖岸的大道上，兩邊古樹參天，在天空交織，宛似一條翠綠隧道。雖說濃蔭蔽天，但天光從樹梢空隙照映，感覺明暗交錯，令人相當舒服。一群人撐傘，剛由後頭的陽光照耀處走入，也沒收傘，而路邊的涼亭綠草如茵，有人閒坐其中，這一動一靜正好為畫面取得一種平衡，而路的遠處剛好天光明亮猶如一個出口。這個情景讓我感覺身心舒爽，於是隨手拿起相機，即興地拍下這張黿頭渚的林蔭大道。

視覺的對比

攝影和繪畫最大的差別，在於自由度的掌握。繪畫根據作者個人的思想，完全可以自由構圖，並且加減畫面元素的佈局。而攝影以實體構圖，只能是畫面位置的調整，動態物體的加減完全是時機的掌握，除非是事先安排放置的實體，不管是人物，動物或靜物。當你的靜態畫面已經掌握，而你剛好掌握了動態物體進入你的構圖，這個元素是你期待增加進來的，那自然會有一種流暢感。如果是刻意安排的動態元素，那種意識性的表演有時會流於形式，而有一種停滯性的呆板感覺。因此攝影的構圖和佈局，在那種偶遇性的掌握，變成一種難得的機遇。湖岸邊的一排大樹高聳濃密，一直延伸到到湖心的方向，遠方的湖岸一排矮樹，籠罩在霧靄蒼茫之中，此刻剛好一對男女走在枝幹繁茂的盡處。我覺得這樣的視覺對比有一種開闊性，於是趁著人即將消失在畫面之前，趕緊按下快門，把動態元素固定在左下角，完成了這張照片。

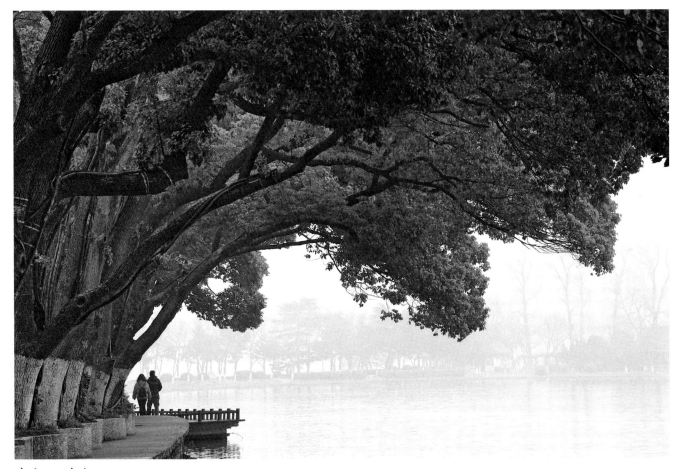

南京 玄武湖 2018

白鴨戲水

夏日的獅頭山山色蔥鬱，到處蟬鳴鳥叫，雖然天氣酷熱，但山路兩旁古樹參天，綠蔭之下感覺涼爽許多。而山澗溪流，水聲淙淙，若是打赤腳去浸泡一下，再掬兩掌清流洗把臉，那就更加沁心舒爽了。不過最令人羨慕的是一群白鴨，戲水在清澈見底的溪流裡，用嘴巴清潔自己的羽毛，還不時把頭潛入水底鑽來鑽去。溪水通透有如無物，可以看到河床上的大大小小石頭，在天光掩映下形成亮暗不一的色調，白鴨生性好動，呈現各自戲水的姿態。這樣的畫面非常適合用黑白照片來表現，鴨子的純白色和河床的石頭以及天光的陰影，形成較大的黑白對比。於是在溪邊看著鴨子悠遊自在，自己也已暑氣全消，拿起相機拍下一群白鴨戲水的清涼畫面。

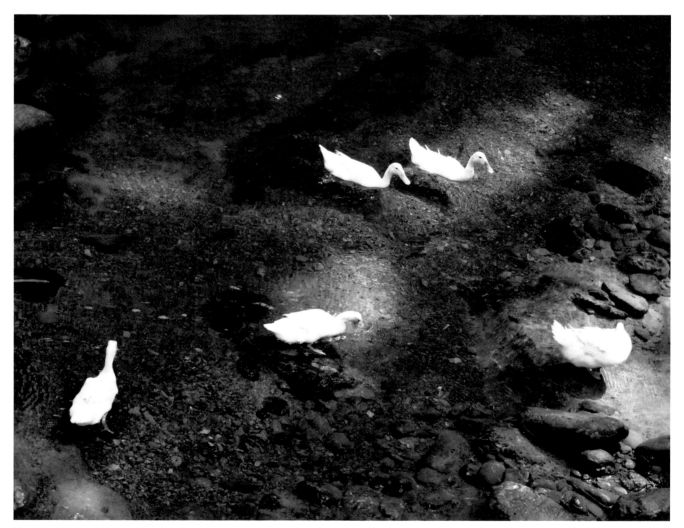

新竹 獅頭山 2017

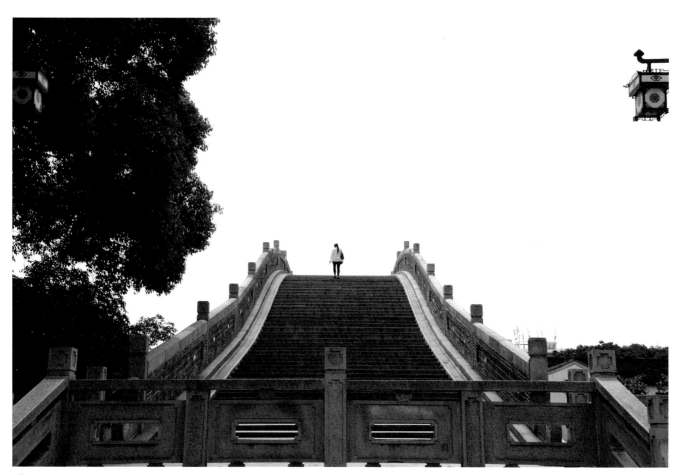

蘇州 護城河 2017

橋上的女子

「稍縱即逝」這句成語，對攝影者來說，最能深刻體會。拍照時機的掌握至關重要，拍人物對時機的拿捏，主要是掌握人物的表情和肢體語言，而對大格局的構圖來說，人物只是整個畫面中的一個元素，但放在哪個位置就至關重要。這個概念和中國繪畫有異曲同工之妙，中國繪畫中的工筆不管是人物、動物、植物或物體，講究的是其局部細微的表現。而寫意常常是山水大景，但景中出現等比例的人物、動物、舟楫、房舍等等。那樣的主體只是整個畫面的一個元素，通常不大，但位置的安排才是關鍵，這就考驗作者的審美風格。橫跨護城河的花崗岩拱橋，剛好有一位女子拾級而上，我在橋下望著像馬鞍一樣曲線的石橋，估算著女子即將要通過的路徑，而我的相機早已對著石橋儘量讓兩邊對稱。就在女子站上石橋的制高點，也是我想要讓人擺放在畫面的最佳位置時，我毫不猶豫地按下快門，完成了像中國山水寫意一樣的手法，把想要的主體描繪在最佳的視覺位置上。

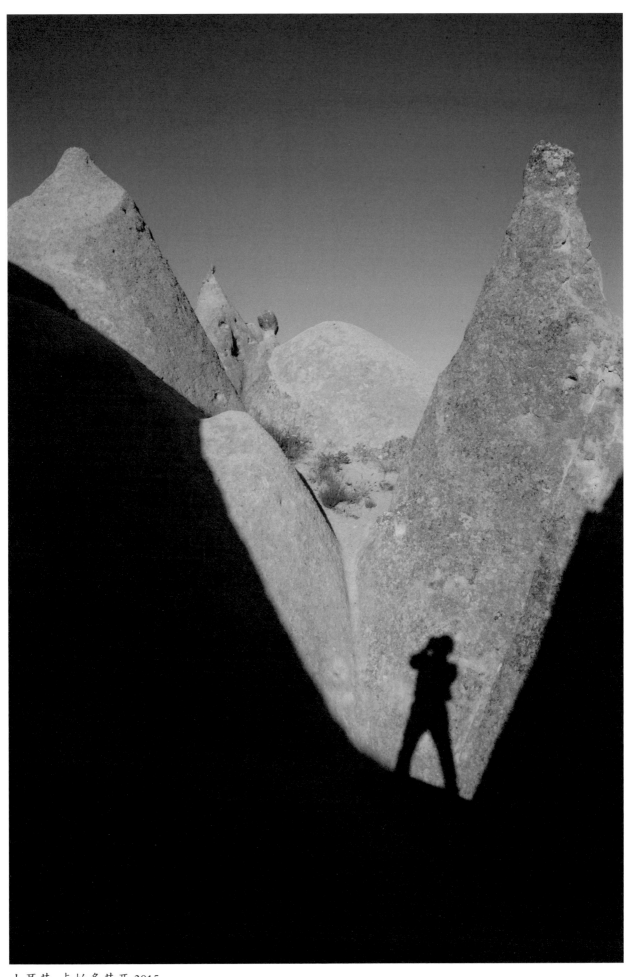

土耳其 卡帕多其亞 2015

一個人的山谷

土耳其是個農蓄牧大國，物產豐富，同時也是世界三大美食國之一。世界三大美食國除了中國和法國，還有土耳其。土耳其位處歐亞大陸的橋樑，在文化和飲食方面，兼具東西方交融的特色。土耳其同時也盛產香料，西餐中常用的香草這裡更是一應俱全。春天來到土耳其的卡帕多奇亞，這裡以奇特的山岩和地貌聞名。我來到一處巨石林立的山谷，山谷裡大部分是光禿禿的岩體，長得奇形怪狀。倒是谷底開著各種野花和長滿各種香草。黃色的蠟菊，藍色的鬱金香，點綴整個山谷。而令我最驚訝的竟是，百里香、鼠尾草、薄荷、小茴香、迷迭香等各種香草散佈各處，我像一隻小狗尋寶一樣，到處撥弄嗅聞它們的香氣。天空蔚藍，春風送暖，我沿著小路迤邐前行，上竄下跳，走到一個谷地起伏的高點。此刻，陽光燦爛，把我身後的巨岩和我的影子映在一個無人的山谷裡，於是拿起相機替自己拍了一張獨影。

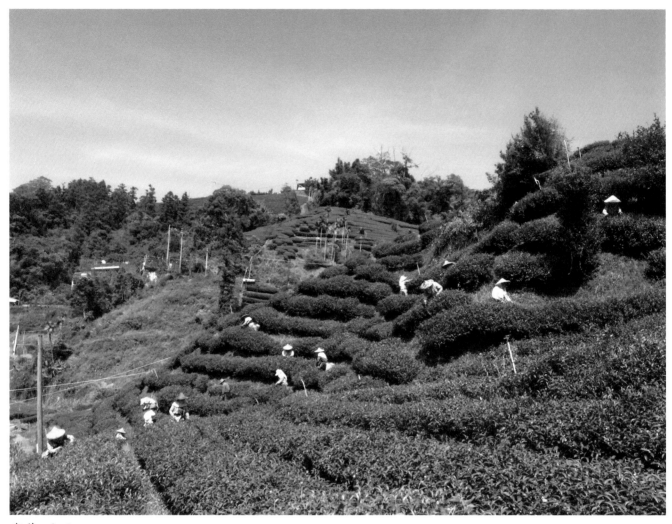

嘉義 瑞里 2017

採茶滿山崗

有一年的同學會在瑞里舉辦，當天風和日麗，青空朗朗，大夥沿著田間小路三三兩兩結伴前行，邊聊邊走剛好碰上一群採茶的婦人。在一畦畦長滿綠茶的山坡，採茶婦人由低至高，佈滿了整個山野，我剛好手邊有一臺小型的傻瓜相機，於是隨手拍了這個畫面。拍照有時首重機緣，單眼相機固然解析度好，功能強大，但體積和重量都較大，往往也無法隨身攜帶。當遇到想拍的畫面，不管手邊有什麼拍照工具都無所謂，掌握當下的機緣比較重要，畢竟機不可失，而且攝影的人都知道，很多時候擦肩而過，不可重來，攝影的稍縱即逝更是讓很多攝影愛好者刻骨銘心。蔚藍的天空，薄雲如絲，青翠的山崗，採茶正忙。秋高氣爽，惠風和暢，我一面聞著遠處飄來的茶香，一面記錄了農村婦女採茶忙碌的景象。

賞楓漫步

人生有很多追求，但也有很多虛幻。道家講道法自然，人應該因循大自然的規律，天人合一；人有生長衰滅，時有四季輪迴。春天就要踏青賞百花齊放，察覺生命萌芽滋長；夏天最好呼嘯林野濯足清泉，感受生命苗壯繁茂；秋天適合登高觀雲賞楓漫步，體會生命蕭索收斂；冬天恰宜窗前賞雪燈下讀書喝茶；了悟生命回歸平淡。秋天最美的雅事便是賞楓了。從生物學來說，天氣變冷，陽光轉弱，秋天的樹葉光合作用停滯，便由綠轉紅了。而從人生的意象來看，這個豔紅恰是生命由盛而衰的轉折，好像青春消逝之前的回眸一笑，是自然回歸的一種美感。藝術家說滅寂之前的美是一種極至之美，因而唐代杜牧有「霜葉紅於二月花」的詩句。帶著寒意的天平山，一對中年夫妻漫步在楓林樹下，我剛好在一條小徑偶遇，於是用相機像隨意寫生一樣，把他們描繪在我秋天的筆記本上。

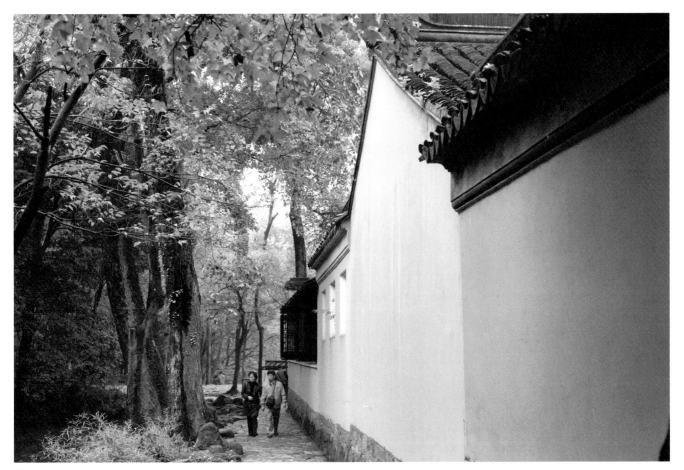

蘇州 天平山 2016

海邊

高高的椰子樹，枝幹修長，樹下一位女子獨自斜靠在沙灘上，望著遠處的碧海雲天，波瀾微微泛起的海面，最盡頭有幾艘船隻分列在水平面上。這是夏日的海邊風情，假如畫面沒有其他元素，那麼整張照片的重心都位於最左側，還好右邊的上空有一點椰子樹的枝葉，並且右側中間露出了一點點小島的角落。但最重要的是剛好有一位男子站在右前方的海水中，露出半截小小的身影，這樣就平衡了整個畫面，讓畫面不至於左重右輕。攝影雖然強調主體的突出，但也講究整個畫面的平衡，有時看似不怎樣的小物體，卻有四兩撥千斤的功效，在創造平衡的時候，釋放出一種美學，這就是平衡之美。平衡會讓畫面看起來比較穩定，視覺上的穩定會在觀者的心裡停留比較持久，因此不是特別強調主體突出的作品，平凡中也有一種淡然安逸的感覺。有一些作品，本就是日常生活的寫照，不一定非要找個模特來凸顯什麼不可？因為有些畫面就是普羅大眾的本來面目，不用刻意去裝飾或表演。

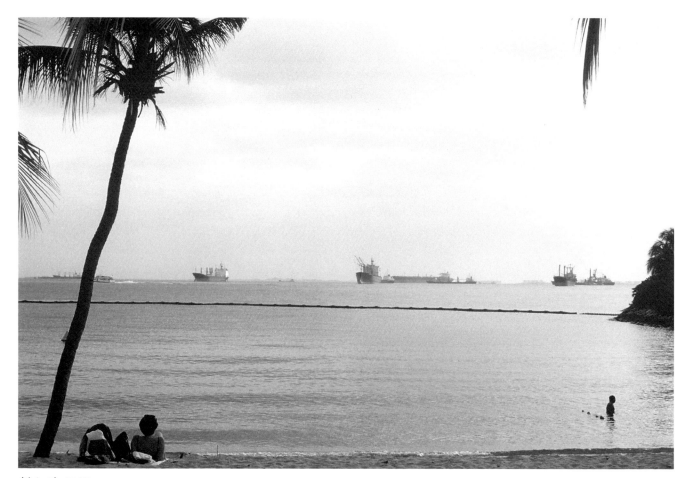

新加坡 1997

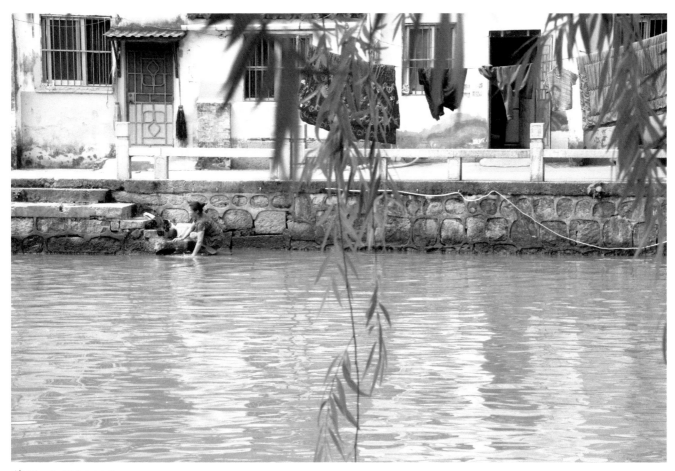

蘇州 山塘河 2017

枕水人家

江南古鎮,小橋流水,枕水人家,臨河而居。很多江南古鎮的民居現在依然是保持著古老的風貌,門前或屋後就是那川流不息的河水,自古以來人們就在河邊乘船或洗滌,至今依然不變。蘇州的山塘河邊就是這樣一條古老的街道,從閶門到虎丘,這裡古代許多名人像明代風流才子唐伯虎等都曾在這一帶遊歷。夏日的山塘河,柳條青翠,流水盈盈,臨河人家,婦女在乘船碼頭洗滌衣物,並在河邊曝曬衣服和棉被。古鎮拍照,當然有許多人喜歡拍文青少女或者古典美女的復古照,而我則隨意亂竄,遊走在柳暗花明之間,在水路並行和街僑相接之處,一邊感受古鎮千百年的文化傳承,一邊用相機記錄了枕水民居質樸生活的寫照。

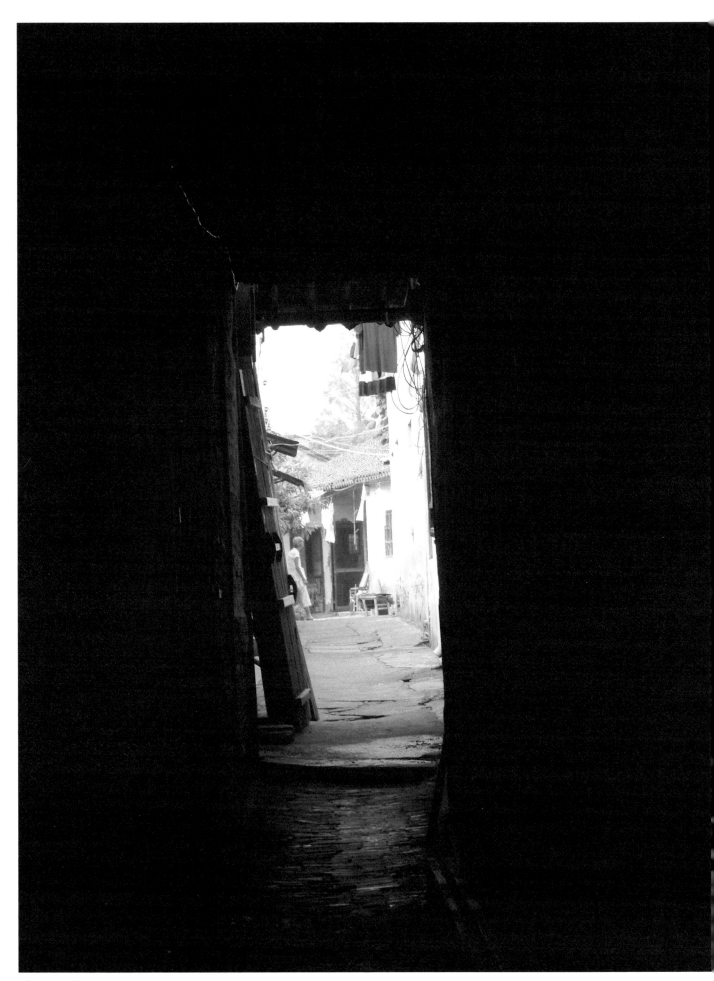

蘇州 周莊 2013

古鎮的巷弄

周莊是有名的江南水鄉，吸引很多中外遊客前來旅遊，另外由於有著很濃的古典風情，很多文人和畫家都曾駐足於此寫作或作畫。周莊同時也是喜歡攝影的朋友的熱門地點，除了小橋流水，河上小船搖櫓，這裡也有許多明清時代的老房子，我便是慕名而來的拍照者之一。走在石板路的街道，不時還可以發現有許多巷弄與之相連，老房子除了沿河臨街是經營商店之外，巷弄裏面更多的是當地的民居。當地民居至今依然有很多老百姓在此生活作息，我沿著狹小的巷弄到處亂轉，有時進入陰暗的角落，感覺前方沒路了，但往前一探卻是柳暗花明，原來巷弄之內還有巷弄，這就是古鎮令人驚豔的地方。在一處幽暗的巷弄透看一扇開倚的木門，發現別有洞天，裏面天光乍現，有位老婦人倚在枇杷樹下曬太陽。我拿起相機，拍下這一幕，留下古鎮巷弄民居樸質生活的寫照。

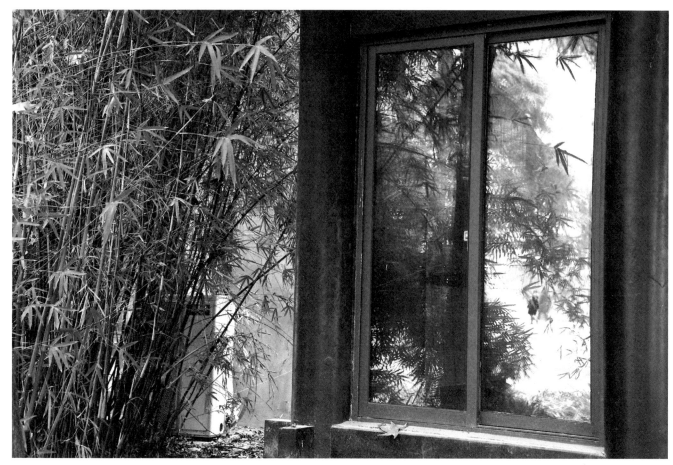

南京 玄武湖 2018

虛實之間

攝影的範疇很廣,拍攝的手法更是五花八門,不管主題為何,最後都是一種光影的呈現。早年攝影除了自然風景、人物特寫之外,也曾熱衷於街頭寫實拍照,但多年之後卻比較喜歡一種虛實之間的藝術美感。虛實之間的攝影創造也有一些人是在室內創作完成,但我喜歡在大自然中去發現,在旅途中去偶遇,於人生的機緣裡去定格某個時空的畫面,一種自得其樂的生活美學。在一處老房子的窗前種著一叢綠竹,竹子的枝葉在窗上映出朦朧而通透的身影,一對男女,男著黑衣,女穿紅衣,並肩走過對面的小路。這個鮮明的身影雖然尺寸很小,但對整個畫面有畫龍點睛的功效,而我的時間只有一兩秒,因為這兩個小點在竹葉的枝影空白處,只有非常短暫的停留。我非常直覺地把握了這樣的時空機緣,在虛實之間,把猶如水墨一點的人物定格在一扇玻璃窗的光影裡。

冬日風情

攝影的美學見仁見智，這取決于攝影者本身的美學修養，而攝影途中的甘苦和樂趣，也只有攝影者本人才能心神領會。時下有很多風景大片都是請來模特或者是擺拍表演，風景固然很美，但擺拍表演的意義和美感也是南轅北轍，而拍攝動物特寫更有人是以虐待動物來完成的，就令人格外不恥。我看過拍荷花最噁心的畫面，是用口水噴在荷花或荷葉上，用來製造所謂的朝露效果，荷花是何等的清亮秀麗，製造這樣虛假的畫面，其實是品味的趨於敗劣。擺拍只要不破壞環境、虐待生物或品味敗劣，基本上我還是睜一隻眼閉一隻眼，各取所需罷了，但可能很多照片都很相似。我一向比較傾向於從大自然的機遇中去取景，機緣到了就拍，沒有適當的機緣就不拍，景物再美，也沒有非拍不可的遺憾。冬日的白川鄉合掌村，到處積雪濃重，遠方山色茫茫，只有路旁的一處黑松林依然昂首挺立，一對情侶牽手走過斜坡上的小路，旁邊的小木屋覆蓋著厚厚的白雪。這個自然的畫面讓人有一種天地寂寥，人間溫暖的情懷，我本就喜歡這種好像小說或電影裡面情節一樣的故事，只是剛好有緣用相機來詮釋此刻的冬日風情。

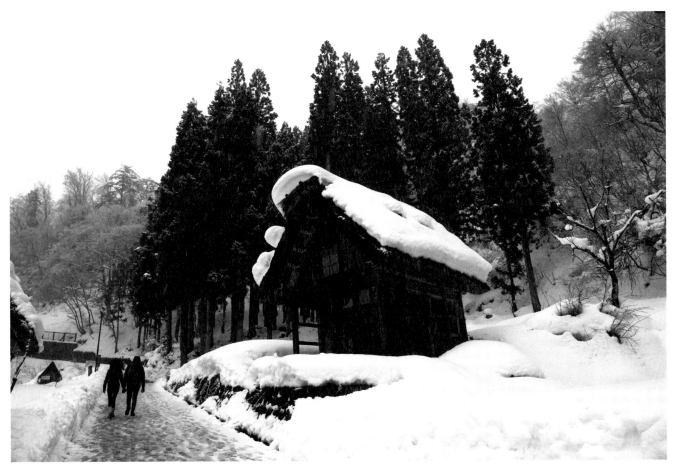

日本 岐阜 白川鄉 2019

南投 杉林溪 2019

撿花瓣

初春的杉林溪寒氣瀰漫依然，倒是芳草逐漸鮮綠，而滿山的櫻花正豔。杉林溪最漂亮的是沿著溪谷而行的步道。這裡的溪谷，各種形狀大小的石頭堆疊錯落，石頭紋路斑駁，長滿各色苔蘚。溪裡流水蜿蜒，潺潺汩汩，回聲不絕於耳。沿著溪邊步道前行，一邊是茂密的森林，蔥蔥鬱鬱，一邊是寬闊的溪谷，清澈明亮。而溪谷岸邊成排的櫻花盛開，紅粉相間，令人如痴如醉，倒映在水面的枝條，揉花碎瓣，真是如夢似幻。冷空氣在溪谷迴盪，春日山中多霧，而霧氣飄移不定，因此，時而曠野清寂，時而朦朧如仙境。尤其滿樹嫣紅的花朵籠罩在白色的濃霧裡，隱隱約約，英紅點點，好似盛裝的美人蒙著一臉薄紗。這就是我對春日的杉林溪深刻的印象。其實這個季節，一入園內，剛走進山路的起點就令人驚豔不已。路邊的櫻花綴滿枝頭，散落一地的花瓣如打翻的胭脂，一個背著背包的小女孩，興奮地撿拾花瓣，好似收集心愛的紅寶石一樣。我把相機調成廣角，把這大好春光以一種童年回憶的心情，定格在流水淙淙的杉林溪。

蘇州 尹山湖 2019

童年回憶

居住在城市的現代人，因為生活空間的局促，有些日常美妙的活動正逐漸消失。對很多年過半百的人來說，小時候最令人難忘的回憶，可能就是和親人或玩伴去抓小魚，抓青蛙，抓蝌蚪，抓泥鰍，抓蛐蛐，捕蟬，捕蝴蝶等等。那是一種在自然空間裡和同伴和大地一起互動的美好時光。由於城市化和科技產業的發展，現在的小孩長大後的回憶，可能是起而代之的各種電腦遊戲和手機遊戲。初秋的尹山湖，空氣清新，陽光柔煦，沿著湖岸小徑行走，只見湖光明亮，碧水盈盈，來到一處岸邊，剛好看到一位老奶奶帶著孫女蹲在石頭上抓小魚。小孩不時問著奶奶抓到什麼小魚？當時岸邊石頭錯落，而柳樹枝條垂落水中，柳條的影子在微微蕩漾的水波中清晰柔弱，而一水之隔的遠方是城市建築的朦朧模樣。我駐足一會兒，回憶起小時候住在鄉下美好的童年，於是拿起相機拍了這張照片，那個彷彿我在老家村落水塘間抓魚抓蝦的情景。

浙江　烏鎮 2013

巷弄

江南水鄉，小橋流水，巷弄交錯。而大家對江南巷弄最熟悉的印象，恐怕是明國初年詩人戴望舒的那首《雨巷》：「撐著油紙傘，獨自彷徨在悠長、悠長又寂寥的雨巷。我希望逢著一個丁香一樣地結著愁怨的姑娘。」江南多雨，河湖相接，撐著油紙傘的巷弄，變成一種古典的意境。現代油紙傘已經比較稀少也沒那麼實用，而且你到江南也不一定遇上雨天；儘管如此，江南的巷弄依然迷人。人走在狹小逶迤的巷弄，兩邊白牆黑瓦，天光柳暗花明，青石板上的跫音迴盪清晰，讓人有一種穿越古代時空的錯覺。盛暑之際，在烏鎮的巷弄遊走，沒有下雨，仰望上空是高高的馬頭牆，小巷無人，整個情景只有黑白色調。雖然沒能遇見「一個丁香一樣地結著愁怨的姑娘」但是剛好前頭有個留著短髮穿著丁香一樣顏色的姑娘，我把相機直立並把鏡頭調成廣角，試圖把高大的牆面以及窗戶和屋簷統統涵蓋進來。女子逶迤前行的盡頭剛好天光照映，這樣加深了一點立體空間，我想著戴望舒的《雨巷》按下快門，完成自己對江南巷弄的詮釋。

在湖泊之上

雖然人是群居動物，但現代社會物質文明之下，很多人的精神生活是很空虛的，甚至在群體生活壓力之下，是想離群索居的。想要獨立生活是一回事，只要自己有適當的空間隔離，但要做到心靈的獨立，則必須自己的內心夠強大。但是不管如何，我們總是在自己心煩意亂之時，或是與人相處不和諧之際，想要逃離眼前的一切，想要跑到一個無人的地方，這樣的空間隔離其實是逃離自己的心理反射。走在一個湖泊的岸邊，一條蜿蜒的小橋延伸向湖心，天光把橋上的欄杆倒映在水面，湖波蕩漾，把水面的光影扭曲成許多散亂的線條。一個男子低頭佇立於橋的尾端，遠方是湖泊對岸朦朧的建築，這個位於城市邊緣的湖泊，正演繹著現代人生活的縮影。我無法用相機去捕捉一個人的內心世界，但相機定格了一個人在物質世界所處的位置，這個位置或許表徵了人的某種心理現象。

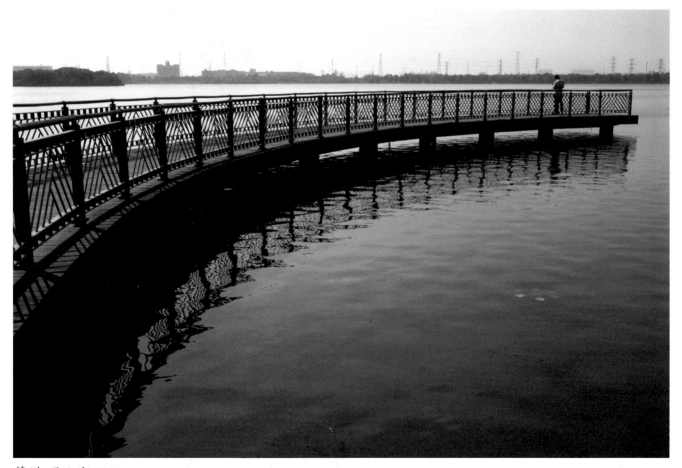

蘇州　尹山湖 2019

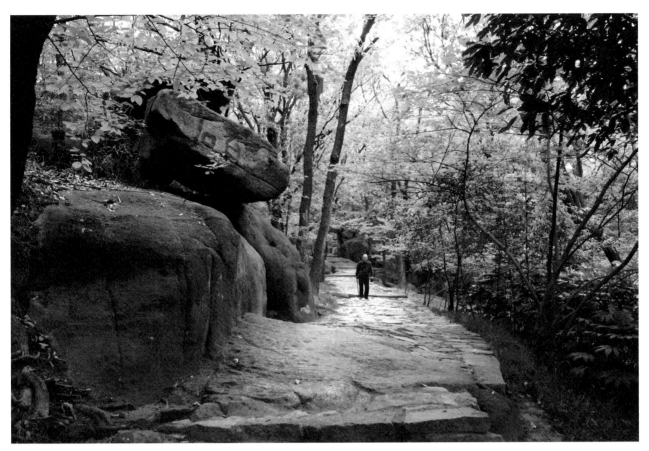

蘇州 花山 2019

一個人的山路

蘇州花山，山雖不高，但歷史悠久，自古就有高僧隱士在此隱居，就連帝王也慕名前來遊歷，但最引人注目的是歷代騷人墨客在此勒石刻字。上山路上，蒼翠夾道，兩邊奇岩錯落起伏，岩石上的題字或依形狀或依地勢，當你路過駐足，在當下才能體會字意的惟妙惟肖。春天上花山，山中石徑鬱鬱蔥蔥，林野深處鳥聲幽鳴，本來想拍一下這條靜謐無人的山路，但卻看到遠處一位老者，獨自一人拄著拐杖緩緩前來。這個畫面讓我頓時有感，如果以後我老得需要倚杖前行，我是否有勇氣獨自一個人行走在這樣一條山路呢？人生的寫照常常是從別人身上看到自己，雖說當時春光明媚，草木葳蕤，而老者的拐杖聲和腳步聲踽踽于途，仍在我按下快門之後，不斷地在腦海迴盪。

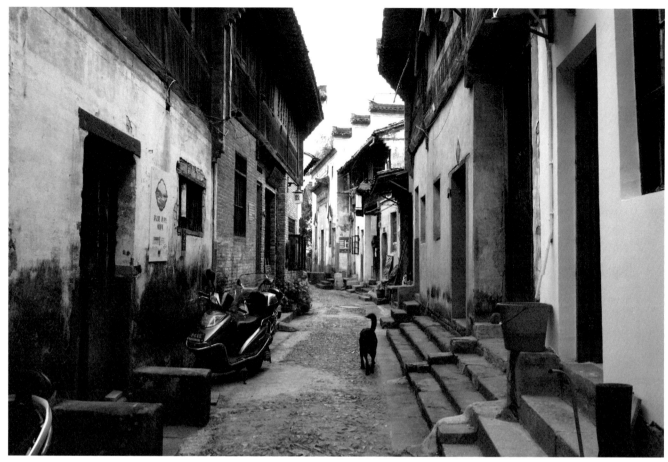

安徽 歙縣 漁梁古鎮 2019

寂寥的小巷

徽州古城是中國四大古城之一，徽州古城的所在地安徽歙縣也就是中國著名的歙硯產出地。在歙縣漁梁壩附近一條古老的街道行走，街道兩邊盡是徽派古建築，感覺相當冷清，老房子雖然斑駁老舊，但依稀可以感覺昔日的風華。此地老街的後面便是新安江的上游，自古這裡是安徽水路交通的重要據點，是徽州古城的人員和物資的轉運站，因此曾經商賈雲集，商家林立，繁華鼎盛。但是隨著路上交通的開闢，便捷的公路取代了水路的功能，此地便逐漸沒落，蕭條沉寂。繁華落幕，千年之後來訪，古老的街道上只有少數民家依然在此生活，碰到一對老夫婦，閒聊之後才知年輕人大部分都外出打工了。夏天的黃昏，天色微暗，我沿著小巷走著，路上空無一人，只有迎面來了一隻黑狗。如果不是一戶人家門口放了一個紅色膠桶，我都感覺寂寥的小巷幽暗得令人心情落寞，於是我趁著小狗遊走在一條長長的小巷，拍下了這張照片。

橋上的行人

攝影分很多領域,其中人像攝影,大部分是以人物的表情為表現重點,但有時處在一個時空中,人物不同的姿態卻也訴說著不同的故事。黃昏時刻路過蘇州護城河的一座拱形石橋,日落的霞光照在橋頂的人身上,我處在橋下逆光處,往上一望,橋欄和人形成剪影一樣的畫面,橋上的三個人處在其間剛好姿態各異,太陽的餘暉,把其中一個戴眼鏡向江邊瞭望的人,照得好像眼吐銀光。另外一個人,邊走路邊滑手機,橋頂的階梯落差讓人身體扭曲擺動。最後一人沿著階梯下橋,身體已大部分沒入橋下,只剩上半截處在另一人腳下。當時光線很弱,除了天邊的餘光,其他人物和橋體基本上處於黑暗狀態,於是我乾脆用黑白攝影來表現,此刻天空下拱橋上的人物剪影姿態。

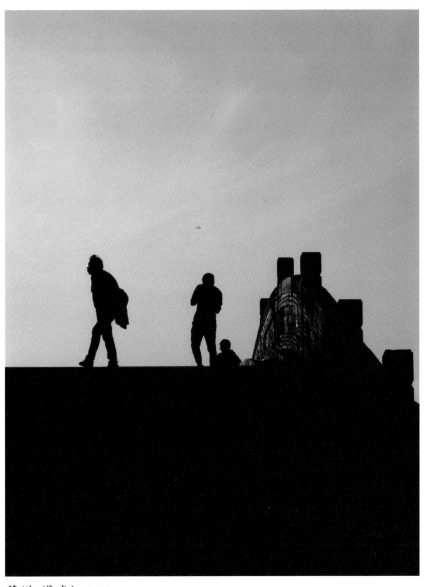

蘇州 護城河 2019

大雪送客

正值隆冬的白川鄉，天寒地凍，積雪厚重。日本著名的豐田汽車所建的自然學校會館坐落于此，會館全是木造建築，依地形山勢而建，和整個周遭環境保持了一種自然的協調。冬天來訪住宿于此，除了有溫泉還有美食，難得菜單還提供了法式西餐，在這白雪紛飛的異國夜晚，就著牛排喝著紅酒，瞬間把寂寥孤冷的心情溫暖了起來。日本人注重禮節，每個飯店或會館對於入住旅客離去時，都會到車前鞠躬送別。那天剛好有一輛大客車載著旅人即將離去，而當時整天都是飄著大雪，會館的人員撐著傘出來相送，我剛好走到此處看到這一幕。送走客人，這位員工走回會館的路上，兩旁積雪有如高牆，望著近樹蕭條，遠山蒼茫，我在白雪呼嘯的寒風中，拍下這幅踽踽歸途的背影。

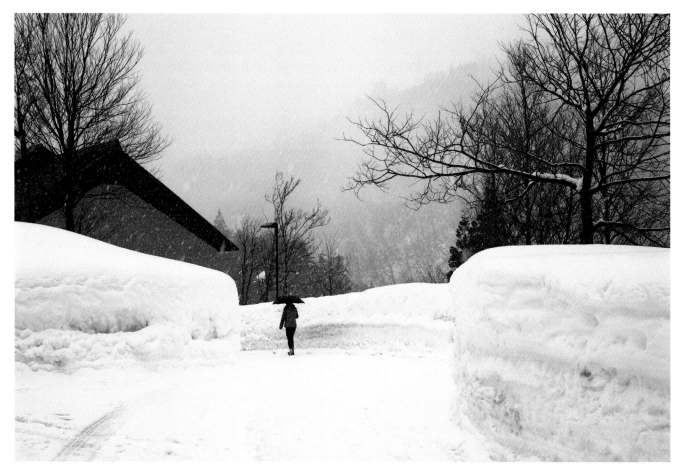

日本 岐阜 白川鄉 2019

梯田勞作

江西婺源的篁嶺最有名的是春天的油菜花和秋天的「曬秋」。所謂曬秋就是農民把入秋前後的收成，如豆子、辣椒、瓜果等用竹盤放在屋簷曝曬以便保存使用。春天的油菜花和秋天的曬秋吸引大批遊客和攝影愛好者前來朝聖，但這背後是辛勤的農民在田間勞作而來。夏末來此，天氣炎熱，但篁嶺青山環繞而翠竹遍布，此時山間梯田農作早已收割，不復春天的花開遍野和盛夏的果實累累。沿著山腰小路逶迤前行，古老的民房建築依山勢次第羅列，而另一邊是一畦一畦的梯田環抱在連綿的翠嶺之中。走到小路盡處，兩山之間有一吊橋橫越，我往橋上走，下面是一條山谷的河澗，而河澗旁的梯田裡，剛好有一群男女頭帶斗笠在田間翻土整地。我居高臨下，望著他們勞動的身影有如螞蟻忙碌，拿起相機記錄了大地子民在烈日下勞作的情景。

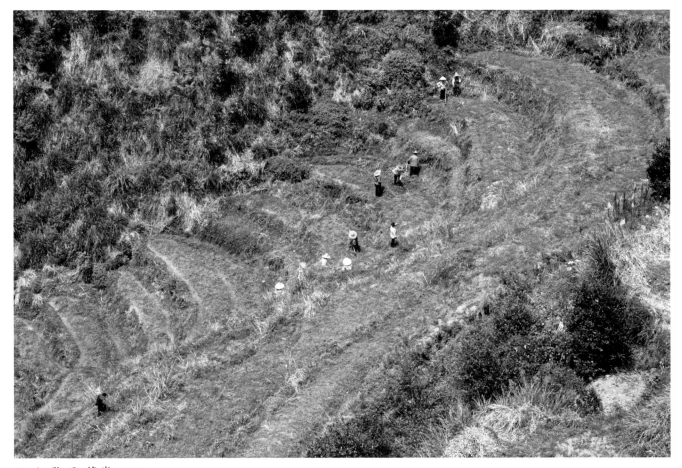

江西 婺源 篁嶺 2019

蘇州 獨墅湖 2019

湖畔倩影

春天的獨墅湖空蒙雅致，雖然一水之隔便是櫛比鱗次的高樓大廈，但這裡碧波悠悠，草木青翠，宛如遺世獨立。四月下旬來此，櫻花絢爛的光景早已不知所蹤，桃花綻放的盛況也進入尾聲，只有幾朵粉紅仍在樹梢留戀春光。倒是沿湖小徑柳樹蒼翠，新芽滋長，那長短不一的枝條成排掛在那裡，向湖心瞻望過去，好像碧玉般的珠簾垂吊窗前。而春風徐徐，水波淼淼，柳條蕩來蕩去，天光忽明忽暗，又彷彿有一隻纖纖玉手在撥撩珠簾。當時我站在橋上欣賞這湖光春水，想拍下珠簾玉幕隨風擺盪的這樣一個情景，剛好有一對拍結婚照的伴侶牽手佇立在湖岸的大石上。我頓時覺得這畫面太美了，趁著春光明媚，佳偶天成，我把變焦鏡頭調到廣角，把湖面對岸的建築也一併入境，懷著美好祝福，記錄了城市邊緣一對新人的湖畔倩影。

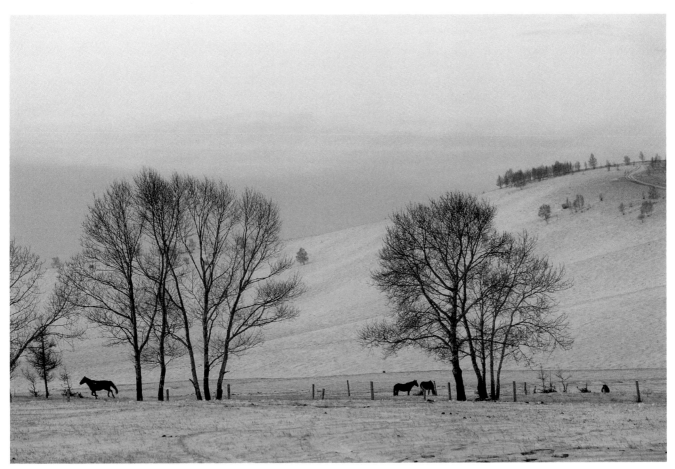

內蒙古 塞罕壩草原 2017

清晨的雪原

寒冬的內蒙古到處都是白雪茫茫。清晨天未破曉，天色是一種帶著藍調的黑，由於滿地盡是積雪，所以藍黑色中還有一點泛白。來到一處雪地，近處高大的白樺樹稀疏通透，下面有幾隻馬在啃草或奔跑，而山坡上的積雪厚重，坡上的遠樹顯得低矮而模糊。山後的天空則只能隱約看到淡薄的雲層，由於天色實在太暗，想拍下這個畫面，又沒帶腳架，因此望著眼前這一幕，就只好等待。此刻氣溫接近零下三十度，全身包裹得只剩下兩顆眼睛露在外面，雪地拍照相機很耗電，電池消耗得很快，我不敢大意，一直把相機藏在包裡，慢慢等到天色漸漸微亮。其實等待也是令人很不心安的，因為那幾隻馬在那兒跑來跑去，而我的構圖預想是馬要處於白樺樹下才好，但我很怕馬會跑離這個位置。而馬有時又糾纏在一起，讓畫面有些混亂，當時有兩隻馬立在右邊的樹下，而另一隻馬從左邊的樹下跑開，我看情況不妙，就在馬尚未跑出我的畫面時，趕緊按下相機快門，就這樣留下一張清晨的草原照片。

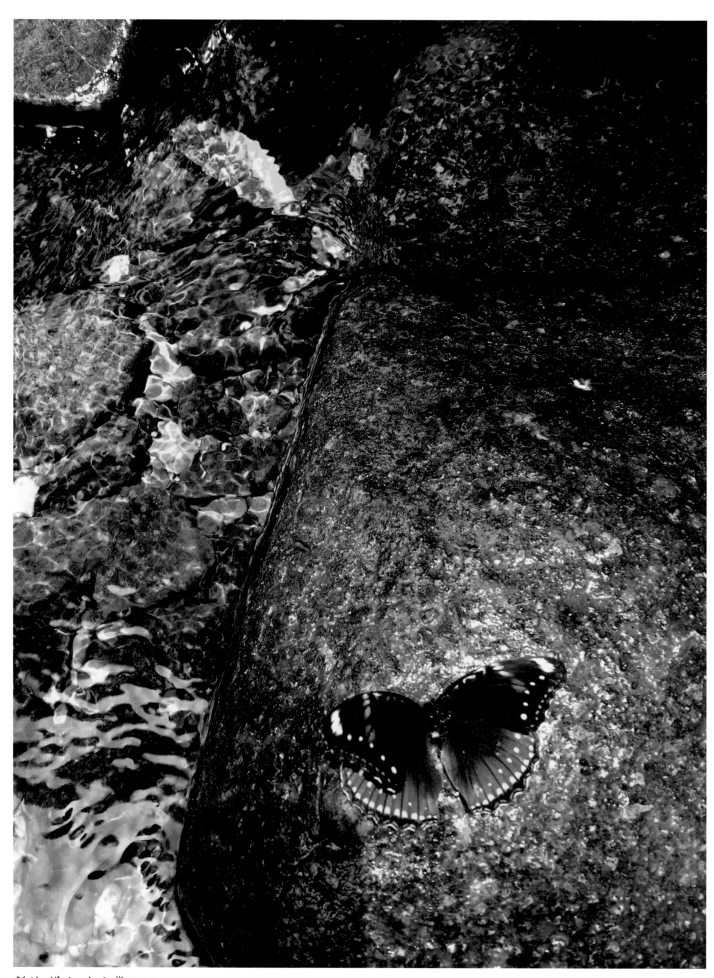

新竹 橫山 大山背 2016

垂死的蝴蝶

說到蝴蝶，中國最有名的，當屬梁山伯與祝英臺的淒美愛情故事。梁山伯與祝英臺求學同窗三年，梁山伯竟不知女扮男裝的祝英臺是女兒身，等梁山伯知道祝英臺真實身份，欲上門提親之時，祝英臺已許配給馬文才，梁山伯因此抑鬱而終。祝英臺出嫁之日，路過梁山伯之墓，下轎前往祭拜，突然墳塋裂開而祝英臺也投墳自盡，最後兩人羽化成蝶，雙雙飛舞升天。這個中國家喻戶曉的傳奇，被寫成小說，搬上舞臺表演，或者拍成電影，不管何種形式，均是讓觀眾為之動容，甚至老淚縱橫。夏日，新竹橫山大山背的溪裡，水流淙淙，清澈的溪水蜿蜒流過高低錯落的河床，燦爛的陽光把河水照射得晶瑩剔透。我脫掉鞋襪，捲起褲管，正打著赤腳來到河邊泡腳，赫然發現水邊的岩石上停著一隻蝴蝶。我低頭觀察，蝴蝶不動，用手輕輕一撥，蝴蝶已經奄奄一息，再也飛不動了。我不知道蝴蝶經歷了什麼，它應該翩翩飛舞的，只是眼前這個情景令人有些傷感，我於是拿起手機拍下這一幕，記錄了人生路上這一當下的機緣。

冰雪歸途

人生的路上，除了自己的意志，有時也要靠一點運氣。中國人講成就一件事要靠人和，但也要靠天時和地利。冬日租車跑了六百公里慕名來到吉林的霧淞村時已是晚上，沿著河邊小路前行，除了汽車的頭燈之外，四周一片漆黑，一路彎來彎去，路面顛簸不已，等找到一間民宿已是夜間九點。用過農家菜和盥洗之後，便帶著疲憊的身軀上炕就寢，完全不知外面的世界是何種光景。隔天一早醒來急著外出探尋夢寐已久的霧淞，但不幸的是怎麼找也找不到，詢問民宿老闆才知道，今年因為天氣因素，我來得不是時候，一棵霧淞也沒有。想到忍著長途驅車的疲勞竟然面對如此景象，確實令人沮喪，只好到處閒逛。來到一處村落的小路，兩旁堆著一些玉米稈，高聳的老樹蕭索稀疏，一對男女剛好走在一條蜿蜒的冰雪歸途上，我望著這個情景有一些油畫般的意象，於是拿起相機拍下這個畫面。

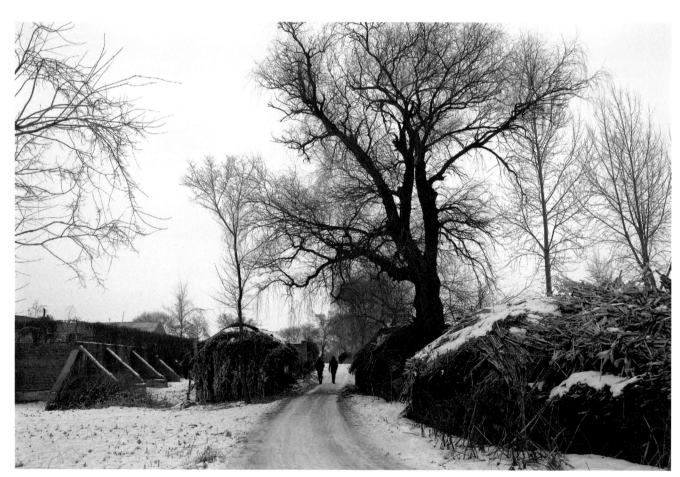

吉林 霧淞村 2018

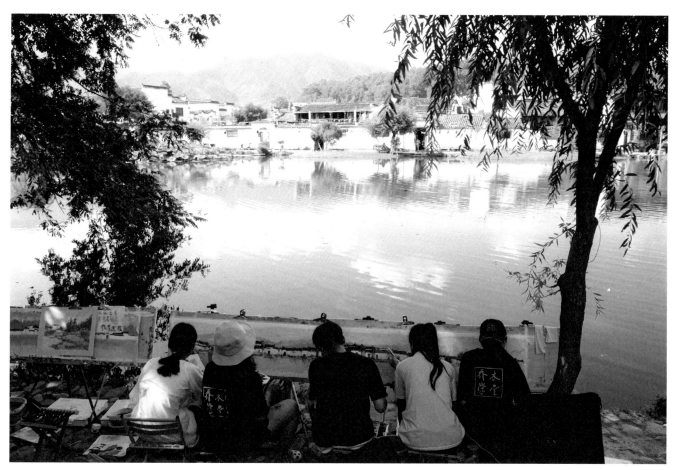

安徽 宏村 2019

古村落的寫生

安徽宏村因為保留了原汁原味的徽派古典建築群而聲名大噪。宏村這個古村落也因為至今仍保存大量的明清古宅令遊客絡繹不絕，古裝電影和電視劇的拍攝也經常來這裡取景，同時這裡也是民俗研究者經常光顧之地。不過最令我驚訝的是每到寒暑假，這裡已成美術科系學生寫生作畫的天堂。盛夏來此，天氣炎熱，宏村入口處的大水塘荷花盛開，而沿著水塘的大樹濃蔭敝天，坐在樹下，涼風吹來也頗為消暑，而來這裡寫生的美術科系學生早已沿著水塘一線排開，隔著水面取景寫生。我走在路上一一欣賞他們的畫作，其中有五個學生合力在畫一幅長卷，而此時遠處青山、白牆黛瓦的民房、荷塘邊的大樹以及藍天白雲都清晰地倒映在水面，我拿起相機以學生的寫生為前景，把近處的水波到遠處的青山都一一入鏡，於是留下這幅宏村夏日寫生的光景。

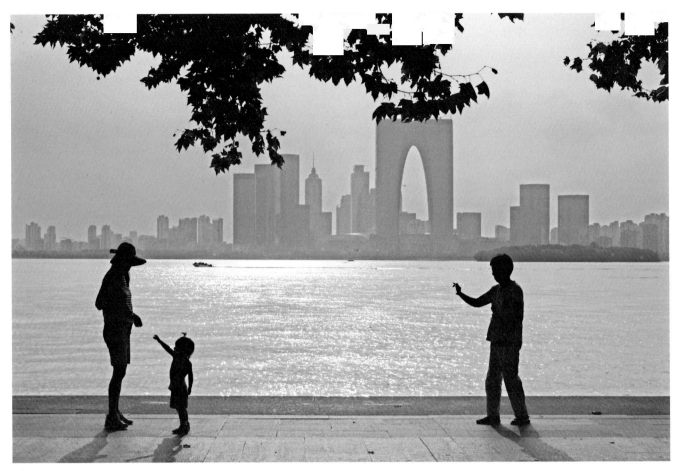

蘇州 金雞湖 2019

金雞湖的黃昏

金雞湖是蘇州工業園區旁的一個人工湖，現在已是忙碌的上班族假日休閒的最佳去處。湖畔沿岸有許多餐廳和咖啡館，我也喜歡買杯咖啡坐在戶外臨湖的雅座，慵懶地眺望遠處的高樓大廈以及靜靜聽著湖濤拍岸的節奏。入秋來到金雞湖畔，天氣依然炎熱，倒是午後的湖風吹來，感覺相當涼爽宜人。沿著湖岸行走，不知不覺來到月光碼頭附近，這裡有兩排高大的梧桐樹夾道林立，湖面對岸是高聳入天的現代建築，高低起伏，黃昏的太陽照耀著水面泛起金光萬點，遊艇疾駛而過剛好落入湖面那一片金光之中。眼前一位小女孩拿著餅乾給媽媽，而一旁的奶奶拿著手機幫忙照相，我處在背光處，映著水波上的霞光，以垂落的梧桐枝葉為前景，拍下了金雞湖畔現代人居家休閒的一景。

櫻花時節

太湖是環繞江蘇、浙江兩省的一片廣大水域。都說太湖美，美就美在太湖水，的確太湖那片水，一望無際，波濤浩渺，而且晨昏景致，水光接天，依各個季節變化，各領風騷。太湖沿岸的市鎮眾多，各有特色，而要說太湖最美的景點位於何處，那非江蘇省境內無錫市的黿頭渚莫屬。黿頭渚是太湖邊上突入湖面的一塊陸地，因形狀狹長像一隻大鱉的頭部故得名，這裡除了蒼鬱幽靜並且視野極佳，從這裡遠眺太湖，天地廣闊，水面大小漁船穿梭往返，盡收眼底。而黿頭渚最著名的是每年的櫻花季，春天時節遊人如織，來賞櫻花的更是摩肩擦踵。櫻花盛開時，夾道林立，粉中帶白，春風吹來，落英如雨。整個湖岸水濱以及行人路上，花瓣如錦，鑲玉砌銀，令遊客興奮不能自已。春天來此，躬逢其盛，我站在小路一處櫻花樹下，沿著湖水面對一座拱橋，此時遊人甚多，橋上的櫻花和人群倒映於水面，而水面浮滿了落花，我激動難耐地拍下了這張照片。

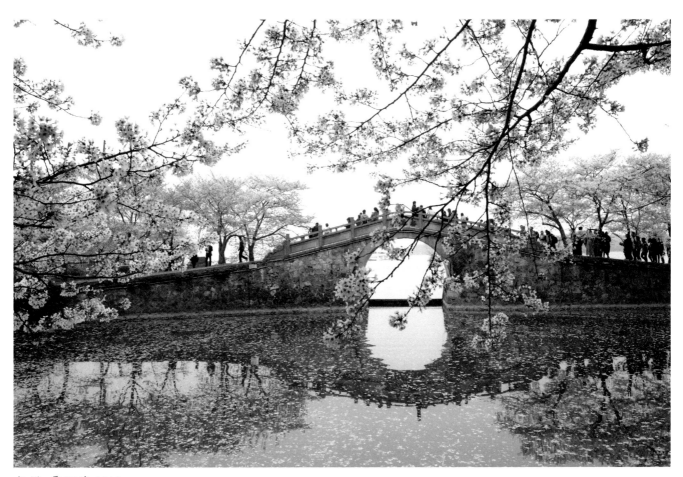

無錫　黿頭渚 2019

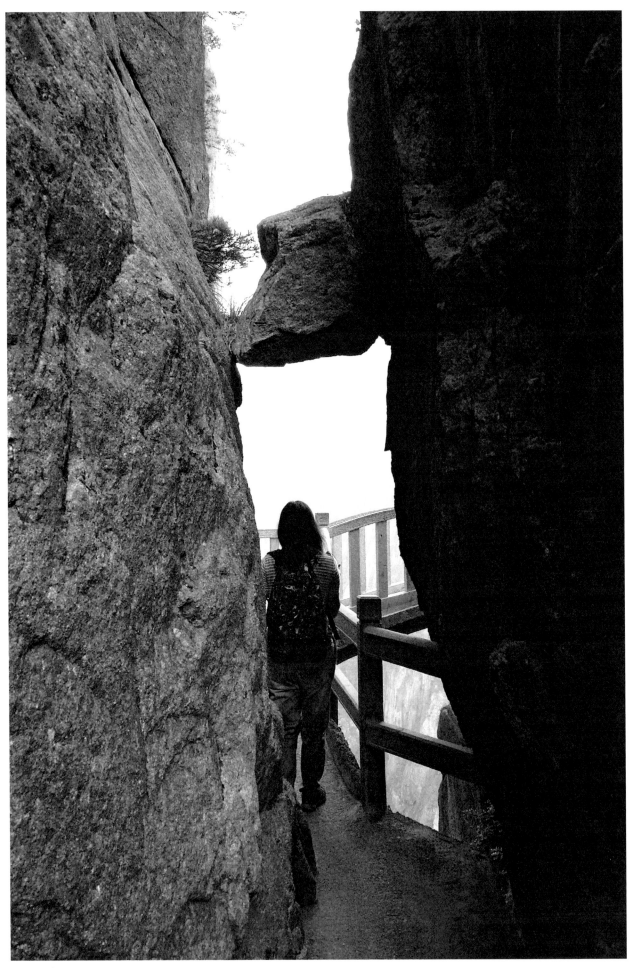

安徽 黃山 2019

頭上的巨石

黃山奇岩怪石很多，像猴子觀海、仙人曬鞋、夢筆生花，蓬萊三島等，惟妙惟肖。另外很多地方山壁陡峭，沿著一個裂縫拔地而立，不得不令人讚嘆天地造化之奇妙，而神來之筆有如斧劈刀削。黃山其實四季皆美，春天百花競放，夏日蒼松挺立，秋天紅葉染山，冬日白雪晶瑩。盛夏城市煩躁悶熱，一入黃山清涼避暑，遊人在山中各自打轉，到處美不勝收。夏末來此，背著相機在山中到處幽轉，黃山規劃得相當好，每個奇險之處都有觀景臺，遊客可以眺望對面群峰，奇岩崢嶸，以及腳下山谷，蒼松疊翠。一個姑娘在我前面的觀景臺欣賞蒼山翠谷，而她所站的位置，兩邊峭壁對峙直插天際，狹窄的山壁中間又頂著一塊巨石，真是令人捏出一把冷汗，我一看覺得有一些張力，用相機記錄了此刻黃山天邊的奇遇。

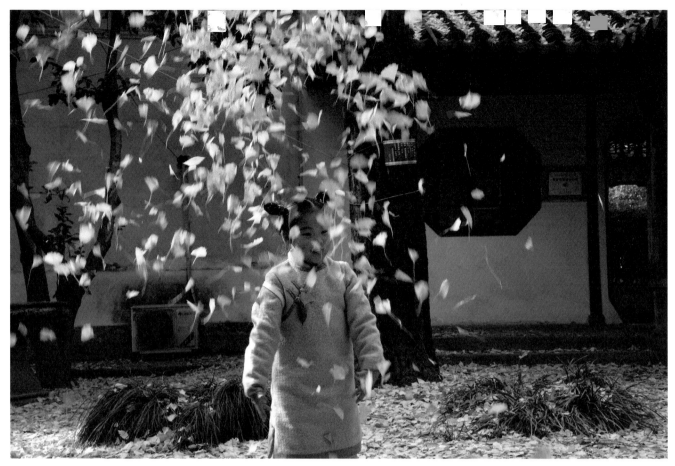

蘇州 環秀山莊 2017

秋天的回憶

蘇州的環秀山莊，原是五代吳越錢氏「金谷園」的舊址，清代疊山大師戈裕良曾在此以大量湖石堆疊假山而聲名大噪。歷經時代變遷和人為破壞，現存的環秀山莊占地極小，已經沒有當年那種石崖、飛瀑、幽壑和絕壁的氣勢。園內目前只剩廳堂、假山、涼亭各一座和一灣泉水靜靜地守著曾經輝煌的盛名。雖說這個園林和蘇州其他名園相比顯得渺小，但園林仍是精緻典雅，平日遊人不多，這裡倒顯得幽靜安逸。環秀山莊最美的季節當屬秋季，尤其天寒之後的秋末，園內楓樹深紅如火，陽光掩映之下燦爛奪目，坐在假山的涼亭慢慢欣賞，令人流連忘返。另外值得一提的是山莊入口處的兩棵銀杏古樹；秋天已過，入冬來此，高聳的銀杏只剩枝條參天，但那一樹的銀杏葉落滿了整個屋頂和地面。小孩興奮地從地上捧起落葉往天上拋，笑聲隨著燦黃如金的落葉迴盪四周，我把相機快門稍加調高到 640 分之 1 秒，拍下了這張環秀山莊秋天的回憶。

春水游魚

位於玉龍雪山下的雲南麗江古城即便春天的四月初還是帶著寒意的。古城裡的木王府原為明朝麗江土司衙門的府邸，是麗江古城最大的古代宮殿建築群，木姓王府四周沒有宮殿圍牆，聽說木字四周圍一圈就變困了，為了避諱這個困局，故木府不築圍牆。初春來此，天氣微寒，木府內部亭臺樓閣，花園迴廊，一應俱全，在納西族眼裏，此地有南方紫禁城之美譽。走到花園一處荷塘，水岸上的垂柳尚未萌芽，而去年飄落的黃葉還漂浮在水面，仔細一看，此處池水清澈，池下的水草清晰可見。水榭的屋頂和柳樹的身影倒映在水中宛若水墨，而成群的錦鯉顏色豔紅，安靜地在水中悠游，形成一幅生動的彩畫。這樣多重元素的堆疊形成一種虛實相生的組合，我在這裡駐足良久，羨慕魚兒逍遙自在，於是拿起相機拍下了這幅春水游魚圖。

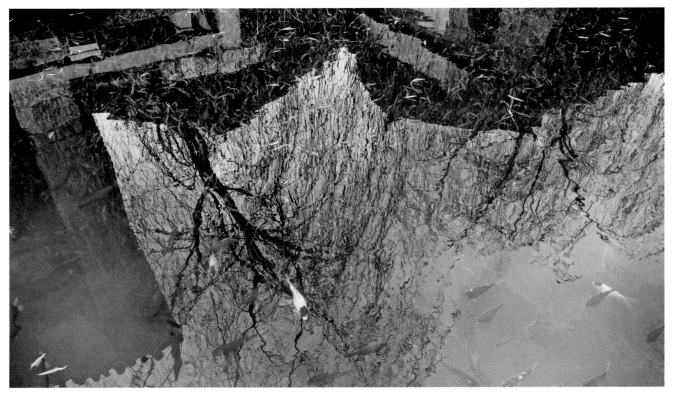

雲南 麗江 2006

城市的邊緣

現代人往往最想逃離的便是自己所居住的城市，於是我們就像鞦韆一樣不停地擺盪，擺盪在城市的邊緣。從物質上來說城市是豐富而多彩的，食衣住行育樂樣樣方便，購物容易，交通發達，網路快捷。而交際應酬，吃飯，看電影，醫療，美容各種功能幾乎無所不包。另一方面城市也總是令人苦惱不堪的，空氣污染，車馬喧囂，上下班摩肩擦踵，房價奇高和租金飛漲，工作競爭，步調緊湊，心裡壓力極大，常常令人失眠不安。於是城市機會多而壓力大的特性，在很多現代人的心理上產生一種自我的質疑，我為什麼要待在城市？這樣的疑問就有如一個很重的鐘擺，常常在夜深人靜的內心裡滴答擺動，開始懷疑人生要往何處去，於是我們跑到城市的邊緣來徘徊，回首那個遠處熟悉的城市好像近在咫尺，但低頭沉思卻又感覺遙遠而陌生。

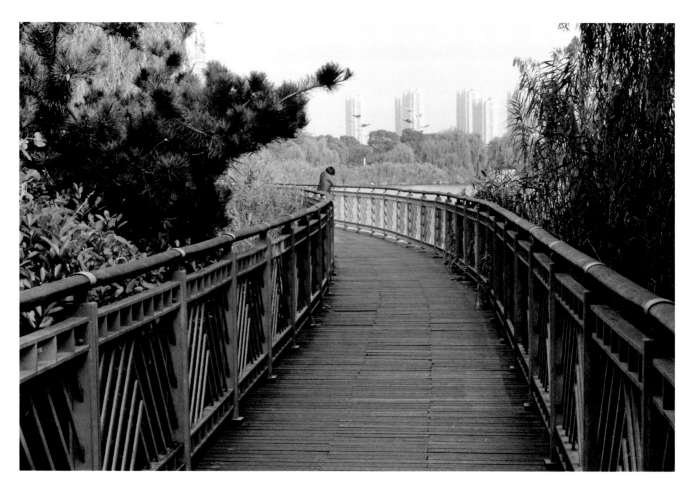

蘇州 尹山湖 2019

西遞的清晨

位於安徽省黃山市黟縣的西遞古鎮，至今仍保有完整的明清古建築群，每年吸引眾多古今中外遊客來此尋幽訪古。西遞是典型徽派建築古村落，特色是白牆黑瓦和高高的馬頭牆，也被評為中國最美麗的鄉村之一。整個村落坐落在青山翠谷之中，徽派建築和其人文一樣，低調而內斂，雖處偏僻山野之中，但文化底蘊相當深厚，其實這有很深遠的歷史源流。其先祖多為文人仕士，因烽火戰亂或改朝換代或貶官遷徙，避居山野開拓營生，故其傳承較一般農村更有豐富的人文。西遞如今除了遊客也是攝影愛好者的天堂，在古屋巷弄之間悠轉，彷彿時光倒流，卻又令人驚豔不已，而這裡同時又是美術科系學生寫生繪畫的天然博物館。夏日來此，在民宿住了一晚，隔天一早就急著到村落各處走走，結果來到村落田園的鄉間小路，一群捧著畫板的學生沿著河邊小徑正要去取景寫生。晨光剛亮，幽靜的田野開滿了黃花，古樸的村落背靠青山，我用相機記錄了莘莘學子行走在西遞寫生的路上。

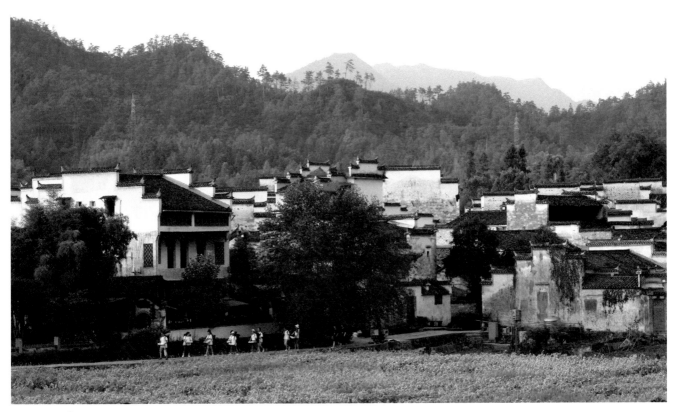

安徽 西遞 2019

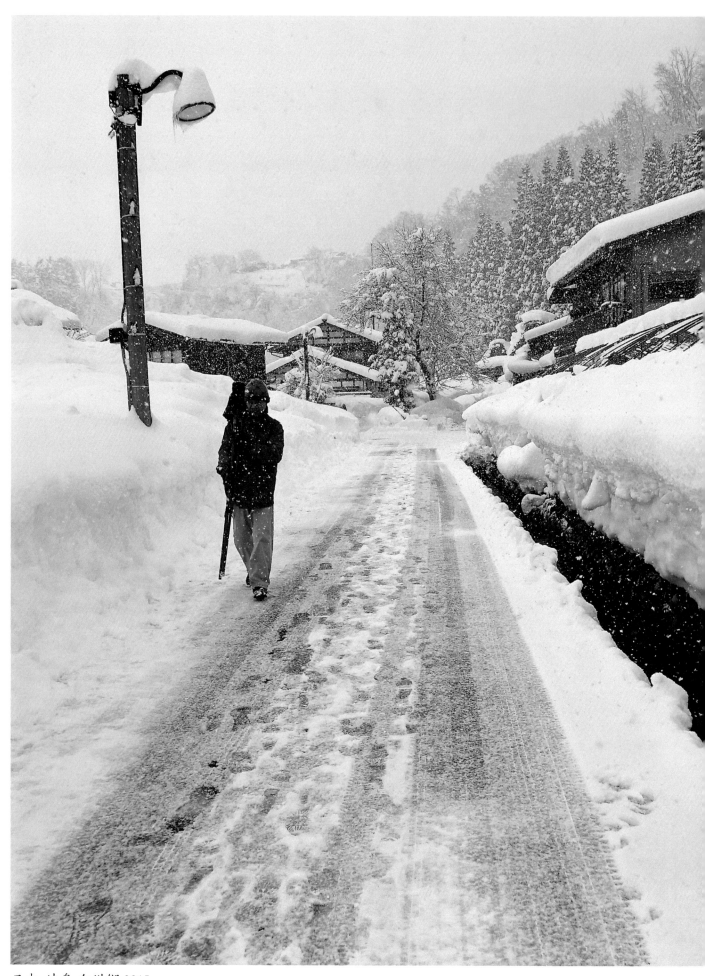

日本 岐阜 白川郷 2015

雪中的攝影師

日本岐阜縣白川鄉有一個村落位於四面環山之中，村落四周水田阡陌，而那裡的傳統民宅都是用木材搭建和茅草蓋頂，因屋頂形狀似雙手合掌，故又暱稱合掌村。這裡夏日是綠油油的稻田，但冬天又變成冰雪世界，因特殊的地理人文和古老的傳統建築，這裡已被聯合國教科文組織列入世界遺產。冬日來合掌村，到處積雪深厚，走過一條吊橋，跨越整個白雪冰封的河谷，才進入村落。走在村落小路，鵝毛大雪紛飛，整個村落籠罩在茫茫天地之間。正當雪花飄零，越下越大，走著走著，剛好迎面而來一位扛著腳架的攝影師，他把相機架在腳架上，外頭還用了一塊紅布裹住。大雪飛天，遇到同好，也是難得。此刻，後方松樹和房屋皆已被白雪層層覆蓋，而踏在這條冰冷的小路，除了我，就只有這位陌生的旅人。我拿起掛在胸前整臺被雪花凝結的相機，用僵硬而顫動的手指，拍下這張雪中的攝影師。

冰雪的路上

驅車六百公里來到吉林的霧淞村，看不到霧淞無疑是令人失望和沮喪的。霧淞必須天氣夠冷而且水氣足夠才有機會，但乾冷的天氣註定蕭條的枝幹不會有任何的冰雪垂掛。一清早從民宿的炕上躍起，跑到村落旁的小河，踏在結凍的河面上四處亂竄，河面凹凸不平，積雪深淺不一，一不小心，深沒及膝。寒風刮起河上的白雪如瓊花飛濺，玉碎崑崙，沒有陽光，天空呈現一種灰藍色調，我獨自一人靜靜地站在河面，眺望四周，除了河床上如白沙般的飛雪，沒有任何飛鳥走獸，如果不是我從嘴裡吐出的一團白煙在眼前瞬間停留，此刻感覺整個世界都已冰凍。在河床上隨便拍幾張被素裹銀鑲的小植物，忽覺深後有一點動靜，一個大爺頭戴獸毛皮帽，坐在一塊簡易的木板凳上，吆喝著一匹馬拖曳前行。人和馬身後的大樹稀疏高聳，更遠處有一座小橋，我打算全部入境，因此變焦鏡頭調到了廣角，並把補償曝光刻意加了 3 格，完成了這幅冰雪路上清晨的偶遇。

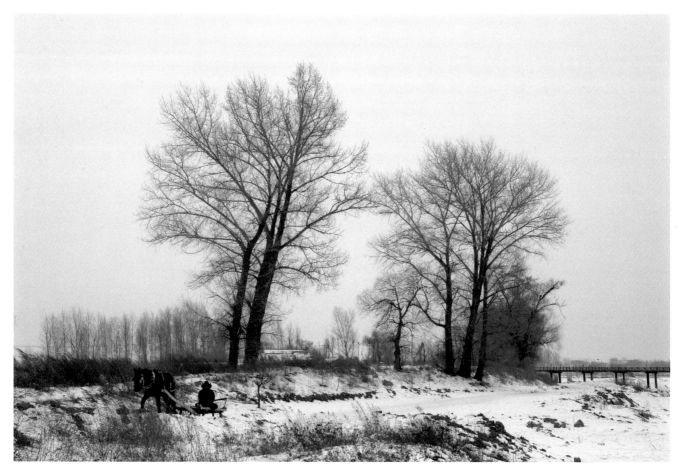

吉林 霧淞村 2018

174

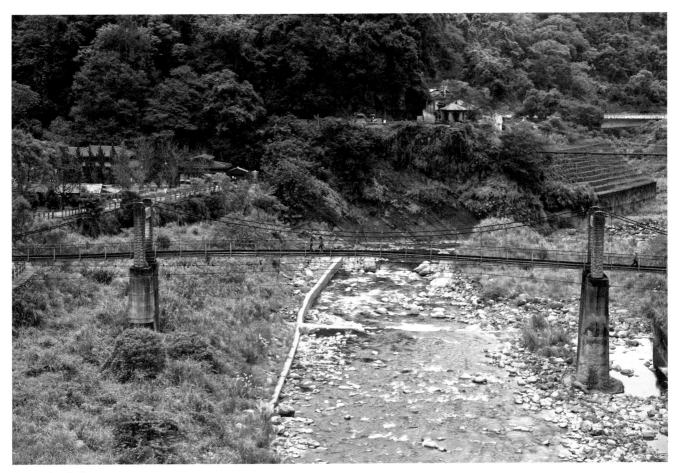

新竹縣 清泉 2019

清泉的吊橋

位於新竹縣竹東鎮五峰鄉的清泉是臺灣原住民泰雅族和賽夏族的部落。這裡除了青山翠谷環繞，淙淙溪水奔流，還有溫泉可以泡湯。而讓更多遊客慕名而來的是因為這裡曾經是東北少帥張學良和著名作家三毛的舊居。民國時期西安事變的主角張學良，隨蔣介石來臺之後，便被幽禁於清泉長達十年，他和夫人趙四小姐曾經寓居于此的日式房舍，如今整修之後變成遊客參觀與了解其生平事跡的主要景點。而以撒哈拉沙漠系列小說出名的作家三毛，生前也曾寓居清泉，留下一間平房供仰慕她的讀者和後人前來尋跡，如今這裡也是一間咖啡屋，許多喜愛三毛的讀者，可以一邊喝咖啡，一邊眺望遠處青山和溪流上的吊橋，同時緬懷一代作家美麗動人的傳奇。

親子活動

尹山湖是蘇州市郊區的一個湖泊。湖岸邊隨著城市的開發逐漸蓋起了高樓大廈，湖泊雖然不算太大，但沿湖繞行健走一圈，仍不失為在喧囂繁忙的城市裡休閒活動的好去處。沿湖畔小徑漫步，可以觀看波濤渺渺的湖水對岸，一列一列的高樓大廈聳立遠方，此處可暫離塵囂，除了偶有野鴨在湖面亂竄，只有湖濤拍岸的聲音。秋天來到尹山湖，當日天清氣朗，萬里無雲，微風吹來，涼爽舒適。在一處花崗岩砌成的人工廣場上，豎立著巨大的現代景觀裝飾，扇形的不鏽鋼鋼管像光芒似的射向天空，騎摩托車前來的一對父女，來此活動休閒，父親在教女兒如何跳繩。此時光線不錯，花崗岩上掩映著景觀裝飾的光影，我把相機變焦鏡頭調到廣角，把人和整個景觀裝飾入境，在城市的邊緣記錄了一個普通市民的親子活動。

蘇州 尹山湖 2019

一葉扁舟

夏日到新安江，正值盛暑，行船江上，水邊民居白牆黛瓦，兩旁蒼鬱夾岸，山巒連綿。江上水波茫茫，遠處青山杳杳，途中看到漁夫泛一葉扁舟於青山綠水之中，想到明代名臣于謙的一首詩《題畫》：「江村昨夜西風起，木葉蕭蕭墮江水。水邊摵蓼正開花，妝點秋容畫圖裡。小舟一葉弄滄浪，釣得鱸魚酒正香。醉後狂歌驚宿雁，蘆花兩岸月蒼蒼。」雖然于謙詩中描畫的是秋天江上的景緻，而此刻新安江剛好是炎炎夏日，但看到漁夫泛著扁舟一葉在這蒼茫山水之中，我想此地應該是魚蝦豐富，山珍野味不缺，晚上要是能有肥魚美酒佐餐，那我也可以學于謙在月色蒼蒼的夜晚來個醉酒狂歌。船一直在新安江上行駛，扁舟離我越來越遠，也越來越小，而我遐想走神，以至於差點忘了拍照，等回過神來，趕快把鏡頭調到望遠功能，拍下了新安江上這幅一葉扁舟。

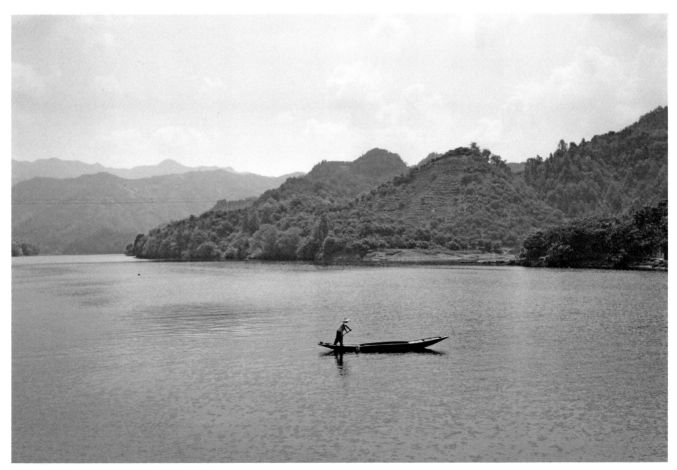

安徽 新安江 2019

蘇州 葉家弄 2017

開著白花的街道

蘇州是個宜居城市，也是一座歷史悠久的古城，尤其是 2500 年前，吳王闔閭命相國伍子胥建造的姑蘇城，到現在護城河以及城內縱橫交錯的河道仍然繼續在使用，真是令人讚嘆這一偉大工程的眼見和智慧。蘇州城內河道中有一段非常有名的山塘河，從閶門一直到虎丘，古時許多商人名流和文人雅士，都喜歡乘船沿著河道或吃飯喝酒或吟詩聽曲，是一段非常浪漫的路線。唐代白居易到蘇州當官時曾大力疏濬河道，當時商業娛樂昌盛繁華，此段河道長約七里，故又名七里山塘。這裡沿河兩岸民家依然是明清時代那種建築風格，雖然房屋已經斑駁老舊，但頗有江南古韻，我和同學 SY 很喜歡徒步走這一段七里山塘。春末來此，翠柳葳蕤，綠意盎然，沿河的街道狹小，迎面而來，是一個騎電動車的老翁和一個走路的婦人，此時路旁的夾竹桃白蕊盛放，我拿起相機把他們定格在春日山塘河的古老街道上。

獨釣

說起釣魚，我認為寫有關釣魚的詩，寫得最好的便是唐代詩人柳宗元的《江雪》：「千山鳥飛絕，萬徑人蹤滅。孤舟蓑笠翁，獨釣寒江雪。」這首詩是柳宗元被貶官永州，流放十年之間寫的。中國歷代很多文官都是詩人，而這些詩人往往最好的作品都是在為官被貶的時候產生的，可能被貶的途中遠離朝廷鬥爭腐敗，人的思維更加冷靜開闊。另外顛沛流離，物質生活條件較差，身心的磨難砥礪，反而在精神生活上激發一種真性情的人生感悟，因而常常創作出驚人的偉大作品，這點從春秋戰國時代的詩人屈原創作《天問》開始，歷朝歷代，這樣的著名詩作大抵都是如此淬鍊出來的。冬日來到北臺灣的野柳，這裡以奇岩怪石聞名，著名的奇岩「女王頭」更是中外遊客爭相拍照留影的標的。在海邊的礁石上，一位男子戴著鴨舌帽縮著脖子，獨自垂釣在茫茫大海之濱，寒風強勁，海浪拍打礁石，波濤捲起有如白雪飛灑，我想起柳宗元「獨釣寒江雪」的詩句，用相機記錄了北臺灣海邊隆冬獨釣的情景。

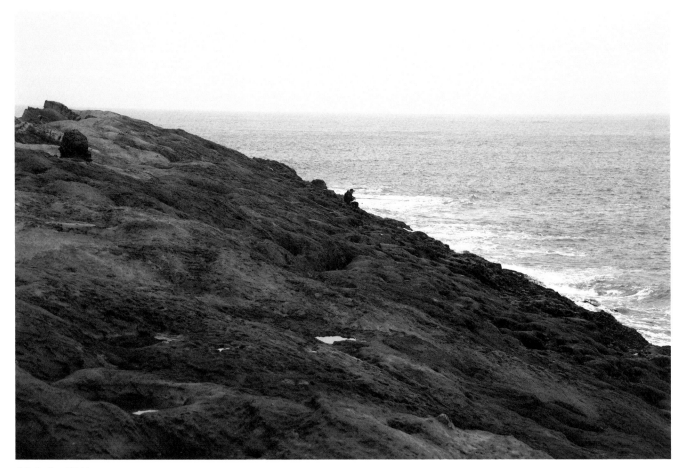

新北市 野柳 2019

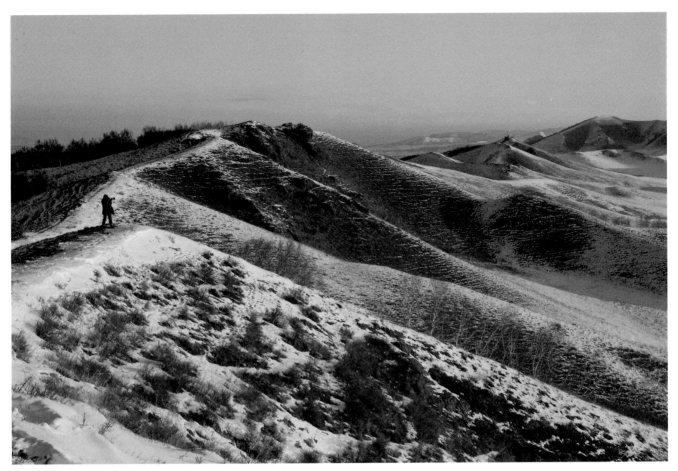

內蒙古 克什克騰旗 2017

山頂的攝影者（一）

內蒙古的冬天非常冷，到處白雪蒼茫，籠蓋四野，晚上氣溫低到零下二三十度。即便這樣嚴寒的天氣，依然不能減低愛好攝影的朋友前來拍攝蒙古高原美麗的雪景。劉泰雄老師的攝影團就這樣在冰天雪地的高原之上像打獵似地到處找地點捕抓美景。某天清晨說要去拍雪原日出，清晨四點半就 morning call 把大夥從熱乎乎的炕上挖起來，五點出發時其實外面烏漆墨黑，只有滿地的積雪泛著少許慘白，只能靠著車燈和手電筒找路前行。等來到目的地天色依舊黯淡無光，一行人在山坡的高臺上架起相機腳架，準備拍攝破曉的日出。太陽從雪白的山巔升起時，光芒四射，彩霞滿天，美麗極了，這時候可以聽到相機快門的聲音，喀喳喀喳，此起彼落。等太陽完全升起，明亮的陽光讓整個灰蒙的草原瞬間雪白晶瑩。一位攝影者跑到旁邊的山陵上專注拍攝晨光的雪原，我把鏡頭一轉對著連綿的山峰，把攝影者和黑白相間的山陵一起入境，把他定格在彷彿一塊巧克力蛋糕上灑著糖霜的蒙古高原。

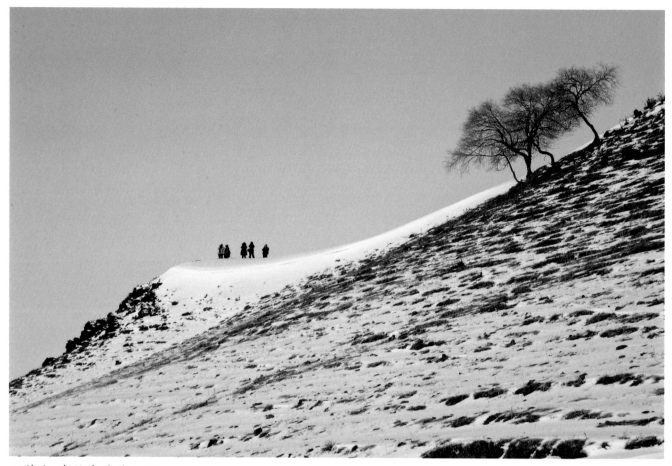

內蒙古 克什克騰旗 2017

山頂上的攝影者（二）

拍霧淞要運氣好，要老天給面子，才能在氣溫夠低，水氣充足的情況下，拍到垂掛在樹枝上的冰棍。攝影團這次是不虛此行了，一群人在冰河上折騰了一小時，太陽已經高懸天際，整個天空清朗呈現一種透亮的藍色調。拍完小河上的霧淞之後，一群人爬上了山頂，我則繼續留在山下，在一條冰凍的河流上踱來踱去，我在尋找一些晶瑩剔透的雪花，想拍一些各種形狀的雪花特寫。等我拍完之後，往山頂回頭一望，一群人站在雪白的陵線之巔，而陵線的另一頭是一條美麗弧線上升的山坡，山坡上長著兩三棵稀疏蕭索的白樺樹。此刻，白雪之上，青空之下，有一種「野曠天低樹」的意境，而人在其中尤其顯得渺小而卑微，我想起了莊子「天地有大美而不言」這句話，於是在四野寂靜之中，我默默地拍下了這幅彷彿凍結在我心中的蒙古高原。

吶喊大海

聲音直接反應動物的情緒，因而獅豹咆哮莽原，猿猴呼嘯林野，鳥禽啾鳴深山，鯨豚吼叫汪洋。唯獨人類被教育要輕聲細語，與人交談要控制說話聲調，大庭廣眾之下要壓抑內心的情緒。而事實上不管大人和小孩，總在日常生活中會遇上理想的挫折、現實的焦慮以及情感的創傷。當人生諸多的不如意找不到一個出口發洩，得不到適當的排解，久而久之積壓在人心頭的負面情緒，向一個人內心的深淵墮落，最終在心中形成一個封閉而堅硬的塊壘，對外表現出一種恐懼和逃避的心理現象，這就是二十一世紀威脅人類最可怕的現代文明病，憂鬱症。所以人不能老待在城市和室內，有時要走到戶外，去親近高山，擁抱草原，跋涉溪河，呼喚大海。冬日來到花蓮的七星潭海岸，海風呼嘯，白浪滔天，氣溫有些寒冷，一個小女孩打著赤腳不畏風寒，對著大海不停地吶喊，或許她太愛大海，或許她有太多的心事要說給大海聽。海浪隨著天風飛濺整個海岸，沙岸的鵝卵石被打得很潮濕，我的相機也被濺濕了，但我不願錯過這個鏡頭，於是飛快地拍了這張照片，記錄了一個小女孩對大海的吶喊。

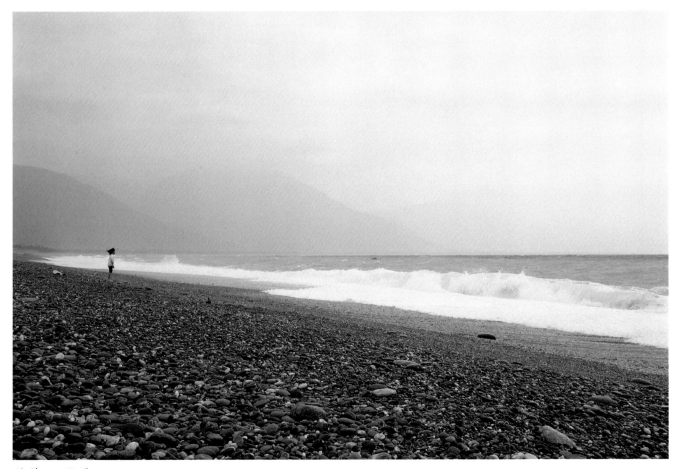

花蓮 七星潭 2017

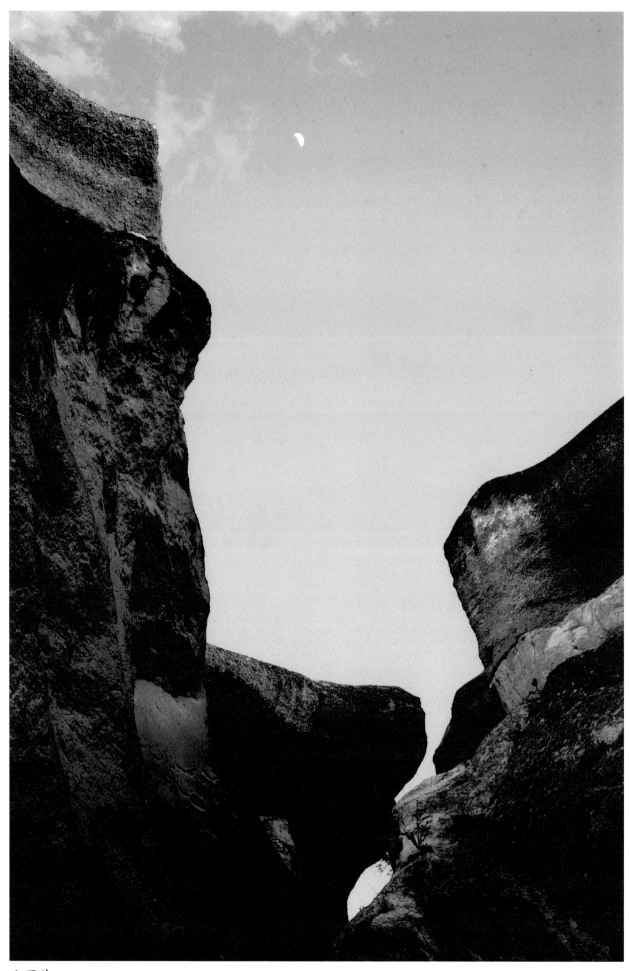

土耳其 2015

山崖上的月亮

一般月亮都是在晚上出現的，但有時在白天也可以看到月亮，這種現象叫做日月同輝。因為月亮繞著地球轉，而地球和月亮又一起繞著太陽轉，在某些週期的白天，若月亮亮度夠而且位置夠高，我們便可以在白天看到月亮。在土耳其的一個山谷，當日天氣晴朗，蔚藍的天空只有少許薄雲浮在上面，遊走在山谷的奇岩怪石之間，小草翠綠，野花爛漫。我順著一條山間小路逶迤前行，陽光明亮，山體險峻，走到一處山崖底部，坐下來靠著山壁休息片刻。休息期間偶然回首望著天空，赫然發現一彎弦月高掛青空，頓時令人驚喜，此時的山崖因為背光，石壁的斑駁粗獷反而更加明顯。為了把山崖那高聳偉岸的氣勢表現出來，我把變焦鏡頭調到最廣角，並採用直幅拍攝，嘗試著儘量貼近山壁，最後乾脆跪在地上，仰望青空中的月亮。相機有點重，但我夾著雙臂，挺著脖子，以一種近乎膜拜的姿勢，定格想要的畫面，最終在一陣涼爽的山風吹過之後，按下快門完成了這張山崖上的月亮。

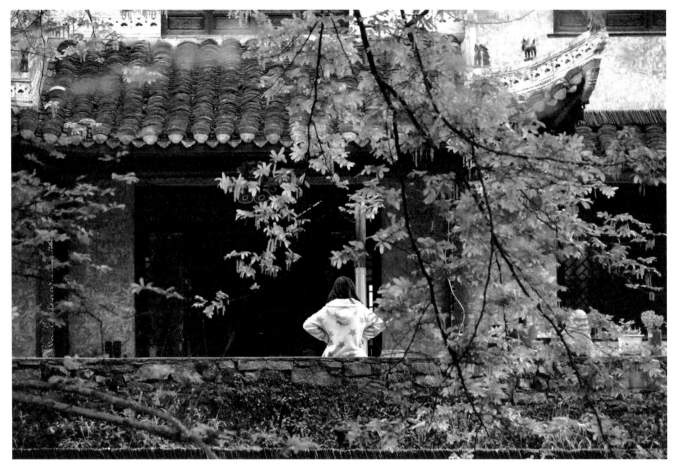

安徽 涇縣 桃花潭 2019

喜字當前

有人說愛情是婚姻的墳墓，這是對已經結過婚的人說的，沒結過婚的人基本上不會這樣認為。哲學家很多果斷不結婚，因為他們頭腦冷靜而理智，認為愛情不過是兩性賀爾蒙的突然發酵罷了！等發酵過了，婚姻成為相互拖垮對方的束縛，而且還會讓人頭腦渾渾噩噩，看不清世界的本質。和哲學家相反的是藝術家，在藝術家眼裡，愛情是浪漫而無可救藥的病症，而結婚恰是拯救這個症狀的唯一解方，於是藝術家總是抱著死而無憾的心情不斷地相信愛情，不斷地結婚又離婚。而一般人剛好介在兩者之間，既不夠理智也不夠浪漫，於是就在愛情和婚姻這條道上，在外面徘徊的不少，在裡面折騰的更多，這也許就是一般平凡人生的現實。古鎮的老房子門上貼著一個大紅的雙喜字，家中出來一個女子坐在門前的矮牆上，默默望著喜字良久沒有一點動靜。我不知道她在想什麼，也許憂喜參半吧！春天，蒼翠的古樹下，枝葉繁茂，我用相機記錄了這樣一個情景。

漫步青山

德國著名哲學家叔本華說過：「活在當下的人都應該想一想，我們尋找一條前進的道路，究竟是為了欣賞沿途的風景，還是為了最快達到目的地。」的確在我們人生的路上，我們往往急著趕路，以至於錯失了沿途美麗的風景。攝影最後的成果雖說是照片，但其實個人三十幾年來的經驗總結是，在攝影過程中有一種難以言喻的樂趣和驚豔，因而美麗風景已不是我的主要標的，而是在每個美麗風景的路途中去發覺和感悟人與大自然互動的一種意趣和美學。冬日來到清境農場，這裡有一片美麗的高山草原，草原上養著綿羊，因而吸引許多親子旅遊來此。雖說地處將近 2000 米的海拔高度，但是當天天氣晴朗，風和日麗，感覺一點都不冷。正值寒假，一位媽媽帶著小女孩走在山腰上的一條小路，山坡的青草有些微黃，遠方蒼綠的扁柏露出尖尖的樹梢，而蔚藍的天空下，白雲悠浮在連綿的青山上。我看到這個景緻美極了，感覺好像漫步在人間天堂一般，我拿起相機對準畫面，稍微刻意等待，等這對母女走到小路的轉彎處，按下快門，完成這幅漫步青山的作品。

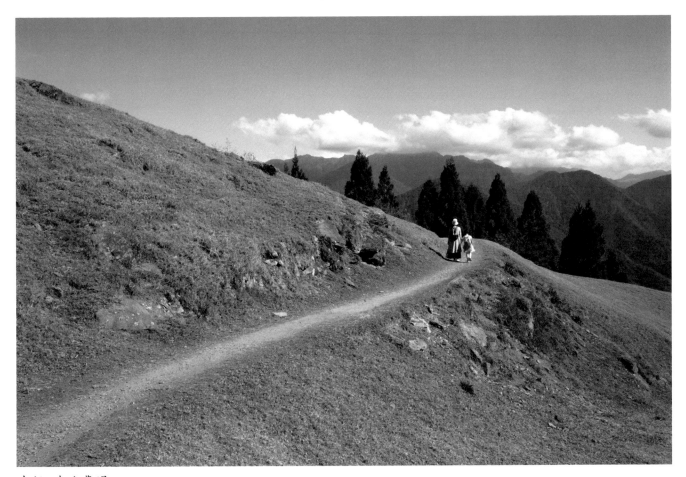

南投 清境農場 2019

長城落日

德國著名哲學家叔本華說過：「快樂是上天無法給予的，也是命運無法添加的；心靈的快樂取決于心靈的力量。」的確在我多年的攝影旅途上，發現很多時候事與願違，常常你想要拍攝的情景，到了現場完全出乎你的意料之外，於是你必須自己找樂子，自己尋找心靈上的快樂，否則便會非常的沮喪和失望。就拿北京來說，去過北京幾次，有時冬天很冷，想拍一些古都雪景，但去了以後發現一粒雪花也沒有。但 2010 年的冬天又不一樣了，印象裡北京有雪也是很自然的，哪知那時想去拍長城卻遇到六十年來最大的風雪，最後竟然交通癱瘓，整個城市都停止上班上課了。我因為早早就出門了，因此得以勉強來到長城腳下，當時我還一度踩空，陷入雪地深及腰部，抬頭一看毛澤東的題字「不到長城非好漢」斗大的銅雕樹立前方，於是硬著頭皮踏上長城的征途。一路上都沒人，只遇到幾個攝影同好，風雪狂嘯，眉毛和罩在臉上的圍巾都結冰了，下長城的途中剛好一位女子出現在前方。遠方是蒼茫的高山連綿，近處是厚厚的白雪堆積，夕陽還沒下山，金色的光芒照耀在女子的頭上，看上去好似俠女一樣的瀟灑，我用快要凍僵的手指按下快門，拍下了這張長城落日的照片。

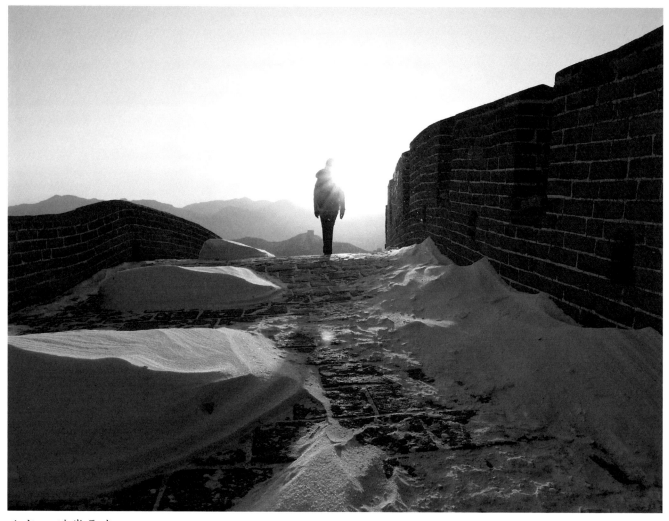

北京　八達嶺長城 2010

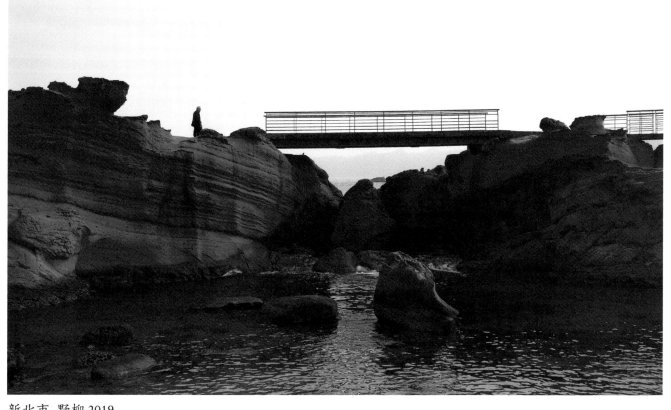

新北市 野柳 2019

踽踽獨行

人都是怕孤獨的，但哲學家例外，怕孤獨的人成不了哲學家。哲學家是享受孤獨的，他們認為孤獨才是一個人身心最自由自在、無拘無束的時空，是自己靈魂的主宰。因為他們的快樂和痛苦不是建立在外在的人事物上，而是取決于自己心靈的力量。我們一般人沒有培養這種思想和能力，處在孤獨狀態時會悶得發慌，會不知道要幹什麼，會陷入一種深層的焦慮和莫名的恐懼之中。年輕時候喜歡呼朋引伴，享受熱鬧歡聚，孤獨的時候會覺得無聊和害怕，但年事稍長，在多年的攝影旅途上，也常要孤身處於荒郊野外，甚至是深山莽原以及江河滄海之濱。在這個過程之中，慢慢鍛鍊了獨處的能力，感覺孤獨時沒那麼可怕了，甚至體悟了哲學家那種孤獨的自由自在。冬日的北臺灣海邊風強天冷，巨岩嶙峋的野柳海岸架著一座便橋，一位老者踽踽獨行於大海之濱，橋下海水不時從岩石縫中拍打進來，此時天空灰蒙，氣象蕭條，望著前方水波茫茫，我站在一塊突出的岩石上拍下了這個畫面。

蘇州 花山 2019

山下談天

蘇州花山是我很喜歡的一座小山,山雖然不高,但是沿途山徑,泉水流潺,兩旁綠樹夾蔭,蒼翠幽靜。斑駁的花崗岩錯落起伏,路旁佇立許多名人勒石摩刻,及至登頂,極目四野,天地遼闊。花山自古受許多文人雅士和騷人墨客的青睞,這裡也曾有歷代高僧來此隱居,而清康熙乾隆兩帝更多次駕幸此山,留下碑文記錄盛事。山頂最高峰,稱蓮花峰,因形狀似蓮花而得名,中秋來此登頂,秋高氣爽,涼風吹拂非常舒服,完全忘卻山腳下城市的吵雜和燥熱。登頂後,往後山還有一潭泉水名叫天池,潭水清澈碧綠,四周山岩上的大樹倒映其中,看起來宛若仙境。後山蒼松聳天,山崖野花點綴,我爬完後山尋陵線折返,路過蓮花峰時,俯瞰山下有兩個年輕人坐在岩石上休息聊天,很是愜意。我把相機變焦到廣角的最大範圍,試圖以斑駁的山壁當前景,凸顯居高臨下的山勢,把人整個融入秋天的花山,一種天人合一的情境。

蘇州 護城河 2019

翠柳白鷺

白鷺是一種常見的水鳥，捕魚為主食，身形纖瘦，羽如白絲，也稱白鷺絲；其飛翔姿態優美，經常現身在水田、溪流、湖泊和海邊。白鷺也經常出現在中國古詩詞裡，唐代詩人杜甫的《絕句》：「兩個黃鸝鳴翠柳，一行白鷺上青天。窗含西嶺千秋雪，門泊東吳萬裡船。」這裡就有白鷺飛翔天空的描述。另外白鷺也常和另一種叫鷗鳥的水鳥並列，並大量出現在古詩詞裡，宋代詩人李清照的《如夢令》：「常記溪亭日暮，沉醉不知歸路。興盡晚回舟，誤入藕花深處。爭渡，爭渡，驚起一灘鷗鷺。」此處也描述了鷗鳥和鷺鳥在藕花水邊驚飛的情景。春天的蘇州護城河畔，翠柳含苞，枝條輕盈，河邊岩石堆磊，水草豐美，一隻白鷺立於石上覓食，這個畫面頗有詩意，讓我想起杜甫和李清照。野鳥警覺性高，容易驚飛，於是我小心翼翼地保持距離，最後把相機鏡頭調整到望遠功能，拍下這幅翠柳白鷺照片。

馳騁漠北

冬日的蒙古高原，天寒地凍，雪地萬里，四個騎士身手矯健，騎著快馬馳騁在雪原之上，身後揚起四道白茫茫的雪霧；這個情景讓我的腦子裡時光倒流到霍去病遠征匈奴的歷史。在胡漢相爭的歷史裡，漢朝從高祖劉邦開始到文景之治一直對匈奴採取和親政策，在戰略上採用守勢。一直到漢武帝劉徹之時，轉守為攻，採取主動出擊的戰略；漢武帝重用衛青和霍去病，開啟了遠征匈奴的時代壯舉。尤其是年輕的驃騎大將軍霍去病，捨棄輜重的倚靠，改用輕騎長途奔襲匈奴，馳騁草原，神出鬼沒，令匈奴聞風喪膽。霍去病曾兩度深入漠北，大破匈奴，封狼居胥，被譽為大漢帝國第一猛將，深得漢武帝的賞識和褒揚。腦袋中回顧著歷史，而當時四個騎士快馬加鞭，馬的速度很快，而且我處於逆光面，於是我把相機的快門放在 1000 分之 1 秒，並把曝光補償設定＋ 3EV；在白雪蒼茫的草原我拍攝這個畫面時，鏡頭裡彷彿一代驃騎大將霍去病的快馬正飛奔而來。

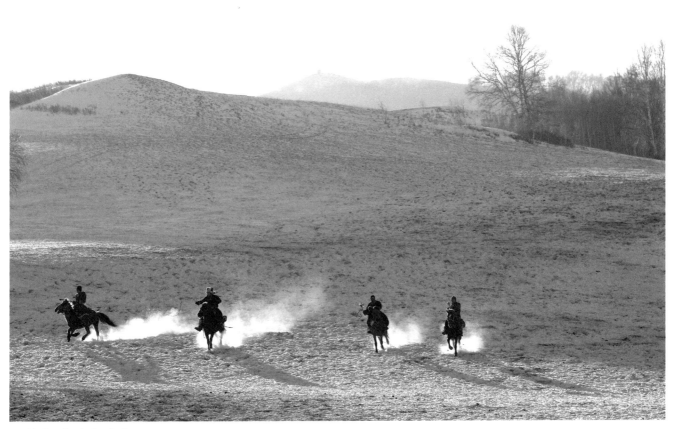

內蒙古　克什克騰旗 2017

古鎮的小狗

寵物經濟學是現代人生活中的一門顯學，是經濟發達的年代以及經濟發達的族群所共同締造的一種經濟。在這個寵物發達的時代，寵物的待遇好到讓人吃醋和嫉妒，往往讓很多人感慨，寧願生為太平盛世的一條狗，不願活成戰火離亂的一個人。的確戰火離亂的年代，貧困饑荒，顛沛流離，妻離子散，並且常常死於非命，真是人不如狗。而現代人是工作繁重，為了賺錢疲於奔命，時常不得悠閒，從這一點看確實也是不如狗好命。夏天來到安徽的西遞古鎮，這個保留完整明清古建築的村落，置身其中彷彿時光倒流，在巷弄街坊之間行走，好像時間流淌得特別緩慢，即便在斑駁幽深的窄巷中偶遇一條狗，感覺狗也那麼和善安逸。我多年的攝影旅途中碰到很多狗，大部分狗基於本能碰到陌生人都會大吼大叫，我也習慣了，倒是西遞巷弄碰到的那條狗，搖著尾巴還和我打招呼，我想這應該是被這邊淳樸的民風所感染的吧！文化形成的風氣改變了狗的性情，這點我深信不疑，因而我決定蹲下來替這小狗留下一張我在古鎮初遇的照片。

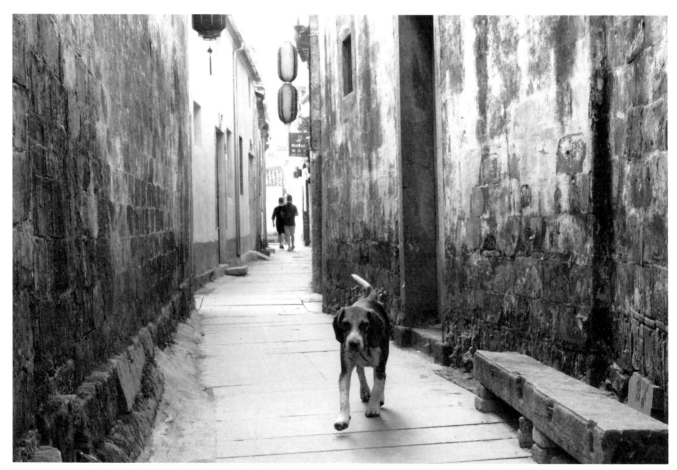

安徽 西遞 2019

金山嶺長城

世界上有很多壯麗的建築，但若要論起最偉大的工程，那非中國的萬里長城莫屬。中國的萬里長城之所以偉大，因為它是世界上累積建設時間最長，而且體量最大的一項建築工程，據說當年美國登陸月球途中，太空人從高空俯瞰地球時，最後看到的唯一人工建築便是中國的萬里長城。早在春秋戰國時代，北方諸國為了彼此防禦便在國界上陸續築牆隔離，公元前 221 年秦始皇統一六國之後，為了防禦北方匈奴，把這些片段式的長城連接起來，後來歷朝歷代都繼續修築，一直到明代歷經近兩千年，才成為萬里長城最後的規模。毛澤東曾題字「不到長城非好漢」，一方面表達了雄心霸氣，也說明了長城的巍峨險峻。歲末來到河北承德境內的金山嶺長城，長城像一條巨龍盤踞在崇山峻嶺之中，當日陽光普照，地上只有一點薄雪，但氣溫仍相當寒冷，一位女子穿著紅色羽絨服佇立在城牆上拍照，我則是在蜿蜒的長城另一頭和她遙遙相對，於是我用相機把她定格在中國這條巨龍的脊背之上。

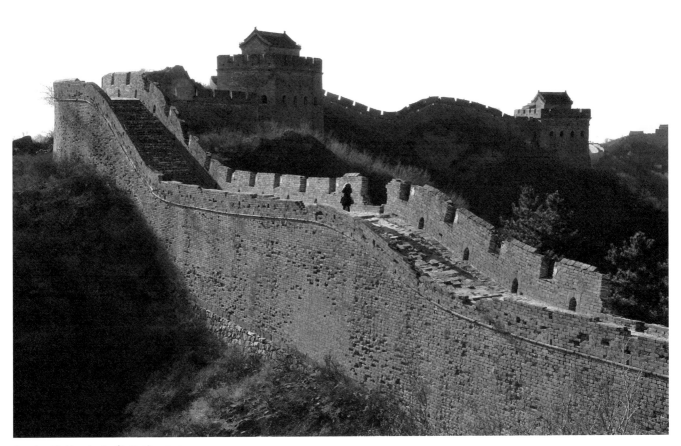

河北 承德 金山嶺長城 2017

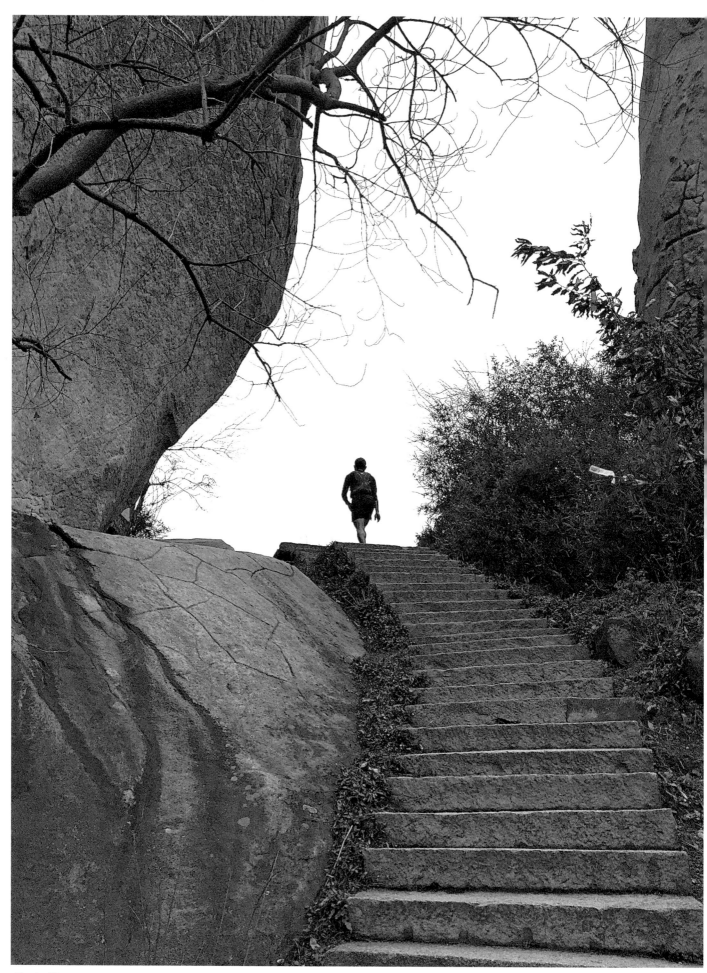

蘇州 花山 2019

健行者

花山是蘇州市區有名的郊山，每到假日來此尋幽訪勝的遊客絡繹不絕，這裡同時也是愛好登山和健行者的絕佳去處。山上頂峰叫蓮花峰，因形似一朵盛開的蓮花故得名。花山歷史悠久，自古便有高僧隱士來此隱居，清朝康熙乾隆兩帝多次來此駕幸，更是讓此山聲名遠播。花山並不高但視野極佳，登上蓮花峰頂可以三百六十度俯瞰四周，青山環秀，高閣涵雲。春天來花山，山路兩側，蒼松翠綠，野花齊放，真是名符其實的花山也。一路沿著石階登到蓮花峰腳下，一位頭戴紅帽，身穿短褲和紅色背心的健行者，腳步敏捷地和我擦身而過，快速拾級而上。我直覺這是一個不錯的畫面，因為一旁便是巨大高聳的山岩，雖然我也帶著相機，但沒時間準備相機，我只能用在握的手機，最快速地捕捉這一突然的鏡頭。沒有時間思考和遲疑，因為健行者馬上就會消失在階梯的盡頭，面對淡淡的天空和白雲，我知道錯過良機，這個畫面或許再也不能重來。

蘇州 花山 2019

立錐之地

現代城市的發展，到處高樓林立，商辦廠房遍布平地，人類不斷建設擴張的結果，自然綠地越來越少，整個城市的建築都已推到山邊海濱。春天來爬花山，蔥鬱蒼翠，青山依舊，但是登頂環視才猛然驚覺，整座山被緊緊地包圍在密密麻麻的現代建築之中。從某個視角來看，人工構建的鋼筋水泥叢林剛好和大自然野生的綠色森林迎面對峙，人類不但和其他野生動物爭棲息之地，現在更和曠野青山爭奪立錐之地。四月的花山，氣候宜人，三個青年男女，爬到一處怪石嶙峋的山頭，一個蹲著拍照，一個低頭看手機，另一個抱頭伸懶腰。他們三個置身青山環抱之中，也許沒去留意人和大自然界限的此消彼長，但從我的角度看來人和大自然正面臨了寸土必爭的緊張關係。我在另一個山頭佇立良久，決定用廣角鏡頭來拍攝，用以表達面對大自然其實人類很渺小，應該更謙卑來對待我麼的生存環境。

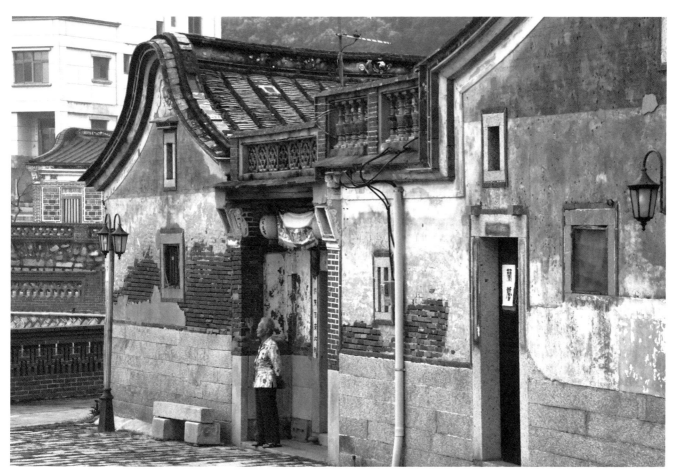

金門 珠山聚落 2019

金門古厝

以高粱酒和八二三炮戰而聞名於世的金門，從地形上看好像一根狗骨頭。金門古稱浯州，據《金門志》的記載，早在晉代即有漢人為了躲避五胡亂華之戰禍而移居金門，明清年代後續又有較大量的移民定居。國共對峙期間，爆發八二三炮戰，金門成為戰火交鋒的最前線。因為一直處於戰爭前沿的特殊地理位置，孤懸海外的金門，在戰地政務的制約下，經濟發展相對停滯不前，不過卻也因禍得福，保留了很多古樸而優美的村落。海峽兩岸開放交流之後，金門成為熱門的觀光景點，遊客除了來喝高粱酒和品嘗貢糖之外，閩式傳統古建築聚落，成為攝影愛好者尋幽訪古的標的。夏日和同學 Anthony 周一起參加劉泰雄老師的攝影團來金門，最喜歡的兩件事便是，白天到古村落悠轉拍攝，晚上大夥一起在古厝民宿剝花生喝高粱，天南地北閒聊；尤其是那些曾在金門當過兵的，因為舊地重遊，更是百感交集，直到半夜酒酣耳熱，還有很多說不完的故事。傍晚在珠山聚落拍攝，一位老嫗穿著拖鞋佇立於自家門口，在古老的民房前呈現一種樸素安詳的景象，感謝和平年代沒有烽火離亂，我拍下了金門古厝入暮寧靜的一刻。

隱避城市

中國自古流傳著「小隱隱于野，中隱隱于市，大隱隱于朝。」的說法。大意是說：「那些隱於山野的人其實只是形式上的隱居，真正的隱者其實是雖置身於糟雜煩亂的俗世市朝亦能心如明鏡，處之泰然。」而我們一般居住在喧囂城市的平凡之人，有工作，有家庭，有小孩，有父母，有親戚朋友，即便遭遇挫折，不如歸去，但要隱居山野談何容易。另一方面我們的內心和修養在現代這樣躁動的環境裡，遇到不順心遂意之時，可能又做不到，八風吹來，不為所動。於是在俗世凡塵之中，最好的方式便是把自己抽離到城市的邊緣，一個可以暫時隱避人事的角落，讓自己安靜下來，讓自己孤獨一陣子。因為只有讓自己孤獨的時候，你才能和平地和自己的內心對話，而平時我們處於太多外部干擾之中，包括來自工作、家庭、小孩、父母和親戚朋友，很少有這種機會。中秋時節，來到蘇州的尹山湖畔，這裡地處於城市的邊緣，一棟一棟的高樓大廈比鄰而立，湖岸的柳樹此時微黃但枝葉依舊繁茂，而夾竹桃的紅花綻放在午後的秋光裡，隱身於樹叢下的人士坐在湖濱的石板上，我就著平緩的波濤記錄了隱避城市這鬧中取靜的一刻。

蘇州　尹山湖 2019

一棵冰封的樹

我喜歡看大樹，更喜歡擁抱大樹，尤其每次遇到獨立的一棵大樹，總會想起年輕時候，讀過的席慕容的一首詩《一棵開花的樹》：「如何讓你遇見我，在我最美麗的時刻。為這，我已在佛前，求了五百年，求祂為我們結一段塵緣。佛於是把我化為一棵樹，在你必經的路旁，陽光下慎重地開滿了花，朵朵都是我前世的盼望。當你走近，請你細聽，那顫抖的葉是我等待的熱情，而當你終於無視地走過，在你身後落了一地的，朋友啊！那不是花瓣，是我凋零的心。」多年之後，每遇大樹，即便不開花，除了對生命的堅持有另一種體悟之外，席慕容的那首詩依然讓我深深感動。隆冬來到吉林霧淞島，遍地白雪的曠野長著一棵獨立樹，一棵稀疏而孤寂的大樹啊！這個季節，天寒地凍，一位旅人佇立在大樹下仰望它冰雪的容顏，我用相機記錄了這個令人觸動的一刻。

吉林 霧淞島 2018

黑龍江 哈爾濱 2018

冰湖上的光影

冬日的哈爾濱到處冰天雪地，而此時來到這座城市旅遊，大部分人都是為了看冰雕而來，松花江在這個季節早已河面結冰，除了河上行走，很多人還在河上開車。松花江畔的冰雕，晚上像一座晶瑩剔透的城堡，即便夜晚的溫度低至零下二三十度，依舊不減旅客熱烈遊賞的興致，以至於冰雪大世界冰雕現場的寒夜仍然人山人海。和哈爾濱冰雪大世界不同的是位於太陽島的雪雕藝術博覽會，松花江畔的冰雪大世界以冰雕為主，適合夜晚欣賞，而太陽島以雪雕為主的藝術作品，更適合白天觀看。位於松花江北岸的太陽島，冬日展覽許多巨型的雪雕作品，非常壯觀美麗，而此刻的太陽島也是到處冰天雪地，原本夏日茂盛嫣然的荷花池，眼前只剩少許枯萎的蓮蓬，瑟縮在結冰的湖面，我在一個天氣晴朗的冬日午後走在湖面的橋上，陽光的斜照把旅人的身影映在雪白的湖面，我用相機拍下了一對儷人冰雪的身影。

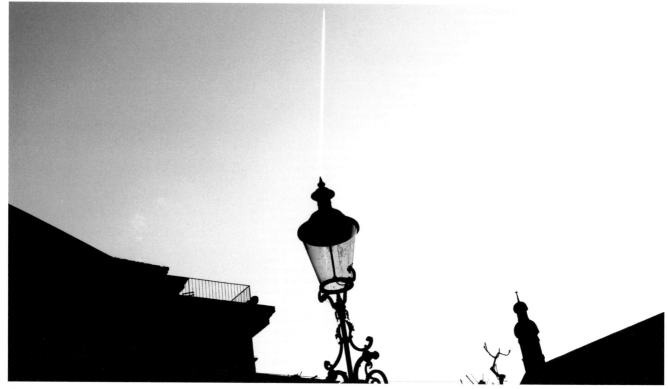

捷克 布拉格 2007

時空的組合

拍攝電影或電視劇的攝影師，有時會運用錯位的視覺效果，來拍攝接吻或搧耳光的畫面。這種在某個角度出現兩個物體重疊的影像，有時從直視的視覺裡會難辨真假，因而畫面有時只是一種藝術的表達，並不是真實的影像。攝影的領域很廣，從藝術性來說，時空的組合至關重要，被稱為超現實攝影主義的法國攝影大師昂利‧卡蒂-布列松認為攝影的核心是，在現實的空間裡，把握一個決定性的時刻，然後賦予一個畫面特定的意義。在布列松看來，攝影的當下只能是直覺，是沒時間思考的，思考只能是攝影前後。他的相機就像一支拉滿弦的箭，在他意識到的特定空間裡，若元素未齊他也會等待，但只要快門一按下，這支利箭就要正中靶心。布列松這種在現實裡用一種極為冷靜的態度來詮釋一種超越現實意義的畫面，影響了日後很多攝影的同好，造就了一代攝影藝術的美學。布拉格的冬天，雲淡風輕，午後一間民房屋簷的壁燈還未點燈，一道白線衝向天際，我在路邊迅速蹲下身子，用低角度讓燈頭的尖部指向這道白線，彷彿從燈裡射出的光芒，學習大師的決定性時刻，我按下快門射出了這一箭。

風中的油桐花

獅頭山的五月油桐花開，白色的花朵，滿山遍野，山風一吹，落花如雪。春天來獅頭山，沿山路蜿蜒而上，不時可以看到路面灑滿了花瓣，來到一處叫望月亭的地方，放下背包，喝茶休息。這裡是獅頭山的制高點，從這裡可以眺望遠處的青山溪流，也可以靜聽山中寺廟的暮鼓晨鐘。而前人在此處腳下山壁的摩崖石刻，是我很喜歡的一首詩：「山色蒼蒼聳碧天，煙波江上送漁船。詩情好共秋光遠，洞壑鐘聲和石泉。」亭下休息，春風吹來，到處白花飄散，宛若人間仙境。而近處樹下一朵花瓣一直在空中旋轉，引起我的注意，原來花瓣黏在一條蜘蛛網絲上，陣風吹來忽向右旋，忽向左轉，而且速度極快，飄忽不定。這個畫面我鎖定了，我把光圈調大，讓背景單純，並把快門速度調高到 640 分之 1 秒，接下來就是等待，等它轉到一個特定角度，我就要出手。但等待是令人忐忑不安的，因為很怕細細的網絲，不知何時會斷掉，多虧老天照顧，在一個決定性時刻，我按下快門，在一個春光明媚的午後，安下了一顆旋轉不定的心。

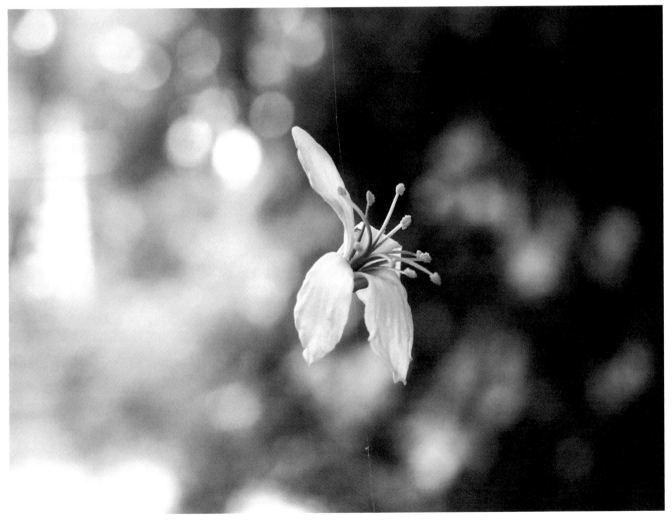

新竹 獅頭山 2017

藍色冰花

中國有句古話「讀萬卷書，不如行萬里路」這是告訴我們，世界山川異域，文化風俗不同，民族物產無奇不有，足跡遍布各處的增廣見聞，比你躲在家中博聞強記要實用多了。人生的道路上確實也是如此，坐井觀天的學問比不上各處遊歷焠鍊的體悟與實踐。在我的攝影旅途中，永遠有意想不到的人事物，永遠有令人驚奇的景象，直到現在我依然對攝影樂此不疲的原因就在這裡。內蒙古的隆冬非常寒冷，到處冰天雪地，還好晚上可以睡在炕上，否則會把人凍得整夜難眠。清晨五點出門，只能靠車燈和手電筒前行，貪黑起早來到雪原旁邊的一條小河，小河早已是一條冰封的河流。天光慢慢亮起，才發現河流上的小樹皆是銀裝素裹，所有枝條宛若透明的冰棍，是所謂霧淞奇景。不過令我更驚訝的是，冰河上樹下那些密密麻麻的雪花和冰花，不但晶瑩剔透而且形狀迴異，陽光照來，耀眼奪目。很快我發現一個這輩子第一次的大驚奇，在某一些薄如蟬翼形如樹葉的小冰花上，隨著陽光照耀的角度不同，會呈現猶如彩虹一般的顏色變化。我興奮不已，但冰花個體太小了，我只能儘量把望遠鏡頭調到最大，另外冰花實在太亮了，我又儘可能把光圈放到最小，於是我把相機轉到某個角度，剛好冰花出現美麗夢幻般的藍色，我才滿意地拍下這幅照片。

內蒙古　克什克騰旗 2017

彼岸花

彼岸花是《法華經》中的天雨之花。白色的彼岸花又稱曼陀羅華，傳說遍布於天堂，而紅色的彼岸花又稱曼珠沙華，傳說它盛開於地獄。彼岸花在中國唐代稱金燈花，有毒，吃了可置人於死，故日本又稱地獄之花。傳說紅色彼岸花是開在冥界唯一的花朵，鮮紅似血盛開在黃泉路上，接引死者亡魂由彼岸通往地獄之門，見到彼岸花後就忘了一世情緣，由此陰陽殊途，今生永不相見。彼岸花這種帶著眾多離別死亡傳說的花朵，其實和植物本身特性有關，除了毒性可令人致死之外，喜歡長於陰冷濕潤的環境，而且花葉永不相見，其鮮紅似血盛開於陰曆七月，正是民間傳統上冥界開關之際。陽曆九月，和同學 SY 到江蘇太倉瀏河鎮（原名劉家港）尋找鄭和下西洋的起錨之地，明代鄭和七下西洋，人員船隊聚集和物資運補，這裡就是根據地，曾經繁華鼎盛，如今已經沉寂落寞。於是旋即轉往鄭和公園去繼續探訪舊跡，但鄭和公園除了一尊巨大的鄭和塑像，也就是一般公園。倒是園內樹蔭下開滿了彼岸花，一株紅色的彼岸花盛開在眾多雪白的蔥蓮之上，我用相機拍攝了這個傳說中的花朵，內心也帶著幾許哀傷。

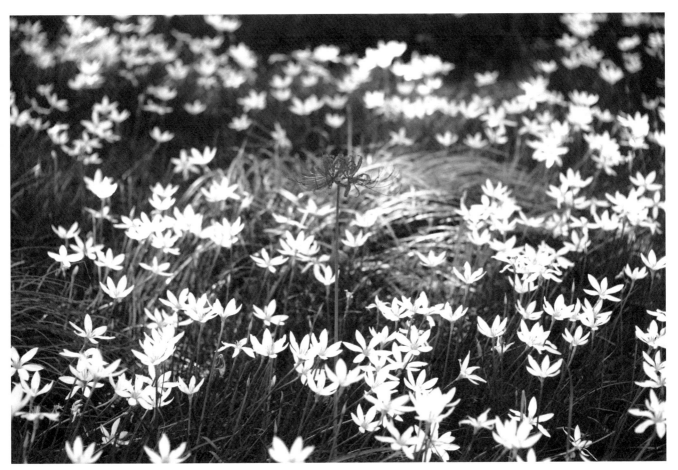

江蘇 太倉 鄭和公園 2019

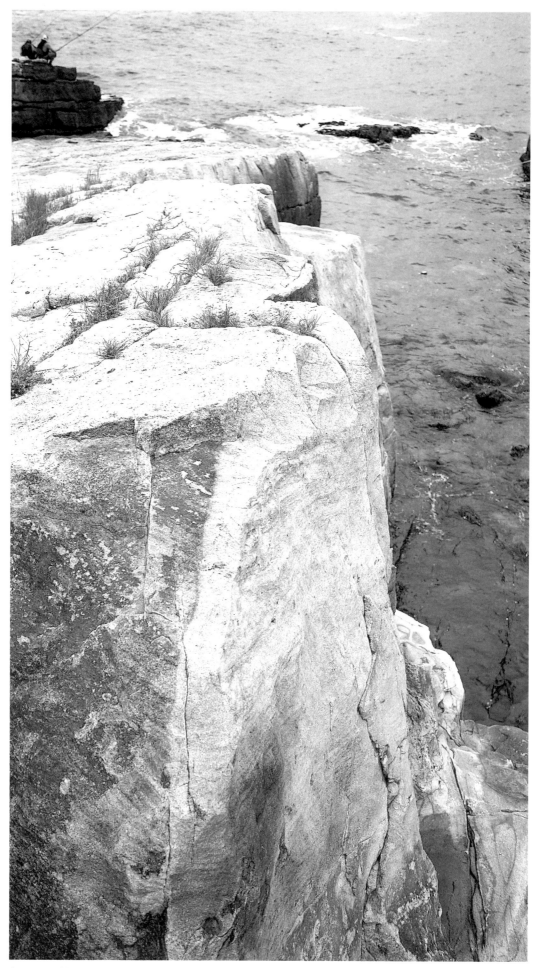

新北市 龍峒 2012

天涯釣友

釣魚的樂趣很多，有些人沈迷於那種和獵物之間的鬥智鬥勇，有些人享受一個人的自由自在，而有些人則是熱衷於夥伴間的談天說地。不管如何，這年頭靠釣魚的魚獲來賣錢營生的人算是少數了，多數人可能為的是消磨時間或者保有一份閒情逸趣。作為一種休閒活動，到大海來垂釣，面對碧海藍天，水波茫茫，大自然之間人有一種遺世獨立的感覺。龍峒位於懸崖峭壁的大海之濱，這裡常年海水通透，波濤激盪，而岩石斑斕多彩有如刀削，站在崖頂海風強勁，濤聲有如雷鳴。兩個釣友坐在海邊巨岩上垂釣，天南地北聊著各種瑣事，有沒有釣到魚已不重要，重點是沒有老婆嘮叨，有一種天涯海角無拘無束的自由和樂趣。我背著相機走過去和他們閒聊幾句之後，拍了幾張大海的風景照，回程路上回首一望，忽覺這兩人處在山巔水涯的一角，有一種天高地迴的意象，而此刻人是何其渺小啊！於是按下快門留下這個畫面。

蓮花

蓮花與佛教密不可分。在佛教的寺廟裡，經常可以看到釋迦牟尼佛和觀世音菩薩都是慈眉善目，端坐在蓮花寶座之上。相傳釋迦牟尼降生的時候，皇宮御苑的水池中突然開出大如車輪的白蓮花，而蓮花美麗清亮，純潔高雅，出淤泥而不染，這樣的特性很符合佛教的本義。佛教相信每個人都有佛性，即便生長於俗世凡塵，人生苦海，只要透過修行、參透、了悟，便可以脫離苦海，到達極樂世界，從污泥中長出一株潔淨的花朵，蓮花正是此一佛性修成善果的化身，因而與佛教有關的建築、雕飾、圖案、用品等都會有蓮花出現。七月，天氣炎熱，正是蓮花盛開的季節，在日月潭涵碧樓的水池裡，巧思的庭園設計師，把蓮花裝盛在黑色的陶盤上。上方的鳥籠裝飾剛好倒影在水池裡，鳥籠的倒影扭曲密鎖，而蓮花在黑暗的角落清亮開放，隱喻著掙脫樊籠束縛的凡心，到達一個自在美好的境界。我有感於這樣的景像啟示，在波光幻影的水池邊駐足良久，完成了蓮花這幅作品。

南投 日月潭 2017

花蓮 太魯閣 2017

龍困淺灘

花蓮太魯閣因為天然的高山峽谷地貌而聞名全球，遠古的造山運動，加上立霧溪橫斷山脈，使這裡到處懸崖峭壁，鬼斧神功，山勢險峻，猶如刀削。此處溪谷流水奔騰，石壁高聳雲霄，人置身其中，水聲轟雷震天，佇立崖頂，向下俯瞰，令人腳底顫抖，不得不對大自然心生敬畏。太魯閣我來過幾次了，每次來訪依然讚嘆不已，除了風景雄渾壯麗，那種震撼人心的氣勢和力量，讓人謙卑內省，人真的非常渺小。冬日又來到太魯閣，天氣稍微灰蒙，但一點也沒有減低我對這個恢宏的高山峽谷拍攝的興趣。雖說風景美麗壯觀，但開車在山路中迤邐前行，一邊是萬丈深淵，一邊是千仞峭壁，著實令人心驚膽跳，直到找到停車場，把車停好下車徒步，一顆驚魂之心才稍安下。走到九曲洞和燕子口一帶拍照，這裡是太魯閣的精華地段，在峽谷的一個轉彎處，我隨手拍了一張立霧溪奔流的景象，回家在電腦上查看照片時把我嚇了一跳。照片的右側也就是溪谷的轉彎處，大理石的山壁下，宛若一條巨龍被壓在山底，而龍頭無奈地閉著眼睛，前面則是一灣淺淺的溪流，真像一幅龍困淺灘的景象，這在我的攝影旅途中又是一次深刻的感悟。

蘇州 市區 2017

街景

這是一張在蘇州市區拍攝的普通街道的街景。當時我要過馬路剛好在十字路口等紅綠燈，往路的一邊轉頭一看，只覺路的兩側高聳的香樟樹在春天裡新芽滋長，綠蔭夾天，遠遠望去宛若置身綠色隧道。馬路上人車喧囂，人行道上有人徒步，景雖美好，但感覺有些單調，我有點遲疑想要再等一下，但路上喇叭轟鳴，騎機車的橫衝直撞，路口交通混亂，我站在馬路中間感覺相當危險。正在考慮放棄拍照，一個穿紅色衣服的騎士，從我身後穿越前行，而迎面而來是一輛白色的小麵包車。這兩個明亮的顏色來得正是時候，替原本單調的畫面，增加了活潑的氣氛，我最終在這兩個元素聚集時按下了快門，拍了這張蘇州春天的街景。其實被昂利・卡蒂－布列松尊為老師的另一位攝影大師安德烈・柯特茲，早就是「耐心等待所有元素聚集時，絲毫不差地按下快門」這種攝影理念的締造者。任何一門學問或藝術，前輩開創的理念或哲學，都還不斷地影響著後代的追隨者；我走過馬路漫步在蒼翠欲滴的人行道上，腦海裡一直想著大師之所以偉大的原因就在這裡。

背對背的沉默

夏日在蘭嶼最好的遊歷方式，就是穿短褲和拖鞋，再租一輛摩托車，然後騎車沿著海岸公路到處閒逛，哪裏好玩就停下車來玩。我就是騎車沿著海岸公路一路悠轉，想拍什麼就停下來拍照，一路青山綿延，碧海藍天。兩隻長著鬍鬚的山羊站在怪石嶙峋的頂端，背對背側朝一泓碧水波濤，只是一聲不響，一動不動，這樣沉默像兩尊雕像一樣，也不知多久了。兩羊爭鬥，犄角響亮撞擊，這種場面我見過，但是此種沉默得有點詭異的情景，站在一起卻彷彿咫尺天涯，我還第一次遇到。即便我就站在面前，這兩羊依然對我視若無睹，我心裏竊笑，難道這羊也和人一樣，生悶氣時默不吭聲，懶得搭理對方。波瀾湧動起伏，海鳥偶爾從水面飛過，海風吹來撝動著山羊的鬍鬚，這背對背的沉默，好像把時間凍結在蘭嶼溫暖的午後。我在這裡駐足良久，無法了解前因後果，看不出兩造之間有任何和解的可能，只能拿出相機記錄了這個令人弔詭的時刻。

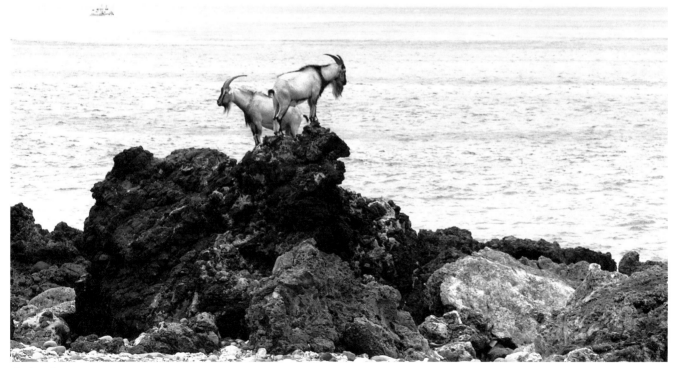

臺東 蘭嶼 2013

在西遞巷弄作畫

暑假來安徽西遞古鎮寫生作畫，變成美術科系學生的熱門功課，甚至連小學生也樂此不疲。夏天炎熱，學生要麼一大早出門作畫，要麼聚集在大樹下寫生，還有就是找一個太陽曬不到的路邊，小桌一攤，板凳一坐，埋頭苦幹開始畫畫，路人走路或騎腳踏車經過，一點都不影響他們專注作畫的熱情。西遞無疑是個活生生的民俗和傳統建築博物館，因為除了眾多明清古宅之外，重點是大部分的人，依然在這祖輩傳下來的山林田野和村落巷弄裡繼續生活。我夏天來此，入住一間名叫淡園的民宿，屋舍古色古香，有一種淡雅的文化底蘊，老闆夫婦熱情待客，讓人倍感溫馨。在午後的巷弄之間到處悠轉，來到一處可以遮陽的路上，一邊往上是筆直灰黑的牆壁，一邊往下是很淺的小河流淌，幾個小學生坐在河上頂蓋的地方埋頭作畫，而前方高高的馬頭牆白牆黛瓦，顏色已經斑駁發黃。此刻，屋簷上的藍天渲染著幾許白雲，讓整個景致顯得不那麼沉悶，但我總覺得還缺點什麼，於是學攝影大師布列松那一招「等」，終於迎來一位穿桃色上衣的婦女從這裡走過，我一直等她前行到小巷的轉彎處才按下快門，拍下這張照片。

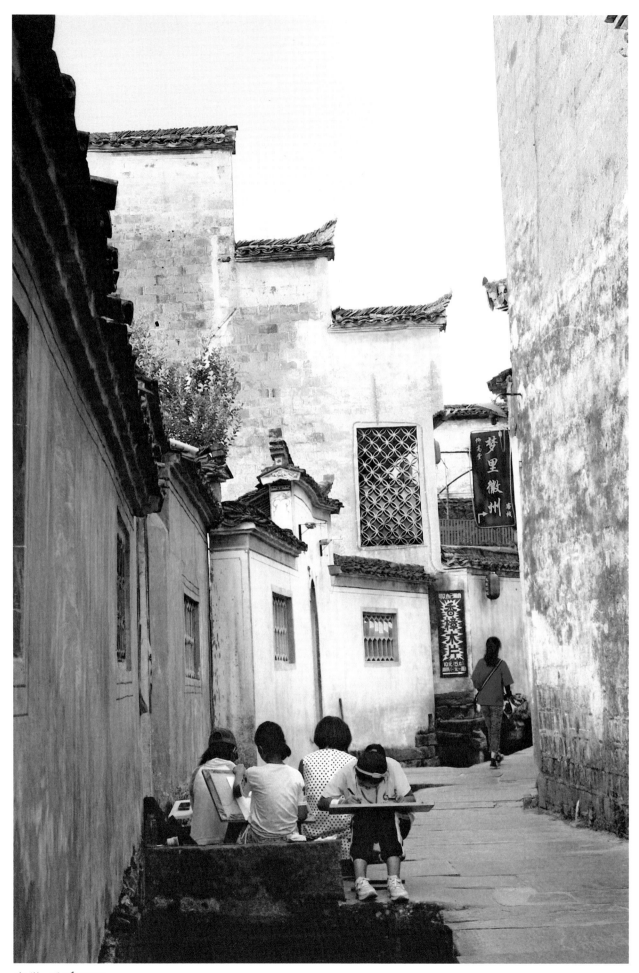

安徽 西遞 2019

安徽 涇縣 桃花潭 2019

216

石橋上的行人

位於安徽涇縣的桃花潭之所以出名，完全是因為大唐詩仙李白的一首詩《贈汪倫》：「李白乘舟將欲行，忽聞岸上踏歌聲。桃花潭水深千尺，不及汪倫送我情。」曾任安徽涇縣令的汪倫，平日仰慕李白的才情，當官退休閒居桃花潭時，寫信邀李白前往遊歷。信中說此地有桃花十里，萬家酒店，李白見信，欣然前往，然而當地並無桃花十里，而酒店只是姓萬店家經營。不過汪倫仍是熱情款待，而李白也是非常高興，臨行前汪倫還贈馬匹和錦布給李白，李白乘舟離開，為了答謝汪倫的這份情誼，寫下了這首著名的詩篇。春天來到桃花潭，潭水清澈幽深，而岸邊桃花迎著春風綻放，馬上就令人憶起李白和汪倫的千古逸事。桃花潭村內至今仍有汪倫墓供後人憑弔，李白雖然只是曾經到此一遊，但憑藉一首詩篇，便足已令後世遊客絡繹不絕前來尋訪往事舊跡。我在桃花潭村內到處悠轉，古老的石橋上遊客魚貫而入，而蒼翠的大樹和人一起倒映在清澈的河面，我拿起相機記錄了當時的情景。

爭鬥

生命的本質其實存在著競爭，不管你願意不願意。在競爭的客觀條件下，生物界更是直接透過爭鬥來解決生存和種族繁衍的問題。不同生物之間為了爭奪有限資源，會進行物種之間的集體爭鬥，而同一物種之間為了種族繁衍也會彼此爭鬥，這一爭鬥也存在著優生學的生命密碼。每個種族想要繁衍而生生不息的關鍵是必須有強大的基因，為了保持這個基因的延續，物種之間都會有一種自然的驅動力量，那就是由強者負責繁衍後代，而強者正是透過爭鬥這一殘酷現實而產生的。酷暑來到恆春草原，入暮之前剛好路過一處草地，草地上一隻白色的山羊和一隻棕色的山羊正展開爭鬥，兩強互不相讓，犄角撞擊之聲非常響亮，我很懷疑那不會頭暈腦震盪嗎？我在一旁觀戰，不過兩羊對我視若無睹；人類的爭鬥有時可以依靠智慧來加以協商，但或許我們無法理解動物之間的難處。天色開始有點變暗，生命基因的密碼正在上演，我用相機記錄了兩羊相爭的撞擊時刻。

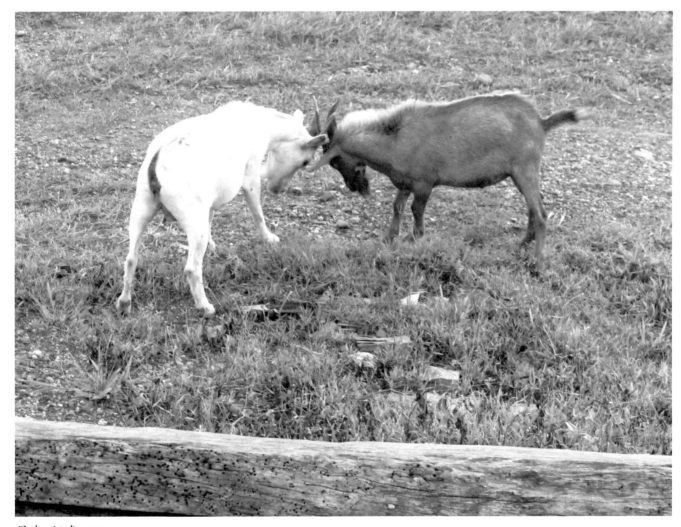

屏東 恆春 2013

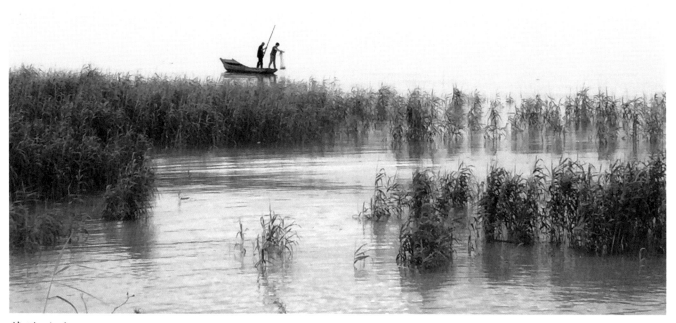

蘇州　太湖 2016

漁舟晚唱

近年來攝影界很流行所謂擺拍，一大群攝影同好，在一個美麗的場景，有一些事先安排好的模特和道具，走動或擺姿勢，讓攝影者進行擺拍，和拍電影很類似。這類拍攝雖然看起來畫面和風景都美，但總感覺有些造假，不夠自然，而且畫面大都大同小異。因為是事先安排，沒有那種獨特性，而且失去一些拍照偶遇的驚豔和樂趣，常常看到的就是在山水之間划船和捕魚的擺拍。我對擺拍沒什麼興趣，因為會是什麼結果，早已心中有數，純粹是畫面的美感而已，照片本身缺乏背後的故事性。夏日來到蘇州西山邊上的太湖，這裡湖畔沿岸有許多農家樂，農家自營的小館以太湖湖鮮為主，此次我是慕「太湖三白」湖鮮之名而來。還沒找到農家樂，已是入暮時分，驅車湖畔小路，剛好聽到農家夫婦，一面唱著漁歌，一面泛舟撒網捕魚。此刻太湖，蘆葦蕩漾，水波悠悠，農家夫婦，漁舟晚唱。這個好像古詩詞裡才有的情景，讓我驚豔莫名，於是停車下來，拍了這幅照片。當農家小館，上來白蝦、白魚、銀魚這「太湖三白」時，我一面吃著，還一面回味，剛剛太湖水上那個優美的畫面。

此邊風景獨好

很多人很重視吃飯，但卻忽視了如廁。其實中國道家講究陰陽平衡，進出有道；陰陽失衡或進出無道，身體可能就會生病，而且人也會感覺不舒暢。我最糟糕的經驗，就是去餐廳用餐，本來覺得食物還可以，但是等去餐廳洗手間後，環境髒亂，騷臭不堪，感覺下次再也不想來這家餐廳用餐了。而我最佳的如廁經驗，是在新竹峨眉的一個叫綠世界的休閒農場，這裡綠地廣大，還有飼養一些草食性動物，深得小朋友的喜歡。老闆竟然是我的老鄉，只要是同鄉鄉民還免門票，最令我驚訝和贊嘆的是他對於廁所的設計。其廁所位於農場的邊上，採用露天設計，但隱蔽性極佳，面對一片青山翠谷，不但視野遼闊，而且空氣清新，通風順暢；我上過此種洗手間後，一輩子難忘。春天來此，綠世界的洗手間前修竹翠綠，野蕨繁茂，近樹新芽滋長，遠山層巒疊嶂，我感動於有如此天然的設計，拿起相機，隨手拍了這張照片。

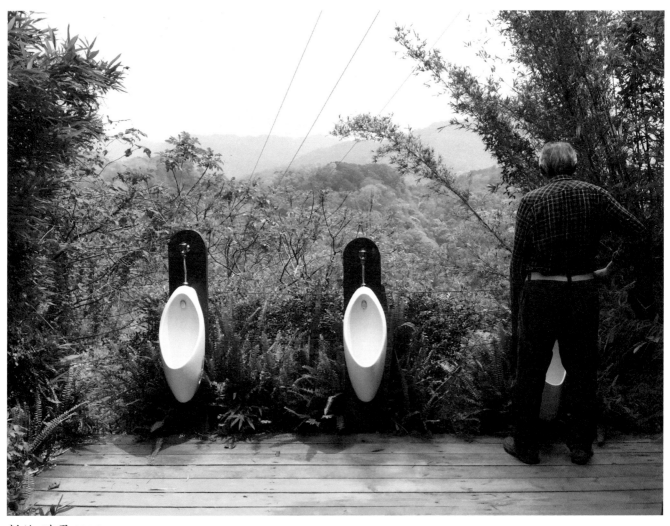

新竹 峨眉 2016

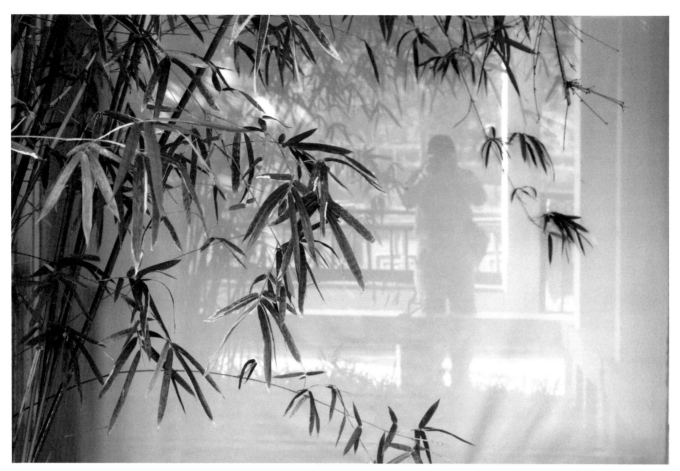

蘇州 護城河 2019

自拍相

許多愛好攝影的人，都喜歡拍別人，但不喜歡拍自己，我自己也不例外。攝影不光是一張照片的影像，更多的時候是每個攝影者所遇到的情景和事件，在當下攝影者心中所賦予的意義。時間是流動的，因而每個情景和事件也是一直在變化的，當攝影者在變化之中決定要瞬間擷取一個畫面時，其實他是企圖在一個空間裡把一剎那的時間凍結，只有在那極端短暫的時間裡才對攝影者有意義，在那凍結一刻的時間前後，對攝影者可能都沒多大意義。除非別人幫你拍攝，否則自拍只能靠架腳架然後開自拍功能來達成，或者拿著手機對自己拍，但這缺乏上述攝影者主動掌握那個決定性時空的意志，因而許多攝影者都不喜歡拍自己。而攝影者偶爾也會拍一下自己，拍自己的影子，著名的美國風光攝影大師安瑟・亞當斯也曾在山谷裡拍自己的影子，即便是影子他也要主動掌握自己的時空。十一月在蘇州護城河畔，路過一處建築，牆上的落地窗是一大片霧玻璃，窗前種的竹子此刻蒼黃交錯，霧玻璃映著竹子的影子，我想拍這個畫面，剛好右邊的留白處把我的影子也映在那裡，於是我就這樣成為這張照片聚集的元素之一了。

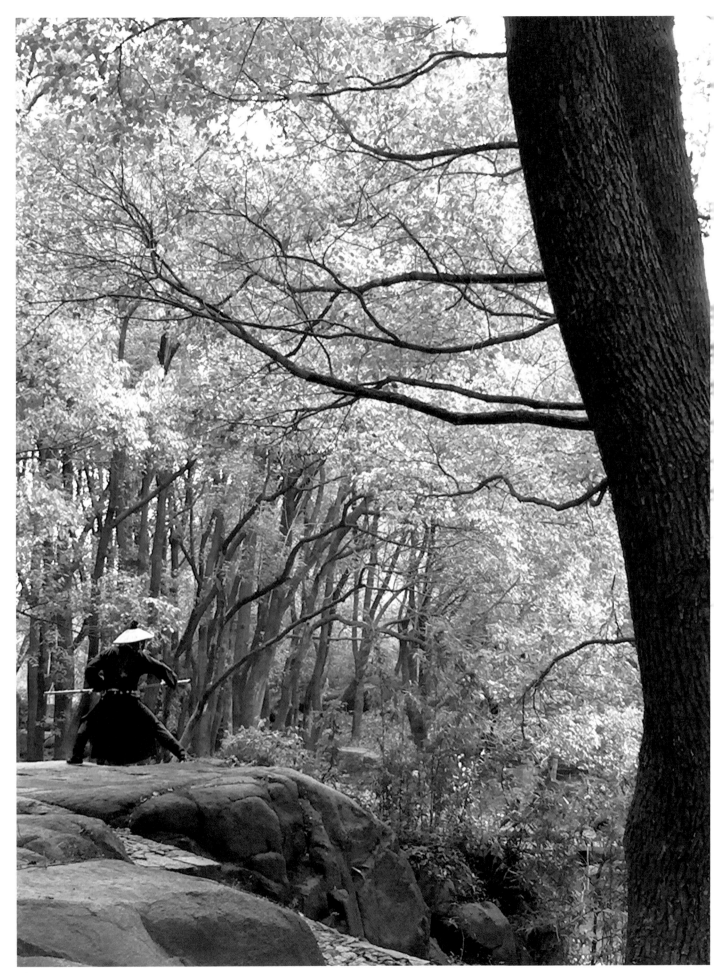

蘇州 花山 2019

山中劍客

到花山爬山，上山路上巨岩石刻兩側夾道，一直到蓮花峰終於登頂，在蓮花峰頂環顧四周，青山翠谷，更遠處是城市的樓房建築星羅棋列。過了蓮花峰往後山走，一路石徑下坡蜿蜒，到達後山寺廟之間有一水池名曰「天池」。天池四周林木茂盛，香樟樹參天聳立，林間深寂，不時聽聞野鳥鳴叫。我從山徑上上下下，兩旁岩石錯落起伏，空氣中瀰漫著春天草木滋長的氣息。走到一處空曠的林野，想找個地方坐下來休息，卻在樹林遠處驚覺有一位大俠練劍於大樹之下。這人身著古裝，架勢非凡，也不知道是何方神聖，或者是拍電影的明星。因為距離有點遠，我看不到有其他人員，也不想上前去打擾此人，就用相機的望遠功能拍下此照，留下一個山中偶遇的懸念。

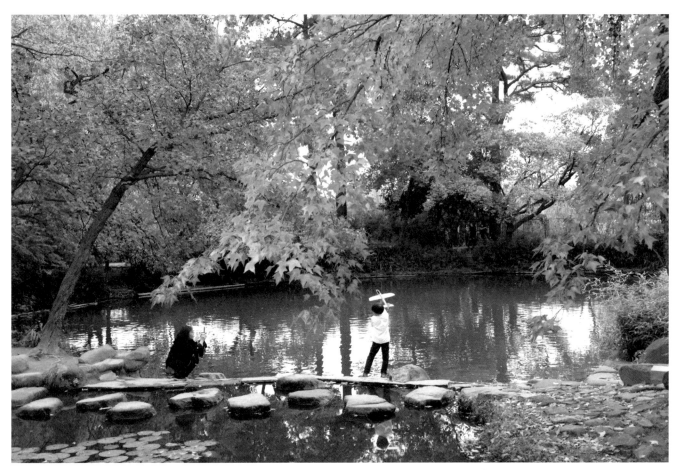

蘇州 天平山 2018

楓樹下的留影

拍照能成為現代人的顯學，主要歸功於照相功能在手機的內置。照相最早是一門專業技能，除
了器材昂貴，一般人沒有經過專業訓練，也不能為之。電子科技進步後，照相功能得以自動化，
傻瓜相機的誕生引發大眾對攝影的廣泛興趣，但真正讓攝影成為現代顯學的，是手機內置強大
的照相功能。人手一機的手機除了通訊功能，最重要的便是照相功能，它讓文字通訊升級進入
影像通訊的劃時代，而且男女老幼皆能輕易上手。蘇州天平山的楓樹是每年秋季的盛事，吸引
無數遊客前來尋幽訪勝，我也背著相機來此到處亂轉，這個季節秋高氣爽，楓葉紅黃相間，整
個山中層林盡染。在一處小湖邊上，石頭錯落排成一條小徑，高聳的楓樹枝條低垂可攬，一個
小男孩玩著玩具飛機，而一旁的媽媽蹲著用手機替他拍照，兩個人的身影和楓樹一起映在澄淨
的水面，我在湖面的另一側，用相機記錄了這個秋天的日常生活景致。

螃蟹之死

人生無常，時間是流動而空間是變化的，沒有什麼東西是一層不變的，宇宙定律中唯一不變的就是變。人生旅途中，常常會碰到一些令人意想不到的事情，有驚奇，有感傷，這一點自古騷人墨客多有描述，而最動人的當屬宋代詩人蘇軾《水調歌頭》中的那句：「人有悲歡離合，月有陰晴圓缺，此事古難全。」在我的攝影旅途中，也常會碰到令人心情跌宕起伏的事件。一月中下旬來臺東太麻里，早已錯過聞名遐邇的金針花季，倒是想去看太平洋海岸上，臺灣升起的第一道曙光，不料由於時間因素，來到太麻里海邊，只見海面波光澈艷，海潮迴盪，太陽已經高高升起。在海邊沙岸漫步遊蕩時，卻看到令人驚詫的一幕，一隻大螃蟹翻著肚皮，已經死了，而一旁一隻小螃蟹，一直在原地徘徊不去。我不知道昨夜發生什麼事，或許有我意想不到的險惡風浪，小螃蟹一直用小爪勾動大螃蟹的大螯，可是大螃蟹再也毫無動靜了。人生無常，動物界或其他生物或許也是如此，我帶著有點傷感的心情，用相機記錄了，此刻眼前上演的生離死別。

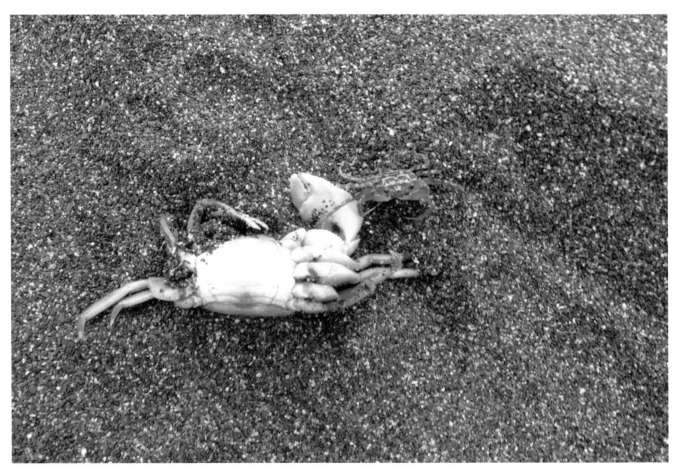

臺東　太麻里 2012

高高的行囊

很多人對於旅行的目的五花八門，有吃喝玩樂的，有增廣見聞的，有逃避現實的，有親子同樂的，有工作需要的，也有尋找靈感的，因而旅行對於不同人有不同的意義。有些人戲謔旅行就是「人們從自己活膩的地方跑到別人活膩的地方」，其實這只是一種非常表象的說法，旅行對我而言其實是透過離開一個我們熟悉的環境，投入一個新環境，這個過程中你會接觸不同的山川異域和風土人文，因而會在你心中撞擊出一些火花，會讓你感悟人生不同的歡樂與悲傷。對於環境優美，生活富裕，人文薈萃的地方，會讓我們感覺人生的美好；而對於環境險惡，生活艱困，人文貧瘠的地方，則會讓我們反思去珍惜我們已經擁有的幸福。春天的九寨溝，水潭透亮如碧玉，飛瀑雪白似綾絹，這樣的地方令人流連忘返，彷彿人間天堂。而在另一處荒山野嶺之中，一個踽踽獨行的勞動者，背著高高的行囊，把整個人幾乎埋沒在雜草叢生的小徑，他正在辛苦地扛起生活的重擔。六月來此，杜鵑盛開，拍九寨的春水，令我羨慕天堂美景，而拍山徑的行者，又讓我反思要珍惜自己當下的幸福。

四川 九寨溝 2007

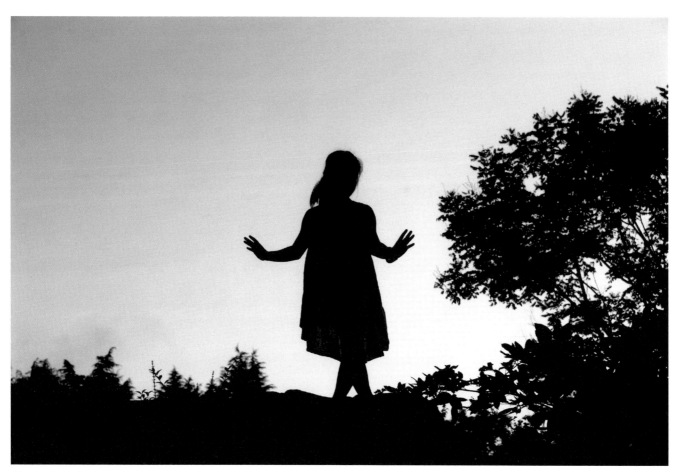

揚州 瘦西湖 2019

剪影

剪影是攝影的一種拍攝手法，當拍攝主體處於逆光狀態時，所拍攝的主體畫面會呈現一種和背景極度反差的效果。此時的主體看不到表面的細節，只是如同剪紙一般的形狀和輪廓，但輪廓的邊緣會有極佳的細膩紋路，即便樹葉的鋸齒和尖角，或是人物頭髮的細絲，也都可以完整呈現。揚州瘦西湖因湖泊形狀瘦長但景色媲美杭州西湖故得名，午後的天空在入暮之前有著相對柔和的藍色調，小女孩爬上高高疊疊的岩石上，地面的樹梢高度剛好環在小孩的週邊。居高臨下的小孩興奮地眺望四周，突然手足舞蹈地唱起歌來，此刻曠野寂靜清遠，歌聲嘹亮飄向雲霄。驚豔於當下情景，我雖處在下方背光處，仍決定把時空凝結在一個令人感動的時刻，於是拍下這張照片。

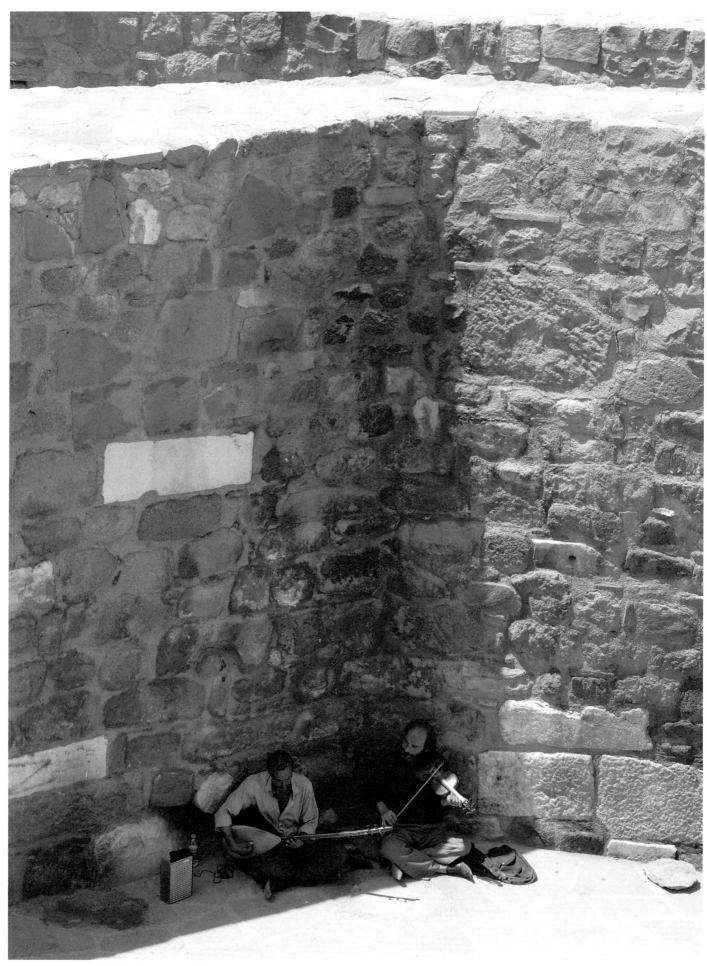

街頭藝人

出門旅遊常常會有不少驚豔奇遇，尤其世界各地風土民情獨特又多元。地處歐亞橋樑的土耳其現在是個伊斯蘭教國家，但是它的前身奧斯曼帝國同時也繼承了東羅馬帝國的文化，因此在文化、飲食和生活方面其實有很多東西文明的融合。而土耳其的一部分祖先在歷史上可以追溯到我國唐朝時的草原突厥民族。奧斯曼帝國曾經是個橫跨歐亞非三洲的大帝國，但第一次世界大戰，奧斯曼帝國戰敗，國土被列強瓜分，因此現在的土耳其只繼承了少部分的奧斯曼帝國領土。在土耳其的一個古城遺址裡，陽光燦爛，兩個街頭藝人靠在牆角的陰影處彈奏樂器，一個拉小提琴，一個彈撥一種古老的東方樂器，這樣的音樂組合仍是千百年來，東西文明交融的縮影。我當時站在對岸的牆上，於是採用直立廣角的拍攝格式，居高臨下，一面聽著他們彈唱的歌聲迴盪在古城，一面按下快門，把他們定格在這個東西文明交匯的國度。

蘇州 平江路 2017

攝影的構圖

許多攝影的書裡都會提到構圖的黃金交叉點，說要把攝影的主體位置，放在九宮格的黃金交叉點上，又說這些位置是經典寶座等等。其實拍照的整體內容千變萬化，這種教條式的固定位置並不能適應拍照當下的情景，而且拍照時機的掌握，往往不能讓你去考慮太多。因此平時的審美能力和個人的拍照風格，在遇到想拍的畫面或主題時，更多的是一種直覺反應，好像遇到獵物那樣本能地撲上去，迅速而精準的捕捉。或者說感覺怎麼美怎麼拍，每次的拍照都是最好的拍照，什麼教條或規則，在每次拍照的當下早已拋到九霄雲外，而唯有攝影者本人知道自己想要什麼。一條柳蔭濃密的小路，一邊是一堵彩繪圖案的高高粉牆，一位騎自行車的老人沿著小路逶迤前行，一開始出現在畫面最前方時，人相對較大，但我並不想讓人擋住小路的走向。我想塑造一種幽遠寂靜的感覺，於是等那人慢慢變小，而且快要到達路的盡頭之前，我才動手把他定格在一條道路延伸的尾端，一處明暗交錯的天光出口。

流動的影像

拍照總會出現不期而遇,它就那樣毫無預警地撞進你的鏡頭,你還來不及說不。冬日的下午,
天上有雲,基本上陽光還算和煦,只不過流雲隨著風一直飄移,於是天光時暗時亮。路過一條
石板鋪成的小路,路邊的松樹和路燈的影子,被映在一處民房的門上和牆上。影子的濃淡隨天
光的明暗而變,而天光的明暗因雲朵的飄移而不同,雲朵的飄移快慢又是受風速而定,可以說
這牆上的光影是受大自然制約的。我蹲在小路的側面想要拍出牆上鮮明的樹影,於是耐心地守
候天光的變化,就在陽光穿透白雲的空隙之際,感覺樹影效果比較濃厚,於是決定按下快門。
哪知這個同時一位機車騎士飛馳而過,就這樣隨著午後天光的樹影,把這位機車騎士也一併收
納在這張照片中,形成一個模糊似流動的影像。

蘇州 盤門 2018

滄浪之水

孟子《離婁》中有一句：「滄浪之水清兮，可以濯我纓。滄浪之水濁兮，可以濯我足。」意思是：「滄浪之水清澈的時候，可以用來清洗我的冠纓。滄浪之水渾濁的時候，可以拿來洗滌我的腳。」其深意是：「天下大治之時，可以出仕為官，積極作為。天下離亂之際，最好歸隱田野，休閒自得。」常常面對大海的人，更能感悟天高地闊，波濤浩渺，而人置身其中不過滄海一粟，非常渺小；而人生無常，成功和失敗就如同眼前的海浪起伏不定。野柳的冬天，東北季風相當強勁，遠古的造山運動，讓這裡的地質非常特殊，到處是奇岩怪石，因而吸引許多釣友前來磯釣。在中國的山水古畫裡，人物有時只是在一片開闊的山水之中的一個元素，而且常常只是一個小小的點綴，不過很少出現農夫，倒是常常出現漁夫。其實漁夫並不一定是真正的漁夫，更多是文人描繪心目中退隱江湖的釣者。於是在這大海之濱獨立的垂釣者，讓我有這樣的感覺，我居高臨下，俯瞰波瀾，頂著海風，拍下獨釣滄浪之水這樣一個畫面。

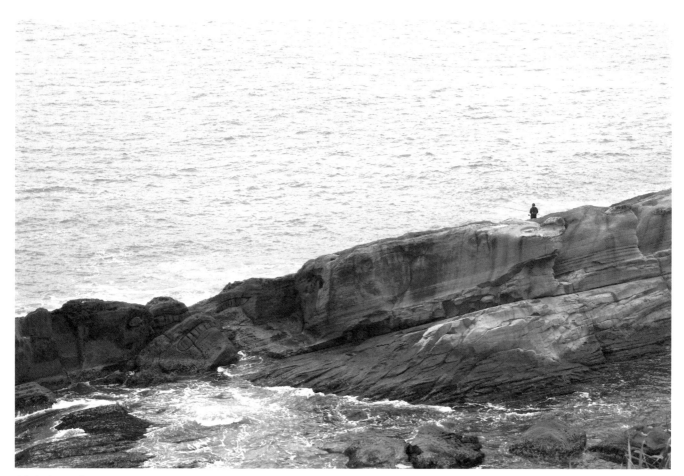

新北市 野柳 2019

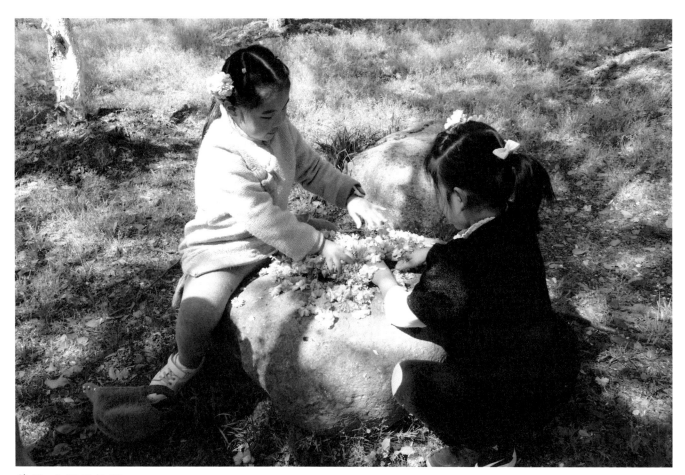

蘇州　白塘植物園 2018

花樣童年

　　春天的白塘植物園是一年四季最美的時刻。植物園占地極廣，裏面花木種類眾多，春天一到，梅花先開，而櫻花、桃花、玉蘭、海棠卻又次第綻放。初春來此，滿地青草萌生，此時正值櫻花盛開，櫻花花期甚短，一般只有一到兩周，而且邊開邊落，從不待人。是日春光明媚，陽光掩映在櫻花林下的草地和石頭上，當時清風吹拂過樹梢，落英如雨，遍地紅粉綠葉交雜。兩個來公園遊玩的小孩，面對遍地落花高興得捧在手上，不時往天空拋灑，笑聲和落花一起在林間飄蕩。隨後又用帽子撿拾滿滿的花朵置於石頭上玩起過家家，春光柔煦地照在小孩幼嫩的臉龐，興奮的言語傳達著她們心中的喜悅，我則拿起相機記錄了這一個令人感動的時刻，一個鮮花一樣的童年，一段令人美好的記憶。

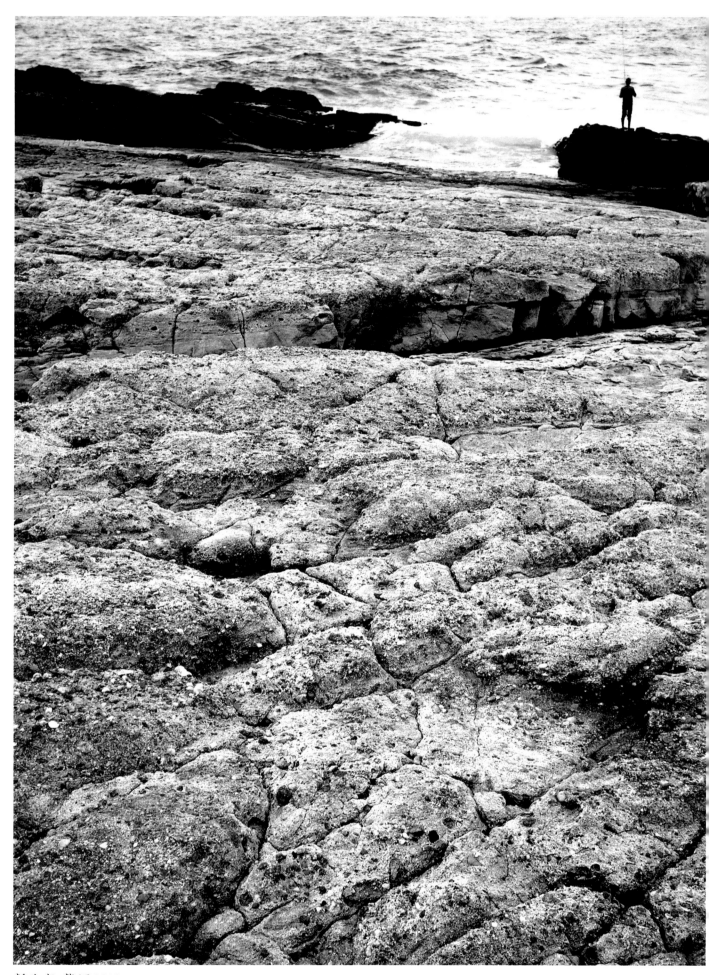

新北市 龍峒 2012

一個人的世界

在我的人生旅途上，攝影從來都不是我的工作，或者是我賴以謀生的職業。但做為一種業餘的興趣和嗜好，攝影真正影響我去認真對待，並在有限的時空裡全力以赴，最後享受一些攝影帶來的樂趣和收穫，這裡面有三個人。第一個是我的老師阮義忠先生，那是我剛大學畢業學習攝影的階段，從老師那裡學習照相、曝光與沖洗照片的觀念和技巧，阮義忠老師的《人與土地》攝影系列，第一次把我的影像視野打開。另外是昂利 • 卡蒂－布列松「決定性時刻」的攝影理念與安瑟 • 亞當斯「自然景觀光影掌握」的攝影美學。這三個人總是不時會在我攝影途中的腦海裡出現，後來我才發現他們是有一些共同點的，他們在真正從事攝影這一行之前，都各有出處，阮義忠老師是鋼筆畫插圖出身，布列松剛開始是學繪畫的，而亞當斯是學鋼琴和音樂起家的，而他們的攝影作品或多或少都流露著一種線條、繪畫和音樂節奏般的美學。入秋的龍峒，斑駁嶙峋的岩石，從我的視角一直延伸到波濤湛藍的海邊，一個釣客渺小地佇立在白色浪花的岸邊，此刻的天地彷彿是他一個人的世界，我想起三個攝影大師的美學，拍下了這幅照片。

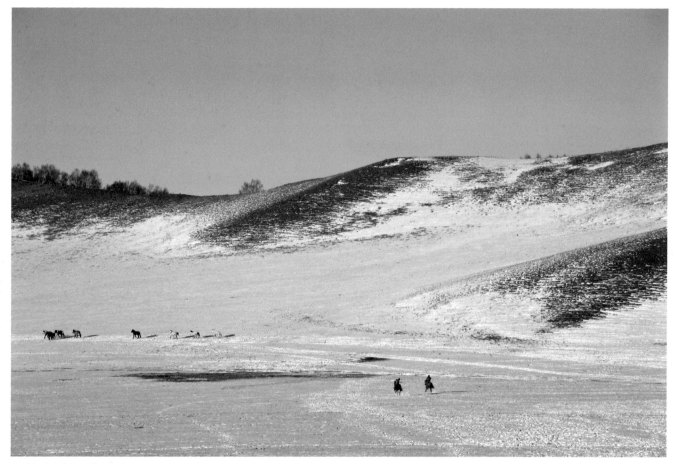

內蒙古 克什克騰旗 2017

放馬雪原

還沒到過蒙古高原之前，唯一能想像草原的模樣，主要是依據學生時代背過的一首北朝民歌《敕勒歌》：「敕勒川，陰山下。天似穹廬，籠蓋四野。天蒼蒼，野茫茫，風吹草低見牛羊。」倒是隆冬之際，來到內蒙古草原，看不到碧綠無盡的草地，只看到白雪蒼茫的雪原。草原之上除了瓊花遍地的白雪，只有少數山坡露出枯黃凋萎的草地，以及散布著枝幹稀疏的白樺樹。雖然到處冰天雪地，景緻蕭索寂寥，倒是天氣晴朗時，天空如洗，一塵不染，視野非常遼闊，可以看得好遠好遠。因為季節因素，拍不到那種天高地迥，山高雲聚，風吹草低見牛羊的畫面，但是攝影團還是安排了拍攝萬馬奔騰雪原的場景。拍萬馬奔騰場景的人很多，一位難求，我興致普普通通，倒是兩個騎士趕著一群馬的歸程途中，引起我的注意。此時天青如鏡，白雪茫茫，遠處的山陵起伏平緩，我把鏡頭調到廣角來拍攝，讓人和馬都顯得特別渺小，用以突顯那種放馬雪原的開闊和豪邁。

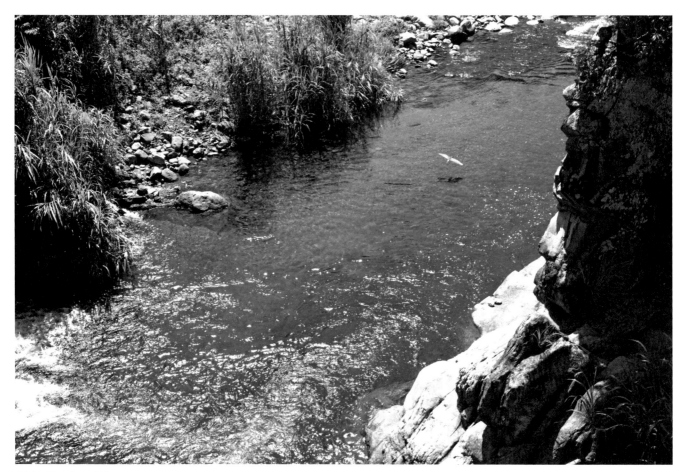

新竹縣 尖石鄉 2019

野鳥飛渡

到新竹縣尖石鄉內灣時覺得可能迷路了，於是把車停在路邊，走到一座橋上，微風吹拂，看到橋下山石陡立，流水淙淙，而一隻野鳥剛好飛渡長著青草的溪面，這個情景讓人想起唐代詩人杜甫的一首詩《旅夜書懷》：「細草微風岸，危檣獨夜舟。星垂平野闊，月湧大江流。名豈文章著，官應老病休。飄飄何所似，天地一沙鷗。」雖然杜甫詩中描述的是夜晚江邊的景物和感懷，而此刻內灣溪上，天清氣朗，流水清澈，但划過江面的那隻孤鳥仍讓我想起詩人孤零零的身影。一生漂泊坎坷的杜甫，寫這首詩時已經53歲了，沒有獲得朝廷的重用，而投靠四川成都的友人嚴武也死了，患有疾病的杜甫只好攜家沿長江東下，大約在行經渝州（今重慶）附近的夜晚江邊，寫下了這首詩，感慨人生際遇不順，有如一隻飄零的孤鳥。溪水湍流，青草離離，我想著杜甫，看著野鳥快要飛離我的視線前，趕緊按下快門拍了這幅照片。

荷塘上的倒影

始建於明朝年間的寄暢園，原本只是江蘇省無錫市惠山寺的一個僧房，後由南京兵部尚書秦金購得闢建為園，歷經秦家後代經營擴建始成今日之規模，是中國著名的古典園林，也是江南四大名園之一。園內假山流水，古樸清幽，樓軒堂館一應俱全，周圍迴廊曲折，漏窗遍佈。盛夏來此，修竹翠綠，古樹參天，置身其中，幽靜涼爽，甚消暑意。林木環繞水塘，荷花茂盛，水草招搖，金魚和錦鯉成群游來游去，令人流連忘返。水塘中間架有石橋，人在橋上走可以左顧右盼，看盡水面兩岸庭園風光，並可遙望園外古塔青山，真是美妙的建築設計。當時我在一處林木環繞的涼亭裡休息，望著對面的庭園，蒼翠堆疊，石橋上走過一列遊人剛好和蔥鬱的古樹一起倒映在清澈的水面，我寄情暢懷於這樣美好的時光，於是拿起相機拍下了此刻寄暢園夏日的幽深。

無錫 寄暢園 2017

河北 承德 2017

行走的光影

冬日，承德避暑山莊旁的河流都結冰了，天氣晴朗，空氣冰涼而乾淨。一大早跑到避暑山莊附近亂逛，當時天空蔚藍，路上行人稀少。我來到一棟民宅旁邊，只見灰黑色的一大片磚牆，砌成人字形的屋頂，明亮的陽光把屋前的大樹斜映在整個牆面上，地面上的石板路也是灰黃一地。整個畫面若沒有樹影，顯得相當單調，雖然天空的藍色還算清亮，但是樹影隨著時間的變化，緩慢得根本無法察覺。我想拍這個如水墨般的樹影渲染在圖紙上的感覺，但是總感覺元素太過簡單，畫面有些沉悶，於是想起攝影大師安德烈·柯特茲的「等待」哲學。我只要等一個人走過，等他的身影映在牆面上，我的畫面就可以呈現一種虛實交錯的感覺，而畫面對於時光的詮釋或許可以由靜止變成流動，而這只是對一個非常生活化情景的表達。等了有一陣子，都沒人，天氣很冷而且此刻又太早，我不抱太大希望。終於有一個穿著紅色長褲的婦人由此經過，我想就是這人了，造就我想的就是眼前這個事件了，我果斷按下快門，把畫面中唯一的顯色，定格在牆上水墨般的樹影中。

臺北 淡水 2012

吹海風的女子

臺北淡水河公園，地處河海交匯，景色優美，是臺灣八景之一。這裡依山傍水，視野開闊，在臺灣歷史上，這裡也是西方文明進入北臺灣的起點，當時荷蘭人占據南臺灣在臺南安平建有熱蘭遮城（安平古堡）而西班牙人占據北臺灣在淡水建有紅毛城。春日的淡水河口，雲天淺藍，海浪拍打的節奏不疾不徐，海風吹來感覺還有幾許涼意，對面的城市建築坐落在青山腳下，河畔的公園裡，一位女子獨自坐在公園的石椅上吹海風。此刻四周無人，假若不是她身旁不遠處，立著一根削瘦高聳的路燈，好像在和她遙呼相應，這樣的場景顯得有點寂寥而無聊。海風一陣一陣吹拂，濃雲青空之下，我趁著海風把女子的長髮撩起之際按下快門，留下這張照片，淡水河口，一個吹海風的女子。

拍夕陽的人們

參加劉泰雄老師的攝影團來到內蒙古的克什克騰旗，某天的傍晚一群人站在山坡上準備拍黃昏的景緻，夕陽未落，一群人摩拳擦掌，翹首等待。我固然喜歡美景，但這幾年我的拍照比較沒有專注在風景攝影上，一方面風景攝影需要跋山涉水，不辭勞遠，也需要許多天時地利的配合，而器材的配備也諸多繁重。另外街頭抓拍的社會寫實，那是年輕時常常樂此不疲的主題，現在也老早遠離了我的興趣。我則在有限的器材之上，想要把風景和人文結合，試圖把人收納於風景之中，尤其是人處於自然環境時，面對廣闊的天地，那種渺小而自然的比例。這樣的嘗試就好像中國古代的山水，在一片山林曠野之中，有幾個旅人路過一條小路，而人渺小得有如點墨。於是我拼命往山頂爬，試圖把整個山脈的氣勢涵蓋，黃昏的霞光照亮了傍晚的雲層，寒冬的村落縮瑟在鐵灰的高山下，我用廣角鏡頭把一群愛好攝影的旅人定格在枯黃寂寥的山坡上。

內蒙古 克什克騰旗 2017

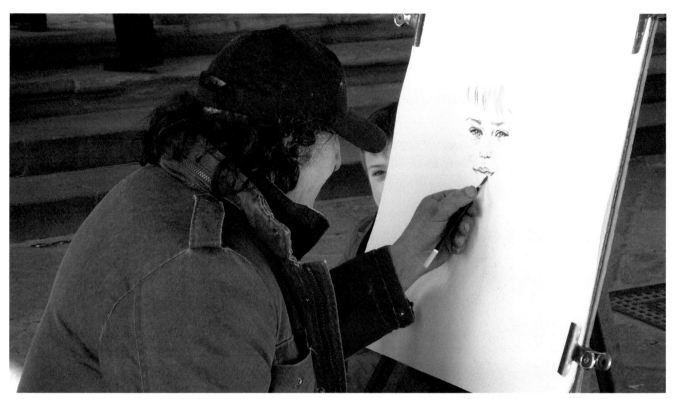

義大利 佛羅倫斯 2007

小男孩的畫像

攝影和繪畫最大的差別在於真實度和自由度，真實度方面攝影比繪畫更細緻更接近物體和天然景致的真實，而繪畫在構圖和組成元素方面的自由度勝過攝影。攝影依託在現實的物質條件之上，而繪畫完全可以是想像的表達和現實的物質可以毫無關係。即便攝影依託在現實的物質條件上，但攝影也可以將現實的物質在同一個空間加以分隔或隱藏，而觀賞者透過眼睛把分隔或隱藏的影像傳入大腦，大腦再進行影像重組和翻牌似地重新揭開影像的謎底。義大利佛羅倫斯的一個廣場上，一位街頭畫家正在替一位小男孩畫肖像，從畫家的角度，他可以看到整個小男孩的長相，而從我攝影者的角度，小男孩坐在畫板的斜後方，只有露出臉龐一小部分及一顆藍色的眼球。但畫家已把小男孩臉上的主要特徵都都畫在了紙上，因而這張照片的觀者，即便不能看到小男孩真實完整的臉龐，但大腦裡會自動進行影像的組合，故感覺上觀者已經可以完全洞悉小男孩的長相；這在攝影的表現手法裡，和中國繪畫虛實相生的理念，有異曲同工之妙。

帝王蟹

冬日到日本北海道旅遊，最佳的美食之一便是帝王蟹配清酒。帝王蟹、紅毛蟹和松葉蟹又合稱為日本三大名蟹。帝王蟹是一種體型碩大的深海蟹，腿長可達一米，是唯一可以橫行又可以豎走的螃蟹，主要分布在北半球的日本海、鄂霍次克海和白令海一帶，南半球的智利海域也有產。帝王蟹一般清蒸或煮湯，不過最好吃的卻是燒烤，再配上一壺清酒，在零下二十度的北海道真是令人難忘。在北海道的海鮮市場，路邊可以看到非常多捕獲的帝王蟹，鮮活地養在大型水箱裡，遊客可以任意挑選，店家可以當場替你宰殺烹製後食用，令人大快朵頤。北海道的冬天，到處白雪覆蓋堆疊，慕名來到函館朝市，這裡販賣各種海鮮和乾貨，我的目標是去尋找帝王蟹，於是就在清晨的市場邊到處亂逛。剛好碰到一個旅遊同好的老外也來吃帝王蟹，於是他把他點好的帝王蟹抓起來展示，就在路中間，一隻深海的八爪巨物，我拍下了這張函館朝市帝王蟹的照片。

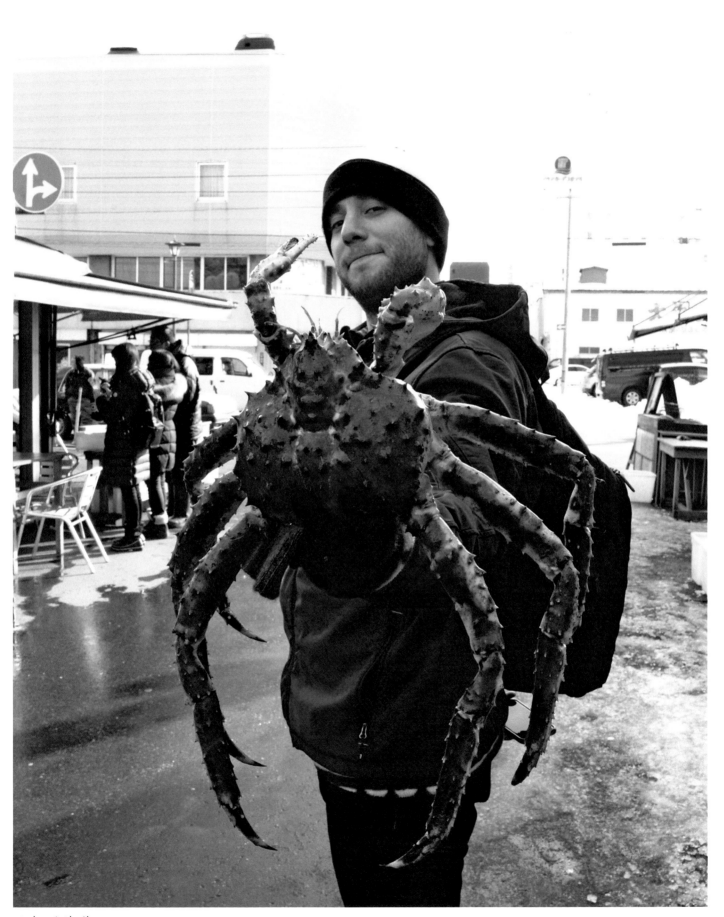

日本 北海道 2017

江西 婆源 篁嶺 2019

酒吧的窗前

外出旅行總是有許多令人驚奇的事物。在婺源篁嶺的古老街道上，有一家酒吧，房子是古老的建築，斑駁的磚牆可以看到歲月的痕跡。木雕格子窗崁在磚砌的牆裡，透出幾許古典的氣息，木窗下的磚牆上用五顏六色的空酒瓶排成一個大大的心形，從遠處就格外引人注目。走近一瞧還有一個小心形，裡面寫了三行字，也是令人莞爾稱絕：「男人忽悠女人叫調戲，女人忽悠男人叫勾引，相互忽悠叫愛情。」出門旅遊拍照，我並不局限於風光山水或名勝古蹟，但凡當地人文風采或生活日常我也不吝拍攝，而遇到一些令人驚奇或者觸動內心的情景，我更是願意把它記錄下來當成一種旅途的難得際遇。早晨的陽光把屋簷木樁的影子，長長地斜映在土黃色的磚牆上，我用廣角鏡頭把一扇巨大的牆面整個拍攝下來，牆上蒼白的心中釘著兩個相互忽悠的愛情。

臺東 蘭嶼 2013

在青春的路上

很多人認為外出旅行，不就是遊山玩水，看看風景古蹟和吃吃美食罷了。其實外出旅行除了玩和吃或者增廣見聞之外，很多時候是透過遊歷和自己對話，並重先認識自己而最後找到自己。因為旅行的過程中，你會身處不同的地方，接觸到不同的人和經歷不一樣的事物。從他們身上和接觸到的情境，你會彷彿看到你的過去，因而重新審視現在的你，並認真思考你的未來。有時走到天涯海角無人處，你能對話的就只有你自己，這時你必須嘗試著和自己溝通，有時也會和自己交戰，最後和自己和解，這個過程讓你重新認識真正的自己，而大部分人一輩子忙忙碌碌，卻沒有機會去認識自己。盛夏來到臺東外海的小島蘭嶼，天氣非常炎熱，陽光燦爛之下，假如你租個摩托車環島騎行，頭頂著藍天白雲，一邊山崖聳立，一邊海浪翻騰，御風而行，令人心曠神怡。我騎行到海邊一個巨大的山洞下，面朝大海停下來休息，剛好五個青年男女，分成三輛摩托車呼嘯而來，我用相機把他們的身影定格在海天一色的路上，雖然一兩秒後就已乘風而去，但他們青春歡快的呼叫聲，卻在山洞的回音中以及我的腦海裡久久才逐漸散去。

河堤漫步

年輕時候好動，喜歡呼朋引伴，害怕孤獨。等到年紀大了，嘗過生活甘苦，歷經事業盛衰，開始知道珍惜獨處時刻。十二月底的河北承德，避暑山莊旁的武烈河早已河面結冰，早晨的陽光明亮，讓冰冷的空氣緩解少許寒意。一大早一個人漫步在武烈河的河堤上，路旁的大樹蕭瑟乾枯，遠山在河的盡頭顯得迷濛寂寥，而斜照的晨光把河堤上的欄杆，映出長長的黑影，黑影間隔有致從青石的路面一直延伸到轉彎處。河堤上的路燈有序排列，由近而遠顯得高低次第，迎面而來有個大爺獨自一人漫步，他雙手插兜，步伐穩健，此刻整個河堤上就只有我們兩人隔空相對。這麼寒冷的清晨，都是獨自一人出來散步，我看到他其實就是自己身影的寫照，於是拿起相機拍下了這個畫面，把時空凝結在此刻承德的清晨，一個人獨處的時光。

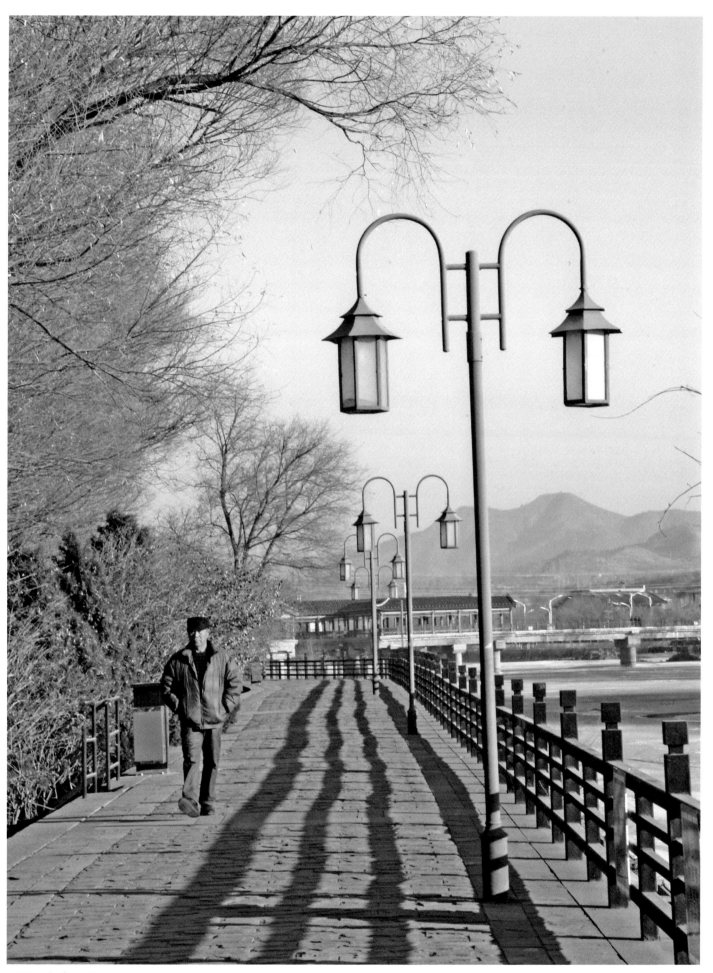

河北 承德 2017

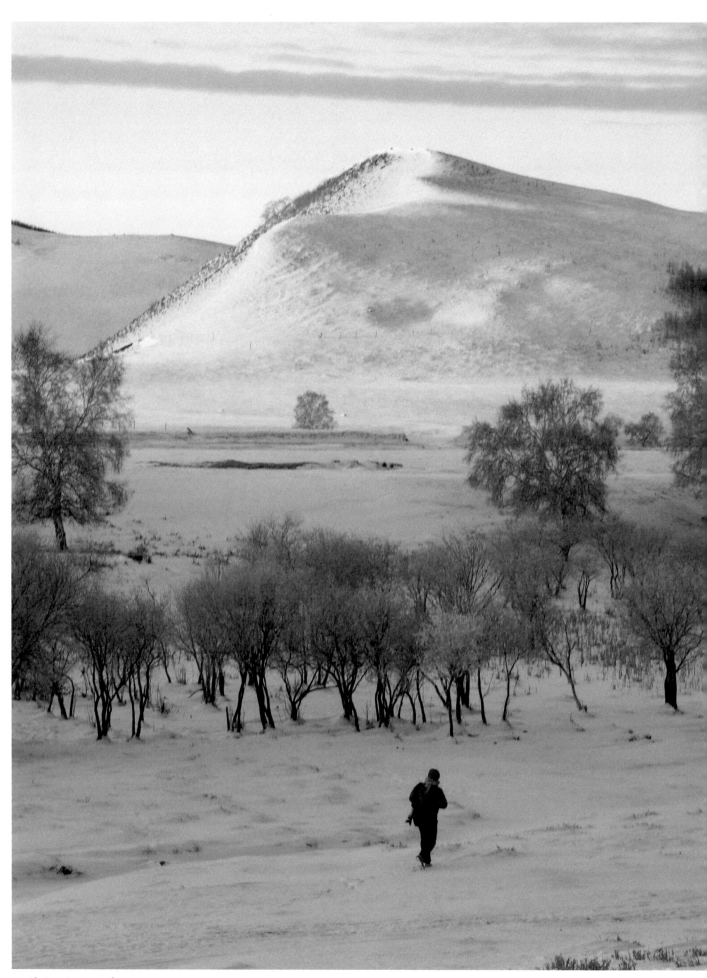

內蒙古 塞罕壩草原 2017

雪山日出

喜歡攝影的人，除了興趣還需體力和毅力，而真正玩家更是上山下海，樂此不疲。冬日的內蒙古塞罕壩草原，已不見夏日水草茂盛，蔥蔥鬱鬱的模樣，取而代之的是白雪滿山遍野，草木凋萎蒼茫的景象。頂著零下二十七度的低溫，摸黑來到草原的小河邊，這裡早已聚集了各路攝影同好，前來拍色清晨的美景。攝影其實不怕人多，只要大家愛護環境，不要違規破壞，因為每人的需求不同，審美觀念各異，取景的地方和角度也不同，因而即便在同一個環境下，各使長槍短炮，就如同八仙過海一樣，各展神通，各有各的樂趣和收獲。我也是在一群攝影同好包圍之中，完成我的草原清晨拍攝，回程時陽光斜照在遠方一座小小的雪山山坡上，好似坡上披著金光，這讓山頭顯得比較立體，而山頭上的天邊布著幾許灰蒙的雲彩。山的前面有兩層樹木，近的低矮密集，遠的高大稀疏，這樣讓空間形成一種層次感，但畫面的前景也就是小河的邊上，只有白雪一片顯得有點單調。此刻剛好有一個背著大炮（望遠鏡頭）攝罷匆匆歸去的路人進入我的鏡頭，我心頭一喜，覺得機不可失，斷然按下快門，怕下這幅雪山日出的照片。

長城的敵樓

一般人看到長城只覺盤踞在叢山峻嶺中有如一條巨龍，事實上若身歷其境親自去爬長城又有不同的體驗。算起來去爬長城前後加起來共四次了，每次去爬都不得不重複讚嘆這個歷經超過二十個世紀的偉大工程，因為爬長城不像一般旅遊只是去蹓躂蹓躂，長城因為禦敵的戰略考量，乃沿著山陵的高低起伏而建，常常地勢陡峭，上下坡度非常大，來此一趟很耗體力，體能不佳者，上下階梯，倍感吃力，而有些地方山勢相當危險，置身其中令人生畏。我爬長城時常想，一般人只是輕裝便服況且非常吃力，可想而知當年修築長城的民工和守衛長城的將士是何等的艱辛。依山而建的長城之上可以跑馬，並且在每隔一段距離便建有敵樓，敵樓通常建在山陵的制高點上，是住宿屯兵和存放物資糧草的所在。這裡不但可以觀測敵情，也設有烽火臺可以傳遞戰爭消息，是整個長城的防禦指揮所。隆冬的金山嶺長城之上，青空如洗，懸崖峭壁的敵樓放眼望去草木枯黃，大有唐代王之渙詩中「一片孤城萬刃山」的氣勢，一對男女爬累了坐在敵樓腳下的階梯休息，我用相機記錄了此一情景。

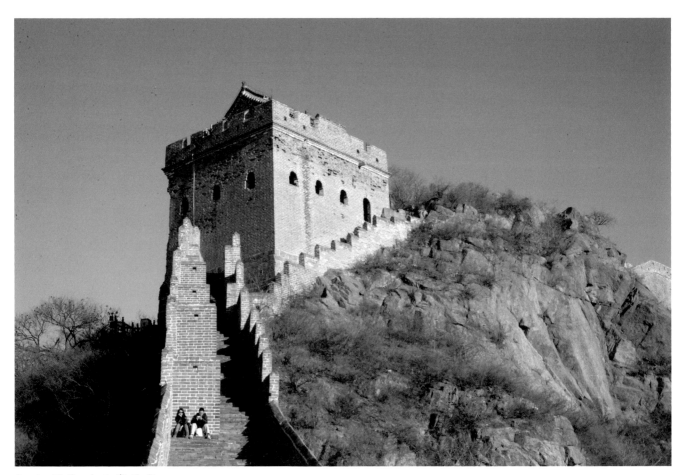

河北 承德 金山嶺長城 2017

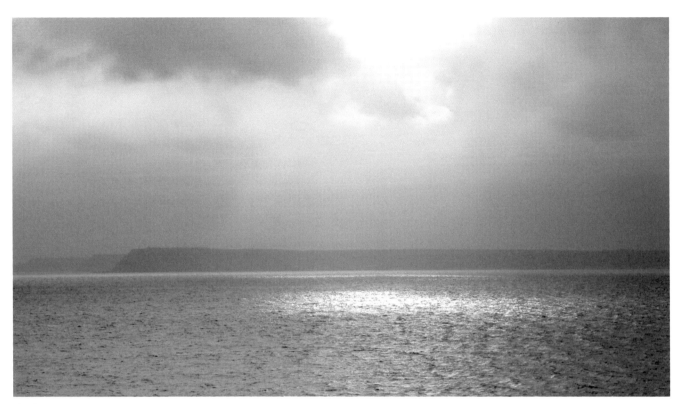

澎湖 2011

海上的天光

喜歡到戶外攝影的朋友，都知道風光攝影是看天吃飯，有些景物因為天氣變化而瞬息萬變。有時天氣良好也出太陽，但因雲層很厚遮天蔽日，導致景物的顏色出現很大的差異，這點在拍攝大海時尤其明顯。大海的顏色其實主要來自於天空的反射，如果天空蔚藍而明亮，那麼海水的顏色便呈現藍色，如果天空灰濛那麼海水會呈現深灰綠色，如果天空更加陰暗有時海水會變得幾乎沒有顏色，當然海域的深淺也會影響海水的顏色，這一點在美國自然景觀攝影大師安瑟・亞當斯的攝影理論裡，很早就有提過。在我的攝影旅途裡，也有幾次碰上陽光穿透雲層的美麗景象，那種畫面是天光乍現，光芒四射，但也稍縱即逝，信基督的人，稱那為耶穌光，拜佛祖的人，稱那為佛光，反正不管如何，身臨其境，的確震撼人心，有如神現。盛夏來到澎湖海邊，剛好很幸運遇到此種神光從天而降，頓時煙雲散射，海水金光翻騰，憶起大師亞當斯蒼髯如雪臉龐的同時，我用相機捕捉了這難得的人生際遇。

高山滑雪

不同的攝影器材價格相差很大，價格高昂的相機當然有較好的解析度和較強功能，但在一般環境下，以現在的產品技術，不同價格的相機，其實拍攝出來的效果相差相當有限，尤其是天氣晴朗的環境下，更顯得沒什麼差別。但是解析度較好和對焦速度較快的相機，在比較惡劣的環境和移動速度較快的物體下，可以展現它的性能和價值。另外在同等焦段的條件下，光圈越大的鏡頭也價格越貴，這個同樣是在光線良好的環境下沒有太大用處，但在陰暗的環境下，便凸顯出它的功能與價值。2007 年時我在瑞士鐵力士山上用的是一臺傻瓜相機，配備一款 14-45mm 的變焦鏡頭，得力於天氣晴朗，我在一處居高臨下的山坡，拍到一對男女在山下滑雪的情景。這個畫面層次共有四層，前景的人物、近處的雪山、遠處的雪山以及最遠處的天空和少許雲彩，其實傻瓜相機在天氣良好之下，也可以拍攝很有層次的照片。

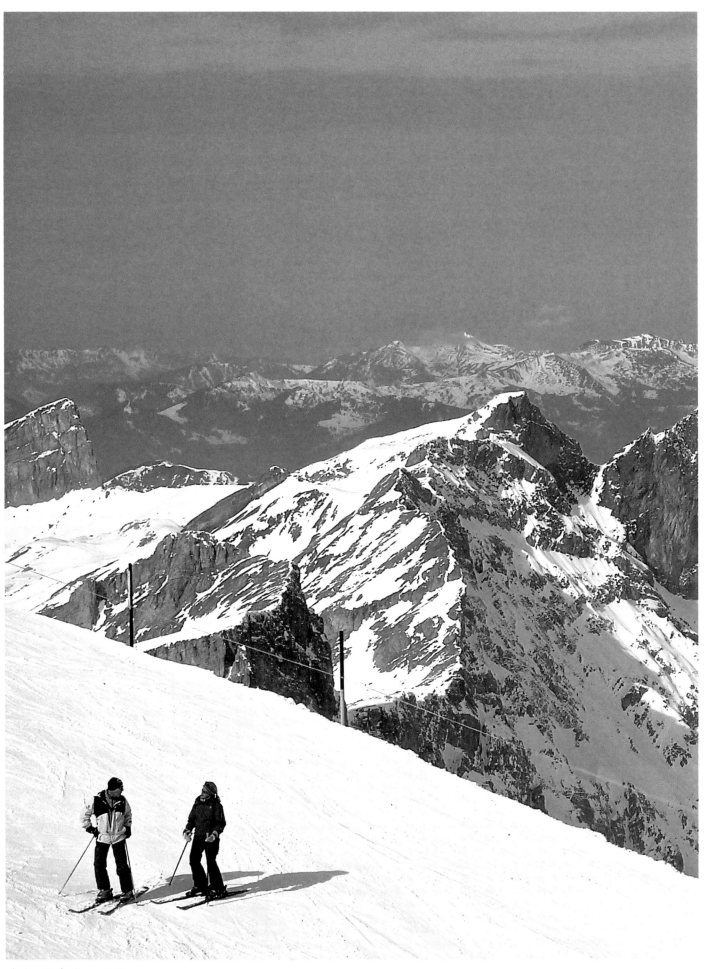

瑞士 鐵力士山 2007

浙江 烏鎮 2013

古鎮行走

在江南六大古鎮之一的烏鎮巷弄中行走，常有一種時光倒流的感覺。建鎮已經有 1300 年歷史的烏鎮，位於浙江省嘉興市桐鄉市，這裡也是現今世界互聯網永久會址的所在地。這座典型的江南水鄉，每年吸引無數遊客前來造訪，我第一次來訪是個炎熱的夏季。因為此地到處河道交錯，街巷相連，小橋流水，因此行走其間特別有古韻遺風。而入暮黃昏，搭乘小船，搖櫓前行在燈火通紅的河面上，望著天邊雲彩，涼風吹拂，流水漫漫，一下子又是暑氣全消。烏鎮的街道，如今白牆黛瓦，還保留了許多明清古老建築的風格，沿街的商家或民宅建有閣樓，木造的房屋，花崗岩的石板路，讓許多遊客駐足張望，流連忘返。我在烏鎮拍照，感覺四周景物或建築，古樸的暗色調占據畫面大部分的色彩，於是我乾脆把相機調到黑白拍攝模式，就這樣，我把一對青年男女徒步在烏鎮古老的街道上，定格在夏日靜謐的某個午後。

北京 紫禁城 1992

紫禁城的長巷

始建于明成祖永樂年間（1406年）的北京紫禁城，是世界上現存規模最大的宮殿建築群。紫禁城從明朝皇帝朱棣開始到清朝末代皇帝溥儀退位（1912年），歷經五百年的時間裡，一直是皇家的居所和權力的運作中心。溥儀退位之後，這裡最終被改成故宮博物院，逐漸對外開放觀光，從此老百姓得以一窺皇宮貴族內部神秘的禁地。海峽兩岸開放交流觀光之後，1992年我第一次踏上大陸的土地，地點便是北京；這也是第一次我陪父親出國旅遊。冬天來到北京，當時的王府井大街，晚上一片幽暗，天氣太冷，只有少數店家營業，而長安大街上只有一排昏黃的燈光亮著。白天去參觀紫禁城，紅牆黃瓦的帝國宮殿太大了，人走到裡面感覺像個迷宮一般，來到宮殿群的一條長巷，遊客不多，一位騎腳踏車的員工剛好從長巷前來。冬日的陽光斜照著高大的宮牆，宮牆的影子正好把長巷一分為二，幸運的是騎車女子的頭部剛好處於亮光部，我用機械相機拍了這張幻燈片，把冬日的紫禁城定格在一條歷史的長巷裡。

獨立石

一塊石頭獨立在湖岸邊，遠處的對岸是密密麻麻的高樓大廈，秋天的陽光柔煦明亮，石頭和大廈的影子一起映在清澈的水面上。攝影其實也是一種心裡反射，外面的景物和攝影者的情緒是緊密連結的，沒有和攝影者心裡的情緒連結的景物是沒意義的，因為攝影者會視而不見，這就是為什麼每個人擷取的影像不同。石頭明亮，身影清晰，大樓朦朧，倒影模糊，此刻湖面的水波如此柔緩，這種關聯彷彿在喧囂的城市中，一水之隔有一顆寧靜的心，遺世而獨立。假若攝影作品有一些無言的獨白，那麼那些用畫面直接向觀者訴說的，其實就是攝影者本身的心理投射，因而當我們發現攝影者的作品風格，隨著年代產生變化時，這也反映著攝影者本人人生思想的變遷。這顆湖岸邊的石頭，若在我年輕時走過，也許會對它視若無睹，當走過一番歲月的心路歷程之後，這顆石頭變成了自己心裡的投射，於是在秋水平靜的午後，我留下了這個影像。

蘇州 尹山湖 2018

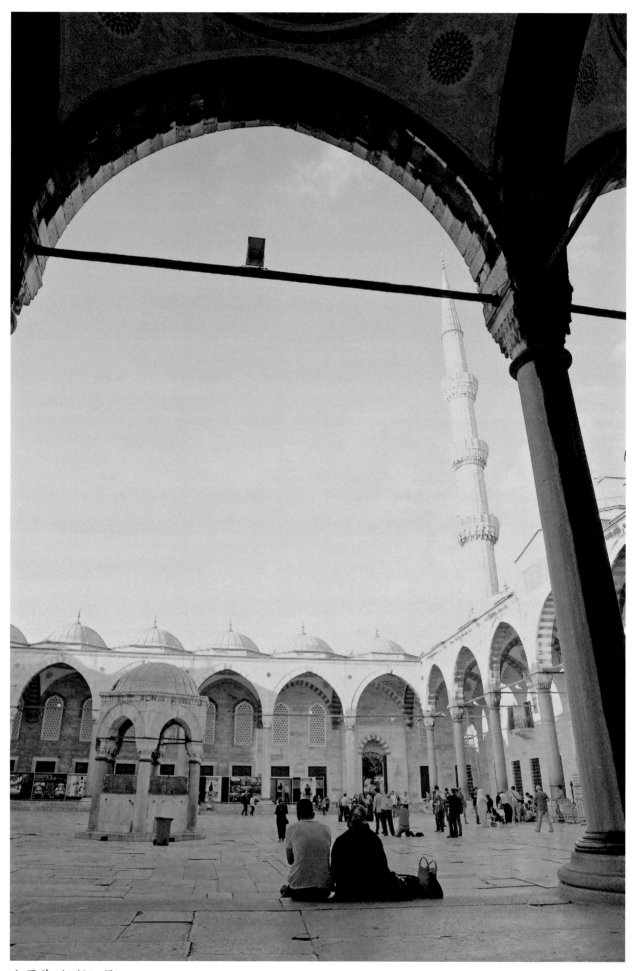

土耳其 伊斯坦堡 2015

穹頂之下

說起伊斯蘭建築，最具特色的就是那高高聳立天空，巨大的圓形穹頂。在伊斯蘭的建築藝術中，穹頂代表天空，因此穹頂的結構和彩繪，往往由數不清的細小幾何圖案不斷地重複，因此當你抬頭仰望那高高在上的穹頂，彷彿置身在繁星燦爛的天空下。長期以來，伊斯蘭的哲學家和神學家認為物質、時間和空間皆由不可再細分的微小粒子所組成，因此建築藝術的風格便使用比較精細的構件和圖案來表現，其實這些繁多細小的構件和幾何圖案背後，有相當精密的數學和邏輯演算，這是伊斯蘭的藝術精華也是人類建築的瑰寶。某個五月的土耳其春末，我在首都伊斯坦堡的索非亞大教堂裡，看到一對夫婦坐在高大的拱形走廊石階上，外面藍天白雲，尖尖的宣禮塔高聳入雲，我把變焦鏡頭調到最廣角，才勉強得以把穹頂一小部分圖案和人整個攝入我的畫面。

牧羊人

十二月底在內蒙古拍攝雪原景色時，即使不拍黑白照片，孤寂的天空，靜靜的白雪，再加上幾棵稀疏的老樹，其實整個景象用彩色照片來拍，也是相當單調的。不過這也有一些好處，在選景上可以避開很多干擾，這個季節得力於鋪天蓋地的冰雪，把雜物都掩藏得一乾二淨，另外平時地面的灰塵此時也被結凍冰封，空氣顯得更加乾淨通透，因而只要有適當的主題，在晴朗的天氣裡，拍攝的效果會比平時收斂得更加突出。而此時的陽光會比平時更需要，因為這麼單調的景物，假如沒有一點光影，那麼整個畫面的灰色調太多，會使照片看起來沒有層次，因而顯得軟弱無力。當天的陽光不錯，我在山坡上，居高臨下，雪原上有幾棵稀疏的白樺樹，以及山坡上樹林折射的光影，牧羊人趕著一大群羊，隊伍拉得很長，估計有幾百隻。但我不想要一長串羊群這樣的畫面，我想要唐代孟浩然詩裡那種「野曠天低樹」的孤寂遼闊感，於是我把鏡頭調成最廣角，耐心地等在那裡。一直等到大部分的羊群皆已遠去，只剩下最後幾隻落單的以及壓陣的牧羊人，我才按下快門完成了雪原上這幅照片。

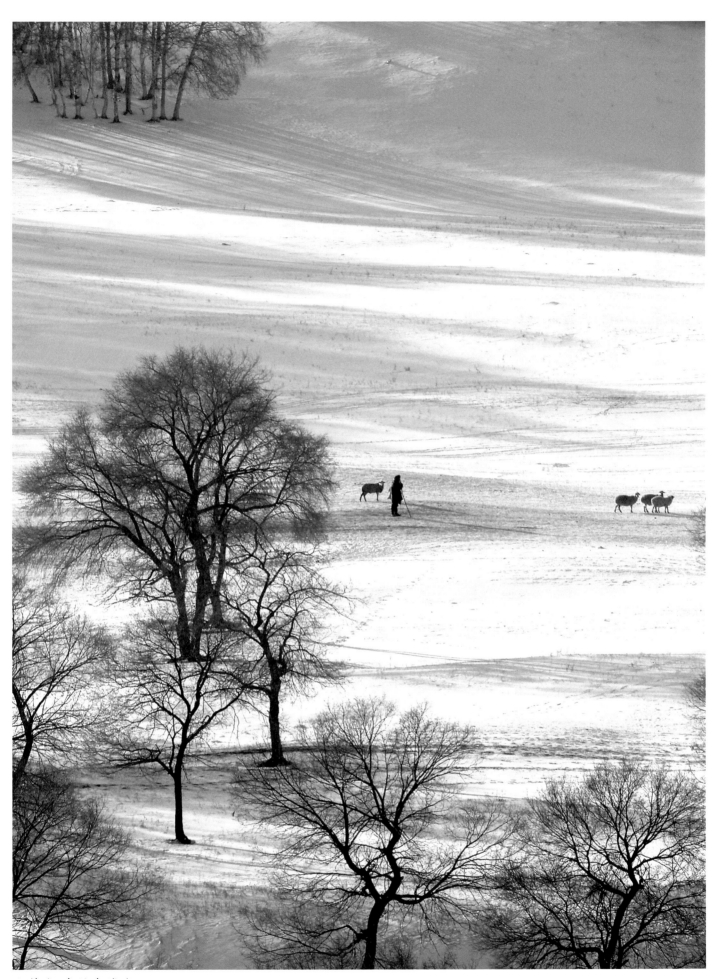

內蒙古 克什克騰旗 2017

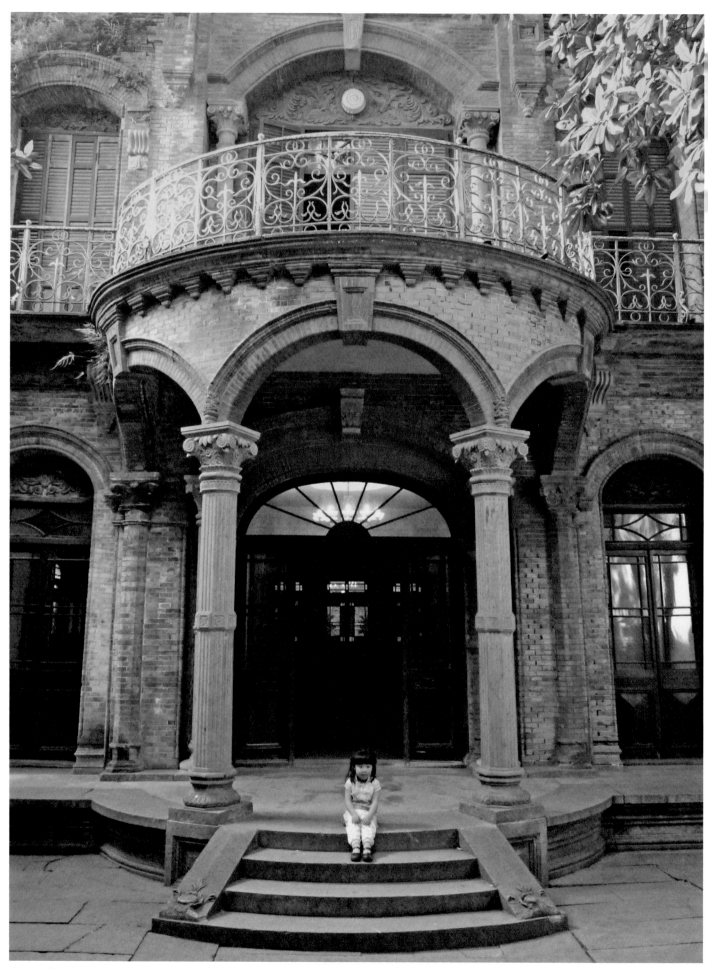

浙江　南潯 2014

紅樓與小孩

江南古鎮眾多，各具特色，若論富甲天下，那非江南六大古鎮之一的南潯莫屬。南潯古鎮位於浙江省湖州市，是屬於太湖流域的古典江南水鄉，也是最早被列入世界文化遺產的江南古鎮。江南古鎮中典型的明清建築風格不在話下，但唯一兼具中西合璧建築風格的只有南潯古鎮。南潯古鎮的中西合璧建築群中最有名的便是劉氏剃號，這個融入西方羅馬巴洛克建築風格的紅色磚牆建物俗稱紅房子，房子外部的磚牆、拱門和廊柱都是典型的西式特色，而房子內部的格局、裝修和擺飾卻又是不折不扣的中式傳統風格，房屋主人是昔日南潯首富劉鏞的第三個兒子劉剃青，是一個典型富而好雅的江南儒商。五月來到南潯，一入此地，感覺它比江南其他古鎮更加大氣而富裕，但富裕之中並不張揚，仍然保有中國傳統古典優雅內斂的風韻。一個小女孩好奇於紅樓高大優美的建築，走累了坐在大樓玄關外的石階上休息，我把變焦鏡頭調到最廣角，把小女孩小小的身影定格在巨大的紅樓下。

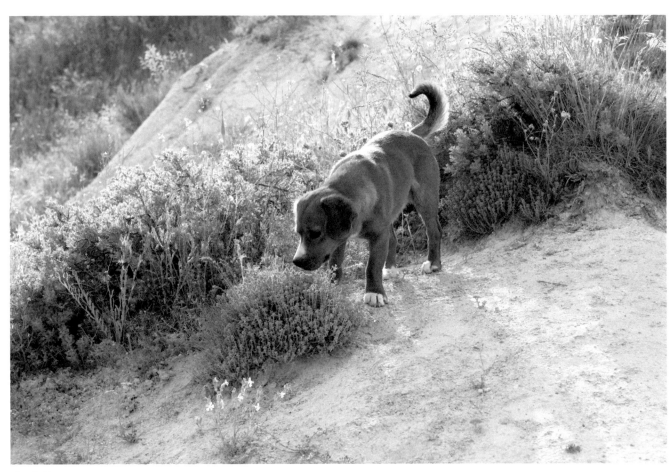

土耳其 2015

後記

　　感謝人生的每個攝影旅途，它讓我走出戶外，去看日升月落，去聽風吹濤盪，去品四季的秀色，去嗅聞泥土的芬芳。在人群見到每張喜怒哀樂的臉龐，回頭看見過往，重新認識自己。

楊塵攝影集（1）

我的攝影之路：用光作畫

慢慢自己才發現，原來虛實交錯之間存在一種曼妙的美感……

楊塵攝影集（2）

歲月走過的痕跡

用快門紀錄歲月走過的痕跡，生命的記憶又重新倒帶。

楊塵攝影文集（1）

石之語

有時我和那石頭一樣堅硬，但柔軟的內心裡，想要表達的皆已化成了石頭無盡的言語。

楊塵攝影文集（2）

歷史的輝煌與滄桑：北京帝都攝影文集

歷史曾經在此走過它的輝煌盛世和滄桑歲月，而驀然回首已是千年。

楊塵攝影文集（3）

歷史的凝視與回眸：西安帝都攝影文集

歷史曾經在此凝視它的輝煌盛世，而回眸一瞥已是千年。

楊塵攝影文集（4）

花之語

花不能語，她無言地訴說心中的話語；人能言，卻埋藏著許多花開花落的心事。

楊塵攝影文集（5）

**天邊的雲彩：世界名
人經典語錄**

幻化無窮的雲彩攝影搭
配世界名人經典語錄，人
世的飄渺自此變得從容。

楊塵攝影文集（6）

攝影旅途的奇妙際遇

攝影的旅途上，遇到很多
人生難得的際遇，那些
奇妙的際遇充滿各種驚
豔、快樂、感動和憂傷。

楊塵私人廚房（1）

我愛沙拉

熟男主廚的 147 道輕食
料理，一起迎接健康、
自然、美味的無負擔新
生活。

楊塵私人廚房（2）

家庭早餐和下午茶

熟男私房料理 148 道西
式輕食，歡聚、聯誼不
可或缺的美食小點！

楊塵私人廚房（3）

家庭西餐

熟男主廚私房巨獻，經
典與創意調和的 147 道
西餐！

楊塵生活美學（1）

峰迴路轉

以文字和照片共譜的生
命感言，告訴我們原來
生活也可以這麼美！

楊塵生活美學（2）

我的香草花園和香草料理

好看、好吃、好栽培！
輕鬆掌握「成功養好香草」、「完美搭配料理」的生活美學！

吃遍東西隨手拍（1）

吃貨的美食世界

一面玩，一面吃，一面拍，將美食幸福傳遞給生命中的每個人！

走遍南北隨手拍（1）

凡塵手記

歌詠風華必以璀璨的青春，一本用手機紀錄生活的攝影小品。

作者簡介

楊塵（本名楊文智，英文名Jack）

臺灣科技大學電子工程系畢業，曾從事於臺灣的半導體和液晶顯示器科技產業，先後任職聯華電子、茂矽電子、聯友光電、友達光電和群創光電等科技公司。

緣於青年時期對文學、歷史和攝影的熱情，離開科技職場之後曾自行創業，經營過月光流域葡萄酒坊和港式飲茶餐廳。現為自由作家，主要從事攝影、散文、詩集、旅遊札記、生活美學、創意料理和美食評論等專題創作。

楊塵攝影文集（6）

攝影旅途的奇妙際遇

作　　者	楊塵	印　　刷	基盛印刷工場
攝　　影	楊塵	初版一刷	2021年8月
發 行 人	楊塵	定　　價	500元

出　　版　楊塵文創工作室
　　　　　302新竹縣竹北市成功七街170號10樓
　　　　　電話：（03）667-3477
　　　　　傳真：（03）667-3477
設計編印　白象文化事業有限公司
專案主編　吳適意　經紀人：徐錦淳
經銷代理　白象文化事業有限公司
　　　　　412臺中市大里區科技路1號8樓之2（臺中軟體園區）
　　　　　出版專線：（04）2496-5995　傳真：（04）2496-9901
　　　　　401臺中市東區和平街228巷44號（經銷部）
　　　　　購書專線：（04）2220-8589　傳真：（04）2220-8505

缺頁或破損請寄回更換
版權歸作者所有，內容權責由作者自負

國家圖書館出版品預行編目資料

攝影旅途的奇妙際遇/楊塵攝影.文. -- 初版. -- 新竹縣竹北市：楊塵文創工作室, 2021.08
　　面；　公分.──（楊塵攝影文集；6）
ISBN 978-986-99273-4-5（精裝）
1.攝影集 2.散文集
958.33　　　　　　　　　　　110002675

白象文化　印書小舖　出版・經銷・宣傳・設計
www.ElephantWhite.com.tw　f 自費出版的領導者　購書 白象文化生活館